풍경이
온다

풍경이 온다

공간 장소 운명애

서영채 지음

나무나무 출판사

풍경이 온다
– 공간 장소 운명애

이 책은 풍경에 관한 책이다. 책 표지의 제목을 본 후 이 문장을 읽는 사람이라면 당연하다고 생각할 것이다. 이 책은 공간과 장소에 관한 책이자, 또한 운명애에 관한 책이기도 하다. 당연히 그렇다. 여기에 당연하지 않은 한마디 덧붙여두자. 제목에 붙이지는 못했지만, 이 책은 또한 바로크 근대성에 관한 책이기도 하다는 것이다. 그런데 이 모든 항목들은 풍경이라는 단어에서 시작되고 또한 그리로 수렴된다.

처음 이 책을 구상했을 때 가장 중요한 단어는 풍경이 아니라 공간이었다. 여기에서 공간이란, 역사와 시간을 대체하면서 20세기 후반의 중요한 이론적 화두로 등장한 공간이라는 개념을 뜻한다. 언어적 전회(linguistic turn)와 함께, 20세기를 통틀어 인문사회과학 전반에 걸쳐 이루어진 커다란 이론적 전환으로 일컬어지는 것이 공간적 전회(spacial turn), 곧 공간에 대한 그리고 공간을 통한 사유이다. 그런데 막상 기획이 구체적으로 가동되기 시작하자 공간이 있어야

할 자리에서 풍경이라는 개념이 불쑥 튀어나왔다. 공간도 장소도 아닌 풍경이, 말 그대로 난데없이 등장한 것이다. 시간이 지나고 생각이 쌓이면서 바로 나는 그것이 풍경의 속성임을, 어딘가에 숨어 있다 사람을 습격하는 것이야말로 풍경의 존재 방식임을 깨닫게 되었다. 그리하여 풍경이란 단지 아름답거나 인상적인 경치 같은 것이 아니라, 한 장소에서 어떤 힘이 요동칠 때 터져 나오는 떨림임을 알게 되었다. 그러자 당초의 기획은 크게 바뀌어 새로운 그림이 되었다. 그 결과가 이 책이다.

풍경이 전면에 나섰다 해서 공간이나 장소가 사라질 수는 없다. 풍경은 공간과 장소를 전제할 때에만 존재할 수 있는 것, 미리 말해두자면, 풍경이란 공간과 장소의 불일치로 인해 생겨나는 것이기 때문이다. 공간은 객관적이고 장소는 주관적이다. 그렇다면 풍경은 어떨까. 객관도 주관도 아니라면 어떤 것이라 해야 할까.

공간과 장소는 서로 얽혀 있다. 아무것도 없는 순수한 공간은 오직 상상 속에서만 가능하고, 공간 없는 장소는 그 자체가 불가능한 개념이다. 객관적인 것으로서의 공간은 내버려두면 스스로 투명해져 무한공간이 된다. 공간의 무한성을 실감하는 것은 두려운 일이다. 생각하고 움직이는 사람들이 거주하는 곳으로서의 장소는 구체적이고 특정한 곳으로 존재한다. 공간이 제약과 규정을 넘어 무한하게 확산하는 것임에 반해, 장소는 그곳에 거주하는 사람들의 진정성이 발원하는 한 지점을 향해 수렴한다. 일상적으로 우리가 말하는 공간이란, 우리가 살아가는 장소의 뼈대를 이루는 3차원의 틀과 같

은 것으로 상상된다. 그러나 공간 그 자체, 아무것도 없는 순수한 공간은 존립 불가능한 개념이다. 사람들의 일과 생각을 다룰 때 문제가 되는 것은 공간이 아니라 장소이며, 이런 점에서, 인문사회과학의 영역에서 생겨난 새로운 생각의 트렌드로서의 공간적 전회란 사실은 장소적 전회라고 해야 한다. 그런데 왜 풍경에 대해 말하는가. 사람의 삶을 말하는 데는 장소로 충분하지 않은가.

주체화된 공간으로서의 장소는, 사람들의 체취와 이야기가 객관공간의 공허와 공포를 길들임으로써 만들어진다. 가까스로 확보해 놓은 장소의 안정감이 흔들리는 순간에 출현하는 것이 풍경이다. 이런 맥락에서 말하자면, 풍경은 사람들이 만들어놓은 장소의 두꺼운 담장을 뚫고 나타난 순수공간이라 해도 좋다. 갈라진 장소의 틈새로 등장한 풍경에서는, 공간 그 자체가 지닌 아득함과 막막함이 비틀리고 구겨진 채로 새겨져 있다. 장소의 외피 속에서 공간이 꿈틀거릴 때, 풍경 앞에서 사람은 전율한다. 사람이 감지하는 그런 떨림이 눈앞의 정경을 풍경으로 만든다. 장소를 향한 시선에서 가장 크게 위력을 발휘하는 정서는 불안이다. 장소의 불안은 주체가 확보한 안정감이 흔들릴지도 모른다는 느낌에서 생겨나며, 바로 그 불안이 장소와 그것의 진정성을 둘러싼 다양한 정치를 만들어낸다.

공간의 짝은 시간이고, 장소의 짝은 역사이다. 풍경은 무엇과 짝할 수 있을까. 장소는 순수공간의 괴물성에 대한 방어이고, 역사는 순수시간의 참을 수 없는 투명함에 대한 저항이다. 장소와 역사가 맞서야 하는 궁극적인 적은, 무한공간이 표상하는 존재론적 압박감

이자 〈전도서〉의 통렬한 허무주의이다. 풍경은 무엇과 맞서 있는 것일까.

　어느 순간 갑자기 장소와 역사의 방어막 밖으로 튕겨져 나온 사람의 눈앞에 풍경이 펼쳐진다. 그 순간 그는 자기 세상의 모든 비밀을 알게 된다. 물론 그것은 순간의 일이고, 그 자신은 그것을 안다는 사실을 모르는 채 다시 방어막 속으로 들어가게 될 것이다. 풍경의 습격을 받은 순간은, 한 사람의 생애가 통째로 조망되거나 그를 둘러싼 세계가 조용히 들썩여 그 자체와의 간극이 슬쩍 드러나버린 순간이기도 하다. 이 책에서 나는 그것을 존재론적 순간 혹은 간극이라고 명명했다.

　살아 있는 사람은 누구나 연기자이다. 다른 사람을 위해서가 아니라, 자신의 고유성을 지키기 위해 자기 자신을 연기한다는 점에서 그러하다. 그 연기가 실패하여 자기 자신과의 불일치가 드러나는 순간이 곧 존재론적 순간이다. 그 순간 그는 자기가 살아야 할 이유에 대해 묻는다. 물음 자체가 답이 되기도 한다. 존재론적 간극 속에서 자기 운명을 바라보는 사람의 마음은 비애로 가득하다. 그것은 자기가 손쓸 수 없는 세상을 바라보는 스피노자적 신의 마음이기도 하다. 공간이 사람을 두렵게 하고, 장소가 사람을 불안하게 한다면, 풍경은 사람을 슬프게 한다.

　하지만 풍경의 비애는 스쳐가는 순간의 것이다. 그 비애 속으로, 풍경의 문을 열고 들어가는 사람, 풍경을 바라보는 시선이 아니라

풍경 속을 움직이는 몸이 됨으로써 스스로 걸어다니는 비애가 되는 사람, 그 사람의 마음을 채우는 것은 슬픔이 아니라 기쁨이다. 그것은 격렬하고 열광적인 환희 같은 것이 아니다. 담담하고 평온한 기쁨, 태연한 기쁨이다. 필연과 우연과 운명 너머에 있는, 운명애의 정동이 바로 그 담담한 기쁨이다. 보람이자 뿌듯함이고, 마침내 해야 할 일을 다 했다고 느끼는 사람, 그만하면 됐다고 스스로를 격려하는 사람의 입가에 감도는 미소 같은 것이다. 바로 그런 담담함과 태연함이 풍경을 사건으로 만든다. 풍경 속을 걷고 있는 사람이라면, 그 사람은 지금 사건 속을 살아가는 사람인 셈이다.

풍경은 눈을 감아야 볼 수 있다. 그것은 현재가 아니라 과거와 미래를 바라보는 것이기 때문이다. 지금 눈앞에 풍경이 있다고 해도, 그래서 풍경의 떨림 속에서 넋을 놓고 있다고 해도, 그것을 보기 위해서는 눈을 감아야 한다. 나는 지금 너를 바라보고 있다. 너를 만난 것은 내 일생의 사건이었다고 장차 나는 말하게 될 것이다. 이제 네가 나를 본다. 그렇게 눈을 맞추고 있는 너와 나를 다시 내가 본다. 그것이 풍경의 시선이다. 그것은 내 눈앞에 있으되, 눈을 감아도 여전히 거기에 있고, 눈을 감아야 제대로 거기에 있다. 풍경을 절대공간이라 말할 수 있는 것은 그런 까닭이다. 그 속에서 감지되는 자기 자신과의 불일치가 존재론적 순간을 만들어낸다.

이 책을 쓰는 동안 5년의 시간의 흘렀다. 주로 여름과 겨울 방학 때 썼다. 7장을 가장 먼저 썼고 그 나머지는 공간(4, 5장), 장소(6장), 풍경

(1, 2, 3, 8장)의 순으로 썼다. 2018년 4월에 탈고했으나 미진한 대목이 많아 이제야 독자께 내놓는다. 그 사이에 또 한 해가 넘어갔다.

책을 마무리하는 마당에 소회를 말하자면, 어쩌다 이런 책을 쓰게 되었는지 나도 모르겠다는 심정이 크다. 책 한 권을 기획하고 쓰는 일이 어찌 보면 일사천리이기도 했고, 또 어찌 보면 배밀이로 꾸역꾸역 기어온 길이기도 했다. 홍상수의 영화 한 편으로 시작한 것이 17세기 네덜란드의 화가 다비드 베일리의 그림 한 점으로 이어져갔다. 거기를 향해 가기 위해 스피노자와 뉴턴, 칸트와 헤겔이라는 징검다리가 필요했다. 베일리를 향해 다가가자 거기에 얽혀 있던 사람들, 동갑내기 셰익스피어와 갈릴레이가 불거져 나왔고 그 배후에는 세르반테스가 버티고 있었다. 21세기 서울과 17세기 암스테르담이 뒤섞였다. 영화와 회화, 철학과 과학사, 시와 소설이 자기들끼리 만나고 있었다. 나는 그것들이 그렇게 서로 만나고 섞이는 모습을 멀거니 바라보았다. 그러다가 나는 이들이 만들어내는 흐름을 바로크 근대성이라 부르기 시작했다.

바로크 모더니티나 일그러진 근대성이라고 바꾸어도 같은 뜻이 되겠다. 이 단어들을 제목에 넣지 않은 이유는, 지금의 제목만으로도 번다하기 때문이기도 하지만 암스테르담에서 발원하여 자카르타와 마카오, 타이완, 제주 등지를 거쳐 나가사키로 이어지는 근대성의 흐름을 충분히 고구하지 못했기 때문이다. 1년 전쯤에 『죄의식과 부끄러움』이라는 책을 내며 남겨둔 것이 원한이었다. 이번에는 일그러진 근대성을 남겨둔다. 둘이 부딪치는 장면을 상상한다. 그

리 멀지 않은 장래에 그 그림의 일단을 그려볼 수 있으리라는 생각이다. 동아시아와 한국에서의 일그러진 근대성에 대해 좀더 말할 수 있으리라는 기대가 없지 않다.

이 책에서 다룬 중요한 텍스트의 대부분을 지난 10여 년 동안 함께 읽은 동지들이 있다. 그분들에 대한 감사의 마음은 글로 표현하기 어렵다. 앞으로도 계속될 일이지만, 그래도 감사하다는 말씀 정도는 적어두고 싶다. 그분들의 이름을 꺼내놓지 않은 것은, 그렇게 하는 것이 그 이름들에 대한 합당한 예라 생각하기 때문이다.

지난 1년 반 동안 새로운 직책을 맡는 바람에 책이 예정보다 많이 늦어졌다. 그 대신 삶이 연하고 부드러워졌다. 새로운 우애의 세계에 진입하게 해준 분들께 감사드린다. 이번에도 나무나무출판사 대표 배문성 선배와 프리랜서 편집자 권나명 형의 도움을 받는다. 이 책의 첫 독자이자 조언자였던 두 분께 감사드린다.

내가 죽어도 모를 절실한 아름다움 너머, 드높은 하늘과 구름 너머, 세상의 두려움과 불안과 슬픔 위에, 커다란 상실의 아픔을 겪은 분들의 머리맡에, 물처럼 담담한 기쁨, 운명애의 보람이 함께하기를.

2019년 1월
서영채

차례

풍경의 시선

1. 풍경의 습격

풍경은 종종 사람을 습격한다. 때 아닌 때, 예상할 수 없는 곳에서 풍경은 한밤의 도적처럼 밀어닥친다. 고개를 흔들어 정신을 차리면 우리는 이미 고래 뱃속에 있다. 시선이 가물가물 멀어져가면, 마음은 진저리를 치고 몸에는 소름이 돋는다. 마음이 반 발짝쯤 몸을 떠날 때, 내 명치와 등 사이로 원통형 구멍이 뚫려 몸속이 텅 비어 있음을, 내 몸을 관통해 지나가는 바람이 깨우쳐준다. 몸을 떠나게 된 마음은 풍경 앞에 선 사람을 바라본다. 눈앞의 풍경을 멍하게 바라보고 있는 한 사람의 표정과 시선과 자세를, 그가 내쉬고 들이마시는 숨소리를, 고요히 오르내리는 가슴과 배를, 풍경이 사람을 바라보듯 마음이 몸을 보고 듣는다.

풍경은 언제나 말이 없고, 풍경 앞에서 사람은 귀가 없다. 설사 풍경이 크게 소리쳐 사람에게 말한다 해도 풍경 앞의 사람은 귀가 없

어 들을 수가 없다. 사람과 풍경 사이에 놓여 있는 투명하지만 완강한 유리벽 이편에서, 사람은 물에 잠긴 듯 혹은 진공 속에 갇힌 듯 먹먹해져서, 듣지 못한 채로 느낄 뿐이다. 날카롭고 강렬하게 혹은 묵직하게 밀려오는 나 자신과의 기묘한 불일치, 내가 나 자신과 어긋나 있음을, 내가 아는 세상이 그 자체로 비틀려 있었음을, 그제껏 그런 상태로 있었으나 그것을 깨닫지 못했음을, 세상도 그 자신과 일치하지 않음을. 그리고 이 순간이 지나고 나면 나는 다시 내가 잠시 떠나온 저편의 멀쩡한 세상으로 복귀할 것임을, 아무 일도 없었던 것처럼, 유리창 이편에서는 아무것도 보고 느끼지 못한 것처럼, 풍경은 없고 단지 아름다운 경치나 강렬하고 인상적인 장면이 거기에 있었던 것처럼, 순간의 착각에서 벗어나듯 돌아갈 것임을, 풍경 앞의 사람은 자기도 모르는 사이에 이미 알고 있다.

2. 공간의 떨림

풍경은 단순히 아름답거나 놀라운 경치가 아니다. 그런 것이라면 우리가 사는 세상 어디에나 있다. 자연 속에도 도시 안에도. 하지만 그것들은 아직 풍경이 아니다. 그 어떤 아름다운 도회의 경관이나 자연의 풍치도, 혹은 시간의 손이 만들어낸 폐허와 유적들도 마찬가지이다. 풍경은 무엇보다도 그로 인해 아찔해진 사람이 그 앞에 있어야 만들어진다. 풍경은 우리를 고래 뱃속으로 데려가는 것이어

야 한다. 사람을 흔들어서 그 자리에서 떠오르게 할 수 있어야 한다. 내 자리와 나 사이에서 존재론적 간극이 생겨나게 해야 한다. 나 자신과의 불일치를 내 몸이 느끼게 해야 한다. 그래야 풍경이다. 습격자가 아니라면, 빼어난 풍치를 지닌 산이나 계곡이나 해안이라 하더라도 혹은 멋진 스카이라인의 도회지의 야경이라 해도, 아직 풍경은 아니다. 자기가 있어야 할 자리에 아무 말 없이 자리 잡고 있는 것은, 아무리 뛰어난 경치를 지니고 있다 해도 그냥 그뿐이다. 자기 자리를 벗어난 경치라야 풍경이 될 수 있다. 우리를 잠시라도 멍하게 해야, 저것이 무엇인가 하는 생각으로, 혹은 아무런 생각도 없이 잠시라도 넋을 놓고 바라보게 해야, 그렇게 투여된 시선의 힘으로 시야와 공간이 흔들리게 할 수 있어야 풍경일 수 있다.

풍경에 습격당한 사람이 있는 한, 그 앞에 놓여 있는 것은 어떤 것이건 캔버스가 될 수 있다. 숲이나 산, 강과 바다는 물론이고 도시의 거리나 사람으로 가득 찬 광장도 마찬가지이다. 계절은 빛과 대기와 온도를 붓 삼아 그 캔버스 위에 마술 같은 그림을 그려놓는다. 안개와 비와 눈, 그리고 청량한 햇살은 사람들의 마음속에 가슴 설레는 기억과 잊을 수 없는 장면들을 만들어낸다. 강물 끝에 부서지는 눈부신 시월의 햇살, 일렁이는 바람 따라 연분홍 산벚꽃과 몸 부비며 온 산을 파스텔 톤으로 물들여놓는 연둣빛 어린 잎들, 인적 없는 거리에서 저 혼자 껌벅거리며 밤비에 젖고 있는 신호등 불빛, 몸 뒤채는 새벽 창문 너머로 쌓이고 있는 함박눈의 소리 없는 기척도 모두 계절의 마술이다.

그 손길 앞에서는 자연의 경치와 도시의 경관이 다르지 않다. 사람들이 남긴 자취와 냄새도 마술이 된다. 호모 사피엔스에게는 무엇보다도 위대한 예술가인 시간이 있기 때문이다. 시간의 손길이 스쳐가면, 그 어떤 것도 예술이 된다. 역사 유적이나 자취만 남아 있는 폐허는 말할 것도 없고, 낡은 창고 밖 시멘트 담장의 행렬도, 그리고 매일 오가는 거리와 골목도 풍경이 될 수 있다. 물론 시간은 예술가 노릇 같은 것에 아무런 관심이 없을 것이다. 시간은 그저 모든 사물들을 관통해서 지나갈 뿐이다. 세상의 모든 것이 생겨나고 포실해지고 사위고 비틀어짐으로써 시간의 존재를 시각화하지만, 시간은 기계처럼 자기 일을 할 뿐이다. 풍경은 바로 그 앞에서 시간의 발자취를 보고 있는 사람들의 마음속에서 태어난다. 그런 점에서 풍경은 한 사람의 기억 속에 쌓인 시간의 사진첩이라 해도 좋겠다. 문득 마주친 정경에 폭행을 당해, 넋 놓고 바라보다 가슴이 저려오는 것을 깨닫는 사람이 그 앞에 있는 한, 풍경은 어디서나 펼쳐진다.

모든 흐름에는 굴곡이 있듯이 어떤 삶에도 휘어지는 구비가 있다. 풍경이 잠복해 있는 곳은 한 사람의 삶이 구비치는 여울목 같은 곳이다. 그런 길목 뒤편에서 풍경은 도사린다. 그곳이 구비여서 풍경이 있는 것만이 아니라, 풍경의 습격이 있어 그에게는 바로 그곳이 삶의 구비가 되기도 하고, 또 그곳이 삶의 구비였음을 깨닫게 되기도 한다. 풍경은 오직 한 사람만을 노린다. 그 사람에 관한 한, 풍경은 목표물을 정한 스토커와 같아서 집요하고 끈질기다. 그런데 풍경

의 추격과 습격에 관한 한 어느 누구도 예외일 수 없어서, 누구나 자기만의 풍경을 갖게 된다. '풍경은 종종 사람을 습격한다'라는 문장으로 나는 이 책을 시작했으나, 여기에서 '종종'은 한 사람에게 풍경과의 만남이 그렇다는 것일 뿐이다. 삶의 매 순간이 풍경으로 채워질 수는 없는 노릇이다. 그러나 습격자라는 풍경의 속성에 관한 한거기에 부합하는 부사는 '종종'이 아니라 '어김없이'이다. 풍경 앞에서 까무룩해지는 시야와 후들거리는 마음은 누구에게나 예외일 수가 없다. 그것이 풍경이다. 습격하지 않으면 풍경이 아니다.

　풍경은 자기 고유의 장소가 요동칠 때 터져 나오는 순수한 공간의 떨림이다. 말 그대로 아무것도 없는 공간의 순수함이란 갈릴레이가 발견한 무한성일 수도 있고 뉴턴이 추론해낸 절대성일 수도 있다. 무한공간이건 절대공간이건, 텅 빈 공허로서의 순수한 공간은 무엇보다도 두려움의 대상이다. 그것을 정면으로 마주하는 일은 절대 고독을 마음으로 받아들이는 것과도 같아서, 한 사람의 삶을 휘어버릴 만한 위험을 내장하고 있다. 그래서 사람들은 색안경을 써서 태양 빛으로부터 눈을 보호하듯이, 자기에게 주어진 익숙한 장소의 힘으로 공간의 두려움을 방어한다. 사람들은 자기 고유의 장소 속에서 편안함을 느끼곤 하지만, 그것은 어디까지나 사람들의 일상적 감각이 만들어낸 착각일 뿐이다. 안정감을 찾는 눈으로 보자면 들끓는 공간의 힘을 방어해야 하는 장소는 지진대 위의 땅처럼 불안하다. 장소가 갈라진 사이로 불현듯 터져 나와버린 낯선 힘은 사람을 전율케 한다. 그 순간 등장하는 것이 풍경이다.

풍경은 순간이면서 동시에 공간이기도 하다. 풍경이 발산하는 힘은 주체의 시야만이 아니라 그가 속해 있는 공간 전체를 진동시키기 때문이며, 무엇보다도 풍경은 그것을 바라보는 사람의 눈 속에 있을 뿐 아니라, 그것을 바라보는 사람을 자기의 일부로 포함하고 있기 때문이다. 풍경의 문을 열고 그 안에 들어가 있는 자기 자신을 바라보는 것은, 유체이탈한 자기 자신을 보는 것처럼 기이하고도 위험한 경험이다. 바로 그 순간의 지속이 지나가버리고 서로 다른 공간을 이어주는 문이 닫히기라도 하면, 보통 사람의 삶으로의 복귀가 불가능해지기 때문이다. 그 위험을 본능적으로 알고 있는 사람들은 그래서 풍경 앞에서 눈을 감고 귀를 막는다. 꿈이라면 빨리 깨어나야 한다. 일상적 삶의 안정감 속으로 조속히 복귀해야 한다.

하지만 한번이라도 풍경의 문을 열고 들어가본 적이 있는 사람은, 성인식을 통과한 사람에게 세상이 그렇듯 겉모습은 전과 같은데도 전혀 다른 삶을 맛보게 된다. 아무것도 달라진 것이 없는 세상인데 전혀 다른 것으로 느껴지는 것이 문제이다. 이미 그 시선 자체가 비애의 자리 위에 놓여 있기 때문이다. 시선 자체가 달라져 있으므로, 어떤 일상의 모습도 같을 수 없고 그 시선의 정동으로부터 자유로울 수 없다. 풍경을 맛본 시선이 비애의 자리에 놓이게 되는 까닭은, 자기 안에서 꿈틀거리는 두려움과 그것이 어느 순간 밖으로 유출될지도 모른다는 불안이 그 배후에 있기 때문이며, 그 사실을 느낌으로 알고 있음에도 불구하고 아무렇지도 않은 듯 그 위에서 자신의 일상과 현재 시간을 지속시켜야 하기 때문이다.

풍경의 비애를 없애기 위해서는 스스로 풍경 속으로 뛰어들어야 한다. 스스로 풍경이 되어 풍경 속을 걸어야 한다. 그것을 운명애의 형식이라고 부를 수도 있겠다. 자기 운명을 밖에서 바라보고 바로 그 자리를 향해 자기 자신을 끼워넣는 삶의 형식 속에서, 주체는 풍경이 마침내 사건이 되는 순간을 맛보게 되기도 한다. 일단 그 형식 속에 삽입되고 나면 그 어떤 것이라도 운명의 색채로 물들지 않을 수 없다. 물론 이 모든 과정은 풍경에게 습격당한 순간이 지나고 난 다음의 일일 뿐이다. 풍경과의 만남이 어떤 사람에게는 눈을 멀게 하는 사건일 수도 있고, 또 어떤 사람에게는 평생을 지고 가야 할 트라우마가 되기도 한다. 그럼에도 풍경 속을 살아가는 보통 사람들에게라면, 무엇보다도 풍경의 첫 모습은 낯설고 기이한 가슴 설렘이라 해야 할 것이다.

3. 한 사람을 위한 풍경

풍경이 사람을 습격한다는 것은 일상적인 감각으로 보자면 이치에 닿는 말일 수가 없다. 설사 그것이 폭풍우가 몰아치는 바다라 할지라도, 그것을 바라보는 사람 앞에서 풍경은 꼼짝하지 않은 채 그 자리에 그냥 있을 뿐이다. 바람은 바람이고 파도는 파도일 뿐 그것들이 풍경은 아니다. 풍경은 바람이나 파도와 달리 몸이 없다. 그래서 누구를 공격할 수도 없고 또 그래야 할 이유도 없다. 풍경이 말을

한다면, 모함하지 말라고 항변할 일이다. 그런데도 분명한 것은, 풍경 앞에 서 있는 사람이 기습당한 사람의 마음이 된다는 것이다. 풍경은 습격하지 않지만 그 앞에 있는 사람의 마음은 습격당한다는 것이다. 그래서 풍경은 눈앞에 있는 것이 아니라 그것을 바라보는 사람의 마음속에 있다고 해야 한다. 일회적이고 반복 불가능한 것으로 다가오는 순간의 경험 속에, 그리고 그 경험의 기억 속에 있는 것이 풍경이다. 마음속에 오래 남아 잊히지 않는 장면이라면, 아름답거나 놀라운 경치만이 아니라 한 사람의 일상 속에 있는 평범한 장소나 장면이라도 잊을 수 없는 풍경일 수 있다.

풍경은 그것을 바라보는 사람 안팎에 있는 두 개의 장소가 마주침으로써 생겨난다. 현재의 시선 끝에 포착된 한 장소(처음 가본 곳일 수도, 자주 다니던 곳일 수도 있다), 그리고 그 앞에 선 사람의 마음속에 있는 또 하나의 장소, 이 둘이 겹쳐지면서 생겨나는 것이 풍경이다. 풍경이 태어나는 순간이라면 그 둘은 매우 격렬하게 부딪쳤을 것이다. 마음속에 미리 있던 어떤 것의 자리와 지금 눈앞을 채운 대상이 불현듯 들어맞지 않을 때, 그렇다고 느껴질 때, 둘 사이가 삐걱거리고 그 삐걱거림이 한 사람의 마음에 파랑을 만들어낼 때, 그래서 그것이 돌연 나와 나 자신의 불일치를 상기시킬 때, 풍경이 탄생한다. 그것은 한 사람의 마음속에서 생겨나는 순간의 일이다.

그래서 풍경은, 같은 시간 같은 장소에서 여럿이 함께 경험하여 만들어진 것이라도, 각자의 마음속에 유일무이한 고유성으로 존재한다. 이제 막 사랑에 빠진 두 사람이 나란히 서서 감격스러운 일몰

을 바라보고 있다고 해도, 광장에 모인 시민들의 거대한 대열 속에서 입을 모아 함께 외치고 있다고 해도, 그래서 그 외침이 그 자리에 있던 모두의 마음을 일렁이게 했다고 해도, 각각의 일렁임은 저마다 다른 파장을 지닌다. 아름다운 낙조 앞에 있는 두 연인의 마음속에도 두 개의 서로 다른 풍경이 있을 뿐이다.

풍경이 고유하고 유일한 것으로 한 사람의 마음속에만 존재하는 것이라면, 그것이 풍경임을 다른 사람들은 어떻게 아는가. 어떻게 그것이 풍경임을 인정해줄 수 있을까. 아무리 자기 마음을 열어 보여준다고 해도 그 경험과 마음의 움직임을 속속들이 전달할 수는 없는 것이 아닌가. 그것은 자기 자신도 알 수 없는 것이 아닌가. 우리가 다른 사람의 마음속에 있는 풍경의 존재를 짐작할 수 있고 또 인정해줄 수 있는 것은, 우리 모두가 이미 자기만의 풍경을 지닌 존재이기 때문이라 해야 한다. 우리 모두는 그로 인해 자기 존재의 흔들림을 경험했고, 자기와의 불일치가 만들어내는 뼈저린 간극과 그 간극에서 흘러나오는 응시라는 것을 이미 맛본 사람이기 때문이다.

홀로 나선 여행길, 한나절의 뱃길 끝에 도착한 외딴섬에서 산모퉁이를 돌아선 한 청년의 눈앞에 갑자기 아름다운 바다가 펼쳐졌다. 투명한 햇살이 잔잔하게 빛나는 2월의 바다였다. 그의 입에서 흘러나온 돌연한 한숨이, 그의 몸에 갇혀 있던 강렬한 정념의 봉인을 해제하여 마음 앞에 풀어주었다. 그곳이 그에게는 잊을 수 없는 풍경이 되었다. 아름다운 바다였고, 아름다운 섬이었고, 또 그 섬을 찾았던 청년이 그런 아름다움에 상처받을 수 있는 나이였다면 그

럴 수 있는 일이다. 그는 돌아와서 친구들에게 그 섬이 얼마나 아름다운지 이야기했다. 지도를 보며 힘들게 길을 찾아 나가다가, 인적이 드물고 산도 깊은 곳이라 길을 잃지 않을까 걱정스러워하면서 산모퉁이를 돌아서는 순간 눈앞에 놀라운 바다가 펼쳐졌다고, 그 바다 앞에서 넋을 놓을 수밖에 없었다고. 그 이야기를 들은 친구들이 그 섬을 찾아가서 같은 자리에 선다면 그가 느꼈던 것과 같은 느낌을 받을 수 있을까. 그럴 수 없다면 무엇 때문일까. 그 청년은 그런 장면이 펼쳐질지 모르는 채 기습을 당하듯 그 장면과 마주했고, 그의 친구들은 그런 여정의 곡절을 이미 알고 있기 때문이라 해야 할까.

좀더 근본적인 차이는 그들을 그곳에 이르게 한, 각각이 지닌 마음의 서로 다른 절실함에 있다고 해야 할 것이다. 그들 각각이 그 섬으로 운반해간 공허의 밀도가 다르기 때문이라 해도 좋겠다. 먼저 가건 나중에 가건, 알고 가건 모르고 가건, 혹은 그곳이 아니라 바로 그 옆에 가더라도 사정은 마찬가지이다. 그러니까 풍경의 탄생에서 결정적인 것은 경치의 아름다움이 아니라, 풍경 앞에 서 있는 사람이 마음속에 지니고 있는 존재론적 간극이며, 그 간극이 드러내 보여주는 자기 자신과의 불일치의 정도이다. 한 사람의 마음속에 있는 바로 그 어두운 틈이 경치를 풍경으로 만든다고 해도 좋겠다. 문득 풍경이 된 그 경치가 그 앞에 있는 사람에게 존재론적 간극을 상기시켜준다고 해도 좋겠다.

어떤 경우라 하더라도, 풍경은 오로지 그 앞에 서 있는 단 한 사람

만을 위한 것이다. 누군가 어느 한 곳을 넋이 나간 듯 응시하고 있다면 그는 지금 자기가 품고 있는 간극의 고유성을 만나는 중이다. 그는 지금 풍경과 대면하는 중이다. 풍경의 문을 열고 풍경 속으로 들어가는 자기 자신을 바라보는 중이다.

4. 자기관여적 관조와 존재론적 순간: 황동규, 김사인

풍경의 습격은 누구에게나 잊을 수 없는 것이기에 기억 속에서 자주 반추된다. 기억 속에 남아 있는 풍경의 영상은 몇 장의 사진으로 이루어진 사진첩과도 같다. 그런데 기이한 것은 그 사진들이 찍힌 각도이다. 자기가 본 것의 기억 영상이 있는 것은 당연한데, 그 사진들 속에 자기 자신을 찍은 사진이 있는 것이 문제이다. 불가능한 각도의 사진들은 어떻게 된 것일까.

햇살이 나부끼며 빛나던 2월 남해 바다의 모습은, 청년 자신의 시선이 포착하여 마음속에 담아둔 것이다. 여기에서는 그의 눈이 곧 카메라이다. 그런데 놀랍게도 그의 기억 속에 남아 있는 영상에 그 자신이 들어가 있다. 게다가 그런 사진이 한두 장이 아니다. 기억의 사진사는 그 자신이 유일한데도 그러하다. 그의 기억 속에 있는 풍경 사진의 기본은 눈앞에 펼쳐졌던 바다의 영상이다. 말할 것도 없이 그것은 그의 눈이 담아낸 것이다. 그런데 그 사진첩에는, 넋을 놓고 앞을 바라보는 자기 자신의 모습을 멀리서 잡아낸 사진이 있다.

또 바다를 바라보는 그의 뒷모습을 찍은 사진도 있다. 이 두 사진은 현실적으로 불가능한 사진이다. 그의 시선이 결코 포착할 수 없는 것이기 때문이다. 바다 위에 누군가 있어 성능 좋은 망원렌즈로 잡아냈거나, 이제 막 돌아 나온 산모퉁이 뒤에 누군가가 있어 찍어주어야 가능한 장면이다. 그의 마음속에 있는 풍경에서 카메라는 단한 대, 그 자신의 시선만 있을 뿐이다. 저 멀리 앞에서 혹은 뒤에서 그를 찍은 사진들은, 그가 카메라를 들고 하늘을 날아다녔다고 해도 불가능한 사진이다. 나는 다만 홀린 듯 바다를 바라보고 있었을 뿐인데, 그것이 풍경이 되고 난 다음에는 내가 그 풍경 속에 있는 것이 아닌가. 그것을 포착해낸 것은 대체 누구의 시선인가. 그는 망연자실 바다를 바라보고 있었을 뿐인데, 그런 그를, 마치 바다가 그를 보듯 또는 하늘이 그를 보듯, 불가능한 각도에서 잡아낸 스틸컷들이 그의 기억 영상 속에 들어와 있는 것은 대체 어찌된 일일까.

한 사람의 기억 영상 속에 그 자신이 주인공으로 등장하는 것은, 다른 카메라의 힘을 빌리거나 유체이탈을 하기 전에는 불가능한 일이다. 그런데도 우리는 자주 그런 영상들을 우리 마음속에서 발견하곤 한다. 물리적 현실 세계의 기준으로 보았을 때 그것들은 착시이거나 상상이 만들어낸 환영의 산물이다. 하지만 마음의 현실은 또 다른 영역이어서 현실의 불가능한 각이 실재가 된다. 그런 것이 현실로 존재할 뿐만 아니라 매우 강력한 힘을 발휘한다. 그런 것들을 포착해내는 것이 예술의 힘이다. 한 시인은 이렇게 썼다.

마음이 몸 빠져나와 두어 길 높이로 떠서

걸어오는 나를 보는 곳

<div align="right">－「걷다가 사라지고 싶은 곳」 일부[1]</div>

여기에서 시인의 눈이 바라보고 있는 것은, 풍광이 빼어난 정선의 가두리 길을 걷는 자기 자신의 몸이다. 그러니까 물리적 현실 세계의 문법으로 말하자면 유체이탈을 해서 자기 자신과 맞서 있는 셈이다. 바다를 보았던 청년의 경우로 치자면, 그가 바다 위에 떠서, 넋놓고 바다를 보는 자기 자신을 바라보고 있는 것이다. 1인칭 카메라인 몸과 2인칭 카메라인 마음이 서로를 마주보고 있는 모양새이다. 마음이 두어 길 떠 있다고 했으니, 마음과 눈을 마주치기 위해서는 몸이 15도 정도 고개를 들어야만 하겠다.

또, 이런 경우는 어떨까.

헌 신문지 같은 옷가지를 벗기고

눅눅한 요 위에 너를 날 것으로 뉘고 내려다본다

생기를 잃고 옹이진 손과 발이며

가는 팔다리 갈비뼈 자리들이 지쳐 보이는구나

미안하다

너를 부려 먹이를 얻고

1 황동규, 「외계인」, 문학과지성사, 1998.

여자를 안아 집을 이루었으나

남은 것은 진땀과 악몽의 길뿐이다

또다시 낯선 땅 후미진 구석에

순한 너를 뉘었으니

어찌하랴

좋던 날도 아주 없지는 않았다만

네 노고의 헐한 삯마저 치를 길 아득하다

차라리 이대로 너를 재워둔 채

가만히 떠날까도 싶어 네게 묻는다

어떤가 몸이여

<div align="right">— 「노숙」 전문[2]</div>

이 시의 공간 속에서도 몸과 마음은 분리되어 서로를 마주보고 있다. 그런데 이번 경우에는 몸의 눈이 감겨 있다. 그래야 이런 재현이 가능하다. 몸은 눈을 감고 있지만, 자기에서 떨어져 나가 자기 자신을 내려다보고 있는 또 다른 눈의 존재를 알고 있다. 유체이탈하여 몸을 떠난 눈과, 눈을 감음으로써 오히려 열린, 몸이 아닌 다른 어떤 곳에 있는 마음의 눈이 서로를 마주보고 있는 모양새이다.

그런데 독자는 이 장면을 어떤 시선으로 바라보고 있을까. 노숙인의 마음에게 자기 몸을 빌려준 시인은, 그 마음의 눈 속으로 들어

2 김사인, 『가만히 좋아하는』, 창비, 2006.

가 그 마음의 입으로 말하고 있지만, 그것은 그가 몸을 빌려준 사람이기 때문에 가능한 일이다. 독자는 잠시 그 시인의 시선을 따라갈 수도 있으나 결국 머물게 되는 곳은 3인칭 시선의 자리이다. 시인과 독자 앞에는 한 노숙인이 지친 몸을 눕힌 채 눈을 감고 있다. 사람들이 지나다니는 길가에 누워서, 그는 자신의 지친 몸을 바라보는, 다른 사람이 아니라 자기 자신의 시선을 온몸으로 느끼는 중이다. 옹이진 손과 발, 가는 팔다리와 갈비뼈 자리로, 그는 자기 자신의 시선을 받고 있는 것이다. 독자는 그 장면을, 마치 그의 마음을 들여다보듯이 밖에서 바라본다. 그것은 3인칭 시선의 집중적인 투여가 있어야 가능한 일이다. 한 노숙인이 지친 몸을 눕힌 채로 눈을 감고 있었을 뿐인데, 그것을 바라보고 있는(혹은 그것을 눈앞으로 떠올리고 있는) 사람이 있어 그 장면은 풍경이 되는 것이다.

그렇다면 자기 응시가 강조되고 있는 황동규의 「걷다가 사라지고 싶은 곳」의 경우는 어떠할까. 여기에도 3인칭 시선이 있을까. 당연히 그럴 수밖에 없다. 물론 여기에서 두드러지는 것은 서로를 마주 보고 있는 두 개의 시선이다. 1인칭 카메라는 놀라운 장소를 걸으며 이곳저곳을 향해 눈을 던진다. 간간이 생겨나는 강렬한 응시로 인해 작동하기 시작하는 2인칭 카메라는 1인칭 카메라의 시선을 맞받는다. 아무런 필터도 없이 전방을 향해 나아가는 1인칭 시선은, 곧바로 이 2인칭의 응시를 눈치채기는 어렵다. 1인칭 시선의 열망과 정념이 시선의 몸체에 실려, 대상을 향해 가는 시선의 길이 강한 에너지로 대전(帶電)될 때에야 비로소 2인칭의 응시는 작동하기 시작

하기 때문이다. 여기에서 3인칭 카메라는, 서로를 마주보고 있는 시선과 응시의 흐름으로부터 한 발짝 떨어진 곳에서 그 둘이 만들어내는 흐름의 선을 포착해내는 장치로 존재하고 있다. 정선 가두리 길을 걷던 장면을 반추하면서 시로 옮겨 적고 있는 시인의 시선이 그것이다.

여기에서 시인의 시선을 3인칭으로 만드는 것은 회상과 회감(回感)이라는 틀 자체에 내장된 시간의 격차이다. 그로 인해 생겨난 3인칭 시선이 풍경을 만든다. 독자가 투입되게 되는 자리도 바로 그 3인칭 시선의 자리이다. 시선과 응시가 맞부딪치고 있는 곳에는 이 3인칭 시선이 있기 어렵다. 두 시선의 맞부딪침은 격렬하고 뜨거운 것이어서, 그 흐름 밖에 있는 3인칭 카메라가 의식될 수 없기 때문이다. 이 카메라가 제대로 작동하기 시작하는 것은, 시인이 마치 이 장면의 국외자인 것처럼, 마치 남의 일인 양 자기 몸과 마음의 마주침을 바라보고 난 다음의 일이다. 시선과 응시가 맞부딪친 이후에야 생겨날 이 시선을 미리 당겨올 수도 있겠다. 그것은 한번이라도 풍경의 문을 열고 들어가본 적이 있는 사람이라면 언제나 가능한 일이다. 그렇게 되면 풍경은 풍선처럼 부풀어 올라 입방체가 되고, 그 앞에 있던 사람은 풍경의 문을 열고 들어가 풍경 속을 걷게 된다.

바다를 바라보는 청년의 모습을 그의 뒤와 옆에서 잡아낸 것 역시 바로 이 3인칭 시선이라 해야 할 것이다. 3인칭 카메라가 작동하기 위해서는, 풍경의 습격으로 인한 충격이 가라앉을 시간이 필요하다. 바다를 만나 아뜩하게 놀랐던 청년이 눈을 감아야 한다. 그리하

여 기억 영상 속에서 바다를 떠올려야 한다. 그 바다가 지금 바로 그의 눈앞에 있다면 더욱이나 눈을 떠서는 안 된다. 눈앞의 대상으로부터 자기 자신을 격리시킬 수 있어야 한다. 눈앞의 장면으로부터 물러 나와 기억 속의 대상을 만들어냄으로써 진짜 대상 앞에 커튼을 칠 수 있어야 한다. 어떻게든 대상이 자기를 바라보게 해서는 안 된다. 대상의 응시가 주체의 시선을 긴장시키게 해서는 안 된다. 시선과 응시를 잇는 선에서 에너지가 빠져나와야만, 그의 내면에 있는 3인칭 카메라, 자기 자신을 아무런 상관 없는 다른 사람인 것처럼 포착해낼, 3인칭의 객관적이고 관조적인 시선이 작동하기 시작한다.

그런데 문제는 관조를 통해 탄생하는 그 3인칭 시선이 단순히 관조적일 수만은 없다는 점이다. 왜냐하면 관조란 기본적으로 자기 자신과는 무관한 제3자의 눈으로 사건을 바라보는 것인데, 이 상황을 무심히 바라보는 듯한 바로 그 시선은, 시선의 대상이 되는 사람이 지닌 것이기 때문이다. 사진을 찍는 눈의 주인은, 그저 자기는 사진을 찍을 뿐이라 주장하고 싶겠지만, 그 사진에 찍히는 것이 자기 자신이라는 것이 문제가 되는 것이다. 그 과정을 통해 생겨나는 것이 곧 풍경의 시선이다. 이를 뒤집어 말한다면, 풍경의 시선이란 시선의 대상 속에 자기 자신을 포함시키는 것으로서, 관조적이면서도(사진 찍기와 같은 제3자적인 것이기 때문에) 자기관여적인 것(그 자신이 대상에 포함되어 있는 사진이기 때문에), 곧 관조하는 마음의 눈과 관여된 몸의 산물이라 할 수 있다. 주체를 습격하는 것만이 풍경일 수 있듯이, 이와 같은 자기반영적 시선만이 풍경의 시선일 수 있다. 이런 점에

서 풍경의 시선은, 자기관여적 관조(self-interested contemplation)를 자신의 본질로 지닌다고 할 수 있다.

 이런 점에서, 풍경의 시선은 자기 자신과의 불일치를 일깨워주는 존재론적 순간을 또 하나의 본질로 내장한다. 1인칭 시선과 2인칭 응시를 자기 안에 품고 있는 풍경의 시선은 기본적으로 둘 사이의 불일치의 산물이다. 1인칭 시선은 내 밖에 있는 아름다운 경치를 바라보고, 2인칭 응시는 그것을 바라보는 나의 자세를 포착한다. 내 눈앞에 있는 것이 풍경이 되면, 바로 그 순간 풍경이 나를 본다. 아찔하게 아름다운 저것이 왜 내게 아름다운가. 눈앞에 있는 저것들이 왜 내 가슴으로 밀려오는 것인가. 저것들은 나에게 저렇게 아름다워도 되는 걸까. 이런 생각들로 언어화되기 이전에, 시선과 응시의 맞부딪침은 주체가 놓여 있는 자리의 안정성에 대한 의심과 자기 존재의 의미에 대한 불안정성을 상기시킨다. 기묘한 공허감과 함께 자기 자신과의 불일치가 새삼 마음의 표면으로 솟구쳐 나오는 순간이 곧 존재론적 순간이다. 하나의 행동과 다음 행동 사이에 놓여 있는, 감각기관이 대상을 포착하는 순간과 그것이 마음속 자리로 배치되는 사이에 놓인 짧은 휴지부가 곧 그것이다. 바로 그 존재론적 순간에 생겨난 세 번째 시선, 3인칭 시선이 풍경의 시선이다. 좀더 나아가면 그것은, 자기 자신과의 불일치에 섬뜩해하는 자기 자신의 모습을 바라보는 시선이고, 자기 눈이 포착한 자기 바깥의 대상과 그것의 본래 자리라고 생각하던 것 사이의 불일치에 놀라워하는 자기 자신을 바라보는 시선이다.

풍경의 시선이 자기관여적인 것은, 그 시선이 만들어내는 비일상적인 순간의 경험이 그 앞뒤에 놓여 있는 주체 자신의 삶의 흐름에, 또한 삶을 바라보는 그의 시선에 영향을 미친다는 점 때문이다. 기본적으로 풍경의 시선은 관조적일 수밖에 없지만, 그러면서도 동시에 그 시선이 주체의 삶에 존재론적으로 개입한다는 점에서 자기관여적이 된다. 시선과 응시가 맞닿으면서 생겨나는 존재론적 순간에, 그것을 다시 제3자의 자리에서 포착해냄으로써 고래 뱃속 같은 특별한 공간을 만드는 자기 자신의 3인칭 시선을, 나는 지금 지금 풍경의 시선이라 부르고자 하는 것이다.

5. 세 개의 시선

그러니까 풍경의 시선 속에는 세 개의 카메라가 얽혀 있는 셈이다. 눈이 있는 존재들은 모두 자기 시선의 주체로서, 첫 번째 카메라의 주인으로 산다. 내 눈앞에 거울이 없는 이상, 1인칭 카메라가 포착해내는 장면 속에 나는 없다. 그런데 그 카메라가 정상적으로 작동하지 않을 때, 광원이 사라지거나 렌즈에 마개가 덮일 때, 시선에 포착되던 대상으로부터 날아오는 내 욕망의 응시를 경험한다. 그것이 두 번째 카메라이다. 바로 그 두 번째 카메라의 시선으로 풍경이 나를 본다. 내가 유심히 지켜보았던 것들이, 내가 눈을 감는 순간 이제는 떼를 지어 나를 향해 응시의 시선을 던진다. 화살 같은

그 시선들의 자극으로 인해 내 안에는 수많은 내가 들끓어 오른다. 그런 장면들을 망연하게 지켜보는 것이 세 번째 카메라의 시선, 곧 풍경의 시선이다. 첫 번째 카메라가 투명한 것이고 두 번째 카메라가 응시의 강렬함을 되쏘는 것이라면, 세 번째 카메라는 주체의 내면에 부끄러움과 죄의식, 자부심과 기쁨, 그리고 우울과 비애를 만들어낸다.

첫 번째 카메라의 시선은 투명하고 공허하여 아직 물감이 묻지 않은 팔레트와 같다. 어떤 대상에 지속적으로 시선이 투여됨으로써 마음이 얽혀 정념이 몸 안에서 생겨날 때 두 번째 카메라가 작동하기 시작한다. 두 번째 카메라의 응시는 불안을 초래한다. 풍경이 나를 볼 때 나는 묻게 된다. 내 앞에서 떨리고 있는 저 바다의 물결과 아슴아슴 멀어지는 수평선은 대체 어찌된 일인가. 떨리고 아슴거리는 것이 바다인가 나인가. 내가 걷고 있는 이 골목길 끝에 떨어지는 햇살이 바스락거리는 것은 대체 어찌된 일인가. 골목길을 걷는 나는 왜 허공을 걷듯 미끄러지고 있는가. 지하철역 플랫폼에 모여 있는 사람들 속으로 걸어내려가며 나는 멈칫거린다. 저기 모여 있는 저 사람들은 대체 누구인가. 내가 저 사람들 중의 하나가 되어도 되는 것일까. 대상의 진위와 가치 그리고 주체의 태도에 관한 질문들이 거기에서 꿈틀거린다. 시선의 대상과 주체 사이에서 생겨나는 불안정성이 마음에 불안을 초래하고, 그 불안이 피할 수 없는 것으로, 게다가 반복적으로 다가올 때 우울이 생겨난다. 세 번째 카메라는 그 우울을 바탕으로 작동하기 시작한다. 그런데 삶을 유지시켜야 한다

고 생각하는 사람의 입장에서 보자면, 삶을 포기하게 할 수도 있는 우울은 매우 위험한 정념이다. 그럴 때 풍경의 시선이 지닌 비애는 탈출구가 된다.

세 번째 시선이 담고 있는 정서는 비애이다. 그 비애는 주체를 소멸로 몰아갈 수 있는 우울에 대한 방어이다. 풍경의 시선은 우울의 신체로부터 빠져나와 바깥에서 그것을 바라보게 해준다. 그렇다고 해서 주체가 우울로부터 완전히 벗어날 수 있는 것은 아니지만, 그럼에도 풍경 속에서 생겨난 세 번째 시선은, 다시 그 우울의 자리로 복귀해야 하는 사람으로 하여금 우울을 연기하는 배우의 마음을 갖게 한다. 우울은 견디기 어려운 것이지만, 그 우울을 연기하는 배우라면 다를 수 있기 때문이다. 죽은 물고기를 그린 그림에서 사람들이 감탄하는 것은 죽은 물고기가 아니라 그것을 그린 사람의 솜씨라고 했던 한 독일 사람의 말과 같은 맥락이다.[3] 내가 연기해야 하는 우울이 남의 것이라면 말할 것도 없거니와, 자기 자신의 우울이라 해도 사정은 크게 다르지 않다. 한번이라도 자기 자신의 우울로부터의 분리를 경험하면, 그 사람은 죽음의 늪에서 벗어나 다시 능동적인 시선과 행위자의 위치를 확보할 수 있게 되기 때문이다. 풍경의 시선이 지닌 비애는, 그 우울을 바깥에서 바라보면서 또한 동시에 그 우울의 자리로 들어가서 그 우울을 연기해야 하는 사람의 마음에 다름 아니다.

3 헤겔, 『미학강의』, 두행숙 옮김, 은행나무, 2010, 29쪽.

6. 죽음의 시선: 신경림, 파솔리니, 이창동

세 번째 시선이 작동하고 있을 때 풍경은 하나의 공간이 된다. 3인칭 시선은 1인칭 시선과 2인칭 응시가 교차하는 것을 밖에서 바라봄으로써 생겨난다. 그래서 3인칭 시선이 있는 곳은, 비유컨대 조명등이 한낮처럼 밝혀지고 수많은 카메라가 지켜보는 월드컵 축구 경기장과도 같다. 허공에 매달려 사람을 따라 움직이는 카메라도 있다. 시선의 주체가 축구 선수처럼 풍경 속으로 입장하면, 사방팔방으로부터 허공을 가르며 나를 향해 날아오는 수많은 응시에 둘러싸인다. 그런데 진짜 축구 경기장과 다른 점은, 경기장의 관중석은 텅 비어 있고 그라운드에 나와 있는 사람도 단 한 사람이라는 것이다. 모든 방향에서 작동하는 응시의 한복판에 있는 사람도, 또 수많은 카메라를 통해 그 모습을 지켜보고 있는 사람도 단 한 사람이다. 그래서 수많은 시선과 응시는 오직 하나의 지점으로 수렴될 수밖에 없다. 아무리 많은 카메라가 돌아가고 있다고 해도 그 카메라를 통해 바라보는 시선의 주체는 단 하나이기 때문이다. 그 자리에 존재하고 있는 것이 풍경의 시선이다. 대체 나는 왜 그 자리에서 나 자신을 바라보고 있는 것일까. 그 자리에서 주체는 어떤 시선으로 자기 모습을 응시하고 있는 것일까. 풍경의 시선은 어떤 존재의 것인가.

앞에서 언급했듯이, 풍경의 시선은 존재론적 순간에 만들어진다. 자기 자신과의 불일치가 자각되는 순간으로서의 존재론적 순간이란, 한 사람의 삶이 그 외부자의 시선에 의해 하나의 전체로서 관조

되는 순간이기도 하다. 물론 그 시선은 주체 자신의 것이지만, 그것은 본래 그 자신의 것이 아니라, 다른 어떤 존재의 자리를 주체가 무단으로 점거함으로써 생겨난 것이다. 그렇다면 한 사람의 운명 전체를 지켜보는 시선은 누구의 시선일까. 그 시선을 특정하여 신이나 조상의 얼이나 돌아가신 어머니의 넋 같은 것을 지칭할 수는 없다. 사람마다 다를 수 있기 때문이다. 하지만 그 속성은 추론해낼 수 있다. 그 자리는 유한자로서의 운명이 스스로의 본질을 드러내는 곳이기 때문이다. 말을 바꾸자면, 그런 자리에서라야 외부성의 시선과 존재론적 순간이 가능할 것이기 때문이다. 그렇다면 그 자리를 차지할 존재를 놓고 어떤 이름을 댈 수 있을까. 삶의 바깥에 있는 것, 삶이나 실존의 외부자를 대표하는 이름을 들어야 하지 않을까. 죽음 말고는 그 자리를 자기 것이라 주장할 수 있는 것은 있을 수 없겠다.

그렇다면 풍경의 시선은 죽음의 시선이 되는 것인가. 죽음이 인간 유한성의 대표적 외부성이라고 한다면 그럴 수밖에 없겠다. 존재론적 순간은 주체의 유한성이 스스로의 본질을 드러내는 순간이기 때문이다. 풍경화의 예를 들어 말하자면, 풍경의 시선이 놓여 있는 자리는 세계 바깥에서 세계 안을 들여다보는 사람을 위해 마련된 자리이다. 그 자리는 곧 화가와 관객의 시선을 위해 그림 안에 준비된 것으로서, 풍경화 안의 세계에서 보자면 그것은 세계 바깥에 있는 존재를 위한 것일 수밖에 없다. 우리 사는 세계 바깥에서 세계 내부를 들여다보고 있는 존재라면 곧 유령과 귀신, 무한성, 혹은 신이라 불리는 것들이겠다.

죽음의 시선은 유령의 시선이 그렇듯이 불가능하지만 특권적이다. 현실 속에서는 있을 수 없는 것이라서 불가능한 것이고, 그것이 마련되기만 한다면 현실에 매여 사는 모든 유한자들이 주목하지 않을 수 없는 것이라서 특권적이다. 현실의 입장에서 보자면 죽은 존재는 말하지 않지만(죽어서도 말을 한다면 그것은 아직 지상에 매여 있는, 아직 죽지 못한 존재이다), 예술 작품이라는 제도화된 환상이 있어, 우리에게는 죽음의 말을 듣고 죽음의 눈으로 볼 수 있는 기회가 주어진다. 가상의 세계를 펼쳐내는 예술 작품과의 만남을 통해 우리는 어렵지 않게 죽음의 시선이 만들어낸 공간 속으로 들어가기도 하고, 또 그 안에서 풍경의 시선과 접속한다.

머리채를 잡고 자반뒤집기를 하던 시누이도 울고
땅문서 갖고 줄행랑을 놓던 서숙질도 운다
들뜨게도 하고 눈물깨나 짜게 만들던 그 사내도 울고
부정한 어머니가 미워 외면하고 살던 자식도 운다
고생고생한 언니 가엾어 동생도 울고 그 딸도 운다
새도 제 울음 타고 비로소 하늘을 높이 날고
곡소리 타고 맹인 저 세상 수월히 간다지만
얼마나 지겨우랴 내 이모 또 이 울음 타고 저승길 가자니
진 데 마른 데 같이 내디디며 평생을 살아왔으니
저승길 또한 그런가보다 입술 새려 물겠지

— 「새」 전문[4]

한 사람이 세상을 떠났고 그 죽음을 슬퍼하는 사람들이 모여서 운다. 우는 사람들은 시누이, 서숙질, 사내, 자식, 동생 등으로 불린다. 모두 망자를 기준으로 한 호칭들이다. 6행에서 새가 나오고 시선이 하늘을 향하면서부터는, 시의 초점이 시선의 대상에서 주체로 바뀐다. 이 과정에서 독자는 망자가 시인(혹은 서정적 화자)의 이모이고, 시인이 죽은 이모의 마음에게 자기 눈과 입을 빌려주었음을 확인하게 된다. 시인-주체의 시선이 하늘로 솟구쳐, 울음소리를 타고 날아올라 새처럼 저승으로 가는 망자의 넋을 바라보는 순간, 그 하늘에서는 다시 땅을 향해 2인칭의 응시가 쏟아진다. 그 시선은 시인의 시선이면서 또한 동시에 시인이 이입해 들어간 망자의 시선이고, 그리고 어느덧 그 자리에 들어가게 된 독자의 시선이기도 하다.

시인이 호출한 넋으로 인해 독자는 졸지에 죽음의 시선이 있는 자리에 서게 된 셈이다. 거기에는 하늘을 바라보며 이모의 넋을 찾는 조카의 시선이 있고, 땅에 남겨져 울고 있는 사람들을 아스라이 바라보는 망자의 시선이 그 시선을 마주보고 있다. 그리고 시인이 만들어낸 공간 속에서 두 시선의 마주침을 그 바깥에서 바라보는 독자의 시선이 들어서 있다. 독자의 시선은 시인이 마련해준 이동선 때문에 이 세 개의 시선의 자리에 모두 들어설 수 있게 된다. 관조적이면서(밖에서 보는 사람의 것이기에) 자기관여적일 수밖에 없는(그 대상이 자기 자신의 운명이기도 하기 때문에) 바로 그 죽음의 시선

4 신경림, 「어머니와 할머니의 실루엣」, 창비, 1998.

은, 땅 위의 사람들을 개미처럼 바라보는 프리드리히(Caspar David Friedrich) 같은 풍경화가 혹은 산수화가의 것이다(이에 대해서는 다음 장에서 상세히 쓴다).

풍경의 시선이 만들어내는 공간은 죽음의 응시에 사로잡혀 있는, 무한성의 테두리 속에 갇힌 공간이다. 그것을 생생하게 보여주는 것이 영상 작품들이다. 죽은 자들의 1인칭 시선을 시각적으로 형상화해내는 영화들이 대표적이다. 파솔리니(Uberto Pasolini)[5]의 〈스틸 라이프〉(Still Life, 2013)의 마지막 장면을 예시할 수 있겠다. 영화의 주인공은 무연고 시체 처리를 담당하고 있는 말단 공무원 존(Eddie Marsan 분)이다. 그는 가족도 동료도 없지만 태연하고 무감하게 혼자서 사는 남성이다. 무연고 시신의 연고자를 찾아내고 장례를 치러주는 것이 그의 일이다. 한 시신의 연고자를 찾아가다 그 시신의 딸인 켈리(Joanne Froggatt 분)를 만나 사랑에 빠진다. 둘은 아는 듯 모르는 듯 서로 마음을 나누면서 켈리의 아버지였던 시신의 장지에서 만나기로 한다. 상주와 장례사 사이라서 그렇게 될 수밖에 없기도 했다. 그런데 존이 돌연 교통사고로 숨져버린다. 혼자 살던 처지라 이제는 그 자신이 무연고 시체가 되어 바로 그 공동묘지에 묻힌다. 암묵적인 약속이 지켜지지 못한 것이다(물론 존은 죽은 몸으로라도 그 자리에 와 있으니 약속을 안 지킨 것은 아니다). 존의 죽음을 모르는 채로 아버지의 장지에 온 켈리는 그를 찾아 두리번거린다. 그의 부재

5 감독 파솔리니는 〈풀 몬티〉(The Full Monty, 1997)의 제작자로 영화계에 이름을 알린 사람이다. 전후 이탈리아의 작가 겸 감독 파솔리니(Pier Paulo Pasoliny, 1922–75)와는 다르다.

에 당황한 듯한 켈리의 표정이, 매장당한 존의 묘지에 위치한 카메라에 의해 죽은 존의 1인칭 시선으로 포착된다. 서로 분명하게 애정의 말을 주고받거나 한 것은 아니라서 켈리는 조심스럽게 두리번거릴 뿐이다. 그럴 리가 없는데 이상하다는 듯한 몸짓과 표정의 켈리가, 살아서 그 자리에 있어야 할 자기 자신을 찾아 공동묘지 여기저기에 시선을 뿌릴 때, 그리고 어쩔 수 없다는 듯 체념한 표정으로 화면 밖으로 빠져나갈 때, 죽은 존의 묘지가 있는 지점에서 작동하는 1인칭 카메라는 움찔거린다. 자기 처지도 모르고, 땅을 뚫고 올라와 켈리를 좇아가려 하는 듯이, 땅에 매인 몸이라 무기력할 수밖에 없는 카메라가 안타까운 안간힘으로 펄쩍거린다. 그렇게 죽음의 시선이 움직이니 프레임과 화면 전체가 움찔거리지 않을 수 없다. 그런 시선을 잡아낸 영화에 감독은 정물화(still life)라는 제목을 붙여놓았다. '말없는 삶'이라는 뜻의 영어 표현은 프랑스어로는 '죽은 자연' (nature morte)이다. 어느 것이나 죽음의 자리에 있는 것들이다.

죽음의 시선이 일상적인 장소를 얼마나 다른 모습으로 만들어놓을 수 있는지는 이창동의 영화 〈시〉(2010)의 마지막 장면이 빼어나게 보여준다. 영화가 보여주는 것은, 경기 지역의 소도시에서 혼자서 손자를 돌보며 사는 한 나이 든 여성 양미자(윤정희 분)의 이야기이다. 그 동네에서 여중생 한 명이 집단 성폭행을 당하고 자살을 했다. 그 손자가 가해자 중의 한 명이라는 것이 문제가 된다. 손자의 치명적 잘못을 대신 갚고자 하는, 혹은 고통스럽게 세상을 떠난 어린 넋과 아픔을 함께하고자 하는 나이 든 여성의 마음이 생생하게

표현되는 것은 영화의 마지막 장면에서이다. 죽음이 포착해낸 풍경의 시선이 등장하는 것도 바로 그 장면에서이다. 그 장면은, 나이 든 여성 양미자가 지은 한 편의 시, 「아네스의 노래」가 낭독되는 것과 함께 진행된다. 양미자가 쓴 시는 이러하다.

그곳은 어떤가요 얼마나 적막하나요
저녁이면 여전히 노을이 지고
숲으로 가는 새들의 노랫소리 들리나요
차마 부치지 못한 편지 당신이 받아볼 수 있나요
하지 못한 고백 전할 수 있나요
시간은 흐르고 장미는 시들까요

이제 작별을 할 시간
머물고 가는 바람처럼 그림자처럼
오지 않던 약속도 끝내 비밀이었던 사랑도
서러운 내 발목에 입 맞추는 풀잎 하나
나를 따라온 작은 발자국에게도
작별을 할 시간

이제 어둠이 오면 다시 촛불이 켜질까요
나는 기도합니다
아무도 눈물은 흘리지 않기를

내가 얼마나 간절히 사랑했는지 당신이 알아주기를

여름 한낮의 그 오랜 기다림

아버지의 얼굴 같은 오래된 골목

수줍어 돌아앉은 외로운 들국화까지도 내가 얼마나 사랑했는지

당신의 작은 노랫소리에 얼마나 가슴 뛰었는지

나는 당신을 축복합니다

검은 강물을 건너기 전에 내 영혼의 마지막 숨을 다해

나는 꿈꾸기 시작합니다

어느 햇빛 맑은 아침 깨어나 부신 눈으로

머리맡에 선 당신을 만날 수 있기를

　양미자의 시 「아네스의 노래」에는 두 여성의 시선이 겹쳐 있다.
치매 초기 상태로 종종 일상적인 단어도 기억해내지 못하는 나이 든
여성의 시선, 그리고 고통스러운 우울 속에서 세상과 작별했던 어린
여학생의 시선이 그것이다. 위의 시에도 두 개의 목소리가 분리되어
있다. 1연은 어린 넋에게 말을 건네는 나이 든 여성이 화자이고, 2연
을 거쳐 3연부터는 세상을 떠나는 어린 넋이 화답하는 형식이다(영
화의 내레이션을 기준으로 삼은 것이다). 나이 든 여성 역시 이제 세상을
떠날 준비를 하고 있으니 두 목소리는 겹쳐져도 이상할 것이 없지
만, 영화의 마지막 장면은 시를 낭송하는 목소리를 나이 든 양미자
에서 어린 아네스로 교체해줌으로써 그런 겹의 시선의 존재를 좀더

분명하게 드러내준다.

시가 낭송되는 동안 화면에는 그 둘이 함께 살았던 소도시의 일상적인 장면들이 펼쳐진다. 후줄근한 연립주택 앞에서는 아이들이 훌라후프를 돌리며 깔깔거리고, 배달 오토바이와 키 작은 마을버스가 지나가는 소도시의 소박한 삶의 모습들이 이어진다. 그리고 공중으로 날아오른 카메라는 운동장을 가로지르는 한 여중생의 모습과 중학교 교실, 그리고 아녜스의 집을 거쳐 버스에 오르고 마지막으로는 아녜스가 몸을 던졌으리라 추정되는 강물을 향해 간다. 그 카메라의 시선이 아녜스에게 빙의된 양미자의 시선임은 두말할 나위가 없다. 아녜스가 키우던 개로 하여금 카메라를 향해 펄쩍거리게 했으니 단순히 빙의 정도가 아니라고 이 영화는 주장하는 셈이다. 어린 아녜스가 갔던(갔으리라고 이창동과 양미자가 추정하는) 죽음의 길을 이제는 나이 든 양미자가 따라가고 있는 것이다. 공중에 떠오른 카메라는 빙의된 마음의 눈이고, 버스를 타고 아녜스가 몸을 던진 다리 위로 가는 시선은 양미자의 몸의 눈이다.

이처럼 둘의 시선이 겹쳐질 때, 좀더 정확하게 말하자면 그 시선이 겹의 시선이었음이 드러나기 시작할 때, 범상하기 짝이 없었던 일상의 정경들은 그것이 놓여 있던 자리에서 슬쩍 떠올라 그 어떤 절대성의 색채를 띠게 된다. 순간순간 풍경의 시선이 개입하여, 세상이 자기 자신과 분리된 탓이다. 어린 나이에 세상을 버릴 수밖에 없었던 혼의 시선이 지켜보고 있는 앞에서라면, 그 어떤 일상도 그저 단순하고 평범한 것일 수는 없다. 한 노인이 무심히 바라보고 있

는 나무도 그냥 나무가 아니고, 그 나무의 은성한 초록도 그냥 초록이 아니다. 사소한 일상의 풍경들이 더 이상 사소한 것일 수 없는, 누군가 절실하게 사랑하고 그리워하는 대상으로 나타나게 되는 것이다. 「아녜스의 노래」는 그 사소한 일상을 "내가 얼마나 사랑했는지" 알아주기를 기도한다고 말하고 있지만, 그런 깨달음은 평범한 일상의 흐름을 벗어나는 순간에만 생겨날 수 있다. 그러니까 잠시라도 일상을 과거형 술어의 유리벽 저쪽에 가둔 사람만이 확보할 수 있는 시선인 것이다.

스크린 위에 펼쳐지던 범상하기 짝이 없고 누추하기조차 한 일상이, 거기에 작별을 고하는 혼의 시선에 의해 유일무이한 존재로 바뀌어가면 관객들은 비로소 깨닫게 된다. 그 특별한 평범함의 세계가 다른 사람이 아니라 자기 자신의 것이라는 것, 다른 사람이 아니라 바로 자기 자신이 그런 겹의 시선의 한복판에서 살아 움직이고 있다는 것, 죽음의 시선 속에서 풍경의 공간 한가운데를 살아가고 있다는 것, 매 순간 나 자신이 장차 풍경이라고 부르게 될 공간 속을 관통해가고 있다는 것, 어느 때인가 회고의 형식으로 말하게 될 바로 그 공간 속에서 살아가는, 다른 사람이 아니라 바로 나 자신이, 걸어다니는 절대성이라는 것을. 어느 한순간도 예외 없이 우리는 죽음의 시선에 포획당해 있다는 것을 깨닫게 되는 것이다.

죽음의 시선을 시각적으로 표현할 수 있다는 것은 영화라는 매체 자체가 지닌 강력한 힘이거니와, 전체적으로 보아 〈시〉는 한 나이든 여성의 윤리적 진정성과 간절함이 만들어내는 천도제의 형식을

지니고 있다. 죽음의 시선을 불러내는 것은 이창동의 〈시〉가 포착해낸 그 진정성의 힘이다. 거기에 합류하게 된 관객의 시선은 그 자체가 풍경의 시선이 된다. 아무렇지도 않은 일상, 너무나 평범하여 초라하게 보이기조차 하는 한 소도시 연립주택촌의 정경이 한 사람에게는 그 무엇과도 바꿀 수 없는 그리움과 간절함으로 채색될 때, 그것을 바라보는 관객들은 이미 풍경 속에 들어가 있다. 그들을 둘러싸고 있는 풍경은 다른 사람의 것인데도 어디에서 본 듯 낯익은 것이다. 영화 속의 풍경은 이미 자신의 경험 공간으로 변환되어, 어느사이에 관객들은 저마다 자신의 기억 속을, 자기만의 풍경 속을 걷고 있기 때문이다.

7. 풍경 속을 걷기: 칼데론, 이상, 바울

풍경의 시선이 지닌 비애는 우울의 정원에 피어난 꽃 같은 존재이다. 한 사람이 불가피한 존재 조건인 우울을 오히려 적극적으로 자기 삶의 조건으로 받아들이는 것은, 거기에서 작동하는 주체의 역설적 의지로 인해 아이러니의 기운을 만들어낸다. 그것은 명랑한 비애라 부름 직한 것인데, 김수영의 표현을 차용하자면 바람보다 먼저 눕는 풀과도 같아서, 거역하기 어려운 거대한 힘 앞에서 기이한 명랑성을 만들어낸다. 소크라테스가 독배를 마시는 날의 감옥 풍경을 다룬 플라톤의 『파이돈』의 기이하게 명랑한 분위기가 그런

적실한 예이겠다. 플라톤의 『국가』 말미에 등장하는, 저승을 보고 온 인물 에르의 이야기에서도 사정은 마찬가지이다. 망자들의 혼은 백 년 동안의 인생에 대해 심판을 받고 그 결과에 따라 천 년 동안의 상과 벌에 처해진다. 그리고 다시 새 몸을 얻기 위해 한자리에 모인다. 이 혼들이 모이는 곳은 엄숙한 심판과 윤회가 이루어지는 곳임에도 스카우트의 야영지처럼 시끌벅적한 모습이다. 또한 삶의 연극성을 내세우는 바로크의 드라마가 지니고 있는 환멸스러운 분위기도 역시 그러하다. 스페인의 극작가 칼데론(Pedro Calderon de la Barca, 1600-81)의 성찬신비극(auto sacrametal) 〈세상이라는 거대한 극장〉은, 세계가 극장이고 사람은 신에 의해 선택된 배우일 뿐이라는 것을 알레고리적으로 보여준다. 세상의 모든 것이 헛될 뿐이라는 모토가 전체를 규정하고 있으나, 막상 인생을 마치고 죽음에 도달한 인물들의 대화를 감싸고 있는 것은, 연극이 마무리되고 난 뒤 분장실에 모인 배우들 같은 들뜨고 흥청거리는 분위기이다. 제대로 된 연기에 실패한 사람들의 절망까지 포함해도 그러하다.

인생이 연극이고 사람은 신에 의해 선택된 배우와 같다는 식의 생각은, 칼데론만의 것이 아님은 물론이다. 그보다 앞서 셰익스피어(William Shakespeare, 1564-1616)의 〈뜻대로 하세요〉(As You Like, 1599)에 나오는 제이퀴즈의 잘 알려진 대사에서처럼, 또한 그리피우스(Andreas Gryphius, 1616-64)와 로엔슈타인(Casper von Lohenstein, 1635-83) 같은 17세기 독일 비극 작가들의 경우에서 보이듯이[6] 그런 개념은 바로크 드라마의 기본적인 발상이다. 1615년

에 간행된 『돈키호테』 2권에서 돈키호테도,

세상사도 연극과 다를 바 없어. 세상사에서도 어떤 사람은 황제 역할을 하고, 다른 사람은 교황을 하잖나. 연극 하나에 나올 수 있는 모든 인물상이 있지. 그러나 종말에 가면, 생명이 끝나는 순간에는 모든 사람에게 똑같이 죽음이 와서 그 사람을 구분하던 의상을 벗기고 무덤 속에 똑같이 눕게 하지.

라고 한다. 이에 대해, "저도 여러 번 많이 들어본 적이 있는 말이어서 크게 새롭지는 않사오나, 그게 장기놀이 같은 거지요."[7]라고 하는 산초 판사의 말은 이 시대의 표준적인 반응이라고 해도 좋겠다. 그럼에도 그것은 또한 바로크만의 고유한 것이라고 하기도 어렵다. 내세에 관한 구체적 세계상을 제시하는 종교적 사유가 있는 곳에서는 어김없이 그런 생각들이 표현되고 있기 때문이다. 사후 세계의 심판과 환생의 세계상이 표현된 플라톤의 『국가』에서도 그렇고, 불교적 세계관에 입각해 있는 서포(西浦) 김만중(金萬重, 1637-92)의 『구운몽』도 마찬가지이다.

　『구운몽』과 칼데론의 대표작 〈인생은 꿈〉(1673)은 똑같이 17세기의 산물일 뿐 아니라, 세속적 삶의 무의미함으로 그것의 다채로움을 포장해내고 있다는 점에서도, 그러니까 겉으로 내세우고 있는 내세

6　　벤야민, 『독일 비애극의 원천』, 조만영 옮김, 새물결, 2008, 92-3쪽.
7　　세르반테스, 『돈끼호테』 2권, 민용태 옮김, 창비, 2012, 156쪽.

중심의 도덕주의(인생은 헛되고 영원한 가치는 따로 있다)와 이승에서의
삶이 얼마나 다채롭고 또한 무거운 것인지를 생생하게 보여주는 내
용적 박진감이 서로 상충하고 있다는 점에서도 동일한 의미의 지평
에 있다. 배제되어야 마땅할 지상 세계의 이야기가 흥미진진하고 재
미있어 그것을 둘러싸고 있는 교훈적인 액자를 헐겁게 만든다는 것
이다. 그러니까 이야기의 형식과 내용이 부합하지 않는다는 점이 문
제인데, 이런 것은 도덕적 외피의 단단함과 현세적 디테일의 흥미
사이의 상충이라는 점에서만 문제가 되는 것은 아니다. 외피 자체에
도 문제가 있다.

　　전형적인 알레고리 도덕극인 칼데론의 〈세상이라는 거대한 극
장〉에서 창조주는 모든 인물들에게 역할을 할당하고 죽고 난 다음
에는 지상에서의 행위에 따라 상과 벌을 준다. 왕과 미녀, 부자의 역
할을 받은 영혼은 좋아하고 농부와 거지, 아이는 항변한다. 그래도
어쩔 수 없다. 창조주가 나타나서 "나는 공평정대한 정의다."[8]라고
말하기 때문이다. 그런 몰상식한 신이 있는 한, 이 연극의 모토가 '선
행을 하라, 신은 신이다'가 되는 것은 당연한 일이다(이에 대한 제대로
된 항변은, 자연종교의 개념을 내세운 이 시기 이신론적 지식인들의 저술에서
개진된다. 여기에 대해서는 3장에서 쓴다). 신은 공평정대하여 신일 수 있
는 것이 아닌 것이다. 신이기 때문에 그는 공평정대한 존재라고, 신
자신이 주장한다. 그의 위력 안에서 사람들은 그저 자기 일을 하면

8　　칼데론, 『세상이라는 거대한 연극 / 살라메아 시장』 김선욱 옮김, 책세상, 2004, 26쪽. 제목 El gran teatro del mundo 중 teatro는 우리말 번역본과 달리 '연극'이 아니라 '극장'으로 바꿔 썼다.

그뿐이라는 말이다. 본래 그런 폭력성이 있어야 최고의 위력자인 신이 되는 것이니 그것은 그렇다 쳐도, 인물들이 생을 마감한 다음이 더 문제이다. 거지와 농부, 회개한 미녀 등은 구원받고 탐욕스러웠던 부자가 지옥에 떨어지는 것은 그럴 수 있으되, 어려서 죽은 아이의 영혼은 아무 잘못이 없는데도 구원받지 못한다. 부당하다고 항변하는 아이의 영혼에게, 원죄를 가지고 태어났으면서 잘한 일이 아무것도 없어 상을 받지 못한다고 답한다. 그것이 스스로를 공평정대하며 정의롭다고 주장하는 창조주의 모습이다.

하지만 이 모든 사정에도 불구하고 그 어떤 강력한 절대성의 존재는, 그것에 대한 믿음이 어느 정도인지에 무관하게, 때에 따라 조금 냉소적이거나 부실하게 다뤄지는 경우에조차, 그것의 존재가 부정되지 않는 한 그 존재는 우울에 대한 최소한의 방어막이 된다. 올바른 삶에 대한 플라톤의 교설이 『국가』에서처럼 결국 내세의 징벌을 앞세운 협박으로 끝나는 것도, 「전도서」에서처럼 모든 것이 헛되다고 토로하는 솔로몬 왕의 탄식이 밑바닥까지 내려갈 수 있는 것도, 사람의 삶에 개입하는 구체적 무한성(=신)이라는 강철 같은 저지선에 의해 보호받고 있기 때문이다. 이런 경우라면 3인칭 시선은 금성철벽의 절대자 신의 시선에 다름 아니며, 그래서 그런 공간에는 비애는 있어도 우울은 존재할 수 없다.

그런데 문제는 그런 절대적 힘의 방어막이 없는데도, 지금 이곳에서의 삶이 이미 폐허로 다가올 때이다. 그런 경우라면 현세적 삶의 헛됨과 허망함을 의탁할 곳이 없다. 진정한 아이러니가 작동하는 것

은 이런 대목에서이다. 한 단편소설에 나오는 다음과 같은 장면을
보자.

　　우리 둘은 이 땅을 처음 찾아온 제비 한 쌍처럼 잘 앙증스럽게 만보
(漫步)하기 시작했다. 걸어가면서도 나는 내 두루마기에 잡히는 주름살
하나에도 단장을 한번 휘겼는 곡절에도 세세히 조심한다. 나는 말하자
면 내 우연한 종생(終生)을 감쪽스럽도록 찬란하게 허식하기 위하여 내
박빙(薄氷)을 밟는 듯한 포즈를 아차 실수로 무너뜨리거나 해서는 절대
로 안 된다는 것을 굳게굳게 명(銘)하고 있는 까닭이다.[9]

　글 쓰는 것이 직업인 이상이라는 이름의 인물이 유서를 쓰다 말
고 나와 한 여성과 데이트를 하는 중이다. 그 여성은 여러 남성들을
유혹하고 다니는 유능한 코케트(la coquette)이다. 이상이라는 인물
이 이 여성에게 농락당하여 죽을 지경에 이른다는 이야기가 이 단
편의 줄거리이다. 그런 이야기를 이상이라는 이름의 소설가가, 유서
라는 뜻의 '종생기'라는 제목으로 써서 독자들에게 공개하고 있다
(소설이 발표된 것과 이상이 세상을 떠난 것은 거의 같은 때이다[10]). 그러니까
이상이라는 이름의 소설가가, 자기와 직업도 이름도 같아 그 자신

9　이상, 『이상 전집』 2, 문학사상사, 1991, 383쪽.

10　이상이 세상을 떠난 것은 1937년 4월 17일이고, 소설은 1936년 11월 20일에 완성되었다. 소
설 속에서 이상은 자기 죽음을 1937년 3월 3일이라고 썼다. 소설은 월간지 『조광』 1937년 5월호에
실렸다.

이라고 생각될 법한 주인공을 내세워 소설을 쓰고 있는 셈인데, 유서로 삼을 만큼 대단한 이야기라는 것이 매우 탁월한 여성 유혹자에게 오쟁이 지고 망신당하는 사연인 것이다. 게다가 이상은 여기에서 한발 더 나아간다. 이상이라는 필명의 소설가를 만들어낸 사람, 즉 자연인 김해경의 목소리를 소설 속에 등장시키고 있다는 점에서 그러하다.[11]

따라서 이 소설에 내포된 시선의 계열체로 보자면, 「종생기」라는 소설 속에는 세 겹의 시선이 존재하고 있는 셈이다. 소설의 주인공(작가가 직업인 이상), 작가(출간된 소설의 작가 이름, 이상), 그리고 자연인으로서의 작가(글을 쓴 손의 주인, 김해경). 물론 작품 속에서 이 세 개의 시선은 대부분 겹쳐 있다. 위의 인용문은 그중 첫 번째 시선의 소유자가, 수준 높은 유혹자 여성과 산보를 하는 장면이다. 그는 걸음마다 잡히는 옷 주름살 하나에도 주의하면서 걷고 있다. 여기에서 그는 누구의 시선을 의식하고 있는 것인가. 첫 번째 시선의 주체는 상대방 여성이라고 할 것이다. 두 번째 시선의 주체는 그 여성이라는 거울에 되튀어나오는 자기 자신의 응시라고 할 것이다. 그리고 세 번째 시선의 주체는 소설 밖에서 소설 안의 공간을 말없이 지켜보다 화면 속 이상이라는 인물의 몸으로 들어가 그 시선의 주체가 된다. 배우가 무대로 나가듯, 세 번째 시선의 주체는 문을 열고 풍경 속으로 들어가 첫 번째 시선의 주체가 되는 것이다.

11 졸고, 「사랑의 문법」, 민음사, 2002, 4부.

그렇게 하여 겹의 시선이 되는 순간, 세 번째 시선의 주체는 첫 번째 시선의 입으로 말한다. 내가 지금 신경 쓰는 것은 내 앞에 있는 공전절후의 유혹자 정희의 시선이고, 또한 이 장면을 지켜보고 있는 세상 사람들의 시선이지만, 종국에 가서는 저 바깥 어딘가에서 나를 지켜보고 있는 나 자신의 3인칭 시선이 될 것이라고. 나는 지금 내 자신의 풍경 속을, 죽음의 자리에 박혀 있는 내 자신의 세 번째 시선을 바라보면서 걷고 있다고. 그렇게 그는, 아무런 절대성의 보호도 없는 상태에서 죽음의 시선에 맞서 있는 사람, 그 시선의 응시를 맞받고 있는 사람의 모습이 지닌 기이한 정념을 보여준다. 그것은 자진하여 '바람보다 먼저 눕는' 풀이 되어야 하는 사람의 마음, 과장과 엄살을 세련되게 연기함으로써 신이 없는 세계의 우울을 방어해야 하는 사람의 비애이다.

섬에서 남해 바다를 바라보고 있던 청년도 이렇게 말할 것이다. 그때 나는 이미 풍경 속에 있었다. 그 후에 만들어질 풍경의 일부로서, 미래의 기억 속에 있었다고, 이 장면을 추억할 나 자신의 기억 영상 속에 나는 이미 들어가 있었고, 나를 바라보는 3인칭 시선이 되어 나는 현재 속에서 현재를 추억하고 있었다고. 이들의 입은 모두 미래 시제 속에 있게 될 과거 시제로, 장차 회상하게 될 시제로 미리 회상하고 있는 것이다.

예루살렘에서 다마스쿠스로 가는 도중 사막 한가운데서, 유대의 유력한 지식 청년 사울은 시선을 사로잡는 강렬한 풍경과 만났다. 그 풍경의 강렬함은 너무나 거대하고 날카로워서, 그 후로 사흘 동

안 아무것도 볼 수 없었고 먹을 수도 마실 수도 없었다. 절대 내면 상태로부터 다시 감각이 회복된 후로, 예수의 무리를 박해하던 사울은 예수의 사도로 다시 태어나 많은 사람들이 믿고 따르는 바로 그 사도 바울이 되었다. 사막 한가운데서 사울이 만난 것은 거대한 빛과 그를 꾸짖는 예수의 음성이었다. 사울에서 바울로의 변화를 「사도행전」의 기록자는 회개이자 개심이라고 했다. 풍경을 만나기 전에 예수의 박해자였던 바울이, 그 후로는 자신의 믿음을 전파하는 일에 남은 평생과 목숨을 바쳤으니 그럴 수 있는 일이다. 이 기록을 그대로 믿는다면, 사도 바울에게 풍경은 그의 삶에 들이닥친 거대한 사건이었던 셈이다. 그는 풍경의 습격을 받고 몸부림치다 그 풍경 속으로 뛰어들어 마침내 그 풍경을 하나의 사건으로 만들었다. 풍경을 사건으로 만든 것은 이후로 그가 걸어간 삶의 이력이자 자취 자체이다. 사건을 가슴에 품어 안게 된 후로 그의 삶은 풍경 이후의 삶이었던 셈이다. 그에게 풍경은 하나의 막이자 관문이었으니, 그 문을 열고 들어선 그는 사건이 만들어낸 거대한 풍경 속을 살았다고 해야 할 것이다. 그가 가는 길에 배치된 수많은 응시들에 둘러싸여서, 수많은 시선으로 만들어진 거대한 공간 속을 살았다고 해야 할 것이다.

가야 할 방향을 마음속 나침반이 가르쳐주고 있었으니, 길이야 있건 없건 아무런 상관이 없었을 것이다. 방향만 놓치지 않으면 길은 어김없이 생겨나기 마련이다. 방향조차 모른다 해도 찾고자 하는 의지로 충만해 있는 사람에게 길은 기적처럼 나타나게 되어 있

다. 그 사람이 내딛는 발걸음마다 길은 허공에 걸린 징검다리처럼 솟아나오거나, 그것이 아니라면 자기 발걸음 뒤에서 생겨날 것이다. 풍경을 사건으로 받아들이고 그 안으로 뛰어들어버린 사람에게는, 자기가 내딛는 발걸음 뒤에서 생겨나는 길 위에는, 그 싸움의 힘겨움으로 인해 생겨난 고통이나 그 고통의 자취는 있어도, 우울은 물론이고 비애도 있을 수 없다. 그것이 사건으로서의 풍경이 갖는 힘이다. 그러니 비애가 우울의 방어라면, 고통은 비애의 방어라고 해도 좋겠다.

많은 사람들의 존경과 믿음을 얻은 바울은 특별한 경우이겠으나, 그 누구도 풍경의 시선으로부터 자유로울 수는 없다. 어느 순간부터 풍경 이후를 살게 될지, 혹은 이미 풍경 이후를 살고 있는지는 그 자신만이 안다. 벤야민의 표현법을 빌려 말하자면, 습격자 풍경은 우리가 살아가는 시공간의 어느 틈으로 들이닥칠지 모른다. 그러니 풍경이 어떤 모습으로 어떻게 다가올지 누가 알 수 있으랴.

풍경화, 시간성의 공간

1. 풍경의 시선과 풍경화

풍경의 시선은 내 눈앞에 있는 정경을 내가 포함되어 있는 것으로 만든다. 존재론적 순간에 생겨난 풍경의 시선은, 무한성과 죽음의 시선이기도 해서 그 앞에 선 사람을 매우 특별한 공간 속으로 데려간다. 1장에서 존재론적 간극이라 명명한 그 공간은, 한 사람의 눈앞에 있는 정경을 그 자신만의 풍경으로 만들어놓는다. 모든 풍경은 그 간극을 지니고 있으니, 말을 뒤집어, 한 사람이 풍경을 만나는 것은 존재론적 간극 속으로 들어가는 문을 여는 것이라 해도 좋겠다. 풍경의 시선과 풍경은 동시적인 존재이기 때문이다. 풍경의 시선이 풍경을 찾아내고, 또 풍경이 풍경의 시선을 만들어낸다. 신의 시선과 같은 자리에 있는 바로 그 3인칭 시선이 있다면 어떤 장소라도 풍경이 되고, 그것이 없다면 아무리 빼어난 경치라도 풍경일 수 없다.

풍경의 시선과 관련하여 우선 주목해야 할 것은 풍경화라는 장르이다. 말뜻 자체가 보여주듯이 풍경화란 풍경을 그림으로 옮긴 것이다. 그 안에 풍경의 시선이 담겨 있으리라고 생각하는 것은 너무나 당연한 일이겠다. 그런데 풍경화란 대개 사람이 없는 자연 경관을 그린 것이고, 사람이 포함된다 하더라도 그 형체나 표정이 인물의 고유성을 드러내지 않는 수준에서 원경으로 포착된다. 풍경화란 그런 뜻에서 사람이 없는 그림이라고 해야 할 것인데, 어떻게 그 안에 풍경의 시선이 담길 수 있을까. 위의 진술에 따르면 풍경의 시선이란 그 시선의 주체를 시선의 대상으로 포함하는 것이라고 하지 않았는가.

이런 의문에 대해, 그림 안에 사람이 없는 것과 풍경의 시선이 없는 것은 아무런 관계가 없다고, 오히려 사람이 없어야 바로 그 시선이 담길 수 있다고 누군가 대답한다면, 그는 이미 풍경화라는 장르의 양식적 핵심에 도달했다고 할 수 있겠다. 풍경화라는 장르 발생에서 핵심적인 것은 시선의 주체와 대상 사이의 중요성의 위계가 뒤집어지는 것이기 때문이다.

풍경화라는 장르 속에서 벌어진, 주체와 대상 사이의 위계 전도라는 문제는 역사적 의미에서 근대성의 발생과 연관되어 있다. 풍경화라는 장르의 속성 자체가 근대성의 원리적 핵심을 체현하고 있다는 점에서 그러하다. 그런 점에서 풍경화는 문학적 근대성의 대표 장르로 출현한 장편소설과도 흡사한 위상을 지닌다. 문화적 차원의 근대성이 지닌 진정성 신드롬이라는 특성을 장르 자체의 속성으로 포함

하고 있다는 점에서 특히 그러하다. 그림의 주인공(혹은 초점)이 대상에서 주체로 바뀌는 것이 그 대표적인 지표인데, 여기에서 풍경의 시선은 그러한 위계 전도의 드라마를 만들어내는 가장 핵심적인 힘이다. 이 점이 현저하게 드러나는 것은, 유럽의 '진경산수'라 해야 할 17세기 네덜란드 풍경화에서이다.

풍경화라는 장르가 생겨난 데에는 사회경제적 환경의 변화도 큰 역할을 한다는 점 역시 이와 함께 고려되어야 할 것이다. 시민계급의 사회경제적 역량이 강화되고 시장경제가 발전함에 따라, 미술품 시장에도 부유한 시민들이 개입함으로써 새로운 구조가 만들어졌던 것이 17세기 네덜란드의 상황이다. 미술품 시장을 주도하는 주체가, 궁정 및 귀족과 교회로부터 중산층 시민계급으로 바뀌고, 이와 동시에 화자의 신분도 자유로운 시장 생산자로 바뀐 것은, 풍경화라는 장르 형성의 핵심에 있는 문화적 근대성의 논리와 나란히 놓여 있다. 물론 그와 같은 사회경제적 정황이 풍경화라는 특정 장르 발생에만 한정되는 것일 수는 없다. 풍경화의 대두가 가장 뚜렷한 현상이지만, 정물화나 자화상도 이와 같은 환경 변화의 산물이기는 마찬가지이기 때문이다. 풍경의 시선이 작동하는 방식과 그것이 발원하는 마음의 원리라는 점에서 보더라도 그러하다. 그중에서도 특히 자화상은 풍경의 시선이 가장 뚜렷하게 작동하는 장이라고 해야 한다. '자기관여적 관조'의 시선(이에 대해서는 1장을 참조할 것)이나 풍경의 자기반영성이 발휘되는 장르로 치자면 그 이상이 없을 것이기 때문이다.

그렇다면 지금 나는 자화상이야말로 풍경화 중의 풍경화라고 주장하는 셈인가. 이 점은 조금 더 따져보아야 할 문제이거니와, 분명한 것은 풍경화와 함께 새롭게 단독 장르로 자리 잡은 정물화나 자화상 같은 근대적 회화 양식들 곁에는, 무한공간의 출현과 더불어 본격화된 모더니티의 운명이 우람한 골격으로 버티고 서 있다는 점이다. 그것이 우리로 하여금 풍경화의 탄생에 대해 들여다보게 한다.

2. 풍경화의 탄생

유럽 회화사에서 오늘날 우리가 풍경화라고 지칭하는 장르가 본격적으로 성립되기 시작하는 것은 17세기 때의 일이다. 풍경화의 등장은, 단지 회화사에서 새로운 장르가 생겨났다는 정도에 국한되는 것이 아니라 근대성의 발현이라는 좀더 큰 바탕 위에 배치되어야 할 사태이다. 종교개혁과 근대과학의 출현 그리고 무엇보다도 시민계급의 성장과 연관되어 있다는 점에서 그러하다. 풍경화만이 아니라 풍속화나 정물화의 등장 역시 그런 변화의 흐름을 담고 있다는 점에서는 마찬가지 의미를 지닌다. 곰브리치는 16세기 북유럽 회화에서 나타난 전문화 경향이 좀더 극단화됨으로써 17세기 네덜란드 회화의 다양성이 이루어졌다고 했다.[1] 풍경화의 출현도 그런 장르

[1] 곰브리치, 『서양미술사』, 이종승 외 옮김, 예경, 1994, 329쪽.

분화의 하나인 것이다. 그런데 17세기 네덜란드에서 그같이 다양한 회화 양식이 출현한 것은, 미술품에 대한 감각의 변화만이 아니라 미술품 생산 및 유통의 구조 변화와 연관되어 있다는 점 역시 여러 예술사가와 연구자들에 의해 강조되어왔다.[2] 시민계급의 성장으로 인해 새로운 미술 시장이 열리고, 그 덕분에 화가들은 왕실과 귀족, 그리고 가톨릭 교단이라는 기존의 후원자 말고도 미술품 시장과 중개상이라는 새로운 판매처를 확보하게 되었다는 것이다. 특정한 후원자가 아니라 시장에 있는 익명의 구매자를 상대해야 한다면 화풍의 변화는 필수적일 수밖에 없다. 그것은 한두 명에게 국한된 문제가 아니라, 다소의 예외는 있겠으나 한 시대 전체가 감당해야 하는 조건일 수밖에 없다.

유럽 회화사에 관한 이 같은 진술은, 당연한 말이지만 유럽 일반에 해당되는 것이 아니라는 사실 또한 강조되어야 하겠다. 종교개혁 이후로 벌어진 험난했던 종교전쟁과 갈등이 유럽 안에서 다양한 경계선을 만들어내고 있었을뿐더러, 오늘날 우리가 살고 있는 세계의 원리적 핵심으로서의 근대성은 그 출발점에서부터 지금까지 울퉁불퉁한 시공간의 평면을 자기 안에 내포하고 있기 때문이다. 그런 비균질적인 시공간의 경험은 그 자체가 근대화의 동력이었으며 그런 사정은 '비동시적인 것의 동시성'이 근대적 시간 경험의 뚜렷한 상징이 되어 있는 현재에도 마찬가지이다. 서로 다른 시간 경험의

2 곰브리치, 앞의 책, 329쪽; 하우저, 『문학과 예술의 사회사 근세편』, 백낙청 외 옮김, 창비, 1989, 332쪽; 이재희, 「17세기 네덜란드 미술시장」, 『사회경제평론』 21호, 2003, 239쪽.

축적이 동일한 시간대 위에 존재한다는 것은, 하나로 연결된 공간 위에 서로 다른 시간대들이 존재하는 것을 뜻한다. 그 시간대들은 공간 위에서 서로 다른 시간의 등고선을 만들어내고, 그렇게 형성된 지형적 물매를 따라 가파르고 완만한 힘의 흐름이 생겨난다. 교역과 경제적 힘도, 유행과 문화의 흐름도, 또한 사상과 과학의 조류도, 시간의 지형도가 만들어낸 그 같은 물매를 타고 서로 다른 속도로 흘러, 지역마다 서로 다른 빠르기와 흐름의 모양새를 만든다. 이러한 사정은 유럽과 비유럽 지역 사이에만 국한되는 것이 아니다. 17세기 유럽의 내부라고 해도 다를 것이 없다.

이런 관점에서 보자면, 풍경화의 성립에 관한 한 단 하나의 나라만이 문제가 된다. 17세기에 상공업의 성공을 통해 유럽 최고의 부국으로 등장한 네덜란드가 바로 그 대상이다. 근대 회화의 흐름 역시 마찬가지이다. 80년간의 간헐적인 전쟁 끝에 스페인으로부터 독립하여 공화국 체제를 마련한 17세기에 네덜란드는 미술의 황금기를 맞는다. 특히 회화에 관한 한 이 시기 네덜란드는 유럽의 다른 나라들을 압도한다고 해도 좋을 정도이다.[3] 풍경화만이 아니라 풍속화와 정물화 등 새로운 회화 양식들이 이 시기 네덜란드 화가들을

[3] 네덜란드 미술의 황금기로 지칭되는 17세기에, 네덜란드 화가들의 인구 비중은, 이전까지 회화 예술을 정점에 올렸던 르네상스 시기 이탈리아에 비해 열 배에 달한다(길드에 등록된 화가를 기준으로, 17세기 네덜란드는 2, 3천 명당 1명, 16세기 이탈리아는 3만 명당 1명 꼴이다). 귀족과 교회의 후원을 받았던 가톨릭 지역에서는 막대한 재정이 소요되는 건축 등이 중심이었던 것과는 달리, 네덜란드 미술은 상대적으로 돈이 적게 드는 회화가 중심을 이룬다는 점도 특징적이다. 이재희, 앞의 글, 238쪽.

통해 정립되었다. 그것이 특정한 화가들이나 그들이 지녔던 집단적 의도 같은 것만의 문제가 아님은 물론이다. 축적된 경제적 역량과 시민사회의 성숙성, 자유로운 국제적 교역 도시가 만들어낸 지적·종교적 관용, 교회로부터 장식성과 형상성을 배제하고자 했던 칼뱅주의적 힘 등이 포괄적으로 어우러져 만들어진 결과이다.[4]

풍경화라는 장르는, 그림 자체의 논리로 말하자면 역사화와 종교화, 초상화 같은 전통적 장르에서 배경 역할을 하던 자연 경관이 자립화된 것이라 할 수 있다. 뒷전에 있던 배경이 전면에 등장한 것이다. 배경이 앞에 나서기 위해서는, 그림의 앞자리에 있던 인물이나 사건 등이 사라져야 한다. 그것은 성악곡에서 가사가 사라짐으로써 순수한 악기 소리가 전면으로 부각되는 것과도 같다. 그렇다면 풍경화는 주인공이 없는 그림이 되는 것인가. 사람들이 등장하는 풍경화도 있지만, 그 경우도 개인의 고유성이 강조되지 않은 채 원경으로 포착되는 것이니, 그것이 그리 틀린 말은 아니겠다. 하지만 이것은 어디까지나 주인공을, 초상화에서처럼 시선의 대상이 되는 사람이라고 규정하는 한에서만 맞는 말이다.

통상적 의미에서 그림의 주인공이란 그림 속에 표현된 중심 대상을 뜻한다. 〈모나리자〉의 주인공은 모나리자이고 〈말을 탄 찰스 1

4　17세기 네덜란드가 구가했던 자유와 풍요를 보여주는 책들이다. 러셀 쇼토, 『세상에서 가장 자유로운 도시, 암스테르담』, 허형은 옮김, 책세상, 2016; 주경철, 『네덜란드: 튤립의 땅, 모든 자유가 당당한 나라』, 산처럼, 2003; 로데베이크 페트람, 『세계 최초의 증권거래소: 가장 유용하고 공정하며 고귀한 사업의 역사』, 조진서 옮김, 이콘, 2016.

세의 초상〉의 주인공은 찰스 1세이다. 그렇다면 풍경화의 주인공은 누구인가. 들판의 나무나 성이나 하늘의 구름 같은 것을 풍경화의 주인공이라고 할 수 있을까. 자연 경관이 사람을 대신하여 주인공 자리에 등장했다고 하는 것은, 제단 앞에서 배례하는 사람이 있다고 해서 거기 올라가 있는 희생양이나 돼지머리를 제사의 주인공이라 하는 것과 같은 꼴이 된다. 배례의 대상은 희생양이나 돼지머리 너머에 있는 신성이듯이, 풍경화가 포착해내고자 하는 것이 단지 나무나 바다일 수는 없다. 물론 그런 대상은 풍경을 이루는 요소들로서 중요한 뜻이 있다. 하지만 그 중요성은 제사에서 제물이 지닌 중요성을 넘어서지 않는다. 그런 의미에서, 풍경화 속에서 중심 대상으로서의 주인공은 자연 풍광이 아니라 그것이 표상하는 의미이며, 그것을 포착해낸 주체의 시선이라고 해야 할 것이다.

이런 관점에서 본다면, 풍경화의 주인공은 빈자리만 남기고 그림에서 사라졌거나 다른 것으로 대체된 것이 아니라, 애초부터 프레임 밖에 나와 있다고 할 수 있겠다. 그림 밖으로 나온다고? 그렇다. 사라진 것이 아니라 그림 밖으로 나와 그림 안을 바라보고 있다는 것이다. 모나리자가 자기 초상화 밖으로 걸어 나와, 뒤편에 배경으로만 있던 자연 경관을 바라보고 있는 장면을 상상해도 좋겠다. 그런 모나리자의 시선 앞에서 이제 전경으로 바뀐 배경은 풍경이 되고, 풍경화를 바라보는 관객의 시선은 그런 모나리자의 뒷모습을 바라보고 있다. 그러니까 풍경화 속에는 단지 풍경이 있을 뿐이지만, 실제로 그림의 한복판에는 그림 자체를 만들어내는 틀로서 그림 밖의

두 개의 시선이 겹쳐 있는 셈이다. 고개를 돌려 자기 뒤에 있던 자연 풍광을 바라보는 모나리자(곧, 화가)의 시선과 그 뒤에서 그것을 바라보는 관객의 시선이 곧 그 둘이다. 이 두 시선의 겹침이야말로 풍경화가 지니고 있는 화면 구성의 핵심이며, 풍경화가 바탕하고 있는 자기반영적 시선의 요체라 할 수 있겠다.

그렇다면 풍경화 속에는 관객의 시선조차 이미 그림 속에 들어 있다는 것인가. 당연히 그렇다고 해야 한다. 그것이 아니라면, 자연 풍광 자체가 어떤 방식으로건 그림의 주인공의 자리를 차지하는 것은 불가능하다. 풍경화는 누군가의 마음(화가의 것일 수도, 주문자의 것일 수도, 혹은 화가가 상상하는 그림 구매자의 것일 수도 있다)을 움직였던 풍경이 그림으로 포착된 것이지만, 풍경화를 바라보는 보통 관객의 입장은 다르다. 관객의 눈으로 보자면, 자기 앞에 있는 풍경화는 다른 사람의 마음을 움직인 것일 뿐 자기 마음속에 있는 풍경과는 다른 것이다. 그러니까 보통의 관객에게 자기 앞에 놓여 있는 풍경화는, 예쁘기는 하지만 그냥 그런 정도일 뿐인 심드렁한 자연 경관이고, 그래서 그런 대상 앞에서 그는 주마간산일 수밖에 없다. 그것이 풍경화를 바라보는 평범한 관객의 반응이다.

그런데 어떤 사람이 풍경화 한 점을 주시하고 있다면 그는 무엇을 바라보고 있는 것일까. 물론 그가 바라보는 것은 그 자신이 아니라 화가에 의해 선택되고 표현된 풍경이다. 다른 사람의 풍경일 뿐인데도 한 사람이 그림 속을 깊이 들여다보고 있다면, 그것이 예사로운 일은 아니다. 만약 그로 인해 그의 마음이 흔들렸다면, 그는 이미 자

기 눈을 뽑아서 그 풍경화를 만들어낸 사람의 안와에 끼워넣은 상태라고 해야 한다. 다른 누군가에게는 가슴 떨리는 것이었을 경관을, 그는 바로 그 사람의 시선으로 바라보고 있는 것이다. 물론 모두 그런 상태일 수는 없겠다. 그러나 그런 정도까지는 아니라 해도, 그림 속의 자연 경관이 왜 풍경화의 대상이 되었을까를 유심히 바라보는 사람이라면, 그는 이미 대상으로서의 풍경 너머를 바라보고 있는 것이다.

이런 점에서, 풍경화를 의미심장하게 바라보는 사람이 그림 속에서 확인하는 것은, 단지 일반적 대상으로서의 자연 경관이 아니라 한 화가에 의해 풍경으로 포착되고 표현된 것이고, 거기에서 한발 더 나아가, 그것을 풍경으로 바라보았던 사람의 시선 자체라고 해야 한다는 것이다. 그것이 곧 풍경화라는 회화 양식 자체가 지니고 있는 시선의 자기반영성이다. 그것은 풍경을 바라보는 사람의 시선이 이미 풍경화의 구도와 풍경에 대한 묘사 안에 투영되어 있다는 것을 뜻한다. 오늘날의 관점에서 보자면 그것은 당연해 보일 수도 있겠으나, 여기에서 강조되어야 할 것은 그것이 그 전까지 지배적이었던 회화 양식들과 매우 다른 방식이라는 점이다.

그러한 변화는 미술 시장의 구조 변화와도 연관되어 있으되 풍경화의 성립에 관한 한 어디까지나 하나의 계기로서만 그러할 뿐이다. 풍경화의 탄생 속에 깃들어 있는 주체와 대상 사이의 위계 변화는, 바야흐로 움터 오르는 근대성의 문화적 에너지를 끌어옴으로써 자기 고유의 길을 만들어 나갈 동력을 확보하기 때문이다. 그런 뜻에

서 풍경화의 출현은 단지 회화 장르 하나가 새롭게 등장했음에 그치는 것이 아니다. 그것은 문화적 근대성의 핵심 원리인 주체의 자기반영성의 출현이고, 또한 진정성 신드롬의 흐름 속에 풍경의 시선이 등장했음을 알리는 신호탄이기도 하다.

3. 풍경화의 자기반영성: 17세기 네덜란드의 풍경화

풍경화가 지닌 주체의 자기반영성은, 무엇보다도 풍경화라는 양식 자체가 지니고 있는 주체와 대상 사이의 전도를 바탕으로 만들어진다는 점이 강조되어야 하겠다. 시선의 대상에서 시선의 주체로 그림의 초점이 바뀜으로써 출현하는 것이 풍경화이다. 이런 전도의 결과로, 그림 밖으로 나가게 된 그림의 주인공은 밖에서 안을 들여다보는 시선의 주체가 되고, 그것 없이는 프레임 자체가 지탱될 수 없는, 그림의 필수 요소로 자리 잡게 된다. 그런 점에서 풍경화의 초점은 그림 안이 아니라 밖에 있다고 해야 한다. 풍경화는 관객에게 무엇을 보라고 요구하는가라는 질문에 대해, 그 안에 있는 풍경이라고 말하는 것은 매우 부족한 대답이 된다. 풍경화라는 장르가 요구하는 대답은, 그 풍경을 그림으로 옮긴 사람의 시선이라는 것이다.

그림 속의 대상을 바라보는 사람으로서 풍경화의 주체는, 그림의 프레임을 만드는 사람이자 그림을 구성하는 시선의 주인이다. 선원근법(linear perspective)으로 그려진 근대의 풍경화는 그 안에 소실

점을 품고 있고, 그 소실점과 정확하게 대칭을 이루는 그림 밖의 지점에, 그 풍경을 바라보는 시선의 주인이 있다. 그 자리는 화가의 자리이자 동시에, 그가 파악한 그림을 주문한(혹은 구매할) 사람의 자리이며 또한 동시에 그림 앞에 서게 될 관객의 자리이기도 하다. 거기에 풍경화의 주체가 자리 잡고 있다. 그런 점에서 풍경화가 지닌 시선의 구조는 조선 시대의 산수화와 통하는 면이 있다. 시선의 대상이 아니라 시선의 주체가 그림의 진짜 주인공이라는 점에서 그러하다. 그리고 바로 그런 점에서 풍경화는 16세기까지 지배적이었던 유럽의 회화 양식과 구분된다.

하지만 그림 밖에서 안을 보는 시선의 자리에 관한 것이라면, 풍경화만이 아니라 역사화나 초상화 같은 전통적 장르의 경우도 사정은 마찬가지가 아니겠냐는 반문도 있을 수 있다. 물론 어떤 경우든 그림을 바라보는 관객의 자리는, 화가와 주문자(구매자)가 겹쳐지는 자리이다. 그럼에도 전통 장르는 그림 속의 주인공이 그 시선의 힘을 흡수해버린다는 점에서 차이가 난다. 그것이 종교화나 초상화 등의 전통 장르로부터 풍경화나 정물화 같은 새로운 장르들이 구별되는 점이다.

이를테면 〈십자가에서 내려지는 그리스도〉는 중세 이래로 여러 화가들이 그려온 종교화 장르이다. 14세기 초반에 그려진 마르티니(Simone Martini, 1284-1344)의 것은 말할 것도 없고, 르네상스 화풍을 대표하는 16세기 초 라파엘로(Raffaello Sanzio, 1483-1520)의 것과 그로부터의 백여 년 후에 그려진 17세기 초반의 루벤스(Peter

Paul Rubens, 1577-1640)나 렘브란트(Rembrandt van Rijn, 1606-69)의 바로크풍 회화들은, 구도나 신체 묘사 기법, 명암 처리 등에서 서로 매우 현격하게 차이가 난다. 그러나 이 모든 차이에도 불구하고 이들 그림이 지니고 있는 공통적인 특성은, 죽은 예수의 신체와 그 옆에 있는 사람들이 만들어내는 거룩함의 표상이 화면 전체를 압도하고 있다는 점이다. 단순하고 소박하게 표현된 것은 그런대로, 또 정교하거나 과장된 것은 그 나름의 방식으로 거룩함의 표상을 재현해낸다. 그러므로 그 앞에 있는 사람의 시선도 여기에서 예외이기는 어렵다. 종교심을 야기하는 비극적 거룩함의 표상이 화면 전체를 장악하고 있기 때문에, 예술 작품에 대한 관조적 시선이 개입할 여지가 많지 않다. 화가의 기술적 뛰어남이 성스러움과 거룩함을 만들어내는 것임에도 불구하고, 종교화의 예술성이 종교적 거룩함을 버텨내면서 자신의 독립성을 주장하기는 쉽지 않다는 것이다.

고전고대의 신화와 역사 이야기를 다룬 사건화나 지배계급을 위한 초상화의 경우도 사정은 마찬가지이다. 반다이크(Anthony van Dyck, 1599-1641)가 그린 여러 장의 찰스 1세의 초상에서 보통의 관객들이 화가의 시선을 의식할 수 있을까. 무엇보다 압도적인 것은 목이 잘려 죽은 영국 왕 찰스 1세의 모습 자체라고 해야 하겠다. 초상화의 주인공을 제외한 채로 그림 속에서 무언가 맥락을 찾고자 한다면 시대적 표현 양식이나 화가 고유의 기법 같은 것들을 들 수 있겠다. 하지만 그런 요소들을 모두 고려에 넣는다 해도, 그림의 주인공은 참수되어 죽은 영국 왕 찰스 1세이지 플랑드르 출신의 궁정

화가 반다이크라고 하기는 어려우리라는 것이다. 물론 초상화라 하더라도 펠리페 4세의 궁정화가 벨라스케스의 〈시녀들〉이라든지, 할스나 렘브란트 같은 네덜란드 화가들의 집단 초상화들은 또 다른 논의의 대상이 될 수 있다. 풍경화를 잉태시킨 새로운 시대의 힘을 공유하고 있다는 점에서 그러하다. 하지만 전형적인 형태의 초상화를 유지하는 한, 아주 특별한 예외는 있을 수 있겠지만 대상 자체의 압도성이라는 구도에서 벗어나기 힘들다는 것이 사리에 맞는 판단이겠다.

이런 점을 염두에 둔다면, 풍경화가 전통적 회화 양식으로부터 스스로를 구분해내는 프레임의 차이는 좀더 분명해진다고 해야 하겠다. 무엇보다도, 그림의 대상 자체가 만들어내는 제약으로부터의 자유라는 점에서 이 둘의 차이는 매우 현격하게 드러난다. 구상 회화에 대한 추상 회화의 자유로움에 비긴다면 조금 지나친 것이겠지만, 대상이 아니라 주체의 영역이 확장된다는 점에서는 그것이 그리 큰 과장이라 보기 어렵다.

물론 풍경화의 성립에 대한 연원을 따지자면 영토적 본능[5]이라 지칭할 만한 것들과, 또한 특정 장소에 대한 집단적이거나 개인적인 애착 등에 의존하는 바가 크다. 자기가 개척한, 혹은 차지하게 된 땅이나 자기들이 건설한 도시에 대한 애정, 그리고 그것들을 한 공동

5 영토적 본능(territorial imperative)은 안드레이(Robert Andrey)가 *Territorial Impetative*(New York: Atheneum, 1966)에서 사용한 개념으로, 김우창의 번역을 따라 영토적 본능으로 옮긴다. 김우창, 『풍경과 마음』, 생각의나무, 2003, 18쪽.

체의 성스러운 표상으로 만들고자 하는 의도 등과 풍경화의 성립은 적지 않은 연관성이 있다. 이 점은 특히, 유럽 회화사에서 사실주의적 풍경화라는 장르로 평가되는(같은 시기 이탈리아의 이상주의적 풍경화와 대비되는 의미에서) 17세기 네덜란드 풍경화들에서 그러하다. 또한 앞에서도 지적한 바와 같이, 미술 시장의 환경 변화도 중요한 변수이다. 중산층의 대두로 인한 미술 시장의 대중화, 그에 따르는 미술품의 전문화가 이루어졌다는 점이 그것이다. 그림이 전문화되면서 특정한 기법이 세련성을 지니게 되거나 특별한 개성을 지니게 되며, 풍경화 역시 그런 분화의 한 결과인 것이다.

그럼에도 이러한 요소들은 어디까지나 풍경화라는 장르 형성의 한 계기로서만 작용한다는 점이 강조되어야 하겠다. 장소에 대한 애착이나 갈망, 혹은 묘사 기법 자체의 발전 등이 지닌 동력보다 좀더 위력적인 힘이 풍경화 안에서 작동하기 시작하는 탓이다. 그 힘은 풍경화가 지닌 시선의 자기반영성 안에 이미 포함되어 있다. 그것이 풍경화라는 장르의 틀 자체를 문제적인 것으로 만든다. 새로운 세계에서 새롭게 다가온 자기 운명을 응시하는 주체의 시선이 그 한복판에 놓여 있기 때문이다. 좀더 안으로 들어가보자.

4. 하늘의 시선과 응시

17세기 네덜란드의 풍경화가들, 호이엔(Yan van Goyen, 1596-

1656)이나 플리헤르(Simon de Vlieger, 1601-53), 라위스달(Jacob van Ruysdeal, 1628-82), 호베마(Meyndert Hobbema, 1638-1709) 등의 풍경화에서 무엇보다 압도적인 것은 땅이나 바다가 아니라 하늘이다. 물론 이들이 그려낸 것은 풍차나 참나무, 여관이나 묘소, 해변과 도시의 경관 등이고 그에 따라 그림의 이름도 붙여졌지만, 이들의 풍경화가 잡아낸 진짜 대상은, 원경으로 그려진 이 대상들을 감싸 안고 있는 하늘이라고 해야 한다. 또한 그들의 그림 속에 자리 잡고 있는 진짜 주인공은 그 하늘을 포착해낸 사람의 시선이라고 해야 할 것이다.

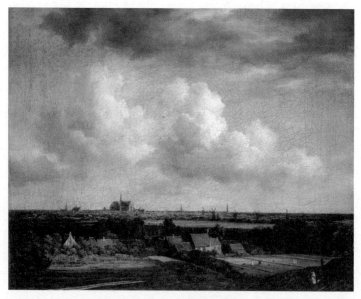

라위스달, 〈하를럼 풍경〉(1670)

풍경화의 진짜 대상이 하늘이라 할 수 있는 것은, 일차적으로 이들의 풍경화에서 하늘에 대한 묘사가 차지하는 비중 자체가 압도적으로 크기 때문이다. 그것은 이 시기 네덜란드의 풍경화 자체가 지닌 특성이라고 해도 좋을 정도이다. 바다와 항구, 범선 등을 주로 다뤘던 플리헤르의 풍경화들은 화면의 3/4 이상이 언제나 하늘이다. 호이엔과 라위스달은 〈강어귀 정경〉(1652-4)이나 〈하를럼 풍경〉(1670)에서 볼 수 있듯이, 구름과 햇빛을 교차시켜 풍부하고 다양한 표정의 하늘을 포착해낸다. 라위스달의 제자이기도 했던 호베마의 하늘은 한발 물러서 가로수와 나무, 붉은 지붕의 물방앗간을 품어 안고 있다. 17세기 네덜란드의 풍경화가들에 대해, "미술사상 최초로 하늘의 아름다움을 발견한 사람들이다."[6]라고 할 수 있는 것도 그 때문이다.

하지만 하늘 묘사에 관한 한, 이들과 같은 시대에 이탈리아의 자연을 담아냈던 걸출한 풍경화가들, 푸생(Nicolas Poussin, 1594-1665)과 로랭(Claude Lorrain, 1600-65)의 경우도 크게 다르지 않다고 해야 한다. 네덜란드 화가들과는 달리, 이들은 고전고대의 신화나 기독교 경전 속의 사건을 그림의 주된 소재로 삼고 있어 그림 자체의 지향성이 같다고 하기는 어렵다. 사실주의라는 한정어를 지닌 네덜란드 풍경화와는 달리, 이들의 그림이 이상주의적이라거나 영웅적 풍경화로 간주되는 것은 그 때문이다. 그 같은 회화 구성의 방식으

6 곰브리치, 『서양미술사』, 이종숭 외 옮김, 예경, 329쪽.

로 인해 그들이 포착해낸 경관도 관념적이라는 평가를 받는다. 같은 시대에, 거칠고 공상적인 자연 풍경과 강렬한 자화상과 초상화를 그려내서 낭만주의의 선구자라는 평가를 받는 나폴리 출신의 화가 로사(Salvator Rosa, 1615-73)의 경우를 이들과 함께 거론해보아도 좋겠다. 〈침묵의 철학자로서의 자화상〉(1645)이 그의 대표작으로 평가되고 있으니 전문적인 풍경화가라고 하기는 힘들다. 그가 남긴 몇 점의 풍경화에서도 하늘이 지닌 의미는 크게 다르지 않다. 전형적인 풍경화의 구도를 지닌 〈저녁 풍경〉(1640-5)이나 실경을 다룬 〈살레르노 만의 정경〉(1641)은 물론이고, 야성적인 그의 개성을 대표하는 〈사냥꾼와 전사가 있는 바위 풍경〉(1670)도 양상은 다르지만 그 의미에서는 마찬가지이다. 여기에서는, 수직으로 솟아 있는 바위산과 그것을 감싸고 있는 하늘이 같은 톤으로 그려져 흡사 전체가 바위산이자 동시에 하늘이라고 해도 좋을 정도이다. 이들 이탈리아 화가들이 근거하고 있는 자연 경관의 모습은 산지가 많은 이탈리아적인 것이라 평지가 많은 네덜란드의 경관과 다를 수밖에 없다. 하지만 이 모든 것에도 불구하고 다르지 않은 것은, 그들이 다루는 사건이나 묘사된 자연 경관의 배경에 있는 하늘의 압도성이다.

그렇다면 그런 하늘이 풍경화의 주인공이라고 해야 하는가. 네덜란드의 번성했던 상업도시 하를럼의 화가 가족인 세 명의 라위스달은, 아버지(이삭)에서 삼촌(살로몬), 아들(야콥)로 내려올수록 그림 속에서 하늘과 구름에 대한 묘사가 정교하고 윤택해진다. 그렇다고 해서 하늘이나, 그것을 묘사하는 솜씨를 이들 그림의 주인공이라 할

수는 없다. 그 하늘이 감싸고 있는 바다의 경치나 도시의 정경, 풍차나 전원을 주인공이라 할 수 없음도 물론이다. 그림 속에서 하늘은 아무리 높아져도 진짜 대상의 수준이지 주인공일 수는 없는 것이다. 그렇다면 진짜 주인공은 무엇인가. 앞에서도 말했듯이, 하늘이 아니라 하늘을 바라보는 사람의 시선이라고 해야 한다. 하늘 속에 숨어서 우리를 지켜보는 응시라고 해도 좋겠다. 하늘은 그 시선에 의해 포착된 표상 덩어리일 뿐이다. 그러니까 하늘이 아니라 그것이 표상하는 무한성, 햇빛과 뒤섞여 다채로운 표정을 만들어냄으로써 그 두려운 존재를 가리고 선 구름과 대기, 그리고 그 끝에 매달려 있는 주체의 시선, 즉 공간의 무한성을 아득한 거리에서 바라보고 있는 주체의 심정이 진짜 주인공이라고 해야 한다는 것이다.

그러나 문제는 그 시선이 눈에 보이지 않는 것이라는 점에 있다. 아득함을 바라보는 시선이 그림 속 어디에 있는가. 그것은 과연 있기나 한가. 그림 속에 그것의 자리가 있을 수 있는가. 있다면 사람들은 어디에서 그런 것의 존재를 확인할 수 있는가. 이런 질문을 받은 사람이라면 다시 그림 전체를 감싸 안고 있는 저 하늘을, 아득함을 향한 시선이 스스로를 표현하기 위해 포착해낸 대상을 가리킬 수밖에 없다. 요컨대, 아득함을 향한 시선이 그림의 진짜 주인공이고 그것이 하늘로 표현된 것이라면, 하늘은 단지 풍경화의 대상에 그치는 것이 아니라 주인공의 자리를 차지하게 되는 것인가. 혹은, 풍경화의 주인공은 하늘이면서 동시에 하늘이 아니라고 해야 하는 것인가.

이런 반문들은 풍경화의 진짜 주인공을 좀더 정교하게 규정할 수

있게 한다. 그림 속에 형상화된 중심 대상으로서 하늘과 그것을 바라보는 주체의 시선이 연결되어 만들어지는 선(이 선의 한쪽은 대상으로서 그림 속에 있고, 다른 쪽은 주체로서 그림 바깥에 있다), 즉 하늘을 향한 그림 밖의 시선과 그것을 맞받는 하늘의 응시 간의 연결선이야말로 문제적인 것이라고 해야 하겠다. 네덜란드식 풍경화의 진정한 주인공이 무엇이냐고 묻는다면 바로 그 선을 가리키면 된다는 것이다. 하늘을 향한 시선의 자리에는 화가와 관객이 있고, 하늘에는 그 시선을 되비춰주는 거울이 있다. 그 둘의 결합은 칸트적인 것과 스피노자적인 것의 마주침이라고 할 수 있는 것(이 점은 6장과 7장에서 좀더 자세히 쓴다)으로, 바로 그 둘이 연결되면서 만들어지는 선이야말로 풍경화의 주체인 것이다.

이런 판단이 가능한 것은 풍경화가 출현했던 바로 이 시기가, 매우 구체적인 의미에서 무한공간이 출현했던 시기이기도 했기 때문이다. 뒤에 좀더 자세히 언급하겠지만, 네덜란드 사람들이 만들어놓은 설계도로 망원경을 만들어서 갈릴레이가 달의 표면을 관측하고 목성을 위성을 발견했던 것은 1609년과 1610년의 일이다. 코페르니쿠스의 이론과 가설 속에만 존재하던 인간과 땅의 비(非)중심성(곧 태양중심설)이 매우 구체적 증거로 실증되었던 것이 바로 이 시기의 일이라는 것이다. 그럼으로써 신의 영역이었던 천공에 커다란 구멍이 뚫리고 그 구멍을 통해 먹물처럼 뿜어져 나온 무한공간으로 인해 세상은 무한정으로 넓어지고 미지의 공간에 대한 공포와 허망함으로 가득 채워졌다. 바로크라고 통칭되어야 할 바로 그 시기에, 풍

경화도 정물화도 스스로를 고유한 장르로 정립하면서 출현했던 것이다. 그러니 그것을 우연이라고 해야 할까.

바로크 시대의 풍경화가 주체의 자기반영성을 핵심적인 동력으로 품고 있다고 할 수 있음은 바로 이런 이유 때문이다. 풍경화의 프레임 안에 있는 것은 물론 자연 경관일 뿐이지만, 여기에서 더 중요한 것은, 지금껏 강조해왔듯이, 그 경관을 바라보고 있는 사람의 시선이 프레임의 형태로 그 안에 포함되어 있다는 사실이다. 풍경화를 바라보는 관객은 그림에 포착된 경관이라든지 그 경관을 묘사해낸 화가의 기법과 필치를 감상하겠지만, 풍경화의 응시가 관객에게 되돌려주는 종국적인 것은 풍경을 바라보는 사람의 시선이다. 그것은 화가의 시선이면서 또한 관객 자신의 시선이기도 하다.

5. 이중의 자기반영성: 프리드리히의 풍경화

풍경화라는 양식 자체가 지닌 주체의 자기반영성을 좀더 분명하게 보여주는 것이, 바로크 풍경화로부터 150여 년 후에 등장한 19세기 독일 화가 프리드리히(Caspar David Friedrich, 1774-1840)의 풍경화들이다. 17세기 중반 네덜란드에서 활동했던 호이엔과 플리헤르, 라위스달, 호베마 등은 데카르트와 스피노자 및 뉴턴 등과 동시대인이다(호이엔은 데카르트와 나이가 같고, 라위스달과 호베마 등은 스피노자, 뉴턴 등과 비슷한 연령대이다). 이에 비해 19세기 독일에서 활동했던

프리드리히는 헤겔과 베토벤의 동시대인이다(동갑내기인 헤겔과 베토벤보다 그는 네 살 어리다). 그러니 이 두 시간대의 차이는 유럽에서 근대가 동트던 시점과 그것이 첫 번째 정점에 도달했던 시점의 차이라고 해도 좋겠다. 이 두 번째 시기는 헤겔의 『정신현상학』(1806) 서문에서 보이듯 새로운 시대라는 자각이 매우 구체적이었던 때이기도 하다. 이들이 모두 혁명의 상징 나폴레옹(그는 헤겔과 베토벤보다 한 살 많다)과 같은 연령대이기도 했기 때문일 터이다. 나이 비슷한 게 문제가 아니라, 이들 모두가 한 시대의 공기를 같이 호흡했다는 점이 중요하다는 것이다.

나폴레옹 세대의 한 사람으로서 프리드리히가 지닌 가장 큰 독특성은, 풍경화에 내장된 자기반영성의 프레임 자체를 그림 안에 담아냈다는 점에 있다. 그의 풍경화 속에는, 자연 경관과 함께 그것을 바라보는 사람의 뒷모습이 포함되어 있다는 점이 바로 그것이다. 〈안개 바다 위의 방랑자〉(1817-8)와 같은 그림이 대표적이며, 〈일몰 앞의 여성〉(1818)이나 〈두 남성이 있는 저녁 풍경〉(1830-5) 등 그의 많은 풍경화들이 이와 유사한 구도를 지니고 있어, 17세기 중반의 호이옌과 플리헤르나 라위스달 등이 풍경화 전문 화가라면, 19세기 초반의 프리드리히는 '뒷모습 풍경화' 전문 화가라 할 수 있을 정도이다.

그러니까 다시 모나리자의 비유로 말하자면, 초상화의 주인공으로 등장한 지 150여 년 만에 그림 밖으로 나온 후 고개를 돌려 자기 뒤에 있던 자연 풍경을 바라보던 모나리자가, 그림 속을 탈출한 지

다시 150여 년이 지난 시점에 그림 속으로 되돌아간 셈이다. 이번에는 앞모습이 아니라 뒷모습을 보여주면서, 헤겔의 체계 속에서, 대상 속으로 외화(外化)된 주체의 본질이 자기 자신을 향해 귀환하듯이, 오랜 시간 동안 자기가 빠져나온 배경을 응시하던 모나리자가 마침내 풍경이 된 그 자연 경관의 인력 속으로 빨려 들어갔다고 해도 좋겠다. 물론 그 풍경의 인력이란 자기 밖에 있는 대상의 힘이 아니라, 그 대상으로 인해 촉발된 주체 내부의 힘이다. 자기 자신을 향해 귀환하는 헤겔적 주체의 서사도, 그로 인해 생겨나는 반성(혹은 성찰)적 힘의 흐름도 동일한 지적 평면 위에 있다.

프리드리히의 풍경화 속에서 현저한 것은 풍경을 바라보는 사람들의 뒷모습이지만, 또한 그 못지않게 중요한 것은 풍경을 바라보는 사람들의 시선이 감추어져 있다는 것, 풍경 앞에 있는 사람들이 등을 돌리고 있어 관객은 그림 속의 인물과 눈을 맞추지 못한다는 점이다. 관객으로부터 인물의 시선을 감추어버리는 것은 그로부터 출현할 응시의 원천을 차단하는 것이기도 하다. 하지만 그 감추어진 시선 앞에 거대한 거울이 버티고 있다는 점이 문제이다. 프리드리히가 그려낸 장대한 자연 풍광이 그것이다. 그들의 감추어진 시선은 그 거울에 되튀어 관객들에게 쏟아진다. 이제는 풍경이 관객을 본다. 풍경을 바라보는 사람의 자세를, 관객은 이제 풍경의 시선으로 바라보게 된다.

풍경 앞에 선 사람들의 뒷모습을 잡아낸 프리드리히의 풍경화가 새삼 상기시켜주는 것은, 풍경화가 탄생하던 시대부터 이미 풍경화

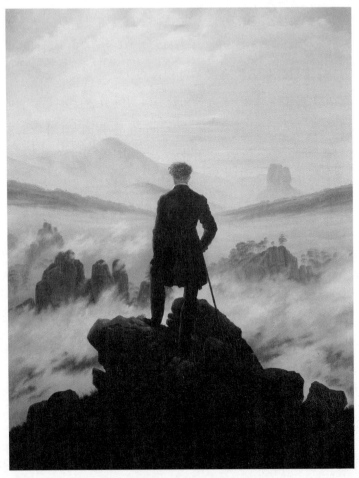

프리드리히, 〈안개 바다 위의 방랑자〉(1817-8)

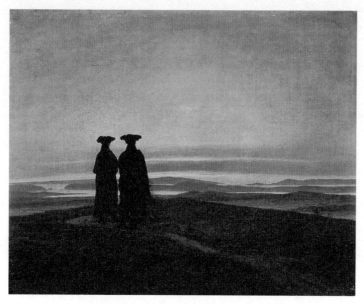

프리드리히, 〈두 남성이 있는 저녁 풍경〉(1830-5)

의 주체는 액자 밖에 있었다는 사실, 풍경화는 주체의 자기반영성을 바탕으로 하여 성립되었다는 사실이다. 17세기 풍경화가들과 다른 것이 있다면, 프리드리히는 그 주체의 보이지 않았던 형상에 뚜렷한 가시성을 부여했다는 점이다. 그림 밖에 있던 시선의 주체가 이제는 액자를 열고 들어와 자기 뒷모습을 사람들에게 보여주고 있는 셈이다. 그런 방식으로 프리드리히는 풍경화라는 양식 자체가 지닌 자기반영적 시선의 구조를 노출하거니와, 여기에서 강조되어야 할 것은, 그럼으로써 풍경화의 자기반영성이 사실은 이중적이었음을 드러내게 된다는 점이다. 17세기의 풍경화 안에는 풍경을 바라보고 있는

주체의 시선이 있었을 뿐인데, 프리드리히의 그림에 의해 드러나게 된 풍경화의 주체는 여기에서 한발 더 나아가, 풍경 속에 있는 자기 자신을 바라보고 있는 주체가 되는 것이다.

이와 같은 이중적 자기반영성을 포착해낸 것이 프리드리히의 개성이자 예술적 통찰력의 산물임은 말할 것도 없다. 하지만 그가 통찰해낸 것이 풍경화 자체의 속성이라고 한다면, 그것은 그 자신의 경우에만 해당하는 것이 아님 또한 물론이라고 해야 하겠다. 그의 '뒷모습 풍경화'가 보여주는 것이 150여 년 전에 생겨난 풍경화라는 양식의 구성적 본질이라 한다면, 이중의 자기반영성 역시 이미 17세기에도 작동하고 있었다고 해야 한다는 것이다. 다른 것이 있다면, 그와 같은 본질과 속성에 대한 인식이 어느 수준까지 회화적으로 구체화되고 있는지의 차이이다. 또한 풍경화의 그 같은 속성으로 인해 만들어지는 시선이, 앞에서부터 말해온 풍경의 시선이라는 점에 대해서도 이제는 더 부연할 필요가 없겠다. 이중적 자기반영성이란 풍경 속에서 자기 자신의 모습을 발견하는 3인칭 시선, 곧 1장에서 논의해온 풍경의 시선이 작동한 결과에 다름 아니기 때문이다.

프리드리히의 그림이 보여주는 이중적 자기반영성으로서의 풍경의 시선이 문제적인 것은, 그것이 풍경을 하나의 공간으로 만든다는 점 때문이다. 2차원 평면인 그림 속의 풍경이 어떻게 공간이 되는가. 그것은 단순히 선원근법이 적용되었다는 의미에서 그런 것이 아니다. 그림 밖에 있던 시선의 주체(그가 있어 이미 풍경은 그를 싸안고 있는 공간이었으나, 그 자신이 그림 속에 드러나 있지는 않아서 구체적이거나 명

료할 수는 없었던 주체)가 그림 속으로 들어감으로써 3차원의 공간이 만들어지는 것이다. 프리드리히의 풍경화를 바라보는 관객은, 장엄한 자연 풍경을 바라보고 있는 사람의 바로 뒤에 서 있다. 관객은 풍경과 함께, 풍경을 보는 사람의 뒷모습을 바라본다. 그러니까 관객은 그림의 안과 밖에 동시에 존재하게 되는 셈이다. 그럼으로써, 캔버스 위에 구사된 원근법의 연약한 입체감 속에 압축되어 있던 공간은 캔버스의 평면을 뚫고 나와 매우 구체적으로 확장된다.

그런데 그것은 단지 프리드리히의 풍경화에만 해당되는 것이 아니라, 풍경의 시선에 의해 만들어지는 영상 자체가 그렇다는 점이 강조되어야 한다. 내 시선에 포착된 장면 속에 내가 포함되어 있는 것으로서의 풍경은, 그러니까 풍경의 시선에 의해 포착된 영상은 그 출발점부터 이미 나 자신을 감싸고 있는 공간인 것이다. 프리드리히의 '뒷모습 풍경화'는 그 사실을 매우 구체적으로 확인시켜준다. 게다가 그는 여기에서 한발 더 나아간다. 풍경의 공간은 그 자체로 이미 무한성에 사로잡힌 공간, 유한성의 종말로서 죽음의 시선에 의해 포착된 공간임을 상기시켜주는 것이다.

6. 숭고의 멜랑콜리

풍경화의 주인공이 다시 또 한번 하늘이 되고, 풍경의 시선이 이중의 자기반영성을 지닌다고 한다면, 그렇다면 내가 포함되어 있는

풍경을 아득하게 바라보는 시선의 주체는 누구인가. 물론 이중적 자기반영성은 이미, 그것은 바로 자기 자신이라고 대답하고 있다. 그러나 이제는 그런 정도로는 부족할 수밖에 없다. 하늘이 단순한 하늘이 아니고, 하늘과 잇닿아 있는 아득함을 향한 시선 역시 단순하지 않다는 것을 알게 되었기 때문이다. 앞에서 논의해온 것을 고려한다면, 풍경을 관통하고 있는 시선의 주체는, 유한성이 끝나는 지점에 놓여 있는 시선, 곧 죽음의 시선이라고 해야 할 것이다. 그것은 추상적이거나 단순한 죽음의 시선이 아니라, 나 자신의 것인 죽음의 시선, 아직 오지 않은 죽음의 자리에 미리 가 있는, 유령이 된 나 자신의 시선이다. 이런 대목에서라면 프리드리히의 풍경화를 좀더 들여다보아도 좋을 듯싶다. 그림 속에 얽혀 있는 숭고와 죽음의 이미지가 바탕에 두고 있는 정서가 문제적이기 때문이다.

이중의 자기반영성 이외에, 프리드리히의 풍경화가 지니고 있는 또 하나의 독특함은 자연의 숭고미를 바라보는 시선에 있다. 비애와 우울이 바탕을 이룬다는 점에서 그러한데, 이런 점에서 프리드리히의 시선은 그보다 한 세대 이상 앞서 숭고미를 개념화한 칸트와 대조적이다. 칸트의 숭고미는 계몽을 향해 나아가는 근대적 주체의 자신감에 입각해 있다. 거대하고 위력적인 자연이 아니라, 그것을 바라보고 경탄할 수 있는 인간의 능력 쪽에 초점이 맞춰져 있다는 점에서 그러하다. 이와 반대로, 프리드리히의 풍경화가 포착해낸 숭고미는 인간이 아니라 자연 쪽에 그 무게가 현저하게 쏠려 있다는 점에서 특징적이다.

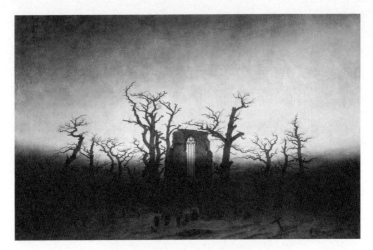

프리드리히, 〈참나무 숲의 수도원〉(1809-10)

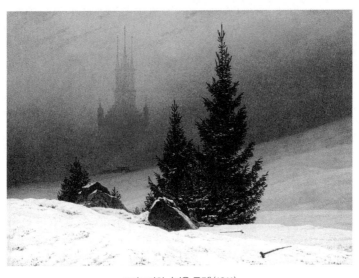

프리드리히, 〈겨울 풍경〉(1811)

프리드리히의 그림에 나타나는 자연은 대개 이물스러운 굉장함으로, 삶이나 사람의 영역과 구분되는 타자의 형상으로 드러난다. 무엇보다도 그의 자연은 그 자체가 압도적이라서 그 앞에 있는 사람들을 개미같이 만들어버리거나 사람의 시선을 흡수해버린다. 그래서 그의 그림 안에 등장하는 사람은 뒷모습만을 보여주기도 하고, 희미하거나 작아서 식별하기 어렵게 묘사되기도 한다. 칸트에게서 숭고한 자연 경관은 그것이 대단하면 대단할수록 그것을 바라보는 주체에게 힘을 실어준다. 그 대단함을 받아들이는 주체의 능력이 언제나 자연보다 한발 앞서가기 때문이다. 그러나 프리드리히의 그림은 그와 정반대이다. 괴물 같은 자연 경관 앞에서 인간은 한없이 쪼그라들 뿐이다. 그것은 그의 그림 속에서, 앞에서 지적했듯이 이중의 자기반영성이 명시적으로 작동하고 있기 때문이다. 즉, 추상적 개념 속에만 존재하던 숭고가 무한자의 시선이라는 구체적인 형상을 입고 화면 위에 나타난 때문이라는 것이다.

물론 프리드리히의 풍경화가 지니는 정서가 단일하지는 않다. 밝고 청량한 분위기의 전원 풍경도 없지 않다. 그럼에도 그의 풍경화를 하나의 전체로 본다면, 그 바탕에 있는 것은 〈참나무 숲의 수도원〉(1809-10)이 대표하는 우울이라고 해야 한다. 여기에서는 죽음의 분위기에 감싸여 있는 침통함이, 폐허처럼 보이는 수도원과 기괴한 나무들이 만들어내는 유령 같은 풍경의 한복판에 자리 잡고 있다. 〈겨울 풍경〉(1811)의 인상적인 구도가 지닌 정서 역시 마찬가지이다. 눈 쌓인 들판에 청청하게 솟아 있는 전나무가 전경에 우뚝

하지만, 그것보다 더 강렬한 것은 배경에 놓여 있는 검은 교회의 위압적인 실루엣이다. 안개와 황혼 빛에 감싸인 대기 너머에, 흡사 전나무들의 그림자인 듯 압도적으로 버티고 있는 거대한 고딕풍 교회 건물의 실루엣은, 철이 없어 푸르른 나무들과 그 밑에 개미처럼 붙어 있는 사람들을 내려다보고 있다. 그래서 그 검은 교회는 그 자체가 하나의 시선으로, 풍경의 응시이자 죽음의 시선으로 다가온다. 그런 응시 앞에 선 사람이라면(그가 아무런 생각이 없어 천연덕스럽게 푸르른 나무의 수준이 아닌 한에서), 자기가 지닌 유한성의 옹색한 영역 속에 움츠러들지 않을 수 없다.

프리드리히가 만들어놓은 무채색과 자연색 사이의 이러한 대립 구도는, 회색일 수밖에 없는 이론에 맞서 생활 세계의 푸르름을 예찬했던 괴테와는 정반대편에 있다. 그러니 〈안개 바다 위의 방랑자〉에서처럼, 안개가 깔린 산맥을 위에서 제아무리 굽어보고 있는 여행객이 있다 해도, 그 바탕에 깔려 있는 우울을 지울 수가 없다. 그가 그려낸 안개 속의 풍경들은 말할 것도 없거니와, 옅은 노을이 지는 〈발틱해의 전망〉(1821)이나 〈동트는 마을 풍경〉(1822) 같은 밝은 느낌의 그림에서도 비애의 형태로 옅어질 수는 있을지언정, 인간의 유한성을 상기시키는 자연 풍광의 아득함과 그로 인해 작동하는 멜랑콜리는 지워질 수 없다. 아름다움과 그것을 바라보는 시선의 존재로 인해 비애가 깃들게 되는 것이다. 자연 경관이 지닌 숭고미와 아름다움을 그림 한복판에 포착해내는 시선 자체가, 자기 자신의 유한성에 대한 통렬한 자각을 그 바탕에 깔고 있을 수밖에 없기 때문이다.

인간됨의 한계 너머에서 괴물적으로 솟구쳐 나오는 것, 그것이 곧 숭고의 영역이기 때문이다. 유한성 너머의 시선이 그 앞에 선 사람을 바라보고 있는 것이다.

이중의 자기반영성은 두 개의 자기 자신의 시선을 그 안에 포함하고 있다. 그중 하나가 풍경화를 만들어내는 사람(화가, 주문자 혹은 구매자, 그리고 관객)의 시선이라면 나머지 하나는 무엇일까. 숨어 있는(혹은 부정당한) 신의 시선이라고 해도 좋겠다. 그것은 바로 그 자리에 가서, 신의 눈이 아닌 사람의 눈으로 자기 자신을 보아야 하는 시선, 곧 유령의 시선이자 죽음의 시선이라는 말에 다름 아니기 때문이다.

7. 풍경화로서의 자화상

자화상과 정물화가 합쳐짐으로써 풍경화가 탄생하는 마법은, 네덜란드 회화의 황금기에 나온 그림 한 점에서 구현된다. 자화상과 정물화의 결합은 그럴 수 있으되, 그 둘의 결합이 어떻게 풍경화가 될 수 있을까. 풍경을 만드는 것은 풍경의 시선이므로, 그것만 담아낼 수 있다면 얼마든 가능한 일이다. 풍경화에 등장하곤 하는 전형적인 경관 같은 것들이 등장하지 않음으로써 오히려 풍경의 시선이 생생해질 수도 있는 일이다.

황금기 네덜란드 회화를 대표하는 존재는 말할 것도 없이 렘브란

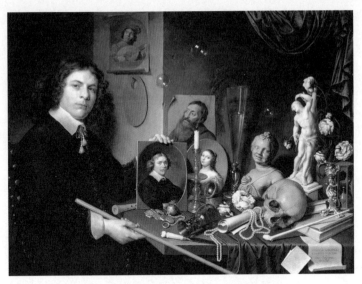
베일리, 〈바니타스 상징물과 함께 있는 자화상〉(1651)

트(Rembrandt van Rijn, 1606-69)라는 거장이다. 그는 17세기 북유럽 회화의 대표자일 뿐 아니라, 50여 점의 유화를 포함하여 80점을 상회하는 자화상을 남긴[7] 자화상의 거장이기도 하다. 또한 할스(Frans Hals, 1581-1666)와 페르메이르(Johannes Vermeer, 1632-75)는 이 시기 네덜란드 회화의 또 다른 거인으로 거명된다. 이들과 함께, 앞에서 언급해왔던 풍경화 전문 화가들, 그리고 정물화 전문 화가들이 어우러져 네덜란드 회화의 황금기를 만들어낸다. 근대 초기 네덜란드 회화를 대상으로 하여 풍경의 시선을 언급한다면, 풍경화는 말할

[7] 전준엽의 『나는 누구인가』(넥서스, 2011)에서는 대략 백여 점이라 되어 있고(153쪽), 로라 커밍의 『자화상의 비밀』(김진실 옮김, 아트북스, 2012)에서는 80점이 넘는다고 한다(136쪽).

것도 없고 종국적으로는 정물화와 자화상을 향해 나아가야 한다고, 그리고 그 마지막 지점에는 렘브란트의 자화상이 놓여 있다고 해야 한다. 그럼에도 풍경화와 자화상 사이에는 단숨에 건너뛰기에는 너무 큰 간격이 놓여 있다. 자화상이면서 정물화이기도 한 한 점의 그림이 그 벼랑 사이를 건너가기 위한 마법의 다리를 제공한다. 레이던 출신의 화가 베일리(David Bailly, 1584-1657)[8]의 〈바니타스 상징물과 함께 있는 자화상〉(1651)이 그것이다.

화면 안에는 화가가 작은 초상화를 세워 들고 정면을 향해 앉아 있다. 오른손에는 말스틱(Mahlstick, 화가들이 쓰는 팔 받침용 막대)을 쥐고 있고, 벽에는 빈 팔레트와 두 장의 데생 작품이 걸려 있어 관객으로 하여금 그가 화가라는 사실을 짐작하게 한다. 그런 소품들이 아니더라도, 그림에서 가장 크게 묘사되어 있는 인물은 당연히 화가 자신으로 간주되기 쉽다. 그림의 제목이 이미 자화상이라고 되어 있기 때문이다. 정면을 바라보고 있는 그림의 주인공은 방의 오른쪽에 앉아 왼손으로 작은 초상화 하나를 받쳐 들고 있다. 그의 왼쪽으로는 다양한 소품들이 테이블 위에 늘어서 있다. 테이블 위의 대상들이 만들어내는 화면의 절반만 보자면 전형적인 정물화의 구도라서, 이 그림은 절반을 차지하는 자화상과 그 나머지의 정물화가

8 베일리의 전기적 사실은 다음 두 책에 따른다. Naomi Popper-Voskuil, "Self-Portraiture and Vanitas Still-Life Painting in 17th-Century Holland in Reference to David Bailly's Vanitas Œvre", *Pantheon* 31 (1973), pp. 58-74; Maarten Wurfbain, "David Bailly's Vanitas of 1651", edited by Roland E. Fleischer & Susan Scott Munshower, *The Age of Rembrandt*, Pennsylvania State University Press, 1988.

결합된 모양새이다. 이 두 영역이 결합되는 지점에 놓여 있는 것이, 주인공-화가가 들고 있는 작은 초상화이다. 그래서 이 그림을 들여다보면 자연스럽게 묻게 된다. 주인공-화가는 왜 작은 초상화를, 마치 관객들에게 보여주고자 하는 듯한 자세로 들고 있는 걸까. 그것은 누구의 얼굴일까.

이런 의문을 가지고 그림의 구도를 살펴보면, 화면을 크게 구획하는 두 개의 선을 확인할 수 있다. 대각선 하나와 수직선 하나이다. 직사각형인 화면을 왼쪽 위에서 오른쪽 아래로 가르는 대각선은, 화가의 얼굴과 그가 들고 있는 작은 초상화를 잇는 선의 연장에 있다. 대각선이 끝나는 지점에는 화가의 서명과 라틴어 명문이 있다. 그리고 그 명문 바로 위에 해골이 놓여 있는 것이 특이하다. 화면을 분할하는 또 하나의 선은, 화가가 들고 있는 초상화 위로 솟아오른 수직선이다. 이 수직선은 화면 전체를 4대 5의 비율로 나누면서 첫 번째 대각선을 위에서 아래로 절단한다. 그 선은 화면 뒤쪽에 자리 잡고 있는 벽의 모서리 선이기도 하다. 화가가 있는 왼쪽 벽은 밝고, 9분의 5를 차지하는 벽의 오른쪽은 어둡다. 문제의 초상화는 그러니까 이 두 개의 선, 대각선과 수직선이 교차하는 지점에 놓여 있는 셈이다.

벽의 모서리 선이기도 한 바로 그 수직선 위에 있는 것은 작은 초상화만이 아니다. 초상화 위에는 비누 거품이 허공에 떠 있다. 그 거품을 왼쪽 모서리로 하여, 두 개의 비누 거품이 오른쪽 허공에 둔각 삼각형의 형태로 떠 있다. 그 삼각형의 정점인, 가운데 비누 거

품 밑에는 또 다른 나이 든 남성의 초상이 있고, 바로 그 앞, 벽에 붙은 테이블 위에는 젊은 여성의 초상이 겹치듯 세워져 있다. 그리고 테이블 위에는, 불 꺼진 촛대와 해시계, 엎어진 와인 병, 해독제 통 (bezoar-hanger), 크고 높은 술잔, 진주 목걸이, 떨어진 꽃, 담배 파이프와 피리, 모래시계, 책과 문서, 세 개의 조각상 등이 늘어서 있다. 이 사물들은 17세기 네덜란드 정물화의 전형적인 소재들이다.

이렇게 그림을 들여다보고 또 화면 전체의 구도를 살펴보고 나면, 시선은 다시 자화상의 주인공, 화면 전체의 3분의 1을 차지하고 있는 젊은 화가에게 간다. 옷에 가려진 짧은 목과 단단해 보이는 어깨, 완강한 턱선 위로, 표정 없는 얼굴과 공허하게 정면을 바라보는 눈이 있다. 그림 제목이 자화상이라 되어 있으니, 누구든 그가 화가 베일리일 것으로 생각하게 된다. 그런데 그의 생몰 연대와 그림이 만들어진 시점을 비교해보면, 이 자화상은 그가 67세 때, 죽기 6년 전에 그려진 그림임을 알게 된다. 하지만 화면 속의 화가는 67세라기에 너무 젊어 보인다. 작은 초상화 속의 인물이 그나마 그 나이에 가까워 보인다. 그 인물은 관객으로 하여금 그가 누구인지, 왜 그림의 주인공이 그 초상화를 받쳐 들고 있는지 등의 의문을 만들어내는 인물이기도 하다.

질문이 여기에 도달한다면, 이제는 우리도 그 작은 초상화 속의 인물이 누구인지, 그리고 젊은 주인공-화가가 그 초상화를 왜 그런 자세로 받쳐 들고 있는지를 이해하기 위한 첫 관문을 통과한 셈이다. 그러니까 이 자화상의 주인공이라 해야 할 화가의 진짜 모습은,

주인공처럼 보이는 젊은 사람이 여봐란듯이 들고 있는 작은 초상화 속에 있는 셈이다. 이것은 베일리의 또 다른 자화상에서 확인될 수 있다. 그렇다면 그 초상화를 받쳐 들고 있는 젊은이는 누구일까. 이에 대해서는 두 가지 대답이 가능하다. 젊은 시절 베일리의 모습을 그린 것일 수도, 혹은 그를 기리고자 하는 다른 어떤 젊은 화가일 수도 있겠다. 하지만 그림 속에서 왼쪽의 젊은 화가가 지닌 의미라는 점에서 보자면 두 가지 경우는 다르지 않다. 어느 쪽이건 청년 시절의 베일리의 모습을 뜻하는 것이라 해야 할 것이기 때문이다.[9] 두 사

9 작은 초상화 속의 인물은 베일리의 중년 모습이 거의 확실하다. 이는 그의 다른 자화상과의 대조에서 확인된다. 젊은 화가에 대해서는 두 개의 다른 의견이 있으나 두 의견은 통합 가능하다. 먼저, 포퍼는 젊은 화가를 청년 시절의 베일리의 이상화된 모습이라고 보았다. 이 판단에 따르면 베일리의 그림은 화가의 젊은 모습과 나이 든 모습을 병치시켜 바니타스를 표현하는 이중 자화상(double self-portrait)이 된다. 이와 달리 부르프베인은 그림 속의 젊은 화가를 당대의 실존 인물, 공예가이자 화가였던 판미에리스(Frans van Mieris, 1635-1681)로 추정했다. 나아가 그는 이 그림 속의 다른 인물의 모델도 추정해냈다. 타원형 초상화에 있는 젊은 여성(포퍼는 이 여성을 1642년에 결혼한 베일리의 아내 아그네타가 이상화된 모습으로 보았다)은 공예가인 판슈르만(Anna Maria van Schurman, 1607-1678), 오른쪽 벽에 있는 그림자 여성은 공예가이자 시인이었던 피셔(Anna Roemer Visscher, 1584-1651)일 것이라 했다. 포퍼는 그 근거로, 다른 그림에 남겨진 판미에리스와 판슈르만의 모습이 베일리 그림 속의 인물들과 유사해 보인다는 점, 또 당대의 명망 있는 여성 시인이기도 했던 피셔(초상화가 남아 있지 않다)는 베일리의 그림이 그려졌던 1651년에 세상을 떴다는 사실을 들었다. 부르프베인의 이와 같은 추론은, 이들 인물의 가족 관계와 거주지 등을 고려한 것이라서 나름의 설득력이 있다. 그럼에도 그의 주장은 사실 여부를 확정할 수 없다는 점에서 추정일 뿐이다. 설사 그것이 사실이라 가정한다 하더라도 모델을 빌려 온 것이라고 생각한다면, 실제 모델이 있다는 부르프베인의 주장과, 베일리의 이중 자화상이라는 포퍼의 주장은 양립하기 어렵지 않다. 결론적으로 보자면, 그림의 배치 자체는 이중 자화상이라는 바니타스의 틀을 전제로 구성된 것이되, 젊은 화가의 모습 등은 실존 인물을 모델로 한 것일 수도 있다고 보는 것이 합당해 보인다. 그것이 아니라면 이 그림은 베일리의 자화상이라기보다는 판미에리스(혹은 다른 어떤 청년)의 초상화가 되었어야 할 것이기 때문이다. Popper, 앞의 글, 63-5쪽; Wurfbain, 앞의 글, 53-6쪽.

람은 닮았고 헤어스타일도 같다. 다른 것은 머리 색깔일 뿐이다. 이들이 베일리의 언제 적 모습일지에 대해서도 말해볼 수 있겠다. 벽에 걸린 데생 한 점, 베일리보다 세 살 많은 화가 프란스 할스의 〈류트를 연주하는 광대〉(1623)의 복사본이 말을 해주는 듯하다.[10] 그럼에도 이런 것은 모두 추정일 뿐이므로 인물의 나이를 확실하게 특정할 수 없겠지만, 화가의 청년 시절 모습과 황금기였던 중년 시절의 모습이 병치되어 있다는 정도는 유력한 추정으로 허용될 수 있겠다.

이와 같은 방식으로 추론과 해석의 징검다리들을 만들어놓고 나면, 그림의 구도와 그 위에 나타나는 대상들에 관하여 좀더 정교한 이해를 향해 나아갈 수도 있어 보인다. 화면을 수직으로 가르는 벽 모서리 선은 그러니까 삶과 죽음의 경계이겠다. 밝은 왼쪽에는 삶의 영역이, 어두운 오른쪽에는 죽음의 영역이 있다. 중년의 베일리가 정확하게 그 경계선 위에 있다. 청년 베일리의 얼굴에서 중년 베일리의 초상화로 이어지는 연장선 끝에 놓여 있는 해골은 미래의 그로 읽을 수 있겠다. 그것이 화가의 해골이라면, 다른 바니타스 정물화에 등장하는 허무를 표상하는 장식품으로서의 해골과는 달리, 자기 자신의 죽음이 제대로 모양을 갖춘 채 명계의 영역에 놓여 있는 셈이다. 수직선이 삶과 죽음의 경계라면 그 선에 의해 관통되는 대

10 베일리가 그 복사본을 그린 것은 1624년의 일이다. 따라서 베일리가 선택한 자기 자신은, 그 그림을 그린 40세 이후의 모습으로 판단할 수 있겠다. 하지만 이 그림 자체가, 젊은 사람이 늙은 자기 자신의 초상화를 들고 있는 초현실적인 공간이라 한다면, 반드시 둘을 연관시키지 않을 수도 있다.

각선은 베일리라는 화가의 삶의 흐름으로 읽을 수 있겠다. 세 명의 베일리를 잇는 대각선이 직선이 아니라 끝이 휘어져 있는 것은 어떨까. 고전주의적 조화와 균형을 거부하는 바로크적인 것이라 이해할 수 있을까.

화면의 정중앙, 중년 베일리의 초상화 오른편에는 불 꺼진 촛대가 있다. 그 옆에 있는 술잔에 비하면 너무 가냘프고 작아서, 그림의 한가운데 있는 것처럼 느껴지지 않는 대상이다. 촛대는 젊은 여성의 초상 앞에 놓여 있고 이제 막 불이 꺼진 듯 양초에서 피어오르는 가느다란 흰 연기가 검은 벽을 타고 오른다. 그 선을 따라가다 보면 어두운 벽에 얼룩처럼 음영으로 표현된 한 여성의 커다란 얼굴이 나타난다. 삶과 죽음의 경계를 가르는 수직선을 사이에 두고, 여성의 얼굴은 화가의 젊은 얼굴과 선대칭의 위치에 있다. 얼굴의 위치와 크기에서 모두 그러하다. 어두운 벽에 희미한 음영으로 표현된 데다 기형적으로 큰 술잔이 그 앞을 가리고 있어, 그 여성의 얼굴은 벽면에서 커다란 공간을 차지하고 있음에도 한눈에 바로 드러나지는 않는다. 여성의 얼굴 오른편 앞에는 나무에 묶인 채 화살 형벌을 당했던 로마 시대의 성인 세바스찬(세바스티아누스)의 조각상이 있다. 화살을 맞고도 죽지 않았던 세바스찬은, 페스트라는 공포스러운 질병을 분노에 찬 신의 화살이라 해석했던 사람들이 수호성인으로 모셨던 존재이다. 여성의 시선은 바로 그 조각상을 향해 있다. 그러니 그의 조각상이 왜 거기에 있는지도 짐작할 수 있겠다. 꺼진 촛불과 그 연기 뒤에 있는 희미하지만 커다란 여성의 그림자에 세바스찬의 조

각상들이 합해지면, 화가에게 커다란 의미를 지닌(그랬으니까 큰 비중으로 그림 속에 배치했을 것이다) 한 여성이 이제 막 페스트로 세상을 떠났음을 암시하면서 애도하는 것으로 읽을 수 있겠다.

이처럼 그림의 구도가 지닌 의미와 디테일들을 하나씩 톺아보다 보면, 이 자화상이 어떻게 풍경화일 수 있는지에 대해서도 말할 수 있게 된다. 여기에서 핵심은 어떻게 풍경의 시선이 그림 안에서 작동하고 있는지의 문제이다. 이 그림을 그리고 있는 베일리는 지금 삶과 죽음의 경계에 서 있다. 절정기 자신의 모습을 그린 자화상을 바로 그 수직의 모퉁이 선 위에 올려놓았다. 바로 그곳에는 그림을 그리고 있는 현재 자기의 시선이 함께 놓여 있다. 그곳은 삶과 죽음의 세상이 모두 한눈에 보이는 고갯마루와도 같다. 그러니 거기에 서면, 누구에게라도 삶이 하나의 전체로서 조망되지 않을 수가 없겠다. 화면에서 가장 큰 비중을 차지하고 있는 것은, 삶의 영역에 가장 크게 버티고 있는 젊은 시절 화가의 모습이다. 어두운 얼룩처럼 대칭점에 놓여 있는 여성의 모습에 비하면 천연색으로 그려진 모습에 생기가 있지만, 그럼에도 표정은 무심하고 무감하여 아무런 감정이 없는 사람처럼 보인다. 정면을 바라보는 그는 무엇을 바라보고 있을까. 물론 그의 시선을 받는 것은 화가 자신이고 또한 그 그림의 관객이 될 사람들이지만, 그 화가와 관객이 놓여 있는 자리는 어떤 자리인가. 그것은 '자기관여적 관조'(self-interested contemplation)의 자리가 아닐 수 없다. 화가는 물론이고 그의 시선에 투입될 관객의 눈도, 그림 속에 등장한 두 명의 베일리의 눈을 마주보고 있다. 그리고

눈길을 밑으로 돌려버린 세 번째 그의 모습을 바라보게 된다. 그렇게 한 사람은, 또 한 사람의 생애를 그 바깥에서 들여다보는 중이다. 그것을 유심히 바라보고 있는 사람이라면 이미 자기 삶을 바라보고 있는 사람의 시선이 되어 있다고, 화가의 삶을 구성하는 디테일들이 자기 삶의 세목들로 번역되고 있다고 하지 않을 수 없겠다. 그러니 그것이 곧 풍경의 시선이라고 하지 않을 수 없겠다.

그림에 대한 이와 같은 해석은 전적으로 확언될 수 있는 성질의 것은 아니다. 확인되기 어려운 사실들이 가로놓여 있기 때문이다. 그럼에도 확인된 몇몇 사실들에 바탕하여 추론한 결과이기에 전적으로 근거 없다고 말할 수도 없다. 더 이상 확인될 수 없는 사실이라는 문제가 전제되어 있는 것이 현실이라면, 거기에서부터 중요하게 간주되어야 할 것은 합리적 추론과 해석이 생산해낼 수 있는 맥락의 의미이다. 그런 요소들에 대한 성찰이 전제된다면 해석은 좀더 도약해도 좋을 것이다.

베일리의 삶이 만들어내는 대각선 끝에 놓인 해골의 시선은 바닥을 향해 있다. 이 그림에서 유일하게 바닥을 향한 이 해골의 시선은, 그보다 5년 후에 그려질 벨라스케스의 대작 〈시녀들〉(1656)에 등장하는 개의 시선과 동일한 각이다. 누구와도 마주치지 않고 아무것도 보지 않는 시선의 각이라는 점에서 그러하다. 개도 해골도 눈을 감은 채, 마음의 눈으로 바라보고 있다고 하면 어떨까. 그림 속의 해골이 명상적으로 보이는 까닭은 안구가 없기 때문이고 또한 바닥을 향한 각도 때문이기도 하지만, 무엇보다도 세 명의 베일리가 늘어서

있는 화면 전체의 배치 때문이라 해야 하겠다. 눈이 없는 해골의 관조적 시선으로, 현재 67세인 화가 베일리가 자기가 지나온 삶만이 아니라 앞으로 다가올 자기 삶의 종말에 대해서도 바라보고 있다면, 그것이야말로 진짜 풍경의 시선이라고 말해도 좋을 듯싶다. 다른 것도 아니고, 보편적 얼굴이 된 해골의 시선이기 때문이다.

8. 해골, 바로크 근대성의 보편적 얼굴

베일리의 그림에 등장하는 해골은, 오늘날의 관점에서 보자면 매우 특이하지만 17세기 유럽 회화사의 맥락에서 보자면 그 존재 자체가 특이하다고 할 수는 없다. 해골은 현세적 삶의 허망함을 보여주는 일반적인 상징이었기 때문이다. 다만 달라진 것은, 14세기 이래로 죽음의 상징으로 구사되었던 반쯤 썩은 시체의 형상 마카브르(macabre)가 16세기 말엽부터는 깔끔하고 윤기 나는 해골로 바뀌기 시작했다는 점이다.[11] 네덜란드 미술의 황금기(이 시기는 네덜란드 경제의 황금기이기도 하다)에 출현한 정물화에서, 해골이 포함된 '바니타스 정물화'가 갈라져 나온 것은 이런 흐름의 연장에 있다.[12] 끔찍하고 음산한 모양의 마카브르가 단정하게 육탈한 해골로 바뀐 것은

[11] 아리에스, 『죽음 앞에 선 인간』 하권, 유선자 옮김, 동문선, 1977, 346쪽.
[12] 네덜란드에서 바니타스 정물화는 특히 1650년대에 많이 그려졌다. 최정은, 『보이지 않는 것과 말할 수 없는 것: 바로크 시대의 네덜란드 정물화』, 한길아트, 2000, 121쪽.

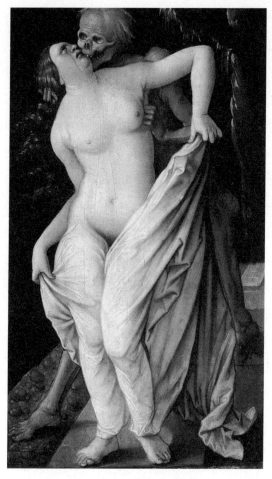

발둥 그린, 〈죽음과 여인〉(1518–20)

유럽 전역에 걸친 현상이되, 정물화 속에 윤택하게 빛나는 두개골이 등장한 것은 네덜란드를 중심으로 벌어진 것이다. 전자의 해골은 전신 해골이고, 후자의 해골은 두개골이다. 전신 해골은 위협적이지만, 두개골은 명상적이다.

종교심과 도덕심을 고취하기 위한 그림 속에 주로 등장하는 전신 해골들은 현세적 삶의 쾌락에 빠져 있는 사람들을 위협하는 죽음의 신이나 악마의 모습을 하고 있다. 17세기 이탈리아에서 그려진 〈죽음에게 불의의 습격을 당한 도박꾼들〉은 제목 그대로 죽음의 신이 낫을 들고 나타나 있고, 스위스 화가 마누엘(Niclaus Manuel, 1484-1530)의 〈여인과 죽음〉(1517)이나 독일 화가 발둥 그린(Hans Baldung-Grien)의 〈죽음과 여인〉(1518-20)에서 해골은 젊고 아름다운 여성을 유린하거나 위협하는 악마의 표상이다. 이들의 그림에서 죽음은 해골이 아니라 마카브르의 끔찍한 형상을 지니고 있기도 하다. 스페인 세비야의 산타카리다드 병원 벽을 장식하고 있는 발데스 레알(Juan de Valdes Leal, 1622-1690)의 〈눈 깜짝할 사이〉(1670-2)와 〈영광된 세상의 종말〉(1670-2)의 경우 깔끔한 용모의 전신 해골은 위협적이고, 썩어가는 마카브르는 역겨운 형상이다. 현세 중심적 욕망을 경계하려는 교훈적 의도가 날카로운 탓이다.

그러나 네덜란드 화가들에 의해 생산된 바니타스 정물화 속의 해골들은 다르다. 머리만 등장하는 네덜란드의 해골들은, 화면 속의 사람들을 노려보거나 정면을 응시하며 관객을 을러대는 위협적인 모습이 아니다. 누구와도 눈을 맞추지 않는, 말없이 휑한 검은 눈구

명의 존재라서 묵상에라도 잠긴 듯 새침하기조차 한 형상들이다. 또한 그 해골들은, 금방 시들고 사라질 과일과 꽃, 그리고 먼 항해 끝에 네덜란드에 도착한 도자기와 양탄자 같은 값진 물건들, 현세적 교양을 뜻하는 악기와 책, 그리고 시간의 덧없음을 상징하는 모래시계 등과 함께 있거나, 그런 상징들이 있어야 할 자리를 차지하고 있다. 17세기 이전의 마카브르나 유럽 다른 지역의 전신 해골들이 죽음이나 신앙과 관련된 곳, 묘지나 도덕 그림책, 수도원과 병원 등에 있었던 것과는 달리, 네덜란드의 명상적이고 세련된 두개골들은 정물화의 주인공이 되어 암스테르담 시민들의 집 벽에 걸려 있다.

앞의 것이 교훈적이라면, 뒤의 것은 성찰적이다. 사람들을 겁박하는 무서운 도덕 선생님 같은 전신 해골은, 생각이 거칠고 단순한 사람들을 상대하는 것이 적당해 보인다. 이들에게 어울리는 곳은 거친 자연 속에 있는 고딕풍의 수도원이다. 그러나 정물화 속에서 깊은 생각에 잠긴 듯한 모습의 두개골들은 세련된 취향과 고급한 문화적 산물들 사이에 자리 잡고 있다. 그래서 그 해골들은 위협적이거나 끔찍한 모습과는 거리가 멀다. 세련된 데다 기이하고 독특하여 이국 취향이라고 해도 좋을 듯하다. 인구의 절반이 이방인이었던 암스테르담 같은 17세기의 대표적인 국제 무역도시라면 이들에게 매우 잘 어울리는 장소이다.

베일리의 자화상 속 해골은 이런 맥락 위에 놓여 있다. 그래서 해골이 등장했다는 사실도 일견 특별해 보이지만, 더욱 문제적인 것은 그 해골이 해골 일반이 아니라 화가 자신의 해골로 읽힌다는 점

이다. 그 해골이 자기 자신의 미래를 지시하는 자리에 있어 문제라는 것인데, 그것이 꼭 그 자신의 해골이 아니라 해도 상관없다. 개체성을 지니지 않는 해골은 모든 살아 있는 얼굴의 보편적 미래이기 때문이다. 베일리와 바니타스 정물화 속의 네덜란드 해골들은, 백여 년 전의 대작 홀바인(Hans Holbein, 1497-1543)의 〈대사들〉(1533)에서처럼 구겨진 왜상 속에 수줍게 자기를 감추고 있지도 않다. 내성적이면서도 자신의 본모습을 감추지 않는, 성찰적인 표정의 해골들은 허망함을 내세워 사람들을 겁박하지도 않는다. 그저 자신의 운명을 조용히 관조하고 있을 뿐이다.

베일리의 그림 오른쪽 하단에 있는 라틴어 문장은 잘 알려진 「전도서」의 첫 구절이다. "헛되고 헛되니 모든 것이 헛되도다(vanitas vanitatum omnia vanitas)." 바니타스 정물화는 이 구절에서 유래하여 장르명이 되었다. 유대왕국의 최전성기를 구가했던 솔로몬 왕이 인생의 허망함에 대해 저렇게 큰소리로 역설할 수 있는 이유는, 구태여 따지지 않아도 명백하다. 하느님 나라에 대한 믿음과 그 나라가 상징하는 절대적 가치의 세계가 너무나 선명하게 그 반대편에 있기 때문이다. 해골이나 시체를 취급하는 태도 역시 마찬가지이다. 사람에게는 불멸의 영혼이 있고 사후에 그 영혼이 누리는 영원한 삶이 있다면, 그런 사실에 대한 믿음이 철저하거나 그런 믿음이 안정적으로 유지되고 있는 사회적 환경에서라면, 사람의 시체도 해골도 꺼리거나 특별하게 취급되어야 할 이유가 없다. 불멸의 영혼과 그것을 위해 마련된 빛나는 절대성의 세계가 있는데, 그 영혼이 남기고

간 껍데기 같은 것이 중요할 이유가 없다. 죽음이 아무것도 아니니 죽음의 상징들이 기휘와 거리낌의 대상이 되어야 할 이유가 없는 것이다. 죽음과 그것에 대한 상징이 어려워하거나 조심해야 할 대상이 되는 것은, 그런 식의 절대성이 없는 세계 혹은 절대성이 눈에 보이지 않는 세계, 그리고 절대성에 대한 믿음 자체가 사라진 세계에서의 일이다. 솔로몬 왕이 저토록 소리 높여 허망함을 말할 수 있는 것은, 죽음 이후의 절대적 세계에 대한 억양법적 강조가 가능했던 시대였기 때문이다.

그렇다면 17세기 유럽에서 가장 부유했던 네덜란드 사람들이 과일과 꽃 속에 해골을 그려 넣어 벽에 걸어둔 이유에 대해서도 말해볼 수 있겠다. 17세기에 가장 먼저 부르주아 혁명에 성공하여 공화국을 건설한 나라,[13] 유럽에서 생산력과 가성비가 가장 뛰어난 조선소를 가졌고, 전 세계를 상대로 한 교역에서 막대한 상업적 이윤을 축적했을 뿐 아니라, 수준 높은 공산품을 만들어냈던 나라(『돈키호테』에 자주 등장하는 홀란드 이불은 사치품의 대명사이다[14]) 사람들이 해

13 존 몰리뉴는 『렘브란트와 혁명』(정병선 옮김, 책갈피, 2003)에서 스페인을 상대로 했던 80년간의 네덜란드 독립전쟁을 유럽 최초의 부르주아 혁명으로 규정했다. "네덜란드 민중의 단결은 그들의 부르주아적 성격에서 기인하는 것이다. 지위고하에 상관없이 우리 네덜란드인은 모두 부르주아이다."라고 한 하위징아(Dutch Civilisation in the Seventeenth Century, London, 1968, p.112)와 "근대사에서 최초로 자율적인 부르주아 문화가 발전"했다고 한 데릭 레힌(Traders, Artists, Burghers: A Cultural History of Amsterdam in the 17th Century, Amsterdam, 1976, p. ix)의 예를 들어 그렇게 주장했다(49–51쪽).
14 『돈끼호테』를 번역했던 민용태는, "당시에는 '홀란드 이불' '아라비아의 황금' '중국의 진주'를 최고로 쳤다."라고 썼다. 창비, 2012, 521쪽 및 611쪽.

골을 가까이한 까닭은, 그들이 바로 그런 나라 사람들이었기 때문이라고 해야 할 것이다. 가난한 나라 사람들은 목숨 부지하느라 정신없어 바니타스 같은 것은 돌아볼 여지가 없다. 허무주의나 회의주의는, 그것이 좌절감이나 절망의 표현이 아니라면 현세적 성공을 배경으로 했을 때 생겨나기 쉬운 것이다. 「전도서」의 저자도 이스라엘 왕국으로 하여금 영광의 절정을 구가하게 했던 왕 솔로몬이다. 적어도 그런 정도는 되어야 삶의 허무에 대해 말할 수 있다.

그러나 네덜란드 사람들이 해골 그림을 벽에 걸어둔 이유에 대해 말하기 위해서는 한발 더 나아가야 한다. 그들의 벽에 걸린 것이 다른 것도 아니고 눈에 보이는 죽음으로서의 해골이기 때문이다. 「전도서」의 허무주의는 신앙을 예찬하기 위한 억양법적인 배치의 산물이지만, 이를 위해 배치된 위압적인 허망함은 이내 자립화된다. 그 자체가 자기 고유의 인력을 획득하기 때문이다. 그것이 문제이다. 주인을 위해 봉사해야 할 노예가 시간이 지날수록 더 힘센 존재가 되어버리는 탓이다. 무한공간에 대한 파스칼의 두려움도 정확하게 같은 위상을 지닌다. 신앙을 위해 무한공간의 공포를 가져왔지만, 공포가 너무 크고 생생하여 신앙은 쪼그라들어버리고 그 자리를 공포가 차지한 형국이 되는 것이다. 노예의 자리에 해골이 있다고 해서 이치가 다를 수 없다. 이 모든 것들이 17세기라는 같은 시대의 산물들이기도 하다는 점, 근대성이 개화하기 시작한 시대의 산물이라는 점 역시 고려되어야 한다.

노예가 주인의 자리를 차지하기 위해서는 근대성의 원리가 무르

익기를 기다려야 한다. 17세기 네덜란드에 국한해서 말하자면, 물질적 부유함이 초래한 허망함은 수사학적으로 배치된 허망함과 허망함 그 자체 사이에서 전율하고 있다고 해야 한다. 범신론과 이신론은, 가톨릭 교리의 시선으로 보자면 무신론과 다를 바 없는 것이지만, 그럼에도 아직 무신론이라 할 수 없는 것과 같은 것이다. 햄릿이 오필리어의 무덤 자리에서 보여주는 행동이 그런 예이겠다. 햄릿은 공동묘지에서 무덤을 파는 인부들을 지켜보면서, 그들이 무덤 자리에서 나오는 인골에 대해 전혀 조심하지도 않고 거리낌 없이 대하는 것을 이상하게 여긴다. 그러면서도 그 자신이 궁정 배우였던 요릭의 해골을 들고 독백을 할 때는 전혀 해골에 대한 거리낌이 없다. 런던에서 〈햄릿〉이 시연되었던 시기는 암스테르담에서 세계 최초로 근대적 주식회사가 만들어졌던 때이기도 하다. 그로부터 10년이 지나지 않아 무한공간이 물리적으로 모습을 드러내게 되었다. 네덜란드 사람들의 설계도를 입수하여 망원경을 만든 갈릴레이가 밤하늘을 관측했던 1609년은 또한 자화상의 천재 렘브란트가 태어났던 때이기도 하다.

아이콘으로서의 해골은 억양법적 강조를 위해 놓이게 된 것이지만, 그 아이콘이 자기 고유의 언어를 지니고 있어 문제가 된다. 해골은 무엇보다 개체성의 종말이라는 점에서 특징적이다. 단 하나의 표정만 갖는 해골은 눈도 얼굴도 없다. 해골은 단순히 한 개체의 죽음만이 아니라 개체가 지닌 고유성의 종말을 뜻한다. 따라서 얼굴 없는 아이콘으로서의 해골은 자화상과 초상화의 가장 반대편에 있

다고 해야 한다. 그리고 바로 그런 점에서, 그림 속에 등장하는 해골의 위상은 망원경이 단단한 천공에 뚫어놓은 무한공간의 구멍과도 같다.

무한공간이 등장함으로써, 끝과 시작이 있는 신의 왕국에 대한 어린아이 같은 믿음이 현실적이고 생생하게 붕괴하는 순간은, 모든 개별성을 무화시켜버리는 무상함으로서의 시간성이 잉태되는 순간이기도 하다. 베일리의 자화상은 인물과 정물의 정교한 배치를 통해 무표정한 시간성의 출현을 보여주고, 또한 할스와 렘브란트의 초상화들은 순간을 포착해낸 사람들의 표정과 구도 속에서 시간성을 구현해낸다. 순간 속에서 시간이 정지되면 흐르는 시간의 단면이 노출되고, 촘촘하게 압축된 시간의 나이테가 드러난다. 렘브란트의 경우는 자화상의 연쇄가 특히 그러한데, 〈웃는 자화상〉에 등장하는 늙은 렘브란트는 얼굴에서 해골로 이행해가는 사람의 모습이어서, 표정을 지닌 마카브르와도 같다.

무한공간과 함께 출현한 시간성은, 또한 윤택한 표면을 지닌 17세기 네덜란드의 해골은 억양법적으로 동원된 허망함과 진짜 허망함 사이에서 진동하고 있다. 물론 시간이 지나고 나면 해골의 위력이 수사학을 제압하게 되겠지만 아직은 아니라고 해야 한다. 그것은 스피노자의 범신론이 가톨릭 교리와 견주면 실질적인 무신론이지만 아직 무신론이라 할 수 없는 것과 같다. 한쪽에는 기적과 마법이라는 초자연적 힘에 대한 가톨릭적 믿음(기적을 낳는 성자들과 처형의 대상이 될 마녀에 대한 믿음은 같은 힘의 다른 양태이다. 그 힘의 균형이 깨지

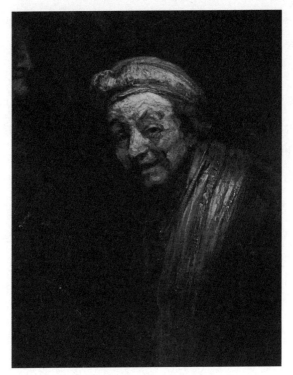

렘브란트, 〈웃는 자화상〉(1668-9)

는 자리에 파스칼이 있다.)이, 다른 한쪽에는 금욕과 경건의 실천이라는 칼뱅주의적 주체성의 윤리가 놓여 있다. 한쪽에는 공포와 불안에 떨고 있는 나약한 존재들이, 다른 한쪽에는 우울과 비애를 묵묵히 견뎌야 하는 용감하지만 가련한 존재들이 있다.

해골이 놓여 있는 자리도 바로 그 양극단 사이이다. 그 자리에 놓임으로써 해골은 얼굴 없는 존재의 얼굴이 된다. 또한 그럼으로써 해골은 보편적 얼굴이 된다. 그 어떤 해골도 나와 무관한 해골은 없다. 그 모든 해골이 내 얼굴의 미래이기 때문이다. 그리고 그 미래가 지금 살아 있는 내 몸속에 내 얼굴의 뼈대를 이루고 있다. 해골이라는 보편적 얼굴은 한 개인의 고유성이 얼마나 시간 구속적인 것인지를 보여준다. 바니타스 정물화 속에 모습을 드러낸 바로 그런 의미의 해골이, 거기에서 발견되는 주체 자신의 미래의 얼굴이, 곧 17세기에 본격적으로 작동을 시작한 바로크 근대성의 얼굴이라 할 수 있다. 안구 없는 보편적 얼굴의 어두운 안와 앞에 선다면, 누구라도 근대성의 시동자로서 바로크적인 것에 대해 사유하지 않을 수 없다.

바로크 근대성의 공간:
돈키호테, 리바이어던, 햄릿

1. 산초 판사의 지혜

1605년에 나온 『돈키호테』 1권에서, 산초 판사가 돈키호테를 따라 기사 하인으로 나서며 갖게 된 꿈은 섬의 영주가 되는 것이었다. 방랑 기사가 되기 위해 하인이 필요했던 돈키호테가, 착하고 어리숙한 농부 산초 판사에게 섬의 영주 자리를 약속한 탓이다. 자기가 기사가 되어 섬을 정복하면 그 섬의 영주를 시켜주겠다는 것이었다. 자칭 방랑 기사 돈키호테가 섬을 정복한 일은 없었으니까 그 약속이 지켜질 수 없었음은 당연한 일이겠다.

섬의 영주가 되겠다는 산초 판사의 꿈은, 그로부터 10년 후에 발행된 『돈키호테』 2권 중반부에 이르러 기적처럼 현실이 된다. 여기에서 기적이라는 표현은 산초 판사의 입장에서 보아 그렇다는 것이다. 돈키호테와 산초 판사를 귀한 손님으로 맞이한 공작 부부는, 산초 판사를 위해 자기 영지 내에 '작은 섬'을 마련하고 산초를 그 섬

의 총독으로 파견한다. 물론 산초 판사가 진짜 총독이 된 것은 아니고, 또 총독으로 부임한 섬이라는 것도 진짜 섬은 아니다. 아무리 돈키호테 일행에 호의적인 공작이라 해도, 소문난 어리보기 산초에게 그럴 수는 없는 일이다. 이 모두는, 『돈키호테』 1권의 애독자였던 공작 부부가 산초 판사를 놀리기 위해 꾸민 설정에 불과하다. 하지만 그런 사정이야 어떻든, 산초 판사는 의기양양하게 '섬의 총독'으로 부임한다. 돈키호테로부터는 자중자애해야 하고 옷을 격식에 맞게 잘 입어야 한다는 등의 따뜻하고 배려 넘치는 훈유도 받았다. 이런 우스꽝스러운 구도 속에서 산초 판사는, 구경꾼들의 호기심 어린 기대와는 다르게 어려운 송사를 해결함으로써 총독으로서의 신고식을 멋들어지게 치러낸다. 그것은 산초 판사가 돌연 동네 바보에서 솔로몬급의 현자로 비약하는 순간이기도 한데, 이것은 그가 이신론(理神論)의 세계관을 체득하고 있기 때문이다. 지식으로서 이신론을 알고 있는 것이 아니라 그 자신이 이미 이신론자로서의 삶을 살고 있기 때문이라고 해야 한다. 그는 무슨 문제를 해결했는가.

산초 판사가 총독으로서의 자격을 보여주기 위해 치러내는 세 가지 난제는, 그의 총독 지위와는 달리 가짜가 아니다. 문제가 진짜인 만큼 그에 대한 산초 판사의 대처 역시 진지한 심판관의 것일 수밖에 없다. 주어진 문제를 하나하나 풀어내는 과정에서, 산초 판사는 비록 순간적인 것이기는 하지만 놀라울 만큼 우월한 지적 통찰력을 보여준다. 그중에서도 특히 주목되어야 할 것은 산초 판사가 해결한 두 번째 문제이다. 일견 아무런 문제도 아닌 것처럼 보이지만 사실

은 난제 중의 난제였던 것이 두 번째 문제이다. 그 난제 속에 숨겨진 비밀을 간취해내는 산초 판사의 통찰력에는, 신의 존재에 관한 계몽된 지식인들의 지적 세련성이 바탕에 깔려 있다. 이신론의 세계상을 문제 삼을 수 있는 것도 바로 이 대목에서이다.

두 번째 재판의 내용을 살펴보자. 새로 부임한 총독 산초 판사 앞에 두 노인이 나타난다. 돈을 빌려주고 못 받았다고 주장하는 노인과 갚았다고 주장하는 노인 사이에 다툼이 생긴 탓이다. 그러나 정작 이 다툼의 해결은 어렵지 않아 보인다. 소송을 제기한 원고의 조건이 간단하기 때문이다. 총독의 법정에서 하느님 앞에 서약하고 피고가 빌린 돈을 돌려주었다고 공개 진술을 하라는 것이 원고의 요구이다. 그렇게 한다면 그 말을 사실로 인정하겠다는 것이다. 그러니까 피고가 산초 판사의 법정에서 신에게 맹세하고 공개적으로 진술하면 재판은 그것으로 끝인 셈인데, 실제로 피고는 산초 판사의 법정에서 그렇게 했고, 그것을 확인한 원고는 선선하게 피고의 말을 인정한다. 하느님께 맹세를 하고 공개 진술을 했으니 그것이 진실이 아닐 수 없다고, 자기가 정신이 흐려져서 돈을 받고도 안 받은 것처럼 착각했을 것 같다고까지 한다. 그러니 심판관인 총독이 해야 할 일은 그저 지켜보는 것일 뿐이다. 그렇다면 이런 것이 무슨 난제라는 것인가. 문제가 저 혼자서 쉽게 해결되었으니 아무 일도 아니지 않은가.

현명한 총독 산초 판사의 번득이는 지혜는 바로 이 순간에 발휘된다. 산초가 주목하는 것은 피고가 짚고 온 고무나무 지팡이다. 피고

노인은 맹세와 공개 진술의 절차를 밟기 직전에 지팡이를 같이 온 원고 노인에게 맡긴다. 그리고 그 과정이 끝나자 지팡이를 돌려받는다. 지팡이를 맡기고 돌려받고 하는 것은 특별한 것이 아니라, 피고 노인이 맹세의 법정 절차를 밟기 위해 취하는 자연스러운 동작의 일부처럼 보인다. 그럼에도 신임 총독이자 재판관인 산초 판사는, 송사를 마치고 법정을 떠난 두 노인을 다시 불러들인다. 산초는 피고가 짚고 가던 지팡이를 달라고 하여 원고에게 건넨다. 그리고 말한다. 그것이 그가 꾸어준 금화 10냥이니 그 지팡이를 가지면 된다고. 그 고무나무 지팡이 따위가 무슨 금화 10냥이냐고 되묻는 표정의 사람들 앞에서, 산초는 지팡이를 부수어 쪼개라고 명한다. 쪼개진 지팡이 속에서는 금화 10냥이 나오고, 그 사실을 사람들에게 확인시켜줌으로써 산초는 일약 전설의 심판관 솔로몬과 같은 반열에 오른다. 눈에 보이지 않는 것을 꿰뚫어본 현자인 셈이니, 그렇게 말해도 지나친 것은 아니다. 산초가 아니라 다른 누가 한 일이라도 멋진 장면이 아닐 수 없다.

2. 이신론자 산초 판사

『돈키호테』 2권의 중반부에 단순한 삽화처럼 놓여 있는 이 송사 장면이 주목되어야 하는 것은, 산초 판사의 판결이 멋지기 때문이 아니라 그런 멋짐을 산출할 수 있는 새로운 세계상과 마음의 프레임

이 문제적이기 때문이다. 17세기 초반에 이미 대중적인 수준에까지 퍼져 있는 새로운 시대 종교심의 지형을 드러내주고 있다는 점, 그리고 그 안에는 근대성의 윤리적 역설이 내장되어 있다는 점에서 그러하다. 이신론의 세계가 배경이 되지 않는다면 산초 판사의 지혜는 그 자체가 존립할 수조차 없다. 두 명의 이신론자(자기가 이신론자인지도 모른 채 이신론을 실천하고 있는 두 사람)의 우연한 만남과 그것을 바라보고 경탄하고 있는 수많은 이신론자들(산초 판사의 법정에 있는 사람들과 『돈키호테』2권의 독자들)이 있어서 비로소 산초 판사의 멋진 판결이 가능해지는 것이다. 산초 판사의 지혜로운 처결은, 착하지만 모자란 사람 취급을 받아온 인물이 놀라운 변신을 보여준 것이라서 빛을 발하는 것이기도 하다. 그럼에도 여기에서 강조되어야 할 것은, 그 빛을 만들어내기 위해 반드시 있어야 하는 두 개의 어둠이다. 둘 모두 개인의 문제가 아니라 시대의 문제이다.

먼저 지적되어야 할 어둠은 지팡이 속에 돈을 감춘 피고 노인의 잔꾀이다. 난제의 수준이 영웅의 크기를 규정하듯이, 산초 판사가 발한 지혜의 빛은 피고의 깨알 같고 잔망스러운 위계가 있어서 가능했다. 재판정에 온 피고 노인은 지팡이 속에 돈을 감춘 채 치밀하고 정교한 속임수를 썼다. 그런데 대체 피고 노인은 어쩌자고 그런 위계를 꾸민 것일까. 만약 돈을 갚고 싶지 않았다면 이미 돌려주었다고 거짓 선언을 하면 되는 것이 아닐까. 우리가 그에게 이렇게 말한다면, 그는 그런 말도 안 되는 소리를 하지 말라고 답할 것이다. 자기는 돈이 필요하기는 하지만 어디까지나 기독교도라고, 하느님 앞

에서 거짓말을 할 수는 없는 노릇이라고. 그렇다면 그는 거짓말을 하지 않았다고 주장하는 것인가. 이에 대해 그는 태연하게 그렇다고, 하느님께 맹세코 참을 말했다고 답할 것이다. 실제로 그는 신이 주재(한다고 사람들이 생각)하는 법정에 그렇게 맹세했다. 기본적인 믿음을 지키고 있는데 약간의 속임수가 무슨 문제냐고 항변할지도 모른다.

물론 피고가 지팡이를 원고에게 맡긴 채 돈을 돌려주었다고 맹세할 때 그는 어김없이 사실을 말하고 있다. 그러니까 그는 하느님 앞에서 거짓 맹세를 하지 않는다는, 혹은 거짓말을 하지 않는다는 신의 율법을 지키고 있다. 하지만 그것이 어디까지나 표면적인 사실의 차원임은 너무나 자명하지 않은가. 정확하게 말한다면 피고는 사실을 빙자한 거짓말을 하고 있다고 해야 한다. 돈을 감춘 지팡이를 잠시 원고에게 맡겨두었다고 해서 그것이 돈을 갚은 것이 아님은 두말할 나위가 없다. 그러니까 피고가 돈이 숨겨진 지팡이를 주거니 받거니 하면서 사실과 진실 사이를 넘나들고 있을 때, 말하자면 그가 하느님에 대한 맹세와 공개 진술의 사기 쇼를, 다른 누구도 아니고 바로 하느님 앞에서 벌이고 있을 때, 여기에서 무엇보다 선명한 것은 조롱당하는 신의 모습이 아닌가. 피고 노인은 과연, 천지를 창조하고 만물을 주재하는 하느님이 설마 자기의 위계를 모를 것이라고 생각했던 것인가.

두 번째 어둠은 이 질문에 대한 대답으로부터 등장한다. 그 대답은 말할 것도 없이 모를 수 없다는 것이다. 세계의 창조자인 전지전

능한 하느님이 존재하지 않는다면 모르되, 하느님의 존재를 부정하지 않는 다음에야 그런 정도를 모른다고 할 수는 없다. 그런데도 하느님을 우롱하는 저토록 방자한 행위를 감행하는 피고는 대체 어찌된 사람일까. 이 질문에 대한 대답은 그렇게 자명하지는 않다. 신의 면전에서, 신의 이름으로 그런 사기 행각을 펼칠 수 있는 사람(그가 영웅적으로 신에 맞서고자 하는 인물이 아닌 이상)이 전제하고 있는 신의 개념은 이렇게 추론된다. 세상을 주재하며 모든 것을 알고 있지만, 그러나 세상일에 구체적으로 개입하지 않는 신, 인격이 아니라 원리로서의 신이 곧 그것이다.

　여기까지가 마지노선이다. 여기에서 한발 더 나아가면 무신론의 영역이다. 피고 노인은 바로 그 직전에, 전지전능할 뿐 아니라 사사건건 모든 일에 개입하는 하느님의 세계와 싸늘한 무신론 사이의 비무장지대에 멈춰서 있다. 하느님은 모든 것을 알지만 알아도 세계 운행의 질서에 개입할 도리가 없는 원리의 영역, 즉 이신론의 영역이 곧 그곳이다. 사람이 정확하게 지켜야 할 것은 지키는 한, 세상을 만든 하느님이라 하더라도 자기 자신이 만들어놓은 율법을 넘어 사람의 일에 개입할 수 없다는 것, 현세에서는 물론이고 사후의 보상에서도 마찬가지라는 것, 그것이 곧 피고인 사기꾼의 행동 자체가 외치고 있는 주장인 셈이다. 이러한 주장은 세계라는 거대하고 정교한 시계를 만들었으나 그 시계의 움직임에 개입할 수는 없는 신, 자기가 만든 원리 속에 갇혀 있는 신, 계몽된 시대의 내용 없는 절대자, 뼈대만 남은 신의 위상을 전제하고 있는 것이다.

이 두 개의 어둠, 피고 노인의 치밀한 잔꾀와 그것을 가능케 한 이신론적 세계상이 종국적으로 겨냥하고 있는 것은 신의 무능이다. 이런 설정이 어떻게 가능했을까. 로마에서 벌어진 일이기는 하더라도, 과학자이자 신학자였던 조르다노 부르노가 이단 혐의로 종교재판을 받아 화형을 당했던 것이 1600년의 일이다. 『돈키호테』 2권이 출간되기 불과 15년 전이다. 17세기에 가장 자유로웠던 암스테르담에서조차도, 인격신에 기반한 종교를 모두 미신이라고 했던 스피노자의 『신학정치론』(1673)과 『에티카』(1677)는 익명으로 출판되거나 사후에야 실명으로 출판될 수 있었다.[1] 세르반테스는 어쩌자고 이런 신성모독을 감행하고 있는 것일까. 따라서 이런 대목은 작가 자신이 나서지 않을 수 없는 형국이라 해야 하겠다. 세르반테스는 이렇게 수습하려 했다.

이걸로 보면, 비록 머리가 좀 모자라는 통치자라 할지라도 아마 하느님께서 그의 판단을 돕고 바른 길로 인도하신다는 생각을 해볼 수 있다. 게다가 그는 그 마을 신부에게 그 비슷한 사건에 대해 들은 적이 있었다. 그는 기억력이 대단히 좋아서 기억하고 싶은 것을 깜빡 잊어버리지만 않는다면 온 섬에서 그런 기억력이 다시없을 정도였다. 결국 그 늙은

[1] 『신학정치론』에서 스피노자는 아브라함 전승을 가지고 있는 세 개의 종교를 모두 미신이라고 한다. 이성이 아니라 무지와 감정에 근거한 것이며, 특히 희망과 두려움이라는 수동적 정서에 의존한다는 점에서 그러하다. 스티븐 내들러, 『스피노자와 근대의 탄생』, 김호경 옮김, 글항아리, 2014, 105–6쪽.

이는 창피를 당했고 다른 노인은 돈을 받고 떠났다. 거기 있던 사람들은 모두 감탄을 했고, 산초의 몸짓이나 행동, 말을 적은 작가는 산초를 바보로 보아야 할지 영리한 사람으로 보아야 할지 끝내 결정을 내리지 못했다.(2권, 534-5쪽)

위의 인용에서 볼 수 있듯이, 남들보다 모자란 산초 판사가 어떻게 이렇게 돌변할 수 있었는지에 대한 설명은 두 가지이다. 하느님의 인도를 받아서 그랬다는 것, 그리고 바보지만 유난히 기억력이 뛰어나서 그랬다는 것이다. 둘 모두 세르반테스 자신이 배치해놓은 이신론의 어두운 구멍을 수습하기 위한 것이지만, 그중에서도 압권은 첫 번째 설명이다. 하느님의 무능을 기반으로 만들어진 산초 판사의 지혜를, 하느님의 인도 덕분으로 돌리고 있기 때문이다. 그것은 전지전능한 하느님에 대한 이중의 조롱이라고 하지 않을 수 없다. 작가 세르반테스는 자기가 만들어낸 인물들보다 한술 더 뜨고 있는 모양새가 아닐 수 없다.

물론 산초 판사를 인도한 하느님은 그를 그런 모양으로 생겨나게 한 하느님을 뜻하는 것이라서, 아브라함의 신앙을 시험한 끝에 그를 친히 믿음의 조상으로 이끌어낸 저 고대 유대 사람들의 하느님과는 다르다고 할 수도 있겠다. 전자가 말 없는 원리로서의 하느님에 가깝다면, 후자는 시험하고 상벌을 내리는 엄격한 아버지 같은 하느님이다. 하지만 설사 그렇다 해도, 세르반테스의 하느님이, 하느님 자신을 조롱하는 데 동원된 하느님이라는 사실은 달라지지 않

는다. 그것은 세르반테스의 의도가 아니라 결과적으로 그렇게 된 것이라고, 그 자신도 의식하지 못한 것이라고 하는 것이 그의 안위를 위해 좋은 일이겠으나, 그렇게 하더라도 흔들림 없이 분명한 것은, 작가인 세르반테스와 그의 책을 읽으며 감탄하고 웃음을 터뜨렸던 독자들이 함께 서 있는 지반이 이신론의 영역이라는 점이다. 이와 같은 사실을 다시 한번 확인시켜주는 것(그것은 이 에피소드에서 가장 놀라운 것이다)은 재판의 결과이다. 법정을 우롱했던 피고 노인이 받은 처벌은, 위의 인용에서 보이듯 창피를 당했다는 것이 전부이다. 어떻게 그럴 수 있을까. 『돈키호테』의 작가와 인물들, 그리고 독자들이 모두 이미 실질적인 이신론의 세계에 살고 있기 때문이라고 해야 할 것이다.

3. 서사시, 소설, 시계제조자로서의 신

산초 판사의 법정 모습을 이신론의 시선으로 보지 않는다면, 신을 속이려 했던 피고 노인의 처벌 방식은 이해될 수 없다. 신의 법정이라는 관점에서 본다면, 그는 단순한 사기꾼이나 파렴치한의 차원을 훨씬 넘어서 있기 때문이다. 그의 죄질은 그 어떤 흉악범보다 훨씬 더 나쁘다. 그는 단순히 신의 율법을 위반한 것이 아니라 그 자체를 조롱하고 그럼으로써 절대적 권위를 능욕한 신성모독의 죄인이기 때문이다. 신의 약점을 파고들었을 뿐만 아니라, 그것을 신의 면

전에서 이용해먹은 독신(瀆神)의 범죄자이다. 그에게 어울리는 형벌은 영원한 지옥행이라야 합당하겠다. 법정에서 그가 진지하고도 사실적으로 거짓 선언을 하는 순간, 그럼으로써 그가 신을 모욕하고 신의 율법을 조롱하려 하는 순간, 법정 바닥이 갈라지면서 지옥의 유황불이 모습을 드러내야 한다. 노호하는 화염이 그의 몸과 영혼을 빨아들여야 한다. 그는 사람에게가 아니라 하느님에게 죄를 지은 존재이기 때문이다.

하지만 그 법정은 인간의 것이다. 이신론의 시선으로 보자면, 그는 그저 법정이라는 경기장에서 운이 나쁘게도 자기보다 지혜가 뛰어난 상대를 만나서 게임에서 진 패자일 뿐이다. 그에게 가해지는 처벌이 고작 창피를 당하는 수준이 되는 것은 이런 시점으로 보아야 당연해진다. 이 영역에서는, 세상을 짓고 인간을 만든 전지전능한 절대자로서의 구약의 신이 힘을 발휘할 수 없다. 물론 인격신의 교리를 유지하는 당대의 실정 종교의 입장에서 보자면 이것은 심각한 신성모독이 아닐 수 없으나, 소설의 한구석에 숨겨진 이야기를 가지고 이런 식으로 정색하고 나서는 것도 이상하다. 또한 세르반테스라면, 여기저기 떠돌아다니는 이야기를 끌어모아서 재미나게 읽으라고 쓴 책일 뿐이라고 빠져나갈 것이다. 소설이라는 장르 자체의 양식적 특성을 고려한다면 이런 식의 변명 역시 일리가 없지 않다. 대중적인 서사 양식으로서 소설이라는 장르 자체의 속성이 그러하고, 또한 『돈키호테』가 이어받고 있는 서사시의 전통을 감안한다면, 이 꾀쟁이 사기꾼 노인이 하느님을 대하는 태도 역시 그다지 낯선 것이

아니다. 그의 모습은 신과 거래를 했던 고전고대 영웅들의 모습을 상기시키기 때문이다.

신을 대하는 피고 노인의 태도가 상기시키는 것은, 10여 년의 유랑 세월을 거치면서 맞닥뜨린 다양한 초자연적 위력들에 대처하던 오디세우스의 모습이다. 그는 초절정의 위력을 갖춘 신들에게는 충성 맹세를 했고, 초자연적 위력을 갖춘 하위 신성들과 마주했을 때는 사전에 확보한 정보와 지략을 통해 그들을 속여 넘겼다. 아테네의 도움을 얻고, 세이렌과 키르케, 폴리페무스 등의 위력을 피해 나갔다. 오디세우스의 입장에서 보자면 그것은 자기 보존을 가능케 하는 기지이자 지혜이겠으나, 신의 입장에서 본다면 그런 꾀쟁이의 속임수는 어이가 없을 뿐이다. 임시변통으로 위기를 넘길 수는 있지만 신에게 그의 행위나 정체가 감추어질 수는 없다. 오히려 그런 행위는 신의 노여움을 살 뿐이다.

하지만 그럼에도 불구하고, 그런 기지를 통해 자신의 생명을 보존하는 오디세우스는 제대로 응징당하지 않은 채로 귀향이라는 목표를 실현한다. 초자연적인 힘들의 입장에서 보자면 그런 사태가 우울의 원천이 된다. 그들은 인간에 비교할 수 없는 커다란 위력을 지녔지만, 그들 자신도 원리와 율법에 매인 존재이다. 자기 집 음식을 먹은 모든 사내들을 짐승으로 변하게 할 수 있는 마법의 소유자 키르케나, 자기 노래를 들은 사람이라면 누구든 홀릴 수 있는 세이렌들의 입장에서 생각해보자. 『오디세이아』라는 텍스트 바깥으로 나가서 말한다면, 오디세우스가 돛대에 자기 몸을 묶었다고 세이렌들이

그것 하나 풀어내지 못할까. 키르케의 경우도 마찬가지이다. 자기가 주는 음식을 안 먹는다 해도 그런 오디세우스를 다룰 방법이 없을 수 없다. 하지만 그 일화들을 담아낸 텍스트의 관점에서는 그럴 수 없다. 텍스트를 만든 원리는, 그와 같은 하위 신성들뿐 아니라 올림푸스 산정의 상위 신성들 역시 그들을 규제하는 훨씬 더 큰 원리에 한정되어 있을 수밖에 없다고 주장하기 때문이다. 그 텍스트들은 물론 인간의 작품이니 그 원리라는 것도 인간에 의해 포착된 것일 수밖에 없다. 그러니 아무리 초자연적 위력을 지니고 있다 해도, 인간이 만든 텍스트의 감옥에 갇혀 있는 터에 어쩔 수가 없는 것이다.

『돈키호테』가 산초 판사의 삽화를 통해 보여주는 이신론의 세계상은 여기에서 한발 더 나아간다. 그것은 서사시가 아니라 그것의 근대적 후계자인 소설이라는 양식에 의해 포착된 것이기 때문이다. 소설에 등장하는 행위자들은 모두가 오디세우스인데, 그 앞에 있는 원리로서의 신은 신화나 서사시의 신들처럼 율법에 어긋나는 행동을 할 수 없을 뿐만 아니라, 자신의 의사나 감정을 드러낼 수조차 없는 존재이다. 이신론의 절대자는 인격신이 아니기 때문에 감정 같은 것이 있을 수 없지만, 설사 감정이 있다 해도 그것을 인간에게 전달한 방법이 없는 것이다. 이신론이 전제하고 있는 원리로서의 신은, 세계라는 거대한 시계를 만들어놓은 후 풀리지 않는 태엽을 감아놓은 채 사라져버린 신, 자신의 세계로부터 몸을 감춰버린 신이다. 바로크 시대에 본격화되는 시계제조자(watchmaker)로서의 신이 그것을 대표한다.

시계처럼 세계를 만든 신은, 단순히 천사만물을 이치에 맞게 만들어낸 조물주를 뜻하는 것은 아니다. 창조자로서의 신이라면 언제든 시계를 파괴할 권능도 지닐 것이기 때문이다. 중요한 것은 신을 바라보는 시점이 달라져 있다는 것이다. 시계로서의 세계와 그것을 만든 신은, 저 알 수 없는 창조의 시점이 아니라 지금 여기의 현재 시점에 포착된 것이다. 그러니까 시계가 이미 만들어져 움직이고 있으며 무엇보다도 파괴 불가능한 것으로 존재한다는 점이 중요하다. 여기에서 신으로서 존중되는 것은 그 시계를 움직이는 원리이다. 그렇다면 신은 어디에 있는가. 세계 밖의 어딘가 알 수 없는 곳에 있다는 것이 정답이다. 이처럼 파괴 불가능한 세계를 만들어놓고 사라진 신은, 스피노자의 언명처럼 세계 그 자체가 신이라고 하는 것과 다를 바가 없다. 세계의 질서에 개입하는 인격신을 부정한다는 점에서, 이신론(deism)과 범신론(pantheism)은 동일한 위상을 지닌다. 이신론의 신이 시계제조자라면, 범신론의 신은 그 자신이 시계로 변해버린 신이다. 이신론의 신이 세계 밖에 갇힌 신이라면, 범신론의 신은 그 자신이 세계의 원리이자 몸이 됨으로써 사라져버린 신이다. 둘 모두, 사람들의 어떤 간절한 기도에도 응답하지 못한다는 점에서는 동일한 위상을 지닌다.

산초 판사의 에피소드에 내장된 이신론이, 세르반테스의 명시적인 의도로 만들어진 것이라고 하는 것은 물론 성급한 판단이겠다. 게다가 한 사람의 의도라는 것 자체가 여러 심급에 존재하는 것이라서 그 자체로 분명하게 규명하기 힘든 것이기도 하다. 하지만 세르

반테스가 바로 그 에피소드를 자기 소설 안에 삽입해 넣었을 때, 그리고 그의 독자들이 별다른 느낌 없이 그 에피소드를 읽으며 산초 판사의 지혜에 감탄할 때, 그들 모두는 이미 실천적인 수준에서의 이신론자로서 살아가고 있는 것임에 큰 이론의 여지가 없겠다. 이 세계에서 분명한 것은, 어떤 이름으로 불리건 간에 변덕스럽고 위력적인 폭군으로서의 신은 더 이상 존재하지 않는다는 것이다. 세상을 움직이는 원리로서의 신은, 바로크 시대의 수많은 자유주의적 사상가들과 이신론자들에 의해 그와 같은 신의 위상이 문자화되거니와,[2] 『리바이어던』의 다음과 같은 첫 구절은 이런 생각을 보여주는 일반적인 예로 거론되어도 좋겠다.

자연은 하느님(God)이 세계를 창조하여 다스리는 기예(art)이다. 다른 많은 일들에서 [우리가] 그렇게 하듯이 이 자연의 '기예'로 모방하면, 여기에서 보는 바와 같이 하나의 인공 동물을 만들어낼 수도 있다. 생명은 신체나 사지의 운동을 말하고, 이 운동은 내부의 중심 부분에서 시작된다는 것을 안다면, 모든 '자동 장치들'(시계처럼 태엽이나 톱니바퀴로 움직이는 기계장치들)은 하나의 인공적 생명을 가지고 있다고 말하지 못할 이유가 무엇인가? '심장'에 해당하는 것이 '태엽'이요, '신경'에 해당

2 여기에서는 일단, 종교적 전황에 맞섰던 17, 18세기의 자유주의 사상가와 이신론자들을 개괄적으로 거명해두자. 베이컨, 홉스, 데카르트, 스피노자, 로크, 볼테르, 루소, 칸트 등과, 특히 이신론자로 알려진 영어권의 허버트 경, 톨런드, 클라크, 콜린스, 울스턴, 틴들, 피에르 벨 등이 그들이다. 자세한 것은, 존 B. 베리, 『사상의 자유의 역사』(박홍규 옮김, 바오, 2005), 6장과 이태하, 「17–8세기 영국의 이신론과 자연종교」(『철학연구』 63, 2003. 12)를 참조할 것.

3장 바로크 근대성의 공간: 돈키호테, 리바이어던, 햄릿 129

하는 것이 여러 가닥의 줄이요, '관절'에 해당하는 것이 '톱니바퀴'이니, 이것들이 곧 제작자가 의도한 바대로 전신에 운동을 부여하는 가장 탁월한 작품인 '인간'을 모방하기에까지 이른다.[3]

『리바이어던』이 나왔던 17세기 중반은 네덜란드 과학자 크리스티안 하위헌스에 의해 진자시계가 만들어졌던 시기이기도 하다. 그 전에도 시계는 기계 기술의 표본이었지만, 갈릴레이의 진자 이론을 바탕으로 만들어진 1650년대의 진자시계는 분침을 장착하여 나왔고, 이런 기술의 발전이 1680년대에는 초침 달린 회중시계의 등장에까지 이른다.[4] 신은 시계제조자라는 비유 속에 있었으나, 시계가 일반화되고 시간이 일상의 순간 속에 자기 모습을 드러내면 시계가 비유했던 자연의 성스러움도 엷어지지 않을 수 없다. 자연 안에 담긴 신의 뜻 역시 홀로 우뚝할 수는 없는 일이다. 게다가 신의 뜻이 담긴 자연은 그 자체로 자명한 전체가 아니라 부서지고 파편화되어 있어 탐구의 대상이 된다. 자연사 속의 자연과 자연철학 속의 자연이 그러하다. 자연의 신성함은 오로지 자연법 속에서만 자신이 거주할 곳을 찾는다. 이 둘의 차이는, 홉스의 자연법 사상과 자연사에 대한 탐구가 정점에 도달했던 19세기 다윈의 차이로 대변될 수 있겠다. 거기에서 좀더 나아가 근대성 자체에 대한 반성의 시간이 되면,

3 홉스, 『리바이어던』 1권, 진석용 옮김, 나남, 2008, 21쪽.
4 토마스 데 파도바, 『라이프니츠, 뉴턴 그리고 시간의 발명』, 박규호 옮김, 은행나무, 2016, 75–7쪽.

단순한 법칙성으로서의 시간은 그 자체가 비판의 대상이 된다. 순수 지속이라는 베르그송의 시간 개념에 대해, 시간을 공간화해버렸다고 비판하는 하이데거의 경우가 그런 것이겠다.[5]

4. 마법과 기적의 종말

이신론자 산초 판사라는 표현은, 재판에 관한 삽화를 들여다보고 난 다음에도 그다지 자연스럽게 다가오지 않을 수도 있다. 재판 삽화에 나오는 산초 판사를 이신론자라 할 수도 있겠으나, 그것은 어디까지나 삽화에 국한된 것이기 때문이다. 그런 속성을 산초 판사라는 인물의 행적 전체나 『돈키호테』의 세계 전체로 확대해볼 수 있는지는 의문의 여지가 있다. 게다가 이와 관련하여 좀더 문제적인 것은 산초 판사라는 인물 자체의 성격이다. 두 가지 점에서 그러하다.

먼저, 산초 판사는 어리보기의 대명사이다. 돈키호테가 망상에 사로잡혀 실성한 광인이라면, 산초 판사는 그 광인을 지성으로 따르는 바보에 가깝다. 광인은 자기 앞의 현실에 관한 한 나름의 논리적 일관성이 있어 어떤 이념의 담지자일 수 있고, 그래서 무슨무슨주의자나 무슨무슨론자라는 말을 들을 수 있다. 이를테면 돈키호테는 실성한 이상주의자라 말할 수 있다. 그러나 아무런 물정을 모르는 채로,

5 이에 대해서는, 이 책의 4장을 참조할 것.

실성한 주인공을 믿고 따라다니는 어리보기 하인도 그럴 수 있을까. 이신론이 어떤 것인지 따져보기 전에, 산초 판사에게 그런 식의 무슨무슨주의자나 무슨무슨론자라는 이름을 붙이는 것이 가당키나 한 일이냐는 반문도 있을 수 있다는 것이다. 최소한 돈키호테와 그 하인 산초 판사에 관한 통념의 차원에서라면 그러하다.

게다가 산초 판사라는 인물은 돈키호테와는 달리 일관성이 없는 인물이다. 소설에서 무엇보다 우뚝한 존재는, 풍차를 향해 돌진하는 늙고 힘없는 주인공 돈키호테이다. 그는 인멸해버린 영웅시대의 표상이다. 그의 성품과 행위가 표현하는 우스꽝스러움은, 사라져버린 이상의 회복 불가능성과 이상주의의 아름다움을 용납하지 못하는 세계의 현재 상태를 표현한다. 그러니까 돈키호테라는 우스꽝스러운 이미지는 그 자체가 우울과 비애를 자기 밑그림으로 지니고 있다. 그래서, 모든 웃음이 그렇기도 하지만,[6] 특히 돈키호테의 망상적 모험을 향해 날아가는 웃음 뒤에는 언제나 쓸쓸함이 어려 있다. 근대성 자체가 지닌 비애, 특히 그 시발점으로서의 바로크적 우울이 그 이야기를 감싸고 있는 기본 정서이기 때문이다.

하지만 산초 판사는 돈키호테의 그림자처럼 존재하는 인물이다. 그는 단지 광인-돈키호테가 아닌 사람으로 존재하며 주인공이 할 수 없는 여러 역할을 수행한다. 그는 주로 바보의 역할을 하지만, 때로는 속물과 꾀보의 모습도 지니고 있다. 당연한 듯 돈을 내지 않고

6　웃음 일반이 지닌 비애에 대해서는 졸저, 『문학의 윤리』, 문학동네, 2005, 234쪽.

여관을 떠나버린 돈키호테(방랑 기사에게는 숙박비라는 개념 자체가 없다)를 대신하여 여관 사람들에게 조리돌림을 당하고, 신비한 기사의 약을 먹은 돈키호테가 폭발적으로 토해낸 토사물을 얼굴로 받아낼 때는 바보에 가깝다. 방랑 기사로서 재출행 준비를 하는 돈키호테에게 월급 타령을 하거나, 마법에 걸린 배가 난파하여 노잣돈을 걱정하는 모습은 평범한 생활인-속물에 가깝고, 자기 거짓말을 감추기 위해, 길가의 시골 처녀를 일컬어 마법사가 모습을 바꿔놓은 둘시네아라고 둘러치는 산초는 약삭빠른 꾀보의 모습이다. 물론 이 중에서 가장 우뚝한 것은 "우리 세기에 가장 숭고한 멍청이"(2권, 111쪽)의 모습이지만, 이와 상반되는 모습 역시 적지 않게 삽입되어 있다. 기본은 충직한 바보이지만, 조금의 흔들림도 없이 앞으로 나아가는 광인만 아니라면 어떤 것도 될 수 있는 것이 산초 판사의 자리이기 때문이다.

하지만 이런 문제점들에도 불구하고, 산초 판사는 이신론자여야 한다. 그것은 그에게 주어진 자리가 그러하기 때문이다. 나아가, 산초 판사만이 아니라 『돈키호테』라는 소설 전체가 이신론적인 세계상의 발현이라고 해야 한다. 그 소설이 놓여 있는 자리가 그러하기 때문이다. 상이군인 출신의 한 늙은 작가가 그 자리를 선택한 것이 아니라, 한 시대가 만들어낸 이신론의 자리가 세르반테스와 『돈키호테』를 선택했다고 해야 한다. 그 시대를 바로크적인 것이라고 한다면, 그것은 이제 4백 년을 넘어서고 있는 근대성의 출발점이자 핵심에 해당한다. 20세기 후반기에 본격화되었던 탈근대성에 관한 사

유가 보여준 것처럼 근대성이 일그러지고 기형적인 것이라면, 그것은 이미 그 출발점에서부터 '바로크적인' 것이었기도 하다. 바로 그 바로크 근대성이 원했던 것을 소설 『돈키호테』는 수행하고 있는 것이다.

『돈키호테』의 세계에서 가장 현저한 것은 광인-방랑기사와 바보-하인이 만들어내는 슬랩스틱한 대소동들이다. 대포와 총이 전쟁 무기가 되어 있는 시대에 엉뚱하게 방랑 기사를 자처하는 돈키호테나 그 하인으로 따라나선 산초 판사는 기본적으로 시대착오적인 존재들이다. 그들이 이신론이나 무신론 같은 문제에 아무런 관심이 없는 것은 당연한 일이다. 그들이 지닌 초월적인 영역에 관한 관심은 마법의 문제로 집중된다. 광인은 마법을 믿고, 바보는 마법에 속으며, 속물은 믿지 않으면서 마법을 사용한다. 『돈키호테』에서 마법은 이처럼 세 가지 차원에 있거니와, 그것은 4백 년이 지난 지금도 마찬가지이다. 사람을 움직이는 진짜 마법은 마법이 조롱당하는 순간, 탈(脫)마법을 실천하는 순간 찾아온다.[7] 이것은 물론 모든 마법의 세계가 깨져버리고 난 다음을 일이거니와, 17세기 『돈키호테』의 수준에서 현저한 것은 조롱당하는 마법의 세계, 즉 탈(脫)마법의 실천이다. 돈키호테가 스스로를 조롱의 대상으로 내놓을 수 있는 것도 마법이라는 틀이 있기 때문인데, 이런 점에서 보자면 진짜 조롱의 대상이 되는 것은 돈키호테가 아니라 마법인 셈이다. 그것은 그러나

[7] 이에 대해서는 이 책의 7장에서 좀더 자세히 쓴다.

간단한 문제가 아니다. 마법이라는 저 중세식의 초자연력이 조롱당하는 것은 아무것도 아니지만, 그와 함께 기적도, 또한 신의 계시도 마찬가지 운명에 처한다는 것이 문제가 된다. 그들은 모두 초자연력이라는 점에서 같은 나라의 시민권자들이기 때문이다.

소설 속에서 돈키호테와 산초 판사는 눈앞에 펼쳐진 동일한 대상 속에서 서로 다른 것을 본다. 돈키호테는 거인을 보는데, 산초는 풍차를 본다. 한 사람은 요새와 성을 보는데, 다른 사람은 강변의 물레방아를 본다. 한 사람은 무찔러야 할 적들을 보고, 다른 사람은 양떼를 본다. 돈키호테와 산초 판사는 서로 다른 것을 본다는 것을 안다. 그럼에도 이 둘이 함께하는 것은 마법의 힘이 있기 때문이다. 산초 판사는 자기 눈을 믿는다. 보이는 것을 보이는 그대로 받아들인다. 그는 어리보기이지만 망상증자는 아니다. 그러나 망상증자 돈키호테는 자기 눈을 믿지 않는다. 그가 보는 진짜 대상은, 자기 눈에 보이는 것 너머에 있다. 그는 자기가 보고 싶은 것을 보고 믿고 싶은 것을 믿는다. '무적의 기사' 돈키호테에게 도전했다 패배한 '거울의 기사'의 투구 속에서 그가 잘 아는 이웃의 얼굴(산손 카라스코는 돈키호테를 집으로 데려가려 연극을 꾸몄다)이 나왔을 때도 그는 눈에 보이는 것을 믿지 않는다. 돈키호테는 그것을 마법사의 짓이라고 생각한다. 눈에 보이는 것과 자기가 보고 싶은 것이 일치하지 않을 때, 돈키호테는 예외 없이 보고 싶은 것을 선택한다. 그리고 눈에 보이는 것은 마법사로 인해 생긴 착각으로 간주한다. 눈에 보이는 것을 헛것이라 생각하고, 그 너머의 세계를 믿는 돈키호테는 진정한 플라톤주의자

이다.

그러나 이신론의 세기, 이성의 세기이자 경험과학이 지적 주도권을 잡아가는 세기에 실천적 플라톤주의는 망상에 지나지 않을 뿐이다. 지난 시대의 정신을 담고 있는 스콜라 학자들의 글쓰기에 대해 홉스(Thomas Hobbes, 1588-1676)는, "자기가 미쳤거나 남을 미치게 할 작정이 아니고서야 어떻게 글을 이런 식으로 쓸 수 있겠는가?"라고 했다.[8] 이성으로 이해하거나 도달할 수 없는 것을 믿지 않는 이신론의 세계에서는 기적과 계시가 존재할 수 없으니, 마법은 두말할 나위가 없다. 1651년에 나온 『리바이어던』에서 홉스는 이렇게 썼다.

나는 마녀들이 진짜 마력을 가지고 있다고는 생각하지 않는다. 그러나 사람들은 그들이 화를 불러일으킬 수 있다고 믿고 있고, 또한 마녀들이 능력만 되면 그렇게 하려고 하기 때문에 처벌받아야 마땅하다고 생각하고 있다 …… 또한 요정이나 걸어다니는 망령 이야기는 성직자들이 고안해낸 주술들, 이를테면 귀신 물리기, 십자가, 성수 등의 효과를 믿게 할 의도로 조장되었거나 혹은 방치해온 것이라고 나는 생각한다 …… 그러나 악인들은 제 스스로 그것이 진실이 아님을 알고 있음에도 불구하고 필요하다고 생각되면 하느님의 전능을 내세워 무슨 주장이든 서슴없이 한다. 현자의 역할은 그런 주장들에 대해 올바른 이성적

8 홉스, 『리바이어던』 1권, 116쪽.

판단을 내리고, 신뢰할 만한 범위를 넘어선 것은 거부하는 일이다. 이러한 미신적인 정령 공포가 사라지고 나면, 그와 함께 해몽이나 거짓 예언 따위의, 교활한 야심가들이 순박한 사람들을 이용하려고 할 때 부리는 많은 술수들이 사라지고 나면, 사람들은 지금보다 훨씬 더 정치적 복종(civil obedience)을 잘하게 될 것이다.(38-9쪽)

여기에서 홉스가 직접 겨냥하고 있는 것은 교회 권력이다. 갈릴레이와 하위헌스에서 뉴턴에 이르기까지 바야흐로 물리학이 세계를 파악하는 핵심 기준을 제시하기 시작하는 시대에, 마법은 물론이고 기적과 계시를 포함한 모든 초자연적 행위들이 순박한 사람들을 후리기 위한 사기와 미신에 불과할 뿐이라 함은 당연한 생각이겠다. 홉스의 위와 같은 비판은 일차적으로 사제 계급의 특별한 지위와 그들이 집전하는 예배의 제도적 신성성을 바탕으로 유지되는 가톨릭을 향하는 것이지만, 초자연적인 모든 것들에 대한 부정은 결국 신의 계시와 예수의 기적을 토대로 만들어진 기독교 자체를 향해 나아가게 되어 있다. 마녀에 대한 부정은 기적과 계시에 대한 부정으로, 그리고 인격신에 대한 부정은 결국 기독교에 대한 부정으로 나타나게 되는 것이다. 그럼에도 기독교 자체에 대한 전면적 부정과 무신론은 아직 허용될 수 없는 시기의 산물이 이신론인 셈이다. 인격신을 부정하면 전지전능한 구약의 신은 물론이고 신약에 등장하는 기적의 구세주도 부정될 수밖에 없다. 스피노자식의 범신론은 물론이고 17세기에 본격적으로 족출하기 시작한 다양한 형태의 이신론들

도, 인격신의 부정에 입각해 있다는 점에서는 내용적인 무신론에 다름 아니다. 최소한 정통 가톨릭의 입장에서 보자면 그러하다.

『돈키호테』의 세계는 이신론의 세기로 규정될 수 있는 17세기 초입에 버티고 서 있다. 마법의 존재를 확신하는 돈키호테는 물론 이신론자가 아니라 오히려 그 반대편에 있다. 초월적 세계를 믿는 사람이 이신론자일 수가 없음은 물론이다. 지나치게 합리적이어서 저열하게 변해가는 세상을 분노에 가득 찬 눈으로 바라보는 사람이 플라톤적인 올바름의 수호자 돈키호테이다. 플라톤의 이상국가는 아리스토텔레스에 의해 부정당하고, 그것을 다시 부정한 것이 홉스의 세계이다. 이기성을 인간의 자연 상태로 내세웠다는 점에서 그러하다. 홉스의 세계에 사는 이신론자들이 자기들의 세계로부터 두 번 멀어져 있는 돈키호테를 광인으로 취급하는 것은 너무나 당연하다. 작가 세르반테스도 공작 부부도 여관집 주인들도, 그리고 산초 판사도 마찬가지이다. 무엇보다도 돈키호테의 이야기를 환호하며 받아들였던 독자들이 또한 그러하다. 그들은 특별히 신념에 찬 이신론자였다기보다는 자연스럽게 그렇게 변해버린 세계를 살아가는 사람들, 생활 속에서 이신론의 신조를 실천하며 살아가는 사람들이다. 이신론의 세계가 이미 그들 앞에 생활 조건으로 펼쳐져 있기 때문이다. 오로지 단 한 사람, 마법의 세계를 믿는 돈키호테는 이신론자가 아니다. 그리고 또 하나의 예외를 든다면, 바보 역할을 수행할 때, 곧 사랑에 빠졌을 때의 산초 판사도 그러하다.

5. 광인, 바보, 속물

세르반테스(Miguel de Cervantes, 1547-1616)가 『돈키호테』1권을 출간한 것은 1605년의 일이다. 그의 나이로 치면 58세 때, 젊은 시절 튀르크와의 전쟁에 참가하여 상이군인이 된 후 곡절 많은 삶을 살아온 뒤끝의 일이다. 『돈키호테』는 많은 사람들의 주목을 받고 상업적 성공을 거둔다. 그러나 그것이, 포로 생활을 했고 공금횡령으로 감옥 신세를 지기도 했던 그를 부자로 만들어주지는 못한다. 유럽어 문학에서 근대 장편소설의 효시를 탄생시켰다는 사후의 영예를 부여해주었을 뿐이다. 그로부터 10년이 지난 후 그는 『돈키호테』2권을 출간한다. 그가 세상을 떠나기 한 해 전의 일이다. 『돈키호테』가 지닌 포스트모던한 측면은 바로 이 책이 지닌 독특한 성격에서 생겨난다. 자기반영성이 유희적 차원에서 펼쳐지고 있기 때문이다. 문예학적 측면에서 말한다면, 그것이 모더니즘의 진지한 자기반영성과 구분되는 특성이기도 하다. 그런데 바로 그와 같은 점, 일그러진 자기반영성 혹은 일그러진 근대성이야말로 바로크적인 것이라 규정될 수 있겠다. 바로크라는 단어 자체가 일그러졌다는 뜻을 가지고 있기 때문이다.

19세기에 전성기에 도달한 유럽식 리얼리즘 소설의 잣대로 보자면, 『돈키호테』2권은 존재할 수 없는 책이다. 허구와 현실의 경계가 무너져 둘이 서로 침투하고 있기 때문이다. 유럽어 문학권에서 『돈키호테』가 최초의 근대소설이라고 한다면, 소설의 근대성은 출현하

는 순간 이미 탈근대적인 것이 되어 있는 셈이다. 이런 식이다. 2권에서 새롭게 모험에 나서는 돈키호테와 산초 판사는 인기를 얻은 1권 때문에 이미 유명인이 되어 있다. 돈키호테 일행을 맞아들인 공작 부부의 반응은 인기 스타를 영접한 팬덤의 전형적 모습을 보여준다. 『돈키호테』 1권의 애독자였던 그들은 돈키호테와 산초 판사의 이력이나 성격에 대해 잘 알고 있으며, 소설 속의 내용이 사실이었는지 등에 대해 궁금해한다. 이런 정도로도 이미 소설적 리얼리즘의 틀은 간단히 붕괴되어버린다. 소설의 리얼리즘은 생겨나기도 전에 이미 무너져 있는 셈이다.

돈키호테는 자기 행적을 적은 책이 나와서 많은 사람들에게 인기를 끌었다는 사실을 알고 있다. "내 역사와 행적에 대한 책이 이미 삼만 부나 인쇄되었고, 만약 하늘이 처방을 내리시지 않는다면, 수천수만 부의 삼만 배를 인쇄하는 일이 벌어질 것이외다."(2권, 199쪽) 그로 인해 위작까지 나와서 자기가 하지도 않은 일을, 사람들은 자기가 한 것으로 알고 있다는 것에 통탄한다. 그는 위작 속의 가짜가 아니라 진짜 돈키호테의 모습을 보여주고 싶어한다. 위작에서 돈키호테는 사라고사에서 열리는 창술 시합에 참가한 것으로 되어 있으므로, 그것을 부정하고자 하는 돈키호테는 사라고사에 가지 않는다. 그 대신에 그는 바르셀로나행을 선택하지만, 여기에서 중요한 것은 어디로 가는지가 아니라 사라고사에 가지 않는다는 사실이다.

요컨대 『돈키호테』 2권의 서사에는, 『돈키호테』라는 허구적 서사 속의 현실과, 실제로 『돈키호테』라는 소설이 많은 독자들의 호응

을 얻고 또 그로 인해 위작이 나와서 문제가 되었던 17세기 초반 스페인의 현실이 뒤섞여 있다. 사실과 허구의 경계가 이미 출발점에서부터 무너져 있는 것이다. 소설과 현실 세계를 넘나드는 돈키호테와 산초 판사는 관객을 향해 방백을 하는 무대 위의 배우처럼, 자기가 연극 속의 인물임을 의식하고 있으면서 연기를 하는 배우처럼 행동한다. 의식적이거나 부자연스럽게 그와 같은 행동을 한다는 것이 아니라, 이들의 인물 설정 자체가 그런 속성을 지니고 있다는 것이다.

돈키호테라는 인물 자체에 관해 말하자면, 그는 그런 배치와 무관하게 1권과 2권을 통틀어 수미일관하게 자기 자리를 지킨다고 해야 하겠다. 기사도가 땅에 떨어진 시대에 올바름의 수호자가 되어야 한다고 믿고 그 믿음을 실천하는 이상주의자의 자리이다. 혼자서 믿는 것이야 아무런 상관이 없지만, 문제는 그것을 행동으로 옮길 때 발생한다. 올바름의 실현을 믿는 사람은, 게다가 방랑 기사가 되어 그것을 실천하겠다고 나선 사람은, 이신론자들의 눈에는 광인 이상일 수가 없다. 돈키호테가 조롱의 대상이 되는 것은 마법과 기적이, 그리고 계시종교의 신이 조롱당하는 것과 다르지 않다. 기적을 걷어내버리고 나면 무엇이 남는가. 생활공간의 너절함뿐이다. 물론 고대 중세 할 것 없이, 생활공간은 시대를 가리지 않고 삶의 기본 조건이자 바탕으로서 그 자리에 있다. 그러나 중세인의 시선으로 보자면, 합당한 복식과 의례를 갖추지 않은 채 맨몸으로 등장해버리는 것이 문제이다. 근대성의 도래는, 그것을 문제라고 생각하지 않을 뿐 아니라 당연한 것으로 간주하는 시대의 시작을 뜻한다.

돈키호테가 바로 그 지반 위에서 움직이고 있다. 마법과 함께 기적이 사라진 시대는, 계시하는 신이 침묵에 빠진 시대이기도 하다. 바로크 근대의 인간학적 틀을 보여주는 대표적인 것이 홉스의 자연법 사상이다. 거기에서 신의 자리를 대신하는 것은 자연이다. 새롭게 등장한 자연은 신성한 영역이지만(홉스는 자연법을 신성한 실정법이라고 부른다[9]), 신비와 순수함이 있어서 그런 것이 아니라, 이성을 통해 도달할 수 있는 보편적인 것이기 때문이다. 이미 그런 세상이 되었는데도 마법의 힘을 믿는 시대착오적 방랑 기사 돈키호테는 그 자체가 바로크 근대성의 일그러진 음화이다. 그런 점에서 돈키호테의 존재 자체가 마법이라고 할 수도 있겠다.

앞에서 지적한 대로, 『돈키호테』에 등장하는 마법은 세 가지 수준으로 나뉜다. 첫째는 광인의 믿음이 만들어내는 마법이다. 이 마법은 망상증자 돈키호테에게만 유효하다. 바깥에서 바라보는 사람에게 마법으로 가득 차 있는 돈키호테의 세계는 광기의 세계일 뿐이다. 둘째는 바보가 걸려드는 마법이다. 이것은 공작 부인이 산초 판사에게 행했던 것이다. 산초 판사가 돈키호테를 속여 시골 처녀를 둘시네아라고 둘러댔다는데, 사실은 그 처녀가 진짜로 마법에 걸린 둘시네아이고 산초 판사가 돈키호테를 속였다고 생각하는 것이야

9 홉스, 『리바이어던』 1권, 진석용 옮김, 나남, 2016, 372쪽. 이 책에는 '신이 주신 실정법'이라고 되어 있으나 영문 divine positive laws를 직역하는 것이 나을 듯하여, 바꿔 적는다. Thomas Hobbes, *Leviathan : The Matter, Forme & Power of a Common-Wealth Ecclesiastical and Civill*, Auckland N.Z: The Floating Press, 2009, p. 402.

말로 마법에 걸린 탓이라고, 공작 부인은 산초 판사에게 다시 한번 둘러댔다. 산초가 그 말에 속아 넘어감으로써 가짜 마법은 진짜가 되었다.

첫 번째 마법이 광인의 착각이 만들어낸 것이라면, 두 번째 마법은 바보를 희롱하는 기술이다. 비(非)광인의 시선으로 보자면 광인은 본래 착각의 세계 속에서 사는 사람이다. 첫 번째 마법은 광인에게는 현실이다. 그러나 두 번째 마법은 단순하지 않다. 시선의 전이가 문제가 되기 때문이다. 마법의 이름으로 속임수를 쓴 것은 산초 판사였으나, 바보인 산초 판사는 다시 공작 부인에게 속아 넘어갔다. 자기가 준 것을 정확하게 돌려받은 셈이다. 이 관계 속에서, 세르반테스와 독자 일반의 시선이 어디에 있는지는 자명하다. 광인과 바보를 딱해하거나 희롱하는 공작 부인의 자리이다. 심정은 다를 수 있으나 지적 수준에서 그렇다는 것이다. 그런데 공작 부인은 이런 속임수의 사슬에서 안전한 자리에 있는가. 사기꾼─마술사 자신이 걸려드는 마법은 없을까. 풍경의 시선으로 이들을 바라보면 당연하게도 이런 생각이 들지 않을 수 없다.

시데 아메떼는 말하기를 자기 생각에는 장난을 친 사람들이나 조롱을 당한 사람들이나 다들 미치광이들이어서 공작 부부라는 사람들도 바보 같다는 점에서는 별 차이 없는 게 두 바보를 놀리려고 그토록 열성을 쏟았느니라고 했다.(2권, 815-6쪽)

세르반테스는 작중 작가의 입을 빌려 위와 같이 썼다. 귀향길에 오른 돈키호테 일행을 공작 부부가 다시 납치하여 한바탕 장난을 친 다음의 일이다. 그러니까 희롱을 당한 광인 돈키호테와 바보 산초 판사는 물론이고, 그들을 희롱한 공작 부부도 광인이자 바보라는 것인데, 비(非)광인이자 비(非)바보였던 사람들이 광인과 바보를 희롱함으로써 그 반대가 되어버린 셈이다. 그렇다면 정반대되는 것으로의 이와 같은 변신을 세 번째 마법이라고 할 수는 없을까. 그럴 수 있다면 그것은, 두 번째 마법권의 바깥에서 바보와 광인을 바라보고 있다고 생각했는데 어느덧 그 자신이 바보와 광인이 되어, 마법의 한가운데에 있음을 깨닫게 된 사람의 시선이 만들어내는 마법이겠다. 나아가, 이런 생각에 관한 한, 『돈키호테』의 작중 작가 시데 아메떼나 실제 작가 세르반테스만이 아니라, 광인과 바보의 이야기를 읽으며 웃음을 터뜨리고 혹은 불쌍하게 생각했던 독자들도 같은 자리에 있을 수밖에 없다. 광인과 바보의 일을 종래는 자기 자신의 것으로 받아들이는 그와 같은 반성적 태도 속에 깃들어 있는 정서는, 시대착오적인 광인과 바보를 바라보는 전형적인 근대인의 것이다. 비(非)광인이자 비(非)바보로서의 근대인.

『돈키호테』에 등장하는 인물들은 세 부류로 구분된다. 단 한 사람의 광인 돈키호테, 그 광인을 우스꽝스럽게 바라보고 있는 구경꾼들, 그리고 그 중간에 있는 산초 판사. 이들에게 어떤 일반명사를 부여할 수 있을까. 광인에게 어울리는 이름은 오로지 광인이다. 산초 판사에게 주어진 자리는 다양하지만 기본적으로는 어리보

기 바보의 자리이다. 그리고 나머지 하나는 이들을 바라보는 구경꾼-근대인들이다. 합리적이고 주고받는 것이 정확한 사람들에게, 정의를 실현하겠다고 나선 한 미치광이를 조롱하는 이 사람들에게 어떤 일반명사를 부여할 수 있을까. 홉스가 자신의 정치철학적 세계 속에서 새롭게 조형해낸 근대적 인간상으로서, 경제인(homo oeconomicus)[10]이라는 이름을 붙여주어도 좋겠다. 이들은 오로지 스스로의 생명과 재산을 지키는 데 집중해 있어 그 밖의 다른 대의나 가치에는 무관심한 사람들이다. 현실적이고 실질을 숭상하며 다른 무엇보다도 이익을 최고의 가치로 추구한다는 점에서, 속물이라는 이름으로 불러주는 것도 좋지 않을까. 속물이라는 말이 물론 아름다운 단어일 수는 없으나, 광인이나 바보도 역시 그러하기 때문에 서로 격을 맞춘다는 의미에서, 또한 이 세 단어가 모두 중립적인 의미로 일컬어지기를 바라는 마음을 담아서 그렇게 부를 수 있겠다. 물론 이 세 단어는 자신의 반면을 지니고 있다. 속물은 현인이고, 바보는 성자이며, 광인은 초인이다.

6. 올바름, 사랑, 이익

속물과 바보와 광인은 무엇을 원하는가. 『돈키호테』의 등장인물

10 볼프강 케스팅, 『홉스』, 전지선 옮김, 인간사랑, 2006, 33쪽.

로 치면, 광인과 바보는 한 사람씩이고, 둘을 제외한 나머지는 거의 모두가 속물들이다. 광인은 올바름을 향해 나아간다. 돈키호테가 여행을 시작한 것은 방랑 기사의 가르침을 실천하기 위해서이다. 세르반테스는 그 가르침을 한 신사의 입을 통해 말한다. "오늘날 과부를 도와주고, 처녀를 보호하고, 유부녀를 도와주고, 고아를 구제하는 사람이 정말 있답니까?"(2권, 200쪽) 물론이다. 방랑 기사 돈키호테가 바로 그 정의의 사도이다. 돈키호테가 원하는 것이 방랑 기사의 이념을 실천하는 것이다. 결과적으로 그럴 수 있었는지는 또 다른 차원의 문제이다. 돈키호테를 향해, 올바름을 추구하는 사람이 정말로 있느냐고 힐난하는 17세기의 '오늘날' 신사는 지금도 여전히 오늘날 사람이다. 올바름 그 자체가 아니라 올바른 사람이라는 평판을 추구해야 한다고 했던, 『국가』 제1장에 등장하는 트라시마코스, 그리고 그의 말에 흔들렸던 플라톤의 두 형들도, 방랑 기사의 존재를 부정했던 17세기의 신사와 같은 위상을 지닌다. 그들은 모두 돈키호테(혹은 소크라테스)의 정반대편에 서 있다는 점에서 그러하다.

요컨대 올바름의 추구하는 사람과 올바름의 외관(사회적 평판)을 추구하는 사람의 대립항이라는 점에서는, 플라톤의 시대와 홉스의 시대가 다르지 않다. 둘의 차이는, 자기 시대를 파악하고 거기에서 입론하는 사람이 서로 반대편에 있다는 점이다. 플라톤은 올바름의 편에, 홉스는 생존주의(survivalism)의 편에 있다. 홉스가 내세운 최고의 가치는 평화이다. 서로의 생존을 보장하는 가치이기 때문이다. 그것을 위해서라면 올바른 척하는 정도는 아무런 문제가 아니다. 그

러니까 이 둘이 만들어내는 차이에 대해 말하자면, 생존주의가 2천여 년의 시간을 거친 끝에 마침내 당당한 윤리의 외관을 획득한 것이라 할 수 있겠다.

그런 점에서 본다면, 모두가 서로에 대한 늑대라고 한 홉스만이 아니라, 코나투스를 개체성의 근본 원리로 본 스피노자도, 모나드론과 예정조화설을 주창한 라이프니츠도 마찬가지이다. 그러니 17세기에 들어 자기 긍정의 윤리적 자리를 확보한 속물-경제인의 시선으로 보자면, 돈키호테가 광인이 되는 것은 당연하다. 그가 광인인 이유는 때 아니게 방랑 기사를 자처한 시대착오적 철부지이기 이전에, 이익의 시대에 올바름을 비타협적으로 추구한 사람이기 때문이다. 그는 흡사 2천여 년의 시간을 가로질러 홉스 시대에 나타난 고집불통의 비(非)현인 소크라테스와도 같다. 소크라테스와는 달리 돈키호테가 우스꽝스럽게, 더러는 자신의 육체적 능력을 과시하고 기사로서의 업적을 세우려는 야심가로 묘사되곤 하는 것은, 그가 기사소설의 우스개 패러디라는 옷을 입고 등장했기 때문이다.

그렇다면 광인과 속물 사이에 있는 바보의 경우는 어떠할까. 이 셋의 정위를 위해서라면 돌연한 느낌이 없지 않으나,『맹자』의 예를 들어보는 것도 나쁘지 않겠다. 홉스의 입장에서 보자면, 플라톤과 맹자는 같은 자리에 있는 사람들이다.『맹자』의 첫머리에서, 양나라의 혜왕이 자기 나라를 찾아온 맹자에게 말한다. 고명하신 선생께서 먼 길을 오셨으니 우리나라에 큰 이익이 있겠습니다. 맹자가답한다. 왕이시여, 사랑과 올바름이라는 덕목이 있는데 어찌 이익에

대해 말씀하십니까. 그렇게 답한 맹자가 등용이 되지 않은 것은 당연한 일이겠다. 무엇보다도 왕은 국익을 챙겨야 하는 사람이기 때문이고, 더욱이 이들이 만난 때가 여러 나라가 각자의 명운을 걸고 경쟁하는 전국시대이기 때문이다. 맹자가 양혜왕의 조정에 들어가 국정에 참여하기를 원했다면, 법가처럼 나라 전체를 부강하게 만들 수 있는 현실적인 방법에 대해 말해야 했다. 그러나 맹자는 이익[利]이 아니라 사랑과 올바름[仁義]에 대해 말한다. 그래서 등용은 되지 않았으나 오래도록 남는 책을 쓸 수 있었다.

『맹자』에 나오는 이익/사랑/올바름[利/仁/義]의 3분법을 들여다보자. 이 셋은 속물/바보/광인의 세 항과 나란히 놓일 수 있겠다. 이익이 속물의 것이고 올바름이 광인의 것임은 명확해 보인다. 그렇다면 그 중간에 있는 사랑이 바보의 것이라 할 수는 없을까. 산초 판사가 그 해답을 줄 수도 있겠다. 먼저 둘에 대해 말하자면, 이익이 지상의 척도가 되어 있는 시대에 올바름이 광인의 것이 되는 것은 당연하겠다. 속물과 광인은 그렇게 양쪽 극단을 이룬다. 이익이 올바름과 함께할 수 없음은 18세기 칸트의 도덕철학이 보여주는 것이지만, 단순히 '황금만능 시대'의 통념으로 말하더라도 올바르기 위해서는 미쳐야 한다. 제대로 된 올바름을 향한 길은 대개 이익으로 가는 길과 반대편이기 때문이다. 이익과 함께 있는 올바름은 매우 수상하다. 돈키호테는 언제나 올바름에 대해 말하고 그쪽을 향해 나아가기 때문에 광인이다. 그 길은 자기 자신의 편안함 및 이익을 챙기는 것과는 반대편이거나 최소한 무관한 길이다. 올바름을 추구하는

사람은 광기나 기적의 산물인 셈이다.

바보 산초는 올바름의 화신 돈키호테와 그를 희롱하는 속물들 사이에 있다. 돈키호테를 속일 때는 그 자신이 속물이고, 공작 부인에게 속을 때는 바보의 자리로 되돌아간다. 그런 산초 판사를 제외한다면 나머지는 모두 자기 자리를 지킨다. 멋들어지고 참담한 광인, 그를 희롱하거나 딱해하는 속물 구경꾼들, 그리고 그 사이에 있는 바보. 속물도 비(非)속물로서의 광인도 이해할 수 있는데, 바보는 잘 이해가 되지 않는 존재이다. 도대체 왜 산초 판사는 돈키호테를 따라 나선 것일까. 이런 질문이라면 바보와 사랑의 연결을 가능하게 할 수도 있겠다. 산초는 돈키호테의 감언이설에 속은 것일까. 아니면 금전적 이익을 바란 것일까. 그는 방랑 기사의 하인으로서 월급 타령을 하다가도, 한계에 부닥치면 쉽게 금전적 대가를 포기하고 돈키호테를 따라 나선다. 방랑 기사가 접수할 백작령이나 통치자 운운하는 경우가 있기도 하지만, 그것은 소설적 재미를 위한 과장이라 해야 하겠다. 요컨대 그를 움직인 것이 이익 때문이라고 할 수는 없겠다는 것이다. 또한 산초 판사는, 방랑 기사의 이념이 구현해낼 세상의 올바름을 위해 돈키호테를 따라 나선 것이라 하기도 힘들다. 그런 생각은 돈키호테와 같은 광인에게 합당한 것이다. 그는 바보이지만 망상증자는 아니다. 그렇다면 그는 대체 왜 돈키호테의 하인을 자처하는가. 무엇이 그를 움직이는가.

이런 질문은 자연스럽게, 돈키호테를 따라 고생길에 오르는 하인 산초 판사를, 사랑에 빠진 사람으로 규정하게 한다. 하인의 월급을

놓고 실랑이를 하던 돈키호테가, 그런 전례 없는 일을 할 수 없으니 산초를 포기할 수밖에 없다는 뜻을 밝혔을 때 산초의 마음은, "흔들리지 않는 주인의 확고한 결심을 듣자 하늘에 온통 구름이 끼고 마음의 날개가 꺾여 내리는 걸 느꼈으니, 주인이 세상 모든 것으로 향해 떠날 때 자기를 두고 떠나지는 못할 거라고 굳게 믿고 있었기 때문이다."(2권, 108쪽)와 같은 것이었다. 텍스트 표면의 논리를 떠나서 말한다면, 산초가 공작 부인의 희롱에 그렇게 쉽게 넘어간 것도, 산초의 어리숙함 때문이 아니라 그가 지닌 돈키호테에 대한 사랑 때문이라고, 마법의 존재를 그 자신이 믿어야 돈키호테와 생각을 공유할 수 있기 때문이라고 해야 할 것이다. 혹은 알면서도 그렇게 한 것이라면 그의 그런 모습은, 돈키호테를 욕되게 하는 것과 그 자신이 욕된 바보가 되는 것 중에서, 서슴없이 후자를 선택한 결과이기 때문이라고 해야 할 것이다. 그것은 사랑에 빠진 사람의 전형적인 행동 패턴이다.

꼭 산초 판사의 경우가 아니더라도 사랑과 바보는 잘 어울린다. 사랑에 빠지면 쉽게 바보가 되기 때문이다. 미치지 않고서는 제대로 올바를 수 없듯이, 바보가 되어야 제대로 사랑한다고 해야 하겠다. 사랑에 빠졌는데 바보가 되지 않았다면 그 사람은 사랑에 빠지지 않은 것이라고 해야 하겠다. 혹은 바보만이 제대로 사랑한다고, 사람을 어쩔 수 없이 바보로 만드는 사랑의 상태란 칸트의 용어를 빌려 '초월론적 가상'이라고 해야 하겠다. 이런 구도로 보자면 바보가 속물과 광인 사이에 있듯이, 사랑은 이익과 올바름 사이에 있다고 할

수 있겠다. 이익이라는 개념 자체가 없는 사람이 '올바른 광인'이라
면, 이익이 가리키는 방향을 알지만 그것을 쉽게 포기하는 사람은
'사랑에 빠진 바보'라 할 수 있지 않을까.

7. 바로크의 우울

마법과 함께 기적이 사라지면, 눈앞에 노출되는 것이 생활공간의
진상만은 아니다. 그 바탕에 깔려 있는 우울과 비애도 함께 드러난
다. 초월성이 사라진 곳에서 기댈 만한 것은 오로지 이성뿐인데, 무
한한 공간으로 드러나버린 세계도, 그 세계를 바라보는 자기 자신
도, 사람이 가진 이성으로는 끝까지 추적할 수 없는 불가지론 속으
로 빨려들어가기 때문이다. 그것이 불안을 낳고 제 힘으로는 대처할
수 없는 그 불안이 사람을 우울에 빠뜨린다. 17세기에 열린 무한공
간 앞에서, 우주(cosmos)와 인간이라는 소우주(microcosmos)의 화
목한 조화라는 르네상스적 유비 관계는 사라져버린다. 우주의 자리
에 들어선 것은 끝을 알 수 없어 카오스(chaos)라고 할 수밖에 없는
무한공간이다. 그렇다면 그와 짝이 되는 사람의 자리에는 무엇이 와
야 할까. 땅이 우주의 중심이 아닌데 사람이 자연의 중심일 수는 없
으며, 무한공간의 시선으로 보자면 사람은 먼지에 불과하다. 먼지
같은 존재라는 비유 속의 인간이 실제로 별 먼지의 합성물이라는 과
학적 결과가 되기까지 필요한 것은, 더욱 정밀한 관찰과 도구를 확

보하는 데 필요한 시간일 뿐이다. 비유로서의 먼지와 물리적 실체로서의 별 먼지는 질적으로는 다르지 않다는 것이다. 바로크의 근대성과 오늘날의 관계 역시 마찬가지이다.

초월성이 사라진 세계는 사람을 가둔 감옥이다. 무한공간은 감옥의 담장이고 인간 이성은 간수이다. 그 안에서 사람이 아무리 쾌적하고 자유로워도, 그것이 감옥 안에서의 쾌적과 자유에 지나지 않음은 당연한 일이다. 담장 너머를 떠올리지 않고 살아가는 것이 방법이지만, 가끔씩 당하곤 하는 풍경의 습격과 그로 인해 생겨난 존재론적 순간은 사람의 눈앞을 아뜩하게 한다. 근대의 속물들에게 광인과 바보는 그 담장 너머에 있는 존재들이다. 속물들의 밝은 눈에 포착되곤 하는 그 방외인들의 존재가 우울을 견디게 하는 힘이 된다. 그들이 담장 너머 세계의 존재를 상기시켜주기 때문이다. 돈키호테가 마지막 결투에서 패배하고 귀향길에 오르게 되었을 때, 그것이 그의 정신병을 치료하기 위한 연극의 일환임을 알았을 때 한 작중인물은 이렇게 말한다.

돈키호테가 그의 허튼짓으로 우리 모두를 재미있게 한 그 즐거움에 비하면 그가 정신이 말짱해져서 얻는 이득은 그에 못 미칠 거라는 것을 모르세요? …… 동정심에 위배되는 일만 아니라면 저는 돈키호테가 절대 병이 나아선 안 된다고 말하고 싶어요. 그가 건강해지면 그의 재치와 매력도 잃게 될 뿐만 아니라 그의 하인인 산초 판사의 재치까지 잃게 될 테니까요. 그들의 재치 있는 말들은 어떤 것이든지 우울증 자체라도 즐

거울으로 되돌려줄 능력이 있거든요.(2권, 769쪽)

여기에서도 속물이 가치 기준으로 사용하는 단어는 이익이다. 2017년 3월 10일 한국의 대통령을 파면하는 헌법재판소의 판결문에서 사용되는 단어도 또한 이익("피청구인을 파면함으로써 얻는 헌법 수호의 이익이 압도적으로 크다고 할 것입니다")이다. 그것이 근대성의 공간을 지배하는 현실주의적 가치의 핵심이다. 속물의 세계에 우울과 비애가 만들어지는 것은 바로 그 때문이라고 해야 하겠다. 이익은 상대적인 것이기 때문에, 속물들이 개미 떼처럼 모여 아무리 높은 이익의 탑을 쌓아올려도, 무한공간이 하늘에 뚫어놓은 저 거대한 구멍을 막을 수는 없다. 하지만 시대착오적인 올바름과 사랑의 화신들은 그런 구멍 따위에 아랑곳하지 않는다. 비교가 없는 세계, 절대성의 세계에 사는 그들은 속물 세계와는 다른 나라의 시민들이기 때문이다.

앞에서 지적한 것처럼, 바보와 광인이라는 단어는 그 반면을 지니고 있음을 잊어서는 안 된다. 거룩해진 바보는 목숨 걸고 사랑을 실천하는 성자가 되고, 광인이 숭배자들을 얻으면 세계 구원의 꿈을 개진해주는 초인이자 구세주가 된다는 것, 바보-성자가 뜨거운 가슴으로 세상 속에 자기를 던져 넣는 사람이라면, 광인-초인은 남다른 배포와 신념으로 새로운 세상을 만들어 나간다는 것이다. 속물 역시 자신의 반면을 지니고 있기는 마찬가지이다. 속물은 이해득실을 계산하며 세상을 살아가는 존재이다. 자기가 가진 계산력을 좀더

규모가 크고 수준 높은 헤아림으로 고양시키면, 속물은 지혜로운 현인이 된다. 눈앞의 작은 이익이 아니라 장차의 좀더 큰 이익, 한 사람의 배타적인 이익이 아니라 여러 사람이 공유할 수 있는 이익이 진정한 이익이라는 것을 아는 사람이 속물 시대의 존경받는 현인이다.

현인은 공동의 큰 이익이 결국 자기 자신에게도 이익이 된다는 것을 아는 사람이다. 인간의 정신이 추구하는 '신에 대한 지적 사랑' (amor Dei intellectualis)[11]을 최고의 가치로 생각했던 17세기 스피노자의 철학은, 이 시대의 현인이 도달할 수 있는 생각의 한 정점을 보여준다. 스피노자의 모토에서 중요한 것은, 신이라는 목적어가 아니라 거기에 도달하는 방식으로서의 이성적 태도이다. 스피노자에게 신은 곧 자연이므로, 여기에서 목적어에 해당하는 신은 우주이고 또한 인간이 그 일부를 이루는 거대한 생명 세계로 치환될 수 있다. '신에 대한 지적 사랑'이 뜻하는 것이 한 개인의 차원으로 옮겨지면, 인간으로서의 자신의 삶에 대한 현명한 사랑이라는 말이 된다.

스피노자가 말하는 사랑은 지적 직관을 통해 구현되는 것일 뿐 아니라, 또한 사랑의 주체 역시 정신이다. 주체와 방법이 모두 정신적인 것이니 그 대상인 신 역시 정신이 아닐 수 없다. 주체와 대상과 방법이 모두 참된 인식의 영역에 속해야 가능해지는 사랑이란, 스피노자가 '세 번째 종류의 지성'이라 부르는 냉철하고 이성적인 직관을 통해 도달하게 되는 사랑이고, 그러므로 가슴을 따뜻하게 만드는

11 스피노자, 『에티카』, 5부 정리 36.

어머니의 사랑이나 진정한 뜻을 알고 회오에 젖게 하는 아버지의 사랑 같은 이미지와는 아무런 상관이 없다. '신에 대한 지적 사랑' 앞에서 그런 것은 모두 착각이나 수동적 감정에 불과하다. 그에게 중요한 것은 감정이 아니라 그것이 만들어지는 체계에 대한 통찰이다.

진정성이나 행위가 아니라, 인식과 이성을 통해 완벽한 가치에 도달한다는 생각은 바보-성자의 것은 물론이고 광인-초인의 것일 수도 없다. 그것은 속물-현인의 것이라고 해야 하겠거니와, 참된 인식과 통찰을 통해 완벽한 세계 상태의 핵심에 도달한다는 생각은, 스피노자를 키워내고 그가 사숙한 데카르트의 생각을 받아준 나라, 근대 세계 최초의 부르주아 공화국인 네덜란드가 만들어낸 사상의 정점이라고 해도 좋겠다. 신에 대한 사랑이되, 그 신은 계시를 통해 자기 모습을 드러내는 고대의 신이 아니라 사람이 지닌 이성과 추론을 통해 도달할 수 있는 존재(혹은 상태)라는 점에서 그러하다. 여기에서 행위의 주체가 되는 것은 신이 아니라 인간이다. 1929년의 아인슈타인이 자기가 믿는 신은 스피노자의 신이라고 고백했던 것도 당연한 것이겠다.[12] 뉴턴은 다른 방식의 신앙을 가졌지만 그 차이는 그들을 둘러싸고 있는 사회적 분위기의 차이라고 함이 적절한 판단이겠다. 암스테르담의 무역상과 런던의 공장주와 떠돌이 과학자의 삶이란 모두 보편적 이성에 바탕을 두고 계산과 예측을 통해 영위되는 것이기 때문이다.

12 요하네스 비케르트, 「아인슈타인」, 안인희 옮김, 한길사, 2000, 171쪽.

그런데 속물-현인에게 문제는 언제나 사라지지 않는 공허감이다. 그것이 우울과 비애를 낳는다. 물론 이런 정서들은 모두 돈키호테와 산초 판사에게는 없는 것들이다. 망상증자 돈키호테를 대표하는 정서는 분노이다. 방랑 기사의 이상에 맞서는 적들에 대한 분노가 그것이다. 그를 시봉해야 하는 산초 판사에게 문제가 되는 것은 현실의 고통과 비참이다. 신념을 가진 광인과 사랑에 빠진 바보에게는 공허감이 없으니, 우울이나 비애가 있을 까닭이 없다. 우울과 비애는 언제나 속물-현인의 것이다. 스피노자가 말하는 기쁨과 슬픔은 논리적 차원에서 포착된 정념이라는 점에서 쾌락과 고통으로 이해하는 것이 올바르다.[13] 바로크의 우울 속에는, 감정조차 논리와 신체의 언어로 기술할 수밖에 없는 공허감이 바탕에 있다. 속물-현인의 마음을 이루는 이성에는 가슴이 없어서 절대자와의 내밀한 교제를 가능케 할 만한 방법이 없다. 그래서 그들에게 신은 이성을 통해서만 파악할 수 있는 원리일 뿐이며 한 사람의 기도에 응답하는 존재가 아니다. 신의 침묵이 만들어내는 우울과 비애에 어떻게 대응하느냐에 따라 속물과 현인을 양극단으로 하는 선 위에 다양한 스펙트

13 스피노자의 '기쁨'과 '슬픔'은 우리말 번역이다. 여기에서 기쁨(laetitia)이란 한 개체가 지니는 코나투스에 대한 정신의 반응이기에 정서적 충일감으로서의 기쁨이라기보다는 만족한 상태로서의 쾌적함을 뜻한다. 그 반대되는 슬픔(tristitia) 역시 마찬가지이다. 라틴어 그 자체는 기쁨과 슬픔이라는 번역어가 합당하지만 문맥 속에서 보자면, 쾌락과 고통으로 이해되는 것이 올바르다. 참고로, 스피노자의 세 기본 감정 cupiditas/laetitia/tristitia의 경우 영어 번역어로 채택되는 것은 desire/pleasure/pain이 일반적이다. joy, gladness나 sadness, sorrow가 아니다. pain이 unplesunsure가 되는 경우는 있다. *The Ethics*, tanslated by R. H. M. Elwes, S.L: The Floatin Press, 2009; *The Ethics*, translated by S. Shirley, Indianapolis: Hackett Publishing Company, 1992.

럼이 생겨난다. 우울과 비애를 양극단으로 하는 공간이라고 해도 마찬가지 말이 된다. 우울한 속물 대 비애에 잠긴 현인의 공간, 그곳은 돈키호테와 산초 판사를 마치 에일리언인 양 자기 세계의 외부자로 바라보았던 사람들이 거주하는 곳이다.

바로크 시대의 핵심 정서로 우울에 대해 거론하면서, 벤야민이 그 원인으로 지목한 것은 종교개혁이 가져온 이율배반적 상황이다.[14] 물론 우울이라면 종교개혁으로 혼란에 빠진 특정 시대만의 문제라 할 수는 없다. 근대성의 윤리 자체가 지닌 이율배반과 맥락을 같이 하기 때문이다. 벤야민은 그 핵심에 놓여 있는 것으로서 선행과 기적의 의미가 부정된 것을 적시한다. 단테의 『신곡』이나 칼데론의 신비극 〈세상이라는 거대한 극장〉에서 나타나고 있는 것처럼,[15] 이승에서 선행을 많이 하면 그 공적으로 사후의 보상을 받는다는 가톨릭의 교리는, 예측 가능한 인과응보의 체계를 지녀 사람의 마음을 편하게 한다. 잘못을 했더라도 속죄를 하고 선행으로 보충하면 되는 것이기 때문이다. 그런데 그와는 반대로, 삶의 윤리성을 강조하면서도 그런 윤리성을 신의 은총이나 개인의 영적 구원으로 연결시키지 않는 루터주의의 교리는, 그것이 지닌 진정성은 수긍할 수 있는 것이지만, 평범한 사람들을 현세의 삶의 공허감에 직면시킨다는 점에서 문제를 낳는다. 벤야민은 이런 사정을, "죽음의 사상 앞에서 삶은

14 벤야민, 『독일 비애극의 원천』, 조만영 옮김, 새물결, 2008, 175쪽.
15 〈세상이라는 거대한 극장〉에서 어려서 죽은 아이의 영혼은 잘못을 범하지 않았지만 선행을 하지 않았기 때문에 구원받지 못한다.

깊이 경악했다."(177쪽)라고 표현한다. 인간의 내면에서 우러나오는 신앙의 절대성을 강조하는 것은 좋지만, 그럼으로써 지상적 삶 자체의 가치와 의미가 흐려져 문제가 되는 것이다. 신과의 영적 교제가 어려운 보통 사람들에게서 선행이라는 자발적인 구원의 수단과 기적의 은총을 빼앗아버리는 것은 작은 일이 아니다. 경건한 생활과 선행의 축적을 통해 영적 구원을 향해 나아갈 수 있는 길이 차단되기 때문이며, 그로 인해 '덕과 복의 불일치'라는 좀더 근원적인 이율배반의 상황이 생겨나기 때문이다.

이런 점에서 바로크 근대의 우울은, 종교개혁과 함께 박두해온 내면성 신드롬과 깊은 연관을 갖는다. 세계와 자연에 관한 경험적 지식의 축적 및 발전이 그와 나란히 놓여 있다. 이런 모습은 그 배후에서 작동하는 좀더 근본적인 힘의 존재를 암시한다. 한발 물러서서 본다면, 불합리한 신앙의 체계를 혁파한 종교개혁도, 물리학과 천문학으로 대표되는 학문적 발전도, 한 시대 전체가 이루어낸 인류의 지적 진보를 보여주는 지표라 함이 마땅할 것이다. 바로크적 우울 역시 마찬가지이겠다. 종교개혁과 그로 인해 벌어진 참혹했던 전쟁이나 살육 등이 독일 바로크 극작가들에게는 우울의 매우 직접적인 원인이라 할 것이나, 한발 물러서서 말한다면, 바로크적 우울은 태어날 때부터 이미 일그러져 있는 근대성의 커다란 흐름 속에서 생겨난 것이라 할 수 있겠다. 우울 제조기라는 점에서는, 이신론의 세계상 역시 빠질 수 없다.

인간의 이성은 이런 흐름 속에서 새로운 사회적 지위를 얻음과 동

시에 또한 새로운 운명을 맞는다. 이성의 진보가 사회의 여러 분야에서 만들어낸 결과로 인해, 사람은 미신과 마법의 어둠에서 벗어났다고 하지만, 존재론적 차원에서 보자면 사정이 그렇게 단순하지만은 않다. 인간의 이성에 대한 믿음은 인류의 미래를 밝혀줄 빛임에 분명하지만, 그 빛은 자신을 빛내줄 새로운 어둠을 동반했기 때문이다. 자기 고유의 이성을 확보함으로써 자립하게 된 근대의 아담이 그 대가로 치러야 하는 낙원 상실이 곧 그것이다. 자립적 이성을 사용하게 됨으로써 비로소 어른이 된 근대의 아담은 이제 새로운 문제에 직면하게 되는 것이다. 누구의 도움도 없이 혼자서 감당해야 하는 존재론적 불안이 그것이다.

이런 점에서 보자면, 근대적 이성은 모든 전통적 가치에 대한 회의와 통념에 대한 숙고를 통해 생겨났으나, 그것은 근대적 주체가 새롭게 확보한 단단한 발판이라기보다 오히려 회의주의의 급류에 휩쓸려 내려가다 간신히 붙잡게 된 연약한 나뭇가지 하나에 가깝다. 목숨을 건져 다행이기는 하지만, 이 상황에서 더욱 부각되는 것은 나뭇가지가 아니라 모든 것을 휩쓸고 급박하게 흐르는 흙탕물의 분류(奔流)이다. 게다가 이성 자체가 지니고 있는 한계 또한 너무나 명확하다. 이성이 찾아낸 것은 무한공간으로 확장된 세계이고, 그 세계를 바라보고 있는 미지의 인격체로서의 인간이다. 근대적 주체의 이성이 포착한 것은 어느 것 하나 확실한 것이 없다. 세계도 인간 자신도 마찬가지다. 그럼에도 이성은 근대인에게 남은 유일한 발판이기에 아무리 보잘것없고 연약해도 포기될 수 없다. 그러니 그것은,

근대적 주체에게도 이성에게도 피차 딱한 처지가 아닐 수 없다.

8. 복수하지 못하는 햄릿과 샤일록

햄릿의 우울이 바로크의 일그러진 근대성과 조우하는 것도 이런 맥락 속에서이다. 텍스트 표면에 드러나 있는 사연으로 말하자면, 덴마크의 왕자 햄릿이 우울해진 데에는 두 가지 확실한 이유가 있다. 우선, 부왕이 갑작스럽게 사망한 지 두 달이 채 되지 않아 숙부가 왕의 자리를 차지하고 모친과 혼인했다는 것이다. 왕권을 보호하기 위함이라는 명분이 없지 않았다. 또 햄릿 자신이 새로운 왕의 후계자로 지명되었다. 그럼에도 자기 모친이 그렇게 빠르게 숙부를 새 남편으로 맞았다는 것이 환멸스럽지 않을 수 없다. 게다가 더 큰 문제는 아버지의 혼령이 나타나 죽은 이유를 밝히고 복수를 요구했다는 것이다. 그것이 사실이라면 남의 일이라도 묵과할 수 없는 음모와 악행이지만, 그 문제가 자기 자신의 것인 데다, 범인으로 추정되는 사람은 현재의 왕이자 이제 그에게는 계부가 되는 사람이다. 여기에서 한발 더 나아가, 아버지의 혼령이 요구하는 것이 정의를 세우는 것이 아니라 복수라는 점도 문제이다. 루터가 종교개혁의 깃발을 올린 도시 비텐베르크의 대학생이었던 햄릿은 종교개혁으로부터 80여 년이 지난 시점에 졸지에, 근친 살해의 음모와 범죄에다 복수의 기운이 들끓는, 게다가 원한을 품은 귀신이 출몰하는 어둡고

침울한 세계로 빠져버린 것이다.

셰익스피어의 〈햄릿〉이 공연되었던 것은 『돈키호테』가 나온 것과 같은 17세기 초반의 일이다.[16] 영국에서 동인도회사가 만들어지고(1601년), 암스테르담에서 근대 최초의 주식회사가 생겨났던 시점(1602년)이기도 하다. 그런 시절에, 원한에 찬 유령과 근친 살해의 음모가 횡행하는 이야기가 어울린다고 할 수 있을까. 게다가 종교개혁의 도시에 유학 중인 주인공 청년은 피의 복수를 요구받고 있다. 주지하듯이, 이 드라마의 핵심 갈등은 복수하기를 주저하는 햄릿의 행동에서 생겨난다. 그것이 엉뚱한 살인을 낳고 그 살인이 또 음모와 살인을 낳는다. 그것이 〈햄릿〉이라는 비극의 전모이다. 드라마의 초입에서, 햄릿은 아버지의 혼령에게 원한 맺힌 사연을 듣고도 그것을 전적으로 믿지는 않는다. 비텐베르크 대학 출신의 이성적인 대학생이 유령의 말 따위를 그대로 믿을 수는 없는 일이다. 그래서 그는 자기 눈으로 사태의 진상을 확인하기 위해 연극 공연을 마련하고 거기에서 사실을 확인한 후 절망한다. 유령의 말이 틀림이 없어 보였기 때문이다. 그렇다면 바로 복수에 들어가면 될 일이 아닌가. 선왕을 죽이고 자기의 왕위를 찬탈한 데다, 어머니까지 가로챈 악당이 눈앞에 있다. 게다가 햄릿은 그가 혼자 있는 절호의 순간을 잡을 수 있었다. 무엇 때문에 복수의 칼을 아끼는 것인가.

16 『햄릿』이 무대에 오른 것은 1601년과 1602년 사이로 추정된다. 『줄리어스 시저』(1599) 이후이고, 『햄릿』이 출판협회 등록부에 등재된 1602년 이전이라서 그러하다. 설준규, 「『햄릿』, 곰곰이 읽기」, 셰익스피어, 『햄릿』, 설준규 옮김, 창비, 2016, 233쪽.

햄릿의 우유부단한 성격 때문이라는 매우 일반적인 견해가 있고, 또 죽은 아버지의 요구가 수수께끼 같은 것이었기 때문이라는 의견도 있다.[17] 하지만 그 이유란 텍스트 표면에 뚜렷하게 나와 있다. 숙부가 홀로 있는 기회를 포착하고도 복수를 하지 않은 이유에 대해, 햄릿은 그것이 복수일 수 없기 때문이라고 했다. 음모로 죽은 선왕은 "포식해서 부정할 때, 온갖 죄업이 오월처럼 싱싱히 활짝 피었을 때" 살해당했음에 비해, 눈앞에 있는 원수는 기도를 하고 있어 "영혼을 정화하고 있을 때, 세상 떠날 채비가 딱 무르익었을 때"(211-2쪽)였다. 그럴 때 그를 죽이는 것은 복수가 아니라 오히려 품삯을 받을 일이라는 것이다.

복수에 대한 햄릿의 이런 태도를 어떻게 보아야 할까. 그는 복수할 절호의 기회를 맞이했음에도 저울질을 하고 있는 것이 아닌가. 사태의 진상을 확인했다면, 그리고 원한에 사무쳐 구천을 떠돌고 있는 선왕의 혼령을 생각한다면, 왕위 계승자 햄릿이 크게 분노하여 앞뒤를 가리지 않고 달려드는 것, 설사 힘이 달려 자기가 죽는다 해도 곧바로 왕에게 쳐들어가는 것이 복수 서사가 표상하는 저 우람한 고대인의 태도일 것이다. 그것이야말로 복수심이라는 이름에 값하는 태도이기도 하겠다. 우람한 고대인의 윤리라는 관점에서 보자면,

17 지젝은 라캉의 논리를 바탕으로, 복수를 하되 어머니는 내버려두라는 수수께끼 같은 유령의 요구로 인해 타자의 욕망이라는 심연이 생겨나고 거기에서 대면하게 된 '케 보이'(Che Vuoi, 원하는 게 뭐야?)라는 의문이 햄릿의 행동을 방해했다고 썼다. 지젝, 『이데올로기라는 숭고한 대상』, 이수련 옮김, 인간사랑, 2002, 211쪽.

이것저것 따지거나 계산하지 않은 채 직절(直截)적으로 올바름의 편에 서는 것이 왕 될 사람이 갖추어야 할 정당한 태도이기도 하다. 그런 고대인의 마음은 아니어서, 자기 쪽의 힘이 많이 약해 냉철하게 복수의 성공을 꾀할 마음이 있다면, 기회를 만들고 찾는 정도는 할 수 있는 일이다. 계략을 써서 기회를 만들고 복수를 성공시키는 것은 중세인의 태도라고 할 수 있을까. 어쨌거나 그것도 복수인 것은 분명하다.

그러나 복수의 기회를 잡고도 정확하게 인과응보의 양을 계산하는 햄릿의 태도은, 복수심에 불타는 고대인이 아님은 물론일뿐더러 차갑고 냉정하게 복수를 실행하려는 중세인이라 하기도 힘들어 보인다. 그의 그런 태도는, 아버지를 잃고 복수심에 불타는 아들이 아니라 오히려 객관적으로 사태를 바라보는 관조적 재판관의 태도라고 하는 것이 옳아 보인다. 하지만 이런 식으로 따진다면 복수는 불가능한 것이다. 인과응보의 양팔저울을 정확하게 맞추는 것은, 피의 복수가 아니라 죄의 경중과 양형을 따지는 재판이라야 가능한 일이다. 저울을 들고 있는 정의의 여신은, 상품의 가치를 산정하고 가격을 결정하는 냉철한 경제인의 마음과 같다. 그와 같은 경제인의 마음과 그것의 실천을 가능케 하는, 자기 한계 내부에서 계약과 거래의 자유를 지닌 시장이 근대성의 제도적 기초라고 한다면, 아버지의 복수를 해야 할 장면에서 정의의 저울 눈금으로 복수의 값을 계량하고 있는 햄릿은 명백하게 경제인의 가치 체계가 지배하는 세계, 근대 시민의 세계에 속하는 사람이다.

복수를 둘러싼 햄릿의 근대 시민적 속성은, 〈베니스의 상인〉의 경우와 겹쳐놓으면 좀더 분명해진다. 고리대금업자 샤일록이 원하는 것은 단지 담보로 잡은 살 1파운드가 아니다. 심장에서 가장 가까운 살 1파운드는 채무자의 목숨을 뜻한다. 그것은 샤일록에게도 또 법정의 다른 사람들에게도 자명한 것이다. 돈놀이를 하는 자기의 생업을 비웃고 자기 민족을 모욕했던, 베네치아의 큰 상인 안토니오에게 복수하고자 하는 것이 샤일록의 의도이다. 그런 점에서 샤일록은 근대 세계 속을 살아가는 고대인이다. 그에게 사람의 도리를 넘어서는 잔인성 같은 것은 전혀 문제가 되지 않을 뿐 아니라, 오히려 그는 바로 그 잔인성을 원한다. 그것이 복수의 핵심 정서이며, 그것을 추구하는 것은 위선 없는 금융자본가로서의 그의 자부심의 근거이기도 하다. 샤일록이 보기에, 교역으로 이익을 획득하는 상업자본가가 이자를 받는다고 금융자본가를 비난하는 것은 위선적이거나 주제를 모르는 짓이기 때문이다.

상업자본의 위선에 대한 샤일록의 비판은 그릇됨이 없다. 종국적으로 이윤 획득을 목표로 한다는 점에서 금융자본은 상업자본이나 산업자본과 다르지 않기 때문이다. 그러나 베네치아의 상업자본가에게 필요한 것은 깔끔한 금융자본가이지 위험한 사채업자는 아니다. 게다가 상품 교환으로 가치가 생산되는 장에서 교환자들의 생명을 빼앗겠다고 달려드는 고대적 잔인성은 일차적으로 배제되어야 할 항목이다. 상대의 생명을 빼앗으면 교환 자체가 불가능해지기 때문이다. 피는 흘리지 말고 살만 가져가라고 하여 샤일록의 복수심을

저지하는 변복한 재판관의 재치는, 위생 처리된 시장의 질서를 지키고자 하는 근대의 에토스를 대변하고 있다. 약속은 지켜져야 하되 법정에서 피는 흘리지 말아야 하는 것이다. 홉스가 첫 번째 자연법으로 '평화를 추구하라'라는 명제를 내세웠을 때 그 핵심에 있는 것은 사람의 생명을 보호하는 것, 즉 자기 생명을 지키고 타인의 생명을 빼앗지 말아야 한다는 것이다. 근대 자본가들에게 중요한 것은 신용이며 그것은 시장이라는 공적 장소가 만들어내는 것이기 때문이다. 이 장소의 시선은, 신용거래를 인정하지 않고 신체를 담보로 잡는 고리대자본가를 복수 및 잔인성과 함께 거기에서 배제되어야 할 것으로 규정한다.

홉스는, "복수를 할 때는 지나간 악의 크기가 아니라 앞으로 다가올 선의 크기를 보아야 한다. 범죄자를 처벌할 때는 반드시 그 목적이 범죄자의 교정 또는 다른 사람들의 교화에 있어야 한다. 그 이외에는 처벌이 금지된다."(『리바이어던』 1권, 206쪽)라는 것을 제7의 자연법으로 삼았다. 아무리 극악한 범죄를 저질렀다 해도 그 범죄자를 사적 복수의 장으로 내보내는 것은 새로운 시대의 보편적 정의가 할 수 있는 것이 아니다. 오히려 그런 사적 복수를 제한함으로써 성립되는 것이 새로운 시대의 법적 정의이다. 자기 주제도 모른 채 자선가 행세를 했던 베네치아의 상업자본가에게, 유대인 금융업자가 드러내는 불타는 적개심은 정당한 것이다. 그러나 그 적개심이 근대적 공간의 시민권을 얻기 위해서는, 복수와 폭력의 금지라는 선을 통과해야 한다. 이 과정을 통해 고리대자본가는 세련되고 위선적인 금융

자본가로 거듭날 것이다. 셰익스피어가 할 수 있는 수준은 거기까지이다.

이렇게 본다면 햄릿이 복수하지 못하는 이유는 자명해진다. 그는 근대인이고 계약에 따라 합리적으로 거래하는 상인=경제인의 심정을 기본으로 지니고 있기 때문이다. 이 세계관에 따르면, 복수는 그 자체가 성립 불가능한 거래이다.[18] 재판장의 옷을 입고 샤일록의 복수를 저지하는 사람은, 발랄하고 재치 있는 여성 포샤가 아니라 이성적인 대학생 햄릿이라고 해도 좋을 것이다. 유령의 공간으로 인해 우울에 빠진 햄릿일 수 없다면, 그로부터 15년 후 섬의 총독으로 부임하여 멋진 판결을 할 산초 판사가 미리 온 것이라고 해도 좋겠다. 요컨대 샤일록의 복수심을 제어한 재판관의 빛나는 기지는, 셰익스피어라는 한 천재적인 극작가의 독창적인 아이디어 때문이라고 할 수만은 없다는 것이다. 그것은 산초 판사의 현명한 재판 장면이 세르반테스라는 한 작가 개인의 것일 수가 없는 것과 마찬가지이겠다. 그것은 작가들이 자기 시대의 독자 및 관객들과 함께 공유하고 있는, 좀더 일반적인 생각들의 집합으로서의 바로크적 세계관, 바로크 근대성의 마음 때문이라고 해야 한다. 그런 생각이 우리를 바로크 시대의 일그러진 근대성의 공간으로 이끌어간다.

18 이 책을 쓰는 도중에, 노승희 교수도 햄릿이 복수하지 못하는 이유에 대해 이와 유사하게 판단했음을 알게 되어 밝혀둔다(노승희, 「『햄릿』에서의 복수의 불가능성과 경제적 무의식」, 『영어영문학』 21(1), 2016. 2). 이보다 조금 앞서 필자 자신이, 햄릿과 샤일록의 복수의 불가능성에 대해 써두었음 역시 밝혀둔다. 졸고, 「광주의 복수를 꿈꾸는 일: 김경욱과 이해경의 장편을 중심으로」, 『문학동네』 78, 2014년 봄호, 238쪽.

무한공간과 절대공간:
─────── 갈릴레이, 파스칼, 뉴턴, 스피노자

1. 공간이라는 단어

공간이라는 말이 지니고 있는 기묘한 울림이 있다.[1] 그 울림은 말뜻 자체로부터 나온다. 두 개의 음절로 구분해 보자. 공(空), 간(間). 비어 있는 사이, 혹은 비어 있음의 사이라는 뜻이겠다. 아무것도 없는데 비어 있음 속에 어떻게 사이가 있을까. 그것은 아마도 비어 있음을 강조하고자 한 것이겠다. 비어 있고 비어 있고 또 비어 있다. 절대적으로 비어 있다. 그것이 공간이다.

하지만 우리가 일상에서 접하는 공간들은 다르다. 볼 수 있고 만질 수 있는 것으로 가득 차 있다. 그런 일상적 공간 속에서 절대적 비어 있음으로서의 공간을 접하기는 힘들다. 많은 것들로 가득 차 있으니 빈 곳이 드러날 수가 없다. 그래서 공간은, 물건들이 치워졌

[1] 4장의 초두는 「무한공간의 출현과 근대의 서사: 아리시마 다케오를 중심으로」,(『비교문학』 67, 2015)의 일부를 가져온 것이다.

을 때나 있어야 할 것이 아직 없을 때 나타난다. 가구가 들어차지 않은 빈 방이나 물건이 채워지지 않은 창고 같은 것처럼. 그러니까 공간 그 자체와 마주하고자 한다면 일단 들어차 있는 것들을 덜어내야 한다. 실제로 치우거나, 상상력을 동원해서 없애거나, 혹은 추상성을 개입시킴으로써 아예 현실 위로 떠올려내거나. 그렇다고 해서 공간 그 자체가 드러나기는 어렵겠지만, 어쨌거나 우리가 공간이라고 느끼는 빈터는 새롭게 낯선 모습으로 다가오곤 한다. 이삿짐을 모두 빼버리고 난 후의 빈 방처럼, 버려진 집처럼, 텅 비어버린 명절날의 도심 거리처럼.

물론 공간 그 자체를 보고자 한다면 그런 정도로는 부족하다. 모든 것을 치워버려야 한다. 그것을 바라보는 우리 자신까지 포함해서. 자, 시작해보자.

우리는 지금 사람들과 자동차와 나무와 건물들, 그리고 멀리 산이 보이는 곳에 있다. 이 모든 것들을 하나씩 지워본다. 멀리 보이는 산을 지우고, 그 산으로부터 우리 앞까지 다가와 있는 높고 낮은 건물들을 지우고, 그리고 건물과 나 사이에 있는 나무들과 자동차와 사람들을 지운다. 아직도 하늘과 땅이 남아 있지 않은가. 하늘에 떠 있는 해와 구름을 지우고 가을 하늘의 짙은 코발트빛을 지워버린다. 문제는 땅이다. 아스팔트를 걷어내고 포석을 모두 치워버려도 끝없이 나오는 흙과 암석은 어떻게 하나. 땅을 치우다 보면 결국 지구가 사라지게 된다. 우리는 지금 지구가 사라진 자리에 있다. 유령처럼 그림자처럼. 지구가 사라진 자리에 있는 우리는 두 눈으로만 남아

있다.

이제 우리의 시선은 천문학적이 된다. 이제부터 우리가 치워야 할 것들은 맨눈으로 보기 힘든 것들이다. 하지만 해와 달, 지구까지 치워버렸고 우리 몸도 없어졌으니 나머지는 일도 아니다. 먼저 태양계의 남은 행성들을 치우자. 우리 은하계를 치우고, 우리로부터 빠른 속도로 멀어져가는 다른 은하들과, 그보다 더 빠른 속도로 멀어져가는 좀더 멀리 있는 은하들, 그리고 아주 멀리 있어 별처럼 보이는 은하들을 치워버린다. 그러면 이제 우주가 깨끗해졌는가. 아무것도 존재하지 않는 절대 공허가 나타났는가. 현대의 물리학적 성과들은 그것이 그렇지 않음을 알려준다.

상상 속에서 우리가 치운 것은, 현재의 물리학 연구에 따르면 우주 전체 질량의 4.9퍼센트에 불과한 보통 물질들일 뿐이다. 나머지 95.1퍼센트는 눈에 보이지 않는 물질과 에너지이다. 보이지 않지만 중력으로 그 존재를 확인할 수 있는 26.8퍼센트의 암흑 물질, 그리고 우주를 가속팽창하게 만들고 있는 68.3퍼센트의 암흑 에너지가 있다. 아직 그 정체가 확인되지 않아 암흑(dark)이라는 한정어가 붙어 있는 것들이다. 게다가 우주의 지평선이 우리 감각의 한계를 가로막고 있다. 현재 확인된 우주의 나이는 138억 2천만 년이고, 관측할 수 있는 우주의 한계는 우주가 태어난 후 빛이 이동할 수 있는 거리만큼이다. 그 경계를 우주 지평선이고 부른다.[2] 그 너머는 불가지

2 이강환, 『우주의 끝을 찾아서』, 현암사, 2014, 317–20쪽.

y

의 영역이다. 우리 우주가 어디까지 가 있는지, 또 다른 우주가 있는지 알 수 없다. 어쨌거나 관측 가능한 데까지가 한계이다. 우리가 알 수 있는 우주의 끝에 이르기까지 모든 것을 치워버렸다.

이제 공간은 비로소 제 모습을 드러낸다. 절대적으로 비어 있는 곳으로서. 어떤 것도 보이지 않는 우리 눈앞에서 공간은 이제야 비로소 고요한가. 시인 이상이, "거울속에는소리가없소 / 저렇게까지 고요한세상은참없을것이오"[3]라고 썼던 거울 속의 세계처럼, 우리가 상상하는 사건의 지평선 너머 블랙홀 안의 세계처럼. 그것은 고요함일 수도, 컴컴함일 수도, 혹은 섬뜩함이나 끔찍함일 수도 있다. 어떤 것이든 그것은 그것을 바라보는 시선의 반영태일 수밖에 없다. 고요하거나 끔찍한 것은 공간이 아니라 그것을 바라보는 우리 자신의 마음이라는 것이다. 물론 공간이 없다면 그런 마음도 없다.

2. 시간 창고로서의 공간·장소·풍경

공간에 관한 성찰이 이처럼 우주로 연결되는 것은 매우 자연스러운 일이다. 공간(space)이라는 말 자체의 속성이 그러하기 때문이다. 그래서 실생활에서 사용되는 공간이라는 말은 제한이 가해진 것일 수밖에 없다. 생활 공간, 대안 공간, 독립 공간처럼. 그리고 학술

3 이상, 「거울」, 『이상 전집』 1권, 문학사상사, 1989, 187쪽.

용어로 사용되는 공간이라는 말은 다분히 비유적이거나 상징적이다. 문학 공간, 해방 공간, 예술 공간처럼. 이런 제한이 가해지지 않은 채 단독적으로 사용되는 공간이라는 말은, 무언가를 치웠을 때 그 밑자리로 드러나는 것이다. 그런 공간을 혼자 내버려두면, 지금 우리가 했던 것과 마찬가지로 공간은 순식간에 천문학적 수준의 무한공간이 되고, 그래서 우리를 아득하게 만든다. 그 아득함을 마음으로 받아들이는 것은, 유한자로 살아가는 사람들의 평범한 마음이 견딜 수 있는 수준을 넘어선다. 그래서 무언가 조치가 필요하다. 공간 자체의 괴물성을 제어할 수 있는 방패 같은 것이 있어야 한다. 혼자 내버려두면 나타날 무한한 가속팽창을 막기 위해, 공간은 무언가로 채워져야 하고, 제한되고 규정되어야 한다.

사람들의 체취와 역사가 공간 속에 스미고 나면, 낯설고 아득했던 공간은 어느덧 자기들의 흔적으로 채워진 익숙한 장소(place)가 된다. 공간이 아니라 장소에서라면 우리 마음은 자기 베개를 베고 자기 침대에 누운 사람처럼 편할 수 있다. 편한 마음으로 눈을 감고 잠들 수 있다. 물론 그렇다고 해서 공간의 괴물성이 사라질 수는 없다. 익숙한 것들로 채워진 내 방의 벽 너머에서 혹은 바닥 밑이나 천정 위에서, 잠시 잠든 맹수처럼 공간은 낮게 그르렁거린다. 낯익은 내 방에서 내 베개를 베고 잠든 내 꿈속으로 괴물들이 찾아오기도 한다. 장소의 담장을 뚫고 나타난 공간들, 그것이 곧 풍경(landscape)이다. 그래서 풍경으로부터는, 공간이라는 말 자체가 지니고 있는 무한성과 아득함과 먹먹함이 비틀리고 구겨진 채로 새어 나온다. 벽

을 뚫고 왔으니 일그러지지 않을 수 없었다. 그런 이질성들이 가득 충전되어 있을 때에만 풍경은 비로소 풍경일 수 있다. 미메시스로서의 문학과 예술은 그런 풍경들을 포착해내는 장치의 하나이다. 장소 속에서 공간이 꿈틀거릴 때 비로소 풍경이 생겨나듯이, 그 안에서 풍경이 포착될 때 문학은 비로소 문학일 수 있다.

　공간(/장소/풍경)의 짝은 시간(/역사/순간)이다. 대부분의 짝들이 그렇듯이 공간과 시간은 비대칭적이다. 사람들에게 공간은 눈에 보이는 틀이지만, 시간은 그렇지 않다. 시간은 공간적인 표상을 통하지 않고서는 스스로를 표현할 수가 없다. 시간에게 공간은 캔버스와도 같다. 시간은 공간 위에 그림을 그린다. 공간 속에서 시간의 움직임 그 자체가 그림이 된다고 하는 편이 좀더 정확하겠다. 시간은 공간 속의 물체들을 관통해가고, 그래서 공간은 시간의 흔적과 얼룩으로 가득 차 있다. 공간이라는 단어가 지니고 있는 아득함은, 공간 속에 존재하는 시간의 얼룩들이 만들어내는 효과이기도 하다. 그 효과는 그것을 바라보는 사람에게서 만들어지는 것이기에, 좀더 정확하게 말하자면, 시간의 얼룩은 공간 속에만 있는 것이 아니라 그 흔적을 바라보고 있는 사람의 마음속에도 있다고 해야 한다.

　이런 점에서 공간은 시간의 캔버스일 뿐 아니라 거기에 흔적을 남긴 시간들의 거대한 창고이다. 또한 시간 창고인 공간은 사람들의 마음의 창고이기도 하다. 바로 그 시간 창고의 문을 봉인한 것은 우리에게 익숙한 장소들의 힘이다. 장소성이 지닌 익숙함의 힘, 그 실정성(positivity)이 시간과 마음을 봉인해놓았다. 장소에 의해 봉인된

문이 열리고 그 안에 응축되어 있던 마음과 시간이 풀려날 때 공간은 비로소 풍경이 된다. 누가 장소의 봉인을 해제하고 풍경의 문을 여는가. 단 한번의 반복이라고도, 겹침이라고도, 혹은 미메시스라고도 답할 수 있을 것이다. 누군가 홀로 길을 걷다가 시간 창고의 문이 열리는 모습을 보고 있다면, 그래서 그 앞에서 멍하니 서 있거나 망연자실하고 있다면 그는 미메시스적 힘의 한복판에 있다. 겹쳐지는 그림들 속에서 그 겹침이 만들어내는 장면들의 춤을 바라보고 있는 그 눈이 시인의 눈이다. 그 시선의 혼돈 속에서 '춤추는 별들'(니체)이 태어난다.

3. 무한공간의 괴물성: 브루노와 갈릴레이

우리의 시야에서 모든 것을 치워버렸을 때에도 여전히 남아 있는 어떤 것, 그것을 우리는 공간이라고 생각한다. 아무것도 없이 절대적으로 비어 있는 공백으로서의 공간은 물론 상상만 가능할 뿐이고 실제로 우리가 살아가는 생활공간은 다양한 물체로 채워져 있다. 또한 이동 수단의 제약으로 인해 유한할 수밖에 없다. 그럼에도 우리는 현재의 물리학과 천문학이라는 인식의 보조 장치를 사용하면 우주의 지평선까지 전개되어 있는 광막한 텅 빈 공간을 상상할 수 있다. 그와 같은 의미의 무한공간은 근대성의 산물이다. 지금의 우리에겐 당연하지만, 어느 시대나 그랬던 것은 아니라는 것이다.

근대 천문학은 망원경으로 하늘을 살피면서부터 본격화된다. 망원경으로 하늘을 바라본 사람들이 확인한 것은 무엇이었을까. 맨눈으로 확인할 수 없었던 수많은 것들이 망원경의 렌즈를 기다리고 있었겠지만 그 궁극에 놓여 있는 것은 무한공간이라고 해야 할 것이다. 그런 점에서 무한공간은 별 너머의 별이자 궁극의 별이다. 근대성의 역사 속에서 무한공간이라는 관념은 단지 과학의 문제에 국한되는 것이 아니라, 앎의 근본적인 구조나 삶의 의미에 관해 근대성이 제출하는 다양한 대답들, 종교와 윤리, 이성적 앎의 문제와 연관되어 있다. 새로이 도출된 앎이나 관념이 자주 그렇듯, 무한공간의 관념 역시 사람들에게 습격자의 모습으로 다가온다. 그로 인해 전통적 절대성의 개념이 산산조각 났으며, 또한 그로 인해, 비어버린 절대성의 자리를 채우고자 하는 강렬한 갈망이 생겨난다.

갈릴레이(1564-1642)가 망원경을 제작한 것은 1609년의 일이다.[4] 코페르니쿠스의 학설에 감복했고 무한 우주를 주장했던 예수회 수도사이자 과학자 조르다노 브루노(1548-1600)가, 태양중심설에 대한 자신의 주장을 굽히지 않고 무엇보다도 인격신을 인정하지 않아서 로마에서 화형당했던 때로부터 불과 9년밖에 되지 않았던 시점의 일이다. 갈릴레이가 망원경을 처음으로 만든 것은 아니지만, 중요한 것은 그가 망원경을 천체의 관측에 사용했다는 점이다. 그는 망원경의 도움을 받아 달의 표면과 목성의 위성, 토성의 띠, 그리고

4 헴레벤, 『갈릴레이』, 안인희 옮김, 한길사, 1998, 61쪽.

태양의 흑점 등을 발견한다. 그의 새로운 관측과 발견들은, 그로부터 70여 년 전에 만들어진 코페르니쿠스의 태양중심설에 대한 확인의 의미를 지니며, 그때까지 지배적인 것으로 군림했던 아리스토텔레스적 우주관에 대한 치명적인 반박이기도 했다. 달의 표면이 지구처럼 울퉁불퉁하다는 것은 천체의 질서가 완벽하지 않다는 것을 뜻했고, 목성에 위성이 존재한다는 사실은 맨눈으로 보이지 않았던 새로운 천체를 발견했다는 것만이 아니라, 지구를 중심으로 회전하지 않는 천체의 존재를 확인했다는 것, 그러니까 지구가 더 이상 우주의 중심일 수 없다는 것을 의미하는 것이기도 했다.

천체에 관한 현재 우리의 앎의 골격이, 갈릴레이로부터 시작된 근대 천문학의 지식에 입각해 있다는 것은 이제 우리에게 상식에 속한다. 사람들이 사는 땅이 태양계의 한 행성이고 태양계는 은하계의 한 부분이며, 수많은 은하계들로 이루어진 우주가 있다는 관념은 현재의 우리에게 이미 자명한 것으로 존재하고 있다. 그러니까 오늘날 밤하늘을 바라보는 사람은 너무나 당연하게, 별들은 눈에 보이는 것 이상으로 헤아릴 수 없을 만큼 많이 존재하고, 그것을 감싸고 있는 공간은 무한하다고 생각한다. 그러니까 근대 천문학의 세례를 받은 사람들에게 무한공간이라는 개념은 식구처럼 친숙하여 따져볼 필요 없이 당연한 것이다.

하지만 이제는 대중적이고 자명해 보이는 이런 지식들이 갈릴레이의 시대에도 그랬을 수 없었다는 사실 또한 당연한 일이다. 중세에서부터 갈릴레이의 시대에 이르기까지 중심을 이루고 있던 천문

학의 우주상은, 스콜라 철학을 통해 신성화된 아리스토텔레스주의적 우주관이다. 폐쇄적인 공간 체계와 지구 중심의 동심원적 구조를 바탕으로 하여 한계 너머는 신의 영역으로 구성되는 것이 곧 그것이다.[5] 그러니까 이런 사실을 염두에 둔다면, 망원경으로 하늘을 바라본 갈릴레이에게 좀더 압도적으로 다가온 것은 맨눈으로 확인할 수 없었던 새로운 천문학적 사실뿐만 아니라, 맨눈으로 다 헤아릴 수 없었지만 또한 망원경으로조차도 헤아릴 수 없는 무수한 별들이 있다는 사실, 그러니까 망원경을 통한 관찰이 그 무수함을 해결하는 데 어떤 도움도 되지 않는다는 사실, 그리고 그로부터 추정되는, 무수한 별들을 품어 안고 있는 공간의 무한성이라고 해야 할 것이다. "갈릴레이 저작의 진정한 스캔들은 지구가 태양 주위를 돈다는 사실을 재발견한 데 있다기보다는 오히려 무한한 공간, 무한히 열린 공간을 구축했다는 데 있다."[6]라는 말에 수긍하게 되는 것은, 일차적으로 그것이 근대성 형성의 역사에서 중요한 사실이기 때문이기도 하겠지만, 우리 자신이 어렵지 않게, 망원경으로 밤하늘을 바라보면서 무한공간의 존재를 확인하는 갈릴레이의 눈이 될 수 있기 때문이다.

이처럼 최초로 무한공간의 탄생을 생생하게 목격해야 했던 갈릴레이의 시선으로 바라보면, 일견 아무렇지도 않게 천연덕스러워 보

5　헨리, 『서양 과학사상사』, 노태복 옮김, 책과함께, 2013, 93쪽 및 야머, 『공간의 개념: 물리학에 나타난 공간론의 역사』, 이경직 옮김, 나남, 2008, 3장.

6　푸코, 『헤테로토피아』, 이상길 옮김, 문학과지성사, 2014, 43쪽.

이는 무한공간이라는 관념은 낯설고 기이한 것이 아닐 수 없다. 더욱이 갈릴레이나 그의 동시대인만이 아니라 그 누구라도, 무한공간이 지니고 있는 자명성의 틀 안으로 한발만 옮겨놓으면, 현재의 우리에게는 너무나 자명하고 당연해 보이는 그 관념이 이해하기 힘든 괴물 같은 것으로 다가온다.

　일단 한계가 없는 공간이라는 관념 자체가 인간의 인지 체계로 포착하거나 직관할 수 없는 대상이다. 수학에서 무한의 관념과 같이 추상적 차원에서 논의되는 경우도 그렇지만, 구체적인 형상으로 그려보고자 할 때의 무한공간은 그 안으로 들어서는 사람에게는 현기증을 불러일으키는 것이 아닐 수 없다. 그것은 하나의 완결된 모습을 상상할 수도 없고 그 전모를 가늠할 수도 없는 것이기 때문이다. 『순수이성비판』의 칸트가 인간의 오성과 관련된 첫 번째 이율배반으로 제시했던 것도 비완결적인 것으로서의 세계의 모습, 곧 시공간적인 무한성의 문제였다. 세계가 시공간적으로 시작과 끝이 있다는 것도 말이 안 되고(그렇다면, 시작 이전이나 끝 이후에는 무엇이 있는가), 그렇다고 해서 시초와 종말이 없다는 것도 말이 안 된다(세상에 있는 것 중에 생겨나지 않은 것과 사라질 수 없는 것이 어떻게 있을 수 있는가)는 것이 곧 그것이다. 이와 같은 칸트의 명제의 역설 속에는, 무한공간의 관념이 지니고 있는 괴물 같은 속성이 내포되어 있다. 칸트가 이 문제를 이율배반의 영역에 포함시켜놓았다는 것은 미해결의 상태로 내버려두었다는 말에 다름 아니다. 곧 그에게 이런 문제는, 논리적 판단과 추론이 불가능하기 때문에 인간 이성의 세계에서는 불가능

한 판단의 영역으로 치워놓아야 할 것에 다름 아니었던 셈이다. 그리고 이런 사정은 지금도 마찬가지이다.

그럼에도 불구하고, 바로 그와 같은 무한공간이 너무나 생생하게, 쉽게 치워버리거나 외면하기 힘든 것으로 우리 곁에 존재하고 있다는 점이 문제이다. 별이 빛나는 밤하늘이 그 대표적인 표상이다. 지평선이나 수평선 너머에 무엇이 있을까에 대한 궁금증, 내 눈으로 확인해보지 못한 땅에 대한 호기심 같은 것은, 지구가 둥글다는 것을 확인하게 된 후로 종말을 고했다. 지리에 대한 기본적인 학습 과정을 거친 근대인이라면 누구도, 저 산 너머와 저 바다 건너에 무엇이 있을지를 궁금해할 이유가 없다. 그 너머에 가보지 않더라도 거기에 무엇이 있는지는 이미 알고 있거나 짐작할 수 있다. 그러나 그 지평선이 지구 위에 존재하는 것이 아니라 우주 속에 있는 것이라면 사정이 달라질 수밖에 없다.

여기에서 문제는 우주의 지평선 너머를 알고 싶다는 열망이나 그것을 알지 못해 답답해하는 조바심 같은 것이 아니다. 문제는 밤하늘이 하나의 구체적인 표상으로서 사람들 앞에 자리 잡고 있다는 점, 인간의 지적 능력 자체가 지니고 있는 초라함과 그것의 한계를 너무나 명료하게 표현하고 있다는 점이다. 생생하게 살아 있는 미지의 영역이자 근본적 불가지의 영역이 거대한 블랙홀처럼 자리 잡고 있는 밤하늘 앞에서 사람의 마음이 움직이기 시작하면, 무한공간은 이제 개인의 존재론적 차원과 얽혀든다. 내 앞의 세계가 제대로 파악할 수 없는 것으로 존재한다는 점도 문제이지만, 그것의 포착 불

가능성을 인지하고 있는 주체 자신도 그 세계의 일부라는 각성은 좀 더 큰 문제가 되며, 이런 사실에 대한 통렬한 깨달음은 사람들에게 세계와 자기 자신의 존재에 관한 근본적인 회의를 불러일으키게 되는 것이다. 이러한 회의는 어느 한 사람의 문제가 아니라 인류 자체가 직면한 문제이기 때문에 실존적이라기보다는 존재론적이라고 해야 할 것이다.

4. 무한공간의 공포와 존재론적 간극: 파스칼의 역설

지금 내 앞에 매우 현실적인 형태로 존재하고 있는 바로 이 공간이 결국에는 무한성으로 이어져 있다는 것은, 지금 내 앞에 구체적이고 실감 넘치는 장소로 존재하는 바로 이 공간이 그런 무한공간의 일부임을 뜻한다. 그리고 그것을 바라보고 그 사실을 자각하고 있는 나 자신도 결국 그 무한성의 일부인 것이다. 이것은 심각한 사태가 아닐 수 없다. 그것은 내가 이 세상을 모를 뿐 아니라, 나 자신도 알지 못한다는 것을 뜻하기 때문이다. 세계만 불가지의 영역인 것이 아니라 주체 자신도 마찬가지라는 것이다. 그러니까 무한공간의 내부를 통과하여 세계 앞에 서 있는 주체로서의 인간은 근본적 백지상태에 다름 아닌 것이다.

이런 생각에 도달하게 되면, 세계의 모습이나 자기 자신이 어떤 존재인지 상관없다고 생각하지 않는 한, 그런 사람에게 밤하늘은 아

름답기보다는 오히려 공포스럽고 나아가서는 괴물스럽기까지 하여 사람을 질식시키는 어떤 것이 될 수밖에 없다. 파스칼(1623-62)의 유명한 단장 "이 무한한 공간의 영원한 침묵이 나를 두렵게 한다."[7] 라는 문장은 이런 마음을 보여주는 대표적인 것이다. 이런 구절이 등장한 것은, 갈릴레이가 망원경으로 하늘을 관찰한 후의 일이다. 파스칼이 "그 둘레는 어느 곳에도 보이지 않고 그 중심은 어느 곳에나 있는 무한한 우주"(137쪽)라고 쓸 수 있었던 것도 망원경이 만들어낸 무한공간을 떠나 생각할 수가 없다. 게다가 파스칼은 직접적으로, "우리들은 망원경의 도움으로 이전의 철학자들에게는 전혀 존재하지도 않았던 실체들을 얼마나 많이 발견해내었는가?"(410쪽)라고 쓰기도 했다. 그 실체란 말할 것도 없이 망원경이 새롭게 발견해낸 별들이며, 그 너머에 있는 무한공간이다.[8] 가톨릭 신앙을 유지하고자 했던 그가 기적과 미신의 문제에 그토록 매달렸던 것도 그 때문이다. 망원경을 통한 갈릴레이의 치명적인 관측 이후에 본격화된 이와 같은 심정은 다음과 같은 구절들에서 좀더 구체적인 표현을 얻는다.

7 파스칼, 『팡세』, 김형길 옮김, 서울대학교출판문화원, 2016, 148쪽.

8 망원경을 언급하는 파스칼은, 망원경의 도움으로 발견해낸 새로운 별들이, 프톨레마이오스의 천문학이 규정했던 1022개 항성의 제한된 숫자를 깨뜨림으로써 오히려 "많은 수의 별"이라 표현했던 성서를 옹호한다고 쓰고 있으나, 이것은 결과적으로 자학적인 아이러니가 된다. 망원경을 통한 천체 관측에 의해, 프톨레마이오스의 천문 체계와 함께 깨져 나간 것은 별의 숫자만이 아니라 지구중심설이며, 그것은 곧 사람이 절대자의 특별한 선택과 사랑을 받았다는 사실이 깨져 나갔다는 것을 뜻하기 때문이다. 무한공간의 공포에 대해 말하는 그 자신의 언급이 그런 마음을 직접적으로 표현하고 있기도 하다.

나는, 나를 에워싼 이 우주의 무시무시한 공간들을 바라본다. 그런데 나는 왜 내가 다른 곳이 아닌 이곳에 놓여 있는 것인지, 그리고 나에게 살 수 있도록 주어진 이 짧은 시간이 어째서 내 앞에 놓인 영원과 내 뒤에 놓인 모든 영원 속에서가 아닌 바로 이 시점에서 나에게 지정되었는지 알지 못한 채 이 광막한 공간의 한구석에 붙잡혀 있다.

나는 곳곳에서 무한들밖에는 보지 못한다. 이것들이 마치 한 개의 원자인 것처럼 그리고 한순간밖에 지속되지 못하는, 되돌아올 수 없는 한 개의 그림자인 것처럼 나를 둘러싸고 있다.[9]

파스칼의 이런 서술은 널리 알려져 있지만, 여기에서 강조되어야 할 것은 이 구절이 파스칼 자신의 절망감에 관한 토로가 아니라는 사실이다. 그가 쓴 이 구절은, 무한공간을 공포스럽게 생각하는 바보같이 한심한 불신자나 회의주의자가 있다는 것, 그런 것은 제대로 된 이성을 가진 인간이라면 생각할 수 없는 터무니없는 것이라는 맥락에서 나온 것이다. 그래서 매우 긴 이 구절이 끝나는 자리에, "누가 이런 식으로 지껄여대는 사람을 친구로 삼고 싶어하겠습니까."(470쪽)라고 덧붙이기도 했다.

그렇다면 수학자이기도 했던 그 자신은 이런 회의로부터 벗어나 있다는 것인가. 파스칼은 당연히 그렇다고 대답한다. 스콜라 철학의 잔해 위에 서 있던 17세기 유럽의 호교론자답게, 그는 새롭게

9 같은 책, 469–70쪽.

열린 무한공간의 당혹감 앞에서 오히려 신앙심을 향해 한발 더 나아가고자 했다. 그에게 신앙은 앎(scio)이 아니라 믿음(credo)의 차원에 있으며, 참된 신앙은 신의 존재에 관한 증명 같은 것으로 획득되는 것이 아니라 오로지 신으로부터 주어진 선물 같은 것이라고도 썼다.[10] 하느님의 은총을 배제한 채로 인간의 이성에 의해 절대자에 도달하게 되는 이신론은, 그것이 설사 절대자에 대한 숭배를 실천하고 있다고 해도, 파스칼에게는 참된 신앙과는 거리가 멀고, 그런 점에서 무신론과 다르지 않다.[11] 그러니까 파스칼은 칸트보다 백여 년 전에 이미 순수이성과 실천이성을 분리하고 있었던 셈이다. 파스칼의 것으로 잘 알려져 있는 '신의 존재에 관한 내기'의 경우도 마찬가지이다.

신이 있는지 없는지 모르는 상태에서 어느 쪽에 내기를 걸 것인가. 파스칼은 당연히 있다 쪽에 걸어야 한다고 했다. 확률은 어느 쪽이나 반반이지만, 이것은 단순히 확률의 문제가 아니라 내기를 건 사람의 죽음 이후의 삶과 관련되어 있는 것이기 때문이다. 신이 없다면 어느 쪽에 걸건 마찬가지지만, 신이 존재한다면 기댓값은 무한대와 무한소로 갈려버린다. 그러니 어느 쪽에 걸어야 하는지는 자명하다고 했다. 신이 없다 쪽에 거는 모험은 성공해봐야 기댓값이 0이니 성공이랄 것이 없고, 반대로 실패하면 기댓값은 무한소라서 그쪽을 선택한 사람에게 그 결과는 치명적이다. 반대로 신이 있다는 쪽

10 같은 책, 21쪽.
11 같은 책, 488쪽.

에 건다면, 잘하면 무한대의 기댓값을 받을 수 있고 실패해봐야 기댓값은 0이다. 그러니 손해는 없고 잘만 하면 신의 거대한 은총을 얻을 수 있다는 것이다. 물론 이런 식의 이야기는 수학적으로만 맞는 말이다. 신의 은총이나 사랑이 그런 식의 계산에 동반될 것이라는 판단은 조금만 생각해보아도 우스꽝스러운 것일뿐더러, 윤리적 차원에서 보자면 이해관계를 넘어서 있어야 할 신앙의 문제를 개인적인 이해타산과 복 받음의 차원으로 옮겨놓은 것이니, 그는 말하자면 신이 거주해야 할 신성한 장소 안에 카지노 도박판을 차려놓은 셈이다.

그러나 여기에서도 또한 오해하지 말아야 할 것이 있다. 파스칼 자신이 이런 계산 끝에 신앙을 선택했다고 한 것은 아니다. 이런 논리는 어디까지나 호교론자의 입장에서, 회의주의자들을 진정한 신앙의 세계로 끌어들이기 위해 부득이하게 고안해낸 변설에 불과하다는 것이 텍스트의 문면이다. 즉, 이런 세속적 이해타산으로 보더라도 교회 나가는 것이 손해나는 일은 아니라는 수준의 것이었다.

그럼에도 파스칼 자신이 밝혀놓고 있는 이런 의도와는 무관하게, 무한공간이 만들어내는 공포와 신의 존재에 관한 내기는 파스칼 자신의 생각인 것으로 통용되곤 한다. 파스칼이 그 자신의 말처럼, 앎이 아니라 믿음의 차원에서 진정한 신앙을 얻은 사람이었는지, 혹은 그저 그것을 바랐으나 실패한 사람이었는지는 그 자신만이 안다. 어쨌거나 그의 글을 읽는 사람의 입장에서 분명한 것은, 그의 글이 호교론자의 입장에서 씌어졌다는 점, 종교와 신앙을 옹호하고

불신자들을 믿음의 길로 인도하기 위해서 씌어졌다는 점이다. 또한 그럼에도 불구하고 분명한 또 하나의 사실은, 그가 비판한 종교적 절대성에 관한 회의주의나 절망감 혹은 이해타산에 의한 종교 선택 같은 것들이 파스칼 자신의 생각으로 통용되곤 한다는 점이다. 이 것이 파스칼의 메시지가 적지 않은 시간의 흐름 속에서 직면하게 된 역설이다.

의사소통이 이루어지는 무의식적 구조를 고려한다면, 파스칼의 메시지가 처한 역설적 상황은 당연한 것이 된다. 의사소통 상황에서 중요한 것은 한 사람이 실제로 어떤 맥락에서 무슨 말을 했느냐가 아니라 그의 말이 사람들에게 어떻게 다가갔느냐, 어떤 이해와 맥락 에 도달하게 되었느냐이다. 더욱이 파스칼의 말이 만들어낸 의미와 이미지는 한두 사람에 의해서가 아니라, 오랜 시간에 걸친 집단적 이해와 맥락을 통해 형성된 것이며, 그런 점에서 집단적인 무의식의 반응이라고 할 것이다. 무의식의 차원에서 말하자면, 중요한 것은 언술의 대상 자체이지 그것의 속성이 아니다. 즉, 무엇이 어떠하다 고 말했을 때, 결국 중요한 것으로 부각되는 것은 주어인 무엇이지, 술어인 어떠하다가 아니라는 것이다.

무의식이 오직 주어만 알고 술어는 모른다는 것은 파스칼의 경우 도 마찬가지다. 그의 말의 표면적인 뜻은, 무한공간의 공포 같은 것 은 신앙심 없는 사람의 바보 같은 생각이며 진실한 신앙으로 그것을 극복해야 한다는 것이었다. 하지만 사람들에게 정작 의미 있게 다 가가는 것은, 그것을 극복해야 한다는 그의 주장이 아니라 그가 그

토록 설득력 있게 제시한 무한공간의 공포 자체이며, 보험 드는 심정으로라도 교회 같은 곳에 나가두어야 하는 것이 아니냐는 타산적인 생각이다. 그러니까 파스칼의 메시지는 표면적인 의미와는 다르게 정반대로 뒤집어져버린 셈이다. 어쩌면 파스칼 자신도 의식하지 못했던 그 자신의 진짜 메시지가 제대로 전달되었다고 해도 좋겠다. 파스칼 자신의 무의식적 진실이 결과적으로 전달되었다는 것이다. 물론 이를 입증하기 위해서는 파스칼에 관한 한 좀더 많은 자료가 필요할 것이다. 그러나 그 무의식을 파스칼이 아니라 근대성 자체에 내재한 것이라고 하는 것, 그러니까 근대인이라는 집단 주체가 지닌 본원적인 것이라고 하는 것은 현재의 수준에서도 말할 수 있다. 파스칼의 역설을 만들어낸 집단적 수용과 해석의 결과는 근대 세계 자체가 도달하게 된 보편적 심정의 발로라 할 수 있기 때문이다. 자기 자신과의 불일치 및 그로 인해 생겨나는 불안을 기본적인 존재 조건으로 안고 살아가는 수많은 사람들의 존재가 바로 그 근거가 된다.

파스칼의 시대와는 달리 우리 시대 존재론적 조건의 기본항이 실질적 무신론임을 고려해보자. 인격화된 절대자를 믿지 않는 사람 앞에 존재하는 무한공간은 그 자체로 절대적 공허의 표상일 수밖에 없다. 그래서 무한공간은 그 자체가 지닌 흡인력으로 인해, 단순히 객관적 개념으로서가 아니라 한 개인의 실존적 차원과 쉽게 결합하고, 그 결과 존재론적 불안의 표상이 된다. 이럴 때 중요한 것은 객관적인 것으로 존재하는 무한공간이 아니라 그것을 대하는 주체의 마음이다. 무한공간이라는 관념적 대상을 극복될 수 없는 거대한 공허

로 바라볼 때가 문제라는 것이다. 무한공간은 객관적인 것으로 태연하게 사람들의 눈앞에 버텨 서 있을 뿐이지만, 그 앞에서 마음이 느끼는 거대한 공허는 불안과 전율이 그로부터 흘러나오는 분화구와도 같은 셈이다. 파스칼의 시대로부터 3백여 년이 지난 후 레비나스(1906-95)는 이 모티프를 이어받아 이렇게 썼다.

사물들의 형상이 밤 속에서 녹아버릴 때 대상도 대상의 성질도 아닌 밤의 어둠이 마치 현전처럼 침범해온다. 밤 속에서 우리는 어둠에 얽매여 있으며 아무것도 하지 못한다. 그러나 여기서 아무것도 아님(rien)은 순수 무로서의 아무것도 아님이 아니다. 이것 또는 저것이라 부를 수 있는 것, 즉 '어떤 사물'은 더 이상 존재하지 않는다. 그러나 이 보편적 부재는 하나의 현전, 절대적으로 불가결한 하나의 현전이다. 이 현전은 변증법적으로 보았을 때의 부재의 대립항이 아니다. 사유를 통해서는 우리는 이 현전을 포착할 수 없다. 이 현전은 매개 없이 거기에 있다. 거기서는 아무런 이야기도 들려오지 않는다. 아무것도 우리에게 응답하지 않으며, 침묵, 침묵의 목소리만이 우리를 전율하게 만든다. 이것이 파스칼이 말한 "이 무한한 공간의 침묵"이다.[12]

여기에서 레비나스가 말하는 '보편적 부재'는 단순하고 평온한 없음이 아니다. 살아서 꿈틀거리는 없음, 다른 살아 있는 것들을 빨아

12 레비나스, 『존재에서 존재자로』, 서동욱 옮김, 민음사, 2003, 94쪽.

들이는 없음, 우리를 전율하게 만드는, 그러니까 우리를 으르고 협박하고 거대한 힘으로 달려드는, 이빨 달린 아가리로서의 없음이다. 이것은 고독의 경우와도 흡사하다. 우리에게 문제가 되는 고독이란 단순히 홀로 있음이 아니다. 홀로 있음으로서의 고독은 경우에 따라 평온함이나 평화로움이나 한가함일 수 있다. 그런 홀로 있음은 문제가 되지 않는다. 문제가 되는 고독은 고통스럽거나 불안한 고립감으로서의 홀로 있음이다. 마음이 통하는 사람과 함께 있는데도, 혹은 자기 자신에게 친숙한 공간에 있는데도 느껴지는 고독감이 진짜 문제이다. 거기에서 문제가 되는 것은 결국 자기 자신과의 불일치(하이데거의 용어로 말하자면 존재와 존재자 사이의 불일치)이며 그로 인해 감득되는 불안한 간극이자 그 간극으로부터 흘러나오는 묵직한 압박감이다.

무한공간이나 레비나스적인 '보편적 부재'의 경우도 마찬가지이다. 그것이 문제가 되는 것은 단순히 객관적인 상태나 조건으로서가 아니라, 그것을 인식하는 주체와 만나서 그들의 마음속에서 전율이건 공포건 불안이건 간에 무언가 강렬한 정서를 만들어내고 있을 때이다. 그러므로 전율로 다가오는 무한공간이란, 그것을 절대적 공허로 받아들인 채로, 커다란 아가리를 벌리고 있는 맹수나 분화구 앞에서 있듯 그 절대 공허를 대면하고 있는 사람에게 해당하는 것이다.

그래서 어떻게 해야 하는가. 17세기의 파스칼은 참된 신앙심을 그 지침으로 내놓았고, 18세기의 칸트는 순수이성으로는 입증할 수 없는 신의 존재와 영혼의 불멸성을 실천이성의 차원으로 끌어오면

서도 종국적으로는 자기 혼자 책임져야 할 윤리적 결단에 대해 말했다. 그리고 19세기의 헤겔은 그 무한성을 지상으로 끌어내려 세상을 살아가는 사람들 속의 절대성으로 만들었고, 니체는 그 어떤 절대성에도 의존하지 않은 채 그 공허함 속에 깃들어 있는 우주적 차원의 불합리함과 불공평함을 개인의 운명의 형태로 적극적으로 끌어안아야 한다고 했다. 그러니까 한편에는 신의 선물로 주어지는 신앙심이 있고, 그 반대편에는 나약한 인간이 스스로의 나약함을 뼛속 깊이 승인함으로써 이루어지는 운명에 대한 사랑이 자리 잡고 있다는 구도로 정리될 수 있을 터인데, 개인의 윤리적 결단이나 공동체를 통한 절대성의 내면화 같은 것도 모두 이 스펙트럼 안에 포함되어 있는 셈이다.

이처럼 다양한 처방의 스펙트럼을 만들어낸 것은 당연히 무한공간으로 표상되는 어떤 초월적인 혹은 절대적인 대상과 그로 인해 생겨나는 주체의 불안이다. 그리고 그 불안의 배후에 있는 가장 커다란 현실적 존재가 무엇인지는 자명할 것이다. 그 근저에 놓여 있는 것은, 로마 제국에서 근대에 이르기까지 유럽 정신의 가장 강력한 지배자였던 존재, 시나이 반도 출신의 사막 신 이외에 다른 것이 있기는 어렵겠다. 그 존재가 실재로 간주되었을 때는 말할 것도 없지만, 실체 없는 것으로 간주되어 절대자의 자리에서 하야했을 때도 사정이 달라지지는 않는다. 그것의 부재가 남긴 검은 구멍이 얼마나 거대한 인력을 지니고 있는지는 근대의 다양한 정신들이 보여주고 있기 때문이다.

5. 뉴턴과 절대공간의 문제성

유한자인 인간의 입장에서 보자면 무한공간의 괴물성은 어떤 방식으로건 순치되어야 한다. 신이 추방당한 무한성의 들판에 제약 없이 방치되는 순간, 무한공간이라는 괴물은 실존적 맥락과 결합하면서 사람의 삶으로부터 그 의미를 빨아내버리는 검은 구멍이 되기 때문이다. 애써 모른 척하며 살면 그뿐일 수도 있겠지만, 그렇다고 해서 어두운 밤하늘에 숨어 우리를 내려다보고 있는 저 무한공간의 존재를 무한정 외면할 수도 없는 노릇이다. 그렇게 서로 태연할 수 있다면 모르겠지만, 어느 날 저녁 집으로 가는 사람들을 습격하곤 하는 것이 바로 그 무한공간의 괴물성이기 때문이다. 한 사람의 삶의 흐름이 휘어지고 감쳐드는 물굽이마다 치명적으로 닥쳐오는 풍경 속에 있는 것이, 곧 무한공간이 뿜어내는 삶의 허망함이기 때문이다. 그러니 문제는 무한공간의 몸체가 지닌 실존적 가시와 뿔과 송곳니들을, 사람들이 다치지 않게 어떻게 잘 단속해내는지가 된다. 이런 사정은 기본적으로, 무한공간이 여러 사람들의 시선 앞에 공공연하게 노출되기 시작했던 때라 해서 다를 수는 없다.

갈릴레이가 망원경으로 하늘을 관측하기 시작하면서 근대 천문학이 본격화되었던 유럽의 17세기는 또한 뉴턴에 의해 고전역학이 시작되는 시기이자, 이신론과 범신론의 모습을 띤 실질적인 무신론이 공공연하게 논리화되는 시기이기도 하다. 무한공간 앞에서 전율했던 파스칼만이 아니라, 공간과 시간을 절대성의 지표로 삼은 뉴턴

도, 또 뉴턴식의 절대성을 무신론적인 것이라고 비판했던 라이프니츠와 버클리[13]도, 또한 자연신학을 새로운 방식으로 논리화했던 스피노자도 모두, 새로운 절대성의 위력 앞에 마주 서 있던 17세기의 정신과 그 연장에 있다. 그들은 모두, 중세 유럽을 지탱해왔던 신학적 절대성이 흔들리고 있는 것을 목격했던 사람들이다. 어떻게 새로운 절대성의 자리를 찾아야 하는지에 대한 사유는, 그 강렬함에서 편차는 있을 수 있어도 이들의 입장에서 회피하기 어려운 문제일 수밖에 없다. 공간과 절대성이라는 관점에서 볼 때, 이들 중에서도 특히 주목되는 것은 뉴턴(1642-1727)과 스피노자(1632-1677) 사이의 상동성이다. 이들은 각기 다른 방식이기는 하지만 새로운 절대성의 거처를 제시했다는 점에서 그러하다.

뉴턴의 『자연철학의 수학적 원리』(1687)[14]와 스피노자의 『에티카』(1677)가 지니고 있는 형태적 유사성은, 이 두 책이 모두 정의와 공리, 정리와 증명, 따름정리, 주석 등으로 이어지는 서술 방식의 동일성을 공유하고 있기 때문이다. 하지만 이런 유사성은 유클리드의 『기하학 원론』을 모델로 하는 것이라는 점을 염두에 둔다면 이내 고개를 끄덕이고 말 성질의 것이기도 하다. 이들로부터 대략 120여

13 김성환, 「17세기 자연철학」, 그린비, 2003, 221쪽.

14 이하 이 책은 『프린키피아』로 약칭한다. 번역본은 두 종류가 있다. 『프린키피아』 전3권, 이무현 옮김, 교우사, 1998; 『프린시피아』 전3권, 조경철 옮김, 서해문집, 1999. 『프린키피아』에는 '2판 일반주해'가 빠져 있다. 인용할 경우, 전자를 저본으로 삼고 빠진 부분은 후자로 보충한다. 인용은 쪽수만 밝힌다. 영문판은 다음 책을 참조. *The Principia: mathematical principles of natural philosophy*, translated by I. Bernard Cohen and Anne Whiteman, Berkeley: University of California Press, 1999.

년 후에 나온 『정신현상학』의 서설에서 헤겔이 그런 서술 방식을 두고 시대에 뒤처지는 것이라 하는 것도, 또 그보다 대략 120여 년 후의 후설(1859-1938)이 학적 엄밀성의 근대적 모델로서 기하학적 방법을 지적했던 것도 같은 맥락이다.[15] 그러나 여기에서 적시되어야 할 뉴턴과 스피노자의 유사성은 그들의 주저가 지니고 있는 이 같은 서술 방식의 유사성만이 아니다. 두 책에서 중요한 것은 신이 아닌 새로운 절대성의 원천이 등장했다는 것, 그것이 자연이라는 점이다.

물론 두 책 모두 표면적으로는 신의 존재에 입각해 있다. 뒤에 좀더 자세히 살펴보겠지만 이것은 어디까지나 표면적으로만 그러하다. 또한 『프린키피아』는 물리학 책이고 『에티카』는 윤리학 책이다. 서로 다른 대상을 겨냥하고 있다는 것이다. 우리가 지금 문제 삼고 있는 공간의 개념에 관해 두 사람은 정반대의 입장이다. 한 사람은 텅 빈 틀로서의 공간의 절대성을 주장하는 반면에 다른 한 사람은 물체 없는 공백으로서의 공간이라는 개념 자체를 부정하고 있다. 그럼에도 불구하고 이 둘은 모두 새로운 절대성의 원천으로 자연을 지목하고 있다. 그 자연은 물론, 신의 뜻이 구현된 스콜라적 자연과는 구분되는 것, 그러니까 그것을 통해 신성을 확인하게 되는 자연신학의 대상인 자연과는 구분되는, 그 자체로 절대성이 되는 자연이다. 바로 이런 점에서 이 둘의 유사성은 두드러진다.

공간과 시간에 관한 한, 현재 우리가 지니고 있는 감각의 가장 기

15　헤겔, 『정신현상학』 1권, 임석진 옮김, 한길사, 2005, 85쪽; 후설, 『유럽 학문의 위기와 선험적 현상학』, 이종훈 옮김, 이론과실천, 1993, 91쪽.

초적인 틀을 논리화한 것은 뉴턴의 공적이다. 모든 물체들을 치워 버렸을 때에도 여전히 남아 있는 빈 방 같은 틀, 우리는 그것을 공간이라고 생각한다. 그것을 뉴턴은 절대공간이라고 부른다. 균질하고 등방적인 모습으로 끝없이 펼쳐져 있는 공백으로서의 공간이 곧 그것이다. 『프린키피아』의 첫 장에서 뉴턴은, 물체의 질량, 운동량, 관성 등에 관해 여덟 항목을 정의한 후, 주해에서 자신이 정의할 필요가 없다고 생각했던 네 항목, 절대시간, 절대공간, 장소, 절대운동 등에 대해 기술한다. 절대시간이란 외부의 어떤 물체와도 무관하게 자신의 본성에 따라 똑같이 흐르는 시간을 뜻한다. 그와 나란하게, 균질적이고 등방적인 무한공간으로서 절대공간의 관념이 다음과 같이 제시된다.

절대공간은 그 본성에 따라 있으며, 외부의 어떠한 것과도 관계가 없고, 늘 똑같으며 움직이지 않는다. 상대공간이란 어떤 움직이는 좌표이거나, 또는 절대공간을 잰 것을 말한다. 물체에 대한 위치를 써서 우리는 이 공간을 파악한다. 우리는 흔히 이것을 움직이지 않는 공간으로 여긴다. 이러한 예로는 땅속 공간, 공중 공간, 우주 공간을 들 수 있다. 이것들은 모두 지구와의 상대적 위치에 따라 결정된다. 절대공간과 상대공간은 생김새나 크기가 같다. 그러나 이들이 수치상으로 늘 같은 것은 아니다.

예를 들어서 지구가 움직이면, 공기가 차지하는 공간은 지구에 대한 상대적 관계로 보면 늘 똑같지만, 공기가 지나는 위치를 절대공간에서

보면, 어느 때는 어떤 위치에 있다가, 시간이 지나면 그 공간의 다른 어떤 위치에 있게 된다. 그러니 엄밀하게 말하면 공기의 위치는 계속 바뀐다.[16]

　뉴턴이 절대공간이라는 관념의 창안자는 아니다. 그러나 그는 자신이 절대공간의 존재를 실험을 통해 입증한 것으로 판단한다.[17] 절대공간과 절대시간에 관한 뉴턴의 이런 관념은, 공허한 공간이라는 관념 자체를 부정했던 아리스토텔레스의 우주론과, 또한 시간과 공간의 절대성을 부정하는 아인슈타인의 상대성이론 사이에 놓여 있다. 『프린키피아』(1687)와 〈특수상대성 이론〉(1905)의 시간적 격차를 고려한다면, 절대공간이라는 관념이 이론의 세계에서 지배적인 지위를 누린 것은 2백 년 정도였다고 하겠다. 물론 이 2백 년 동안에도 절대공간의 관념을 인정하지 않는 사람들이 있었고, 그 반면에 위의 인용에서처럼 뉴턴 이전에도 절대공간의 존재를 주장했던 사람들도 있었다.
　이런 논란이 없었다 하더라도, 과연 물체가 없는 순수한 공백으로서의 공간 같은 것이 과연 가능한 것인지에 대해서는 선뜻 그렇다고 말하기는 힘들다. 순수한 사변이나 논리로 보자면, 빈 공간이란 없

16　『프린키피아』, 8쪽. 번역은 일부 수정함.
17　"뉴턴은 균질적이고 등방적인 무한공간이라는 개념을 파트리티우스와 캄파넬라, 가상디로부터 넘겨받으며, 게다가 자신이 물리 실험을 통해 이 개념의 존재를 증명했다고 확신한다." 야머, 『공간의 개념: 물리학에 나타난 공간론의 역사』, 나남, 2008, 203쪽.

으며 눈에 보이지 않는 무언가로 가득 차 있다고 생각하는 쪽도 나름 합당한 이유가 있기 때문이다. 브루노와 데카르트, 라이프니츠처럼 그것이 에테르라고 생각할 수도 있고, 또 오늘날의 물리학자들이 상정하고 있는 암흑 물질이나 암흑 에너지(그것이 있어야, 중력 때문에 한 점으로 쪼그라들지 않을뿐더러 오히려 가속팽창하고 있는 현재의 우주 상태를 설명할 수 있다)라고 할 수도 있다.

하지만 점차 뉴턴의 역학 체계가 수용되기 시작하면서 절대공간 개념은 물리 연구에서 필수적인 지위를 차지했고[18] 이런 위상은 아인슈타인의 상대성이론이 나올 때까지 지속되었던 것이 현실이다. 주지하듯이 특수상대성이론의 혁명성은, 자연 질서의 절대성의 지위에 빛의 속도를 올려놓았다는 점에 있다. 광속이 절대적인 것이 되면 그 나머지 것들은 모두 상대적인 것이 된다. 시간도 공간도 마찬가지이다. 절대공간이라는 뉴턴적인 관념 역시 물리학적으로 타당한 개념의 지위에서 하야하게 된다. 순전히 물리학의 차원에서만 말하자면, 특수상대성이론이 등장한 후로, 균질적이고 등방적인 공허로서의 절대공간은 이미 그릇된 관념이 되어버린 셈이다.

더욱이 아인슈타인 이후의 새로운 물리학에 따르면, 공간은 그 자체의 자립성조차 지니지 못한다. 이 점은 시간 역시 마찬가지다. 3차원의 공간은 시간과 함께, 민코프스키의 4차원 시공간 연속체를 이루는 일부 속성에 불과할 뿐이다. 그러니까 실제로 존재하는 것은

[18] 같은 책, 229쪽.

시간과 공간의 복합체로서의 시공간이지, 시간과 무관하게 존재하는 공간 같은 것은 그 자체가 존재하지 않는 관념이라는 것이다. 후술하겠지만, 『자연철학』의 헤겔이 시공간에 관한 아인슈타인의 이런 생각을 선취하고 있었다는 점은 흥미로운 일이다. 물론 순전히 사변철학의 방식을 통해서였다. 그의 '존재론'의 기본 범주가 존재와 무에서 출현하는 생성이듯이, '자연철학'의 시작은 공간과 시간의 상호 부정을 통한 장소=운동=물질의 출현이다. 여기에서도 공간과 시간은 절대적이지 않음은 물론이고 자립성조차 없는 추상적 계기에 불과하다.

하지만 이 모든 사정에도 불구하고 여전히, 현생 인류가 지닌 공간에 관한 일상적인 감각에서 압도적인 것은 뉴턴적인 절대공간의 관념이다. 어떤 상대운동 속에서도 광속은 불변이며, 시간과 공간은 따로따로 존재하는 것이 아니라 둘이 복합하여 시공간이라는 하나의 좌표계를 이룬다는 아인슈타인의 새로운 이론은, 그것이 비록 현재의 물리학적 사실로 통용되고 있음에도 불구하고 보통 사람들의 일상적 감각과는 동떨어져 있다. 4차원 시공간 연속체는 수학적으로 유효할 수는 있지만 지구에 사는 사람들의 직관 체계와는 거리가 있다. 우리의 감각이 그려낼 수 있는 것은 3차원의 공간일 뿐이다. 또한 상대성이론 역시 보통 사람이 지닌 감각의 한계를 넘어서 있다. 상대성이론이 발휘하는 효과는 광속(초속 약 30만 킬로미터)을 기초단위로 하는 천문학적 시공간에서 현저하게 확인되는 것이다. 우리 우주가 균질적이고 등방적인 3차원의 입체가 아니라 다양한 곡

률을 가진, 휘어지고 비틀려 있으며 게다가 유동적이기까지 한 4차원의 시공간 연속체가 되었다는 것은, 어디까지나 시공간의 곡률과 에너지 분포를 보여주는 텐서 방정식 속에서만 유효한 것이다. 그런 수학적 사실과는 상관없이 일상의 공간을 바라보는 사람들의 감각 체계는 달라질 수 없다. 보통 사람들이 상상하는 우주나 무한공간의 모습 역시 마찬가지다. 우주건 허공이건 간에 무한한 것은 그대로 무한할 뿐이고, 현실 속에서의 공간은 여전히 채워져야 할 빈터일 뿐인 셈이다.

물론 뉴턴의 절대공간과 절대시간 개념은, 보통 사람이 지닌 이런 현실적 감각 체계를 논리화하기 위해 고안된 것은 아니다. 『프린키피아』에서 중요한 것은 물체의 운동을 둘러싼 법칙과 그 구체적인 양상들, 그리고 그것을 정밀하게 계산해내는 방식이다. 절대공간 같은 개념은 역학 차원에서 물체의 운동을 다루기 위해 필요한 전제일 뿐이다. 그러므로 시간과 공간, 운동을 한정하는 절대라는 말에서 그 어떤 인격적 절대자의 흔적도 찾을 수 없는 것은 당연한 일이다. 그럼에도 불구하고, 절대라는 한정어가 지니고 있던 신성함 때문에, 그 자리를 공간과 시간이 차지하는 것은 매우 위험한 신학적 상상력으로 다가올 수 있다. 절대공간의 개념이 절대적 무신론의 공간 혹은 절대적 비(非)절대성의 공간으로 읽힐 가능성이 얼마든지 있다는 것이다.[19]

세상 사람들에게 이와 같은 방식으로 받아들여지는 것은, 그것이 범신론이나 이신론이나 어떤 이름으로 불리건 간에 뉴턴에게 위태

로운 것일 수밖에 없다. 아직은 종교의 위세가 당당한 17세기이며 또한 그 자신이 가톨릭의 삼위일체론을 부정하는 신앙을 지닌 사람이기도 했기 때문이다.[20] 이런 상황에서 그가 취할 수 있는 태도는 매우 순화된 형태의 자연신학, 자연이 지니고 있는 놀라운 합법칙성을 통해 신의 영광과 뜻을 발견하게 된다는 생각을 표현하는 것이다. 『프린키피아』의 개정판에서 뉴턴은 그런 생각을 썼지만, 그래도 여전히 문제가 되는 것은 절대공간을 한정하고 있는 절대성이라는 개념이다. 비인격적인 것에 절대라는 용어를 사용하는 것은 신과 자연을 일체화했던 스피노자의 범신론적 사유와 다를 바 없는 것, 곧 법칙을 신격화하는 생각과 다를 바 없는 것이기 때문이다. 어느 쪽이건 실질적 무신론이라는 결과가 그를 기다리고 있다.

그러나 그 결과가 어떻든 간에 물리학자로서의 뉴턴, 그 자신의 표현을 빌리자면 '자연철학자' 뉴턴에게는 문제가 되지 않을 것이

19 이런 뉴턴의 처지에 대해, "그는 스스로가 쉽게 오해받을 수 있으며, 정통파 모임들에게서 무신론자들로 간주되었던 당대의 범신론적 사상가들 가운데 한 사람으로 여겨질 수 있다는 점을 두려워했던 것 같다."라는 진술은 그래서 가능하다. 야머, 앞의 책, 220쪽.

20 뉴턴의 신앙이 삼위일체설을 부정하는 아리우스주의(이는 325년 니케아 공의회에서 이단으로 결정되었다)에 입각해 있음은 잘 알려져 있다. 웨스트폴의 뉴턴 전기에는 신학 연구에 임했던 뉴턴의 모습이 나와 있고, 스노벨런은 뉴턴의 신앙을 아리우스주의에 더하여 신의 실체와 본성에 관해 불가지론적 태도를 취하는 소치니주의(socinianism)라고 한다. 김성환은 「일반 주해」에서 신의 실체와 본성에 관한 형이상학적 논의를 배제하려 했으나 성공하지 못했다고 하여 스노벨런의 해석을 지나치다고 논평한다. 김성환, 앞의 책, 230쪽; Stephen D. Snobelen, "God of gods and Lord of lords: The Theology of Isaac Newton's General Scholium to the Principia", edited by John Hedley Brooke et al., *Science in Theistic Contexts: Cognitive Dimensions*, Chicago: Chicago University Press, 2001, pp. 200–3; 웨스트폴, 『프린키피아의 천재』, 최상돈 옮김, 사이언스북스, 2001, 273–9쪽.

다. 『프린키피아』를 통해 그가 안출해낸 자연법칙들은 바로 그런 공간에서 오히려 태연하게 자신의 진리치를 드러내고 있기 때문이다. 그 태연함은 법칙의 것만이 아니라 뉴턴 자신의 것으로 간주해도 좋을 것이다. 우리가 문제 삼고 있는 것은 연금술사나 신학자가 아닌, 물리학자 뉴턴이고 그 자신에게도 중요한 것은 바로 그것이었을 것이기 때문이다.

6. 결정론의 공간, 탈인격화되는 신

뉴턴이 개진한 절대공간의 개념은 그 자체가 절대성의 사라짐, 절대성의 탈(脫)신비화를 뜻한다. 이 점에서 뉴턴의 『프린키피아』(1687)와 스피노자의 『에티카』(1677)는 정확하게 같은 평면에 있다. 10년을 격하여 출간된 두 책은 모두 법칙으로 파악된 자연에 관한 책이다. 하나는 물리법칙을 생산하는 자연이고 다른 하나는 윤리적 본성으로서의 자연이라는 점에서 그 양태는 다르지만, 자연 필연성의 연쇄, 그러니까 결정론(determinism)적 사유에 철저하게 입각해 있다는 점에서 둘의 유사성은 시대적이라고까지 할 만하다.

이 두 책에 존재하는 자연은, 기하학적으로 표현된 명제들과 그 명제들에 의해 구현되는 원리을 통해서만 말을 할 뿐이며, 그 어떤 예외적 힘이나 의지나 우연과도 무관한 것으로서의 자연이다. 스피노자는 인격적인 신을 부정했고, 인간이 자의적으로 자신과 유사한

관점에서 신적인 것을 포착하고 파악하는 것에 대해 인정하지 않았으며, 그래서 신=자연으로 논리화되는 그의 범신론은 실질적인 무신론으로 귀결될 수밖에 없다. 『에티카』는 그 내용 자체로 보자면 인격신에 관한 철저한 부정에 입각해 있으므로 반(反)기독교 신학이라는 점에서 신학적인 책이다. 하지만 『프린키피아』는 역학과 태양계의 질서에 관한 책이라서 신학 자체와는 무관하지만, 그럼에도 절대성과 우주적 원리를, 그것도 매우 혁신적인 방식으로 다루고 있다는 점에서 얼마든지 반(反)신학적이라고 비판받을 수 있는 여지가 있다. 실제로 뉴턴의 책에 대해 그러한 비판이 행해졌고 이에 대해 뉴턴이 내놓은 공식적인 답이, 『프린키피아』의 개정판에 부가된 「일반 주해」(general scholium)이다.

　뉴턴은 공간이나 시간 같은 중립적인 것들에 절대적이라는 한정어를 부여했으나, 그가 사용한 절대성이라는 개념은 단지 변하지 않는다는 전제만 있을 뿐 그 어떤 인격성이나 신비도 있을 수 없다. 밝혀진 것은 밝혀진 대로, 또 밝혀지지 않은 것 역시 그런 대로, 투명하고 명징한 역학의 논리가 있을 뿐이다. 자신의 역학 체계를 통해 뉴턴이 하는 말은, 물리적 현상과 그것을 만들어낸 작동 방식에 관한 것일 뿐이다. 왜 달이 지구 둘레를 돌고 있으며, 또 지구는 왜 태양 주변을 돌고 있는가. 그리고 그것들이 왜 타원 궤도를 가지고 있는가. 이런 질문에 대해 뉴턴은 중력의 작용으로 정교하게 설명하고 관측 결과와 일치하는 계산 결과를 보여준다. 현상이 있고 그 현상에 한정된 원인에 대해 말하는 것이다. 스콜라 철학이 이어받은 아

리스토텔레스의 용어를 쓰자면 그는 목적인(final cause)이 아니라 작용인(efficient cause)에 대해 말하는 것일 뿐이다.[21]

요컨대 뉴턴은 왜 물체가 중력을 가지고 있는지에 대해서는 말하지 않는다. 이유는 간단하다. 알 수 없기 때문이다. 그런 점에서 뉴턴은 이미 이 시기에, 말할 수 없는 것에 대해서는 침묵하라는 비트겐슈타인의 모토를 실천하고 있다. 뉴턴의 입장에서 보자면, 중력이라는 힘이 존재한다는 것, 그리고 그것이 어떻게 작동하고 있느냐 하는 것에 대해서는 말할 수 있지만, 그 힘이 왜 있는지에 대해서는 설명할 수가 없는 것이다. 그것은 사태의 원인(지구가 태양 주변을 선회하고 있는 원인)이 아니라 그 원인의 원인이며, 뉴턴의『프린키피아』가 말할 수 없는 영역이다. 뉴턴은 그러니까 원인의 원인으로 거슬러 올라가면 만나게 되는 최종 원인에 대해서는 말하지 않는다. 그러면서도 절대라는 용어를 쓴다. 이 경우 절대란 어디까지나 상대의 반대 개념일 뿐이다. 또 중력의 작용에 대해 정교하게 설명하면서도 중력이라는 이 신비로운 힘의 근원이나 그 힘이 왜 존재하는지에 대해, 즉 중력의 목적인에 대해서는 말하지 않는다. 뉴턴의 입장에서 보자면 그것은 당연한 일이다. 그것은 말할 수 없는 것이기 때문이다. 뉴턴이 무신론자라는 비판에 직면한 것은 바로 이런 이유 때문이다.

21 작용인은 대상의 운동이나 변화를 일으키는 직접적 원인이고, 목적인은 그것의 궁극적 원인에 해당한다. 아리스토텔레스가 든 예로 말하자면, 환자에게 의술은 작용인이고, 획득해야 할 것으로서의 건강은 목적인에 해당한다.

신학적인 관점에서 뉴턴이 받은 비판은 두 가지이다. 첫째는 절대공간(절대시간 및 절대운동)을 상정하여 신의 영역에 속한 절대성을 혼란에 빠뜨렸으며 결과적으로 무신론에 이르게 되었다는 비판이다.[22] 둘째는, 위에서 언급한 바와 같이 중력의 본성과 원인에 대해 밝히지 않음으로써 그것을 신비화하고 있다는 지적이다. 이 두 번째 비판은 데카르트의 소용돌이 가설을 이어받아 중력의 원인을 설명했던 라이프니츠로부터 온다. 이 두 가지 비판에 대한 응답이, 1713년의 『프린키피아』 개정판에 추가된 「일반 주해」이다.

중력의 원인을 밝히라는 요구에 대해서 뉴턴은 간명하게 답한다. 먼저, 「일반 주해」의 첫머리에서 행성들과 특히 혜성의 궤도에 대해 설명할 수 없는 소용돌이 가설의 수학적 결점과 비논리성을 짧게 비판하고, 글의 말미에 가서, 관측을 통해 입증할 수 없는 것에 대해서는 그 어떤 가설도 세우지 않겠다는 자신의 태도를 표명한다. 그런 태도에 입각한 자신의 학문을 '실험철학'이라고 지칭하고 있는 다음과 같은 대목을 보자.

그러나, 나는 지금까지 중력의 이러한 성질들의 원인을 실제의 현상들로부터 발견할 수는 없었다. 그리고 나는 가설을 만들지 않는다. 그 이유는, 실제로 현상에서부터 꺼낼 수 없는 것들은 모두가 가설이라 불

22　1710년 『인간 지식의 원리』를 출간하여 절대공간의 개념을 터무니없고 해로운 것이라고, 공간을 절대화하는 것은 불변하고 불가분적이고 무한한 신 이외에 절대성을 상정하는 것이라고 비판한 버클리가 대표적인 예이다. 김성환, 앞의 책, 221쪽.

리어야 하기 때문이다. 그리고 가설은 그것이 형이상적인 것이거나 형이하적인 것이거나, 또한 신비한 성격인 것이거나, 역학적인 것이거나, 실험철학에 있어서는 아무런 위치를 차지 못하는 것이기 때문이다. 이 철학에서는, 특수한 명제가 실제의 현상들로부터 추론되고, 후에 귀납에 의하여 일반화되는 것이다.[23]

이런 진술에 따르면 뉴턴이 말할 수 있는 것은 중력이라는 현상의 존재일 뿐이지 그 현상의 원인은 아니다. 그것은 관측을 통해 설명할 수 없는 것이기 때문이다. 하지만 이런 태도와는 반대로, 「일반 주해」의 초두와 말미 사이에서 길게 강조되고 있는 것은 자연을 지배하는 신의 존재에 관한 변설들이다. "태양, 행성 및 혜성이라는, 이 진실로 장려한 체계는 예지와 힘을 모두 갖춘 신의 깊은 배려와 지배로부터 생겨난 것이 아니고는 이 밖의 것을 생각할 수가 없다." (1068쪽)와 같은 자연신학적 언설이 그 바탕을 이룬다. 이런 식의 언사는 무신론적이라는 비판으로부터 벗어나기 위함이라 할 것이나, 그럼에도 무신론적이라는 비판으로부터 벗어나기 위해서라면 이런 정도로 충분할 수가 없다. 원리적으로 파악할 수 있는 자연과 절대 신성을 동일시하는 것이라면 그것은 곧 스피노자의 범신론, 그러니까 실질적 무신론과 다를 바 없는 것이기 때문이다. 자연 자체가 지닌 자연철학적 원리의 완벽성을 말한다고 해서 그것이 곧바로 신의

23 『프린시피아』, 1072쪽.

존재로 연결될 수 있는 것은 아닌 것이다. 우주를 지배하고 자신의 영광을 인간의 세계에 나타내지 않는 신이라면 그것은 신이라고 불려야 할 이유가 없는 것이다.

『에티카』에서 스피노자는 신을 절대 무한자로 규정하고, 자기 원인으로 존재하는 자연과 완벽하게 일치한다고 말한다. 하지만 신=자연이라는 등식은, 인격적인 지배자로서의 신의 존재를 부정하는 결과를 낳는다. 사람의 세계에는 물론이고 자연의 질서에 개입할 수 없는 신이라면, 게다가 창조주도 아니고 그저 그 어떤 원리로서 존재하는 신이라면, 그런 신에 대한 주장은 무신론이나 다름없기 때문이다. 「일반 주해」에서 뉴턴이 신의 본성으로서의 지배와 그에 상응하는 인간의 숭배를 집요할 만큼 강조하는 것은 바로 그런 때문이라 해야 할 것이다. 이를테면 이와 같은 대목들이다.

이 전지전능한 신은 세상의 영이 아니라 만물의 주로서 모든 것을 통치한다. 그리고 그 통치권 때문에 '주(主)인 신' 또는 '우주의 지배자'로 불리는 것은 당연하다. 왜냐하면 '신'이라는 것은 상대적인 호칭이며, 종에 대하여 관계를 맺는 것으로서, '신성'이란 신을 세상의 영이라고 공상하는 사람들이 생각하는 것과 같이, 신 자신의 몸으로의 그런 군림이 아니고, 종의 위에 서는 지배이기 때문이다. 지고의 신은 영원, 무한 그리고 절대로 완전한 존재자이다. 그러나 제아무리 완전해도, 지배의 힘이 없는 존재자는 '주(主)인 신'이라고 할 수가 없다. 지배하지 않는 신은 신이 아니기 때문이다.(1068-9쪽)

하지만 이런 사정에도 불구하고, 개정판에서 덧붙여진 「일반 주해」는 말 그대로 단지 덧붙여진 것에 불과할 뿐이다. 본문으로서의 『프린키피아』는, 그의 용어를 빌리자면 '실험철학'의 정신에 입각해 저술된 책이다. 거기에서 찾을 수 있는 신학이 있다면, 매우 낡은 형태의 자연신학뿐이어서 신앙에 논리적으로 접근할 수 있는 그 이상의 근거는 확보할 수 없다. 『프린키피아』는 기본적으로 물리학 책이며, 어떤 식의 변설을 덧붙이건 간에 여기에 존재하는 역학의 논리와 신앙 사이의 간극은 결코 논리적인 방식으로는 메워질 수 없는 어떤 것이기 때문이다.

개정판 준비를 도왔던 젊은 물리학자 로저 코츠는 『프린키피아』 개정판의 서문에서, "뉴턴이 쓴 이 위대한 책은, 무신론자들의 공격을 피하기에 가장 안전한 피난처이다. 그리고 무신론자들을 공격할 화살이 필요하면, 이 책에서 마음껏 꺼내 쓰기 바란다."(『프린키피아』, 34쪽)라고 했지만, 실질적인 유효성을 잃은 자연신학의 낡은 논증 방식이 아니라면(이것은 「일반 주해」에서 뉴턴이 시도한 것이다), 신의 존재를 증명하거나 무신론을 배격하기 위해 쓸 수 있는 그 어떤 실질적인 무기도 찾기 어렵다. 뉴턴이 발견한 역학적 원리로서의 자연은 절대적 인격을 가진 신성과 이미 동거할 수 없는 상태에 도달해 있기 때문이다.

7. 응답하지 못하는 신:
『프린키피아』의 신학적 진리로서의 『에티카』

스피노자의 『에티카』가, 그보다 10년 뒤에 나온 『프린키피아』의 신학적 진리라고 할 수 있음은 바로 이러한 점에서이다. 스피노자의 『에티카』는, 『프린키피아』가 두 개의 판본을 통해 매우 우회적이고 또한 모순적인 방식으로 보여주고 있는 자연 질서의 무신론적 본질을, 직접적인 언설의 형태로 제시한다. 그러니 위험한 책일 수밖에 없다. 코페르니쿠스(1473-1543)의 『천구의 회전에 관하여』(1543)가 그 내용의 혁명성을 떨어뜨리는 인쇄 감독관의 무기명 서문을 달고 저자가 죽기 3개월 전에 나왔던 것[24]과, 『에티카』가 저자의 사후에 출간되게 되었던 것은 이런 책들이 직면했던 유사한 사정을 보여주고 있다.

전체가 5부로 구성되어 있는 『에티카』의 1부 신에 관한 장에서, 스피노자는 '신=자연=실체'라는 자신의 고유한 강령을 유클리드적인 논증 방식을 통해 만들어낸다. 기초 개념들을 정의하고, 그 정의에 입각하여 공리와 정리를 제시하며, 증명하고 주해를 다는 방식이다. 절대자에 관한 변설은, 신에 관해 표현되는 36개 항목의 명제에 대한 증명이 끝난 후, 1부의 부록에 종합적으로 서술된다. 신에 관하여 사람들이 지니고 있는 편견에 대한 비판이 그것인데, 자연 속

24 존 헨리, 『서양 과학사상사』, 노태복 옮김, 책과함께, 2012, 133-6쪽.

에서 인간이 지니고 있는 특권적 지위를 부정하는 것, 그리고 인격적 신의 관념이 지니고 있는 허구성 비판이 그 핵심에 있다. 그에 따르면, 인간 역시 다른 존재들과 마찬가지로 자연의 일부에 지나지 않을 뿐이며, 사람들이 제멋대로 신을 상상하고 자의적으로 신격을 창조한 것은 미신에 불과하다. 다음과 같은 구절에서 그 요체를 찾아볼 수 있다.

이제 내가 이야기하려는 온갖 편견은 다음 한 가지 사실에 근거하고 있다. 즉, 사람들은 일반적으로 모든 자연물이 자기들처럼 목적 때문에 작용한다고 보고, 신 자신이 모든 것을 어떤 일정한 목적으로 확실히 이끌어간다고 믿는다는 점이다. 왜냐하면 그들은 신이 모든 것을 인간을 위해 창조하고, 또 신을 숭배하도록 인간을 창조했다고 믿기 때문이다.(중략)

그래서 그들은 이렇게 믿게 되었다. 신들은 인간에게 은혜를 베풀어 빚을 지움으로써 최고의 존경을 받을 수 있도록 인간이 사용한 일체를 창조했다고. 이 결과 각 인간은, 신이 자신을 다른 누구보다도 사랑하여 모든 자연을 자신의 맹목적인 욕망과 끝없는 탐욕에 맞춰 창조해주게 끔, 신 숭배의 잡다한 양식을 자기 자신의 성격에서 미루어 생각해내게 되었다. 이런 편견은 마침내 미신으로 전락하여 인간의 마음 깊숙이 뿌리박고 말았다. 이리하여 각 사람은 모든 것에 관하여 목적인을 인식하고, 그것을 설명하는 데 최대의 노력을 기울이게 되었다.[25]

여기에서 인상적인 것은, 창조주라는 관념을 부정함으로써 자연을 목적인(final cause)의 사슬에서 해방시키고 있는 스피노자의 모습이다. 자연이 목적 관념으로부터 해방되면, 계시신학과 더불어 스콜라 철학의 양 날개 중 하나였던 자연신학의 지반이 사라져버린다. 스피노자의 자연은 그 자체가 실체이자 신이다. 자연은 다른 어떤 원인에 의해서가 아니라 자기원인으로 존재한다. 거기에는 그 자체의 필연성 이외에는 그 어떤 존재 이유도 근거도 없다. 그러니까 자연은 그 자체로 목적이고, 여기에서 구태여 목적인을 논한다면 외부가 아니라 자연 그 자체에 내재해 있는 것이다. 그런데도 사람들은 자연을 제멋대로 의인화하고, 나아가 신조차 의인화하여 이런저런 이야기와 논리를 꾸며댄다. 그것은 인간 중심적인 생각에서 나온 편견이며 미신에 불과한 것이다. 스피노자 자신의 표현에 따르면, "자연이 자신을 위한 아무런 목적도 지니지 않으며, 또한 모든 목적인이 인간의 상상물에 불과함을 명시하기 위해, 우리는 이제 더 이상 많은 의론을 필요로 하지 않는다."(45쪽)라는 것이다.

그렇다면 절대자로서의 신은 어디에 있다는 것인가. 자연 자체가 신이라는 것이 그의 답이다. 하지만 자연과 신이 동일체라면 문제가 한두 가지가 아니다. 가장 먼저, 신은 절대 무한자이고 그 자체로 완벽한 존재인데, 자연과 인간 세상 도처에 발견되는 불완전성에 대해 어떻게 설명해야 하는가. 이에 대한 스피노자의 대답은 간명하다.

25 스피노자, 『에티카』, 추영현 옮김, 동서문화사, 1994/2013, 43–5쪽. 인용은 본문에 쪽수만 밝힌다.

그런 불완전성은 인간의 관점에서 본 것에 불과하다는 것, 그러니까 자연은 그 자체로 완전하며 그런 수준의 진짜 완전성은 인간의 판단이나 감각과는 아무런 관련이 없다는 것이다.

만일 모든 것이 신의 최고 완전한 본성의 필연성에서 생겨났다면, 자연의 많은 불완전성 ― 즉 악취를 풍기는 부패, 구역질 날 정도의 추악함, 혼란, 해악, 죄악 등 ― 은 대체 어디서 생겨났단 말인가. 그것이 그들의 반론이다. 그러나 이미 말했듯이 그들에게 반박하는 것은 쉬운 일이다. 왜냐하면 사물의 완전성은, 그것의 본성과 능력에 의하여 평가되어야 하기 때문이다. 따라서 사물이 인간의 감각을 즐겁게 하든 괴롭게 하든 또 인간의 본성에 적합하든 부적합하든, 그 완전성이 증감되지는 않는다.(49-50쪽)

스피노자가 뉴턴의 절대공간 같은 절대적 공허를 인정하지 않는 것도 이런 사유의 연장에 있다. 신=자연은 유일한 실체이다. 따라서 그것은 필연적 존재이고 분할 불가능한 것은 물론이며 그 자체로 생성하거나 소멸하지도 않는다. 무한한 틀 안에 빽빽하게 들어차 있는 것, 좀더 정확하게는 빽빽하게 달라붙은 채로 구성되어 있는 무한한 세계 그 자체가 곧 자연이다. 그러니 거기에 공허가 거주하는 장소로서의 공간 같은 것이 있을 수 없다. 그는 모든 존재가 신 안에 있다는 명제, "모든 존재는 신에 내재되어 있다. 그리고 어떤 것도 신이 없이는 존재할 수 없고 생각될 수도 없다."(정리 15)를 증명한 후

주해를 통해 이렇게 말한다.

> 그러나 자연에는 공허가 존재하지 않으며(이것은 다른 곳에서 말하겠다) 모든 부분은 공허가 존재하지 않도록 상호 밀착해야 한다. 따라서 이들 부분은 실제로 구별될 수 없다는 결론, 즉 물체적 실체가 실체인 이상 분할될 수 없다는 결론이 나온다.(중략)
> 물체적 실체로 간주되는 것으로서의 물은 분리도 분할도 될 수 없다. 게다가 물은 물로서는 생성하며 소멸한다. 그러나 실체로서의 물은 생성도 소멸도 하지 않는다.(25-6쪽)

이런 대목에서 돋보이는 것이 스피노자의 유물론적 근본성이다. 그는 주체(사유)와 대상(연장)의 세계를 구분했던 데카르트의 논리를 실체의 개념으로 통합한다. 그에 따르면 사유와 연장은 하나의 실체에 속해 있는 두 가지 속성일 뿐이다. 그 둘이 구분되는 것, 그러니까 세계를 바라보고 있는 인간과 그 나머지 세계가 구분되는 것은 오로지 하나의 실체의 서로 다른 속성이라는 점에서일 뿐이다. 이런 까닭에 자연에는 공허가 존재할 수 없다. 전체가 하나의 덩어리이기 때문이고 그것만이 유일한 실체이기 때문이다. 신의 외부가 존재하지 않듯이 실체로서의 자연 역시 마찬가지이다. 자연의 외부란 존재하지 않는다. 내부의 공백도 역시 존재할 수 없다. 그러니 뉴턴의 역학 법칙이 작동하기 위한 전제로서의 절대공간 같은 것도 있을 수 없다.

하지만 이 모든 사정에도 불구하고, 절대공간을 부정하는 스피노자의 논리는 절대공간을 상정한 뉴턴의 것과 다르지 않다. 그들의 의도와 무관하게, 결과적으로 둘은 모두 절대자를 탈(脫)인격화시키고 있다는 점에서 그러하다. 스피노자의 논리에 따르면 창조주 같은 것은 존재할 수 없다. 신은 절대적으로 내재적인 존재이기 때문이다. 이 점은 뉴턴의 체계에서도 마찬가지이다. 역학의 원리가 너무나 완벽하여 종국적으로 신의 놀라운 솜씨를 드러내는 것일 수는 있어도, 뉴턴의 체계 안에서 보자면 신은 증명 불가능한 데다 보이지도 않는 존재일 뿐이다. 『프린키피아』의 언어로는 소통할 수 없는 존재, 우리의 말을 들을 수도 우리에게 말을 건넬 수도 없는 존재이다. 뉴턴이 고백한 절대자의 존재에 관한 믿음은 어디까지나 본문이 아니라 부록에서, 「일반 주해」 같은 곳에서나 가능할 뿐이다. 책의 구성적인 차원만이 아니라 논리적인 차원에서도 그러하다.

그러니까 그것이 절대공간이건 완전한 실체로서의 자연이건 간에, 뉴턴과 스피노자의 세계 속에서 신은 응답하지 않는 존재이다. 우리의 기도를 들을 수 있을지는 모르지만, 설사 듣는다고 해도 응답이 불가능한 존재이다. 스피노자의 논리에 따르면, 신은 그 자신의 원리에 의해서만 작동하는 힘과 같은 존재이다. 우리의 기도가 그 원리와 들어맞는다면, 우리가 기도하지 않더라도 원리가 응답할 것이고, 그렇지 않다면 아무리 간절한 기도와 예배를 바치더라도 신은 응답하지 않는다. 신에게도 그것은 불가능한 일이기 때문이다. 스피노자는 위의 인용문에 이어 다음과 같이 쓴다.

나는 다음과 같이 주장한다. 존재하는 모든 것은 신 안에 내재한다고. 생성하는 모든 것은 신의 무한한 본성의 여러 법칙을 따르며, 이는 곧 신적 본질의 필연성에 의한 귀결이다(나는 곧 이를 증명할 것이다). 그러므로 신이 다른 것의 작용을 받는다느니 연장적 실체가 신의 본성에 어울리지 않는다느니 하는 것은 어떤 이유로도 성립될 수 없다. 가령 연장적 실체가 분할된다고 가정한다 해도, 그 실체의 영원성과 무한성을 인정하기만 한다면, 지금은 이로써 충분하다.(26쪽)

여기에서 거듭 강조되고 있는 것은 법칙이자 원리로서의 신이다. 그것이 곧 실체이고 자연이다. 스피노자는 뒤이어지는 정리들에 대한 증명을 통해, 절대적 결정론의 세계를 만들어간다. 신은 모든 것의 내재적 원인이고(정리 1-18), 모든 것의 본질의 작용인이며(정리 1-25), 따라서 자연에는 우연한 것은 존재하지 않고 존재하는 모든 것은 신적 본성의 필연성에 의해 작용하게끔 결정되어 있다(정리 1-29). 그러니까, "어떤 작용을 하도록 결정된 것은, 신에 의해서 필연적으로 그렇게 하게끔 결정된 것이다. 그리고 신에 의해 결정되지 않는 것은, 그 자신을 작용하게끔 결정할 수 없다."(정리 1-26, 34쪽)는 것이다.

8. 객석에 숨어 있는 스피노자의 신

　논리가 여기에 이르면, 스피노자의 신은 신일 수 없다. 스피노자의 신은 자신에 의해 감금당한 신, 자신을 결박해버린 신, 자기 세계의 비참을 바라보면서도 그 비참에 개입할 수 없는 신이기 때문이다. 이렇게 비유해보면 어떨까. 거대한 우주 속에서, 사람을 비롯한 모든 생명 있는 것들과 장차 생명이 있게 될 것들의 드라마가 펼쳐지는 세계를 하나의 무대라고 한다면, 스피노자의 신은 어디에 있는가. 아무도 없는 2층 객석의 어둠 속에 홀로 앉아 연극이 상연되는 무대를 망연히 바라보고 있는 존재라고 할 수 있지 않을까.

　물론 스피노자라면 이런 비유는 터무니없다고 반박할 것이다. 신은 세계와 한 몸이기 때문에 그렇게 분리될 수는 없다고, 무대와 거기에서 상연되고 있는 연극 자체가 곧 신이라고, 신은 세계에 대해 절대적으로 내재적이라고. 그렇다면 설정을 조금 바꿔서 다음과 같이 비유해줄 수 있겠다. 우주만큼의 크기를 지닌 신의 신체 위에서, 혹은 그 신체 안에서 세계의 비참이 상연되고 있고, 우주에게 자신의 신체를 양도한 신은 말없이 누워 있다. 신은 세계의 비참과 불합리를 알고 있을까. 알고 있다 하더라도 아무런 소용이 없다. 원리로서의 신은 그 비참과 불행에 개입할 방법이 없기 때문이다. 물론 여기에 대해서도 스피노자는 반박할 것이다. 신을 멋대로 의인화하지 말라고, 신은 사람처럼 느끼고 생각하는 존재가 아니라고. 당신들이 말하는 비참과 불합리는 인간의 관점에서 본 것일 뿐, 신의 영역은

따로 있다고.

그렇다면 이제는 우리가 반박할 것이다. 세계의 비참을 느낄 수 없고 그 비참 속에서 괴로워하는 존재들의 기도에 응답할 수도 없는 신이 무슨 신이냐고. 게다가 유한자인 스피노자 당신은 어떻게 신이라는 절대 무한자에 대해, 그 존재가 지니고 있는 무한한 속성과 변양에 대해 속속들이 알 수 있냐고. 유한하고 불완전한 존재인 인간이, 이른바 무한 지성의 도움을 받는다고 해서 그런 판단을 하는 것이 가능한 일이기나 하냐고.

이에 대해서도 스피노자의 재반박을 구성해낼 수 있다. 무한자로서의 신은 사람이 생각하는 그런 존재가 아니며, 신의 정의는 사람의 정의와 다르다는 것, 그리고 유한자인 사람도 신이라는 무한성의 일부이므로 무한성과의 접속이 가능하다는 식이겠다. 하지만 이런 식의 재반박 역시 같은 구조의 비판에 직면할 수밖에 없다. 어떤 식으로 반박하건 간에 사정은 마찬가지가 된다. 인간이 신의 신체의 일부라고 주장한다고 해서, 유한자로서의 사람 및 살아 있는 것들이 느껴야 하는 비참과 불행과 현실적 불공평함에 관한 한, 바뀌는 것은 아무것도 없기 때문이다. 그런 불합리로 인해 칸트는 결국 자기가 물자체의 세계로 추방했던 신을, 윤리의 영역에서는 다시 끌고 올 수밖에 없었다. 스피노자의 입장에서 보자면 신은 어둠 속에 숨어서 우리를 지켜볼 수 있을 뿐, 자기가 만든 세계임에도 거기에 개입할 수 없는 존재이다. 스스로를 원리로써 묶어버렸기 때문이다. 스피노자의 신이 할 수 있는 것은 무엇일까. 사람의 언어로 번역

하자면, 신의 윤리는 인간의 윤리와 다르다고 스스로에게 변명하는 것, 혹은 스스로를 바보 같다고 안타까워하는 것 정도라 해야 하지 않을까. 라이프니츠라면 그래도 그런 정도가 신이 선택한 최선의 결과라고 말할 것이다.

앞에서 나는 『에티카』가 『프린키피아』의 신학적 진리라고 썼다. 뉴턴의 결정론은 역학 법칙이라는 모습으로 『프린키피아』 속에 태연하게 자리 잡고 있거니와 스피노자의 세계로 옮겨오면 바로 그 결정론은 자신의 괴물성을 거리낌 없이 드러낸다. 절대적인 존재도 그 자신 안에 속박되어 꼼짝할 수 없는 것이 결정론의 위력이다. 그 세계에는 오직 필연성만 있으며 어떤 우연도 존재하지 않는다. 심지어는 의지조차도 자유에 의한 것이 아니라 필연적인 원인에 의한 것이다(정리 1-32). 이 세계 속에서 최선의 윤리인 스피노자의 『에티카』는 자기의 본성에 대한 투철한 인식을 통해 그것에 기쁘게 순응하는 것이다.

하지만 그것이 과연 가능한 것일까. 절대자로부터 어떤 계시도 받을 수 없는 상태에서 오로지 인간의 지적 능력만으로, 저 엄청난 자연, 무한한 실체를 제대로 알 수 있을까. 또한 그것을 알고자 하는 나 자신을 제대로 알 수 있을까. 모든 것은 다 정해져 있다는데, 그렇다면 그 안에서 과연 나 자신만의 고유한 공간을 확보하는 것이 가능할까. 과연 그런 절대 필연성 자체가 있기는 한 것일까. 이런 질문들과 그에 대한 대답은 『에티카』보다 백여 년 후인 칸트의 『순수이성비판』(1781)을 기다려야 한다.

이에 대한 대답으로서 칸트의 네 개의 이율배반은, 뉴턴과 스피노자의 '숨은 신'이 마지막으로 뱉어낸 신음 소리와도 같다. 칸트를 지나고 나면 신은 완전한 침묵 속으로, 완전한 불가지론의 영역 속으로 사라진다. 이제는 신음 소리조차 들리지 않는다. 신이 퇴장하는 순간은 우리가 보아온 대로 숨 막히는 물리학적 결정론이 생겨나는 순간이기도 하고, 또한 사람들의 마음속에서 새로운 절대성에 대한 갈망이 생겨나는 순간이기도 하다. 신의 황혼과 함께 시작된 자연과학적 결정론은 근대인들에게는 일종의 운명론과도 같다. 거기에는 우연도, 자유도, 한 개인의 의지도 없다. 20세기의 생물학자는 그 신을 "눈먼 시계제조자"라고 불렀다. 시계와 같이 작동하는 원리를 만든 존재는 자기가 그것을 왜 만들었는지, 무엇을 위해 만들었는지를 알지 못하는 존재라는 것이다. 맹목적인 인과 연쇄로서의 '작용인의 결정론'이 우리에게 할당하는 운명을, 오늘날의 진화생물학은 DNA라는 물질적인 수준으로까지 제시하고 있다. 거기에 의지라는 것이 존재한다면 자기 보존을 도모하는 DNA의 의지가 있을 뿐이다.

최소한 물리학의 차원에서라도 결정론이 흔들리는 것을 보기 위해서는, 존재에 관한 확률론으로 그 거대한 필연성의 연쇄에 맞서는 20세기 양자역학의 시간을 기다려야 한다. 고전역학에서 상대성이론으로 이어지는 결정론의 세계에서 보자면 양자역학은 비정합적인 세계상일 뿐이지만, 양자역학이 산출해내는 계산 결과의 정확함은 세계상의 기이한 비정합성을 보충해낸다. 물론 양자역학이 그려내는 세계의 기이함이라는 것 자체도, 어디까지나 결정론의 관점에

서 보자면 그렇다는 사실이 적시되어야 할 것이다. 스피노자가 그의 신 관념에 대한 주장에서 그랬던 것과 동일한 논리로 이렇게 말할 수 있겠다. 그 기이함 자체가 자연의 본래 모습이라면, 문제는 자연이 아니라 그것을 기이하다고 생각하는 사람의 인식 구조에 있다고.

공간과 장소: 칸트, 헤겔, 루카치

1. 탈(脫)신비화된 공간과 칸트의 절대성

　무한공간에서 절대공간으로의 이행, 그러니까 갈릴레이에서부터 뉴턴으로의 이행은 지금까지 기술해온 바와 같이 절대성의 탈(脫)신비화 과정이기도 했다. 그리고 이 점을 분명하게 보여주는 것이 뉴턴의 신학적 진리로서의 스피노자였다. 『프린키피아』에 등장하는 공간과 시간의 절대성은, 분노하는 창조주로서의 신이 지녔던 아우라와는 아무런 관련이 없으며, 단순히 운동의 법칙을 기술하기 위한 배경으로 물러앉는다. 그러니까 여기에서 공간이나 시간은 비록 절대라는 관형어를 지니고 있다고 해도, 버클리가 비판했던 것처럼 신의 지위를 참칭하는 일과는 거리가 멀다. 단지 모든 상대적인 좌표계의 밑자리로서, 객관적인 운동이 투영되는 스크린으로서 징발되었을 뿐이다. 그런 정도의 절대성을 두고 신적인 것이라 한다면, 버클리의 비판이 오히려 신성모독일 것이다. 절대 신성이 역학 법칙의

기술을 위해 동원될 수도 있다는 말이 되기 때문이다.

공간과 시간을 두고 벌어지는 절대성의 이 같은 탈(脫)신비화 과정은 칸트에 이르러 좀더 분명해진다. 칸트가 기술한 세계에 신의 목소리 같은 것이 있다면, 그것은 하늘의 무한한 깊이로부터 쏟아져 내려오는 것이 아니라, 사람의 마음속 심연에서부터 솟아 나온다. 칸트의 세계에 이르러 공간과 시간은 비로소 평화를 얻는 것처럼 보인다. 여기에서 공간과 시간은, 절대성은 물론이고 객관적 존재의 지위까지 내려놓는다. 칸트의 인식 체계 속에서 공간과 시간은, 외부 세계에 속한 것이 아니라 그것을 바라보는 사람의 세계에 속하는 것이 되기 때문이다. 『순수이성비판』(1781)에서 공간과 시간은 "감성적 직관의 순수 형식"[1]에 해당한다. 여기에서 직관의 형식이라 함은 사람의 마음속에 있는 고유한 인식 구조를 뜻한다. 그러니까 사람이 느끼는 시간과 공간의 형식은, 사람이라는 인식 기계가 있어서 의미 있는 것일 뿐이어서 다른 어떤 인식 기계에도 통용되는 보편적인 것일 수 없는 것이다. 절대적이지 않음은 물론이고 객관적일 수도 없는 것이다.

그러므로 여기에는, 인간과 구분된 채 저 혼자 자족적으로 존재하는 공간, 뉴턴이 말하는 절대공간 같은 것은 있을 수 없다. 좀더 정확하게 말하자면, 칸트의 논리에 따르면 그런 것이 있는지 없는지 알 수가 없다. 인식 주체의 입장에서 알 수 있는 것은 사람의 감각기

[1] 칸트, 『순수이성비판』 1권, 백종현 옮김, 아카넷, 2006, 259쪽. 인용은 본문에 쪽수만 밝히며, 직접 인용할 경우 '지성'은 '오성'으로, '초월적'은 '초월론적'으로 바꾸어 표기한다.

관에 포착된 것뿐이고, 좀더 나아간다고 해도 이를 기반으로 하여 이성적으로 추론할 수 있는 영역이 전부이다. 그 바깥에 있는 것에 대해서는 말할 수가 없는 것이다. 알 수 없는 그것을 지칭하는 칸트의 용어가 물자체이거니와, 칸트의 체계 속에서 다루어지고 있는 공간은 물자체에 속하는 개념이 아니다. 사물들이 어떤 모습으로 있는지, 그 객관적인 모습은 알 수 없지만 중요하지도 않다. 중요한 것은 대상이 아니라, 대상을 그런 모습으로 인식하는 사람의 마음속에서 벌어지는 과정들이다. 공간은 시간과 함께, 사람의 마음을 이루는 가장 기본적인 형식이라는 것이 칸트의 논리이다.

이처럼 칸트의 체계 속에서 인식 가능한 객관 세계는 사람의 주관적 경험이라는 형태를 거치지 않고는 존재할 수 없다. 여기에서 시간과 공간은 인식을 가능하게 하는 좌표의 역할을 하며, 객관 세계는 그 좌표를 바탕으로 하여 인간의 감성에 의해 포착된 현상의 형태로 존재하는 것이다. 그래서 칸트의 사유 체계에서는, 인간의 감각기관에 포착된 대상으로서의 현상이 중요하다. 그것은 단순한 껍데기 같은 것이 아니다. 그것은 본질의 세계로 가는 통로와 같은 것이기 때문이다. 현상이 없다면 본질도 있을 수 없다. 현상 끝에 본질의 세계 같은 것이 있는지는 확실하지 않지만, 설사 있다고 해도 통로가 없으면 도달할 수 없는 곳이니 없는 것이나 마찬가지이다. 이런 생각을 잘 보여주는 것이 『순수이성비판』의 초두에 등장하는 비둘기와 플라톤에 관한 비유이다.

경쾌한 비둘기는 공중에서 자유롭게 공기를 헤치고 날면서 공기의 저항을 느낄 때, 공기가 없는 공간에서는 훨씬 더 잘 날 줄로 생각할 수도 있겠다. 이와 마찬가지로, 플라톤은 감성 세계가 오성에게 그렇게 다양한 장애물을 놓는다는 이유로 감성 세계를 떠나 관념의 날개에 의탁해서 피안의 세계로, 곧 순수오성의 허공으로 감히 날아들어갔다. 이때 그는 이러한 노력으로는, 그가 말하자면 거기에 의지해서 그 지점에서 오성을 작동시키기 위해서 그의 힘을 쓸 수 있는 토대인 버팀목을 전혀 가지고 있지 못하기 때문에, 아무런 길도 열지 못할 것이라는 것을 알아채지 못했다.(205-6쪽)

비둘기에게 공기는 그 저항 때문에 비행을 느리게 하지만, 공기가 없는 진공의 공간은 비행 자체를 불가능하게 만든다. 감각 너머에 있다고 하는 이데아의 세계를 진짜 앎의 대상으로 간주하는 플라톤의 체계가 그러하다는 것이다. 인간의 감각과 그것에 의해 만들어지는 경험 없이 참된 앎은 불가능하다는 것이 칸트의 생각이다. 대상들 자체(곧 물자체)의 모습은 알 수 없는 것으로 남아 있지만, 그것은 마치 '암흑 물질'이나 '암흑 에너지'와 같이 그 본래 모습을 확인할 수는 없음에도 불구하고 현상세계를 통해 분명하게 발휘하는 힘이 있으므로 그것의 존재를 부정할 수는 없는 어떤 것이다. 다만 사람은, 감각기관이 지닌 한계로 인해 그 세계에 직접적으로 접근할 수는 없다.

그러므로 제대로 된 앎의 세계를 위해 중요한 것은, 칸트에 따르

면, 인식 주체로서 사람이 지니고 있는 마음의 원리들을 제대로 파악하고 판단하는 일이다. 중요한 것은 대상 그 자체가 아니라 사람의 감각기관에 의해 포착된 대상이며, 그것을 포착하고 총괄하는 인간 이성의 능력과 작용이다. 그와 같은 이성의 작업을 정밀하게 구분하고 체계화하는 것이, 칸트가 스스로에게 부여한 과제인 것이다. 칸트가 만들어놓은 주관적 앎의 세계는 사람의 마음을 이루는 네 요소의 작동으로 이루어진다. 외부의 데이터를 감각기관을 통해 받아들이는 감성, 데이터들의 질서를 파악하고 이해하는 오성, 그것을 규칙에 포섭하는 판단력, 그리고 경험의 세계 너머까지 추론하는 이성. 감성은 직관하고, 오성은 개념을 만들고, 판단력은 규칙들을 기준으로 판단을 하고, 이성은 그런 판단을 추론으로 확장해간다.

공간과 시간은 이 네 단계 중에서 첫 단계인 감성의 작업인 직관의 영역에 속한다. 칸트의 용어에 따르면, 공간과 시간은 직관의 뼈대를 이루는 형식이고, 그 존재는 경험으로 배우거나 누가 가르쳐주지 않아도 알 수 있는 것이어서 그냥 형식이 아니라 선험적 형식이다. 그러니까 칸트에게서 공간과 시간은 사람이 세계와 관계를 맺기 위해 마음속에서 가동되는 가장 우선적이고 순수한 형식인 것이다. 칸트는 이렇게 쓴다.

그러므로 시간과 공간은 무엇보다도 순수 수학이 공간 및 그것의 관계들의 인식과 관련해 빛나는 예를 보여주듯이, 그로부터 여러 종합적 인식들을 선험적으로 길어낼 수 있는 두 인식의 원천이다. 그것들은 곧

둘 다 모든 감성적 직관의 순수한 형식들이고, 그로써 선험적 종합명제
들을 가능하게 한다.(258-9쪽)

　이러한 칸트의 생각은 기왕에 있어왔던 생각의 두 흐름에 대한 부
정에 입각해 있다. 첫째는 뉴턴으로 대표되는, 공간과 시간의 절대
적 실재성에 대한 주장이고, 둘째는 라이프니츠로 대표되는, 공간과
시간이 경험적 현상들의 관계를 표현하는 것에 지나지 않는다는 생
각이다. 직관의 선험적 형식이라는 칸트의 개념은 이 둘을 모두 부
정한다.

　공간과 시간을 절대적 실재로 간주하는 뉴턴의 생각은, 칸트의
표현에 따르자면 "두 개의 영원하고 무한하고 독립적인 무물(無物,
Unding)"(259쪽)을 받아들이는 것과 다르지 않다. 이것은 그 자체로
모순적이다. 실재하는 것이 아니면서 실재하는 모든 것을 자기 안에
담기 위해 거기에 있는 존재들이라는 것이기 때문이다. 그렇다고 해
서 라이프니츠처럼 공간과 시간을 경험에서 추출된 현상들의 관계
로 간주해버린다면, 공간 속에 실재하는 사물들과 관련된 선험적 수
학 이론의 타당성을 인정할 수 없다는 난점에 도달하게 된다. 요컨
대 유클리드 기하학이 진리일 수 있는 것(그것은 칸트에 의해 종합판단
으로 규정되어 있지만)은 경험적인 관계의 공간이 아니라 선험적인 공
간이라는 것이다. 칸트의 공간과 시간의 개념은, 일단 그것이 주체
의 내부로 들어옴으로써 뉴턴이 초래한 객관적 실재성의 함정을 피
해가고, 또한 그것이 선험적인 형식으로 규정됨으로써 사물들의 관

계를 통해 추상화되는 경험적 공간이라는 라이프니츠의 한계를 넘어설 수 있게 된다.

2. 절대성의 이율배반

이와 같은 개념으로 정착하게 되는 칸트의 공간과 시간은, 사람의 의식이 외부 세계와 만나게 되는 가장 기초적인 형식일 뿐 그 이상도 이하도 아니다. 뉴턴의 절대공간이 우주 공간의 물체와 그 존재 방식(즉, 운동)을 기술하기 위한 투명한 배경이었다면, 칸트의 공간은 인간의 의식에서 생겨나는 운동을 논리화하기 위한 투명한 배경이 된다. 그러므로 칸트의 공간 개념에는, 실체로서의 무한공간이 지니고 있던 괴물성이 존재하기 어렵고(칸트의 공간은 실체가 아니라 인간이 지닌 감성의 형식에 불과하니까), 또한 뉴턴의 절대공간이 지니고 있던 절대성에 대한 갈증 역시 깃들기 어렵다(절대적인 것이 아니라 인간과 같은 마음을 지닌 존재에게만 유효한 것이니까).

그렇다면 근대 천문학과 함께 시작된 저 무한공간의 괴물성은 직관의 '선험적 형식'이라는 칸트의 개념에 이르러 비로소 화평을 얻었는가. 공간과 시간의 차원에서만 보자면 일단은 그렇다고 해야 한다. 공간과 시간의 무한성이 있다고 해도 그것은 실체로서가 아니라 어디까지나 인간의 의식의 차원에서만 그러한 것이므로, 그것이 문제라면 주관적 의식의 문제이지 객관적 실체의 문제가 아닌 것이다.

그러므로 여기에는 무한공간이 초래하는 현기증 같은 것도 존재하기 어렵다. 문제가 생긴다면 어디까지나 주관의 영역에서 생겨나는 것이기 때문이다.

그러나 과연 그럴 수 있을까. 문제가 사라진 것은 단지, 공간과 시간이 그 형식으로 있는 감성의 수준에서일 뿐이지 않은가. 칸트의 체계 속에서 절대성의 신음 소리가 터져 나오는 것은 감성이 아니라 오성(즉, 이해력)의 수준에서가 아닌가. 더욱이 이성의 자기 제한이라는 것은 주체로서의 사람이 자신의 무능력을 고백하는 것이나 다름없는데, 그것이 이렇게 당당해도 되는 것일까. 이율배반의 논리가 그런 경우가 아닌가. 칸트가 오성을 위해 구분해놓은 네 개의 범주(양, 질, 관계, 양태)에 따라 네 개의 이율배반이 만들어진다. 이 넷은 각각 시공간적인 시초와 한계, 분할 불가능한 실체의 존재 여부, 결정론과 자유, 절대 필연자의 존재와 연관된다. 좀더 간추리자면, 세계와 영혼, 자유와 신의 문제로 압축될 수 있다. 그런데 왜 이율배반이라는 것인가.

세계가 무한하다는 것도 유한하다는 것도 말이 안 된다는 것이 첫 번째 이율배반이다. 그러니까 이것은 세계가 무한할 수도 없고 유한할 수도 없다는 것, 즉 세계의 본모습에 대해서는 알 수가 없다는 말이다. 두 번째 이율배반도 이와 같은 방식이다. 세상에 존재하는 물체는 더 이상 쪼갤 수 없는 단순한 부분으로 이루어져 있다는 명제와 그렇지 않다는 반대 명제가 모두 거짓이라는 것, 쪼갤 수 없는 것이 있는 것도 아니고 없는 것도 아니라는 것, 즉 알 수가 없다는 것

이다. 세계의 무한성과 물체의 고유성을 따지는 이 두 이율배반은, 칸트의 분류에 따르면 수학적 범주에 속하며 여기에서는 명제와 반대 명제가 모두 거짓이다.

　세 번째와 네 번째 이율배반은 역학적 범주에 속한다. 물리학의 영역이라는 것이다. 세 번째 것은 결정론이 만들어놓은 인과의 사슬에서 벗어난 것들의 영역이 있느냐의 문제이다. 모든 것이 원인과 결과의 사슬에 따라 촘촘하게 이어져 있다면 자유의 영역은 존재할 수 없다. 종국적으로 세계 안에 있는 모든 존재는 그런 인과적 필연성의 부분에 지나지 않게 되며 한 개체에게 허용된 자유의 영역이란 존재하지 않는 것이 된다. 이에 대해, 칸트는 자연 필연성과 자유의 존재를 모두 긍정한다. 자연의 질서는 인과의 사슬을 따라 결정론적으로 구성되어 있지만, 개체에게는 또 그것대로 허용된 자유가 있다는 것이다. 네 번째 이율배반인 절대적 필연성의 문제도 마찬가지 양상이다. 수학적 이율배반에서는 명제와 반대 명제가 모두 거짓으로 부정되었지만, 역학적 이율배반에서는 서로 모순되는 명제와 반대 명제가 모두 참으로 긍정된다. 절대적 필연성(즉, 스피노자의 용어를 빌리자면 자기원인이자 절대적 무한자로서의 신이다)이 세계 안에 존재한다는 것도 참이고, 세계 안이건 밖이건 존재하지 않는다는 것도 참이라는 것이다. 서로 반대되는 두 명제가 모두 참이라는 말은 모순이 아닐 수 없다. 그래서 이율배반이고, 이런 이율배반의 존재는 그 자체로 판단 불가능성을 말해주고 있는 것이다

　칸트가 이율배반을 통해 보여주는 이와 같은 세계는 철저한 불가

지론의 세계이다. 신의 존재에 관한 기존의 증명에 대한 반박 역시 마찬가지다. 신의 존재를 논리적으로 증명한다는 것은 불가능하다는 것이 칸트의 생각이다. 신이라는 절대적 존재는 역시 인간의 판단 능력을 벗어나 있기 때문이다.

요컨대 이러한 칸트의 논리에 따르면, 인간이란 정말 한심한 존재가 아닐 수 없다. 일단 인간은 자기가 사는 세계가 대체 어떤 곳인지, 시작이 어디이고 끝이 어디인지, 공간적 한계가 있기는 한지 등에 대해 그 무엇도 아는 것이 없다. 또한 그 세계를 바라보고 있는 자기 자신에 대해서도 마찬가지이다. 세계 속에 존재하는 물체의 고유성이 있는지도 알지 못하며, 한 개체로서의 인간이 지닌 고유한 정신적 자질이 있는지 없는지도 모른다. 절대 필연성으로서의 신의 존재에 대해서는 더 말할 나위가 없다. 그러니까 인간이란 절대자가 있는지 없는지, 있다면 어떤 존재인지도 모르고, 자기가 누구인지에 대해서도 제대로 말할 수 없으며, 또 자기가 살고 있는 세상이 어떤 곳인지도 제대로 알지 못하는 존재인 셈이다.

인간 주체의 이런 한심한 처지는 물론 인간이 절대자로부터 정신적으로 독립함으로써, 그러니까 세계와 인간의 외부에 그 어떤 절대성도 상정하지 않음으로써 비롯된 것임은 두말할 나위가 없다. 스피노자에서 칸트로 이어지는 선이 그것을 보여주고 있다. 스피노자에 의해 본격화된 이 절대적 내재성 세계 속에서는 외부가 상정될 수 없다. 세계 안에 있으면서 그 세계의 전모를 왜곡이나 굴절 없이 기술하는 것은 불가능에 가까운 일이다. 세계의 외부가 없으므로 세계

바깥으로 나갈 수 없고, 밖으로 나가지 않으면 그것의 전모를 포착할 수 없기 때문이다. 근대적 사유가 처하게 되는 이런 곤경은 20세기에 이르러 수학자들에 의해 다시 한번 확인되기도 한다. 자기 자신을 포함할 수도 배제할 수도 없는 정상 집합의 모순적 상태(칸트식으로 표현하자면 이율배반)를 보여줌으로써, 전체를 기술할 수 없는 집합론의 한계를 표현한 '러셀의 역설'(1901)이나, 수학의 체계가 완전하고 모순 없는 공리의 체계로 형식화되는 것이 불가능함을 보여준 괴델의 '불완전성 정리'(1931) 같은 것이 그 대표적인 예다.[2]

그럼에도 그런 곤경을 자기 것으로 받을 수밖에 없는 것이 근대인의 운명이다. 인식 과정으로서의 계몽은 불가역적이다. 잘못 알려진 것이 수정될 수는 있어도, 한번 열린 앎의 지평선이 닫힐 수는 없다. 이미 알고 있는 것을 모르는 척하면서 다시 저 스콜라 철학의 세계로, 정신의 미성년기로 돌아갈 수는 없다는 것이다. 새로운 앎의 지평이 열려 어른이 되었으면 그것으로 끝이다. 불행하고 괴롭다고 해서 다시 어려질 수는 없으니, 그런 상태를 안고 가는 수밖에 다른 도리는 없다. 계몽주의자 칸트가 계몽에 대해, 어른스럽게 자기 자신의 이성을 사용하라고, 그러니까 자기 힘으로 생각하고 자기 판단에 따라 행동하라고 외쳤던 것은 그의 철학이 펼쳐놓은 체계로 보자면 매우 당연한 것이 아닐 수 없다. 그가 말하는 앎이란 종국적으로 인식의 세계에서 사람이 도달할 수 있는 한계에 대한 앎이지만, 그것

2 모리스 클라인, 『수학의 확실성』, 심재관 옮김, 사이언스북스, 2007. 이 책의 원제는 우리말 제목과는 반대로 '수학: 확실성의 상실'(*Mathematics: the loss of certainty*, 1980)이다.

은 델포이 신전의 잠언구를 인용하며 자기 한계를 자각하는 것이 얼마나 중요한지를 강조하곤 했던 소크라테스나 '아는 것을 안다고 하고 모르는 것을 모른다고 하는 것이 아는 것이다'(知之爲知之 不知爲不知 是知也,『논어』위정 17)라고 했던 공자의 수준에서부터 거듭 운위되어왔던 것이기도 하다.

이 같은 한계 속에서 운위되는 공간이, 무한공간이나 절대공간이 지니고 있던 아우라를 지니기는 힘들다. 물론 인간의 유한성이 그 반면으로 버티고 있으므로 그것이 사라질 수는 없다. 그러므로 아우라는 사라지는 것이 아니라 옮겨간다고 해야 할 것이다. 공간에서 이율배반으로, 그리고 종국적으로는 다시 공간으로. 이 경우 공간은 홀로 있는 것이 아니라 정지된 시간들의 잔해와 얼룩으로 가득 차 있는 특이성의 공간이다.

3. 섬뜩한 공간, 신비로운 시간

칸트의 이율배반 속에서는 절대성의 신음 소리가 터져 나온다. 자기가 누구인지, 자기가 사는 세상이 어떤 것인지도 모르는 한심한 인간들은 신음 소리를 낼 여지조차 없다. 아무것도 모를 뿐 아니라 심지어는 그 사실조차 잊은 채로 살아가는 존재들이니까. 그런 존재들에 내재해 있는 신성이니 괴롭지 않을 수 없다. 그들에게 응답할 수 없는 처지인 데다, 신의 뜻을 이해할 수 있을 정도의 능력도 갖지

못한 인간들 속에 있어야 하니 그럴 수밖에 없다. 계몽 이후로 전개된 근대 정신의 곤경은, 계몽된 인간들의 기도에 응답할 수 없는 신의 곤경이기도 했다. 이런 점을 고려한다면, 감성의 선험적 형식이라는 틀 속에 자리 잡고 있는 공간과 시간도 무작정 평화로울 수만은 없다. 그것들 또한 인간의 마음에 속하는 것이니, 근대적 주체가 처한 이런 곤경으로부터 자유로울 수는 없기 때문이다. 그리고 무엇보다도 공간과 시간의 관계 자체가 매우 독특한 모습을 지니고 있다. 공간과 시간을 맞세워놓을 때 무엇보다 두드러지는 것은 이 둘의 비대칭성이다. 공간이 섬뜩한 것이라면 시간은 신비로운 것이다. 시간은 자기 자신을 표상할 수 없는 것이기 때문이다.

칸트에 따르면, 공간과 시간은 각각 외적 감각과 내적 감각으로 구분된다. 그가 공간에 대해, "공간 이외에는 주관적이면서도 어떤 외적인 것과 관계 맺는, 선험적으로 객관적이라고 일컬어질 수 있는, 표상은 없다."(1권, 249쪽)라고 했을 때, 그것은 시간과의 대조를 염두에 둔 것이다. 인간이 지닌 감각의 체계로 보자면, 공간은 자기 스스로를 표상할 수 있다. 물체들의 존재와 이동을 통해 우리는 공간을 본다. 하지만 시간은 다르다. 시간은 자기 표상이 없다. 시간의 흐름은 공간적 표상을 통해서만, 시곗바늘의 이동이나 낙엽의 떨어짐 혹은 강물의 흐름 같은, 물체의 공간적 이동을 통해서만 스스로를 표상할 수 있다. 이런 점에서 시각에 의해 포착되는 것으로서의 공간은 투명한 것이지만, 시간은 자기를 드러내지 않은 신비한 것이다.

사람에게 공간이 볼 수 있는 것이라면, 시간은 느낌으로 알게 되는 것이다. 아우구스티누스는 시간에 대해, "시간이란 대체 무엇입니까. 이에 대하여 잘 알고 있는 듯하면서도 막상 이렇게 묻는 사람에게 설명하려고 하면 말문이 막힙니다."[3]라고 했다. 시간이라는 현상은 객관적으로 설명하기 어려운 것이다. 공간 속에서 벌어지는 변화는 가역적이다. 온 길을 다시 돌아갈 수 있다. 사람이 지닌 감각 구조에 따르면, 공간은 움직이지 않은 채로 놓여 있는 투명한 것이고, 그 속을 움직이는 것은 물체이다. 그래서 물체에 어떤 힘이나 의지가 주어진다면 공간 속에서 방향을 바꾸는 것은 어렵지 않다. 그러나 시간은 불가역적이다. 시간이라는 현상 속에서 이동하는 것이 있다면 그것은 물체가 아니라 시간 자체이다. 여기에서 이동이라는 말은 공간적 표현이기 때문에 시간의 움직임을 표현하기에 적당하지 않지만 사람의 감각 구조가 지닌 한계 때문에 달리 방법이 없다.

　　시간의 움직임은 흔히 흐름으로 표현되곤 한다. 그러나 우리를 포함한 세계가 일제히 그 흐름 위에 떠가는 것이 아니므로 조금만 생각해보면 적절치 않은 비유임을 알 수 있다. 시간을 주어로 삼는다면 술어로 적당한 것은, 흐른다는 말보다는 관통한다거나 작동한다는 말 쪽이다. 우리가 느끼는 시간에 대한 감각은 이런 표현에 가깝다.

3　　아우구스티누스, 「고백록」, 김병호 옮김, 집문당, 1991, 280쪽.

세월이 모공에 빨대를 꽂고 나를 삼투하고 있다

아, 저 소름 끼치도록 아름다운

가을 햇살이 이윽고 텅 빈

내 육신을 말리리라

순백의 뇌수 빠져나간

북어처럼 내가

팽팽한 저 시간의 빨랫줄에

매달려 있다

　　　　　　　　　　　　　　　　　　　　 – 이철송, 「서시」 전문[4]

　　모든 존재하는 것들 속에 "삼투"하면서 시간은 작동한다. 동일한
좌표계에 있다면 시간은 모든 물체에 대해 동일한 속도로 일제히 작
동한다. 한두 대상이 아니라 모든 존재가 그 작동 속에 포획되어 있
으므로 그 움직임은 불가역적이다. 거꾸로 가려면 시간 자체가 그
러해야 하지만, 시간에는 의지가 없으므로 자기 방향을 바꾸어야 할
이유가 없고, 시간의 작동 전체를 좌우할 만큼 강력한 외부의 힘을
상상하기도 어렵다. 모든 존재를 관통하는 시간의 표상이라면, 좀더
스산한 장면을 떠올릴 수 있다. 그것은 숲이 사막이 되어가는 과정
을 고속 촬영한 화면과도 같겠다. 나무가 모래가 되는 과정을 그래
픽으로 촬영하여 고속으로 재생할 때 생겨나는 스산함과 같은 것이

4　　이철송, 『땅고風으로 그러므로 희극적으로』, 도서출판b, 2016, 105쪽.

다. 그 스산함을 자기 자신의 것으로 받아들이는 사람이 시간에 대해 지니는 감정은, 고대 그리스인들이, 모든 것을 삼켜버리는 공포의 신, 시간이라는 이름을 가진 크로노스에게 느꼈던 감정과 유사할 것이다. 그 반대의 과정, 사막이 숲이 되고 새로운 생명이 태어나는 과정 역시 시간의 작동이지만, 그것은 우리가 지닌 시간에 대한 통상적인 느낌이라고 하기는 어렵다. 폐허나 유적 같은 소멸의 풍경들이, 모든 것을 사위게 하는 시간의 힘을 상징한다. 그것들은 모두 공간 속에 남겨져 있는 시간의 자취들이다.

우리가 공간을 바라보는 일이란, 모든 물체를 지워버린 절대적 공허로서의 공간이 아니라면 사실은 그 안에서 새겨져 있는 시간을 바라보는 일이기도 하다. 공간 속에서 벌어지는 물체의 이동은 그 자체가 시간성을 포함하고 있으며, 스틸 사진이나 정물화처럼 정지된 공간의 표상이라 하더라도 그 표면은 시간의 흔적으로 얼룩져 있다. 그것을 보는 사람이 누군지에 따라, 얼마나 밝은 혹은 어두운 눈을 가졌느냐에 따라, 시간의 얼룩을 볼 수 있는 사람도 있고 그럴 수 없는 사람도 있으며, 또 얼룩의 깊이를 읽을 수 있는 사람도 있고 그럴 수 없는 사람도 있을 뿐이다.

이런 생각으로 공간과 시간을 바라본다면 어떨까. 과연 칸트가 만들어놓은 감각적 직관의 형식이라는 자리 속에서 그 둘이 맞짝이 되어 평화롭다고 말할 수 있을까. 칸트가 자신의 책을 『순수이성비판』이라 명명했을 때 비판이라는 말이 무엇을 겨냥하고 있는지는 매우 분명하지 않은가. 비인칭으로 말한다면 그 비판이란 사람의 이성이

행하는 자기 자신에 대한 비판이며, 이성의 자기 제한을 통해 인간 이성의 한계를 설정하는 일이라 해야 할 것이다. 그것은 자기 주제를 파악하는 일과도 같아서, 그 바탕에는, 제대로 따져보지도 않고 세계와 주체, 자유와 필연성에 대해 근거도 없이 이러쿵저러쿵 언어의 사상누각을 쌓아온 사람들에 대한 비판이 놓여 있다. 오늘날 같은 개명한 세상에서, 칸트의 그와 같은 비판에 이의를 제기할 사람은 있기 어렵다.

그러나 문제는 비판 이후이다. 칸트를 거친 이후의 근대인에게 남은 것은, 세계와 자기 자신과 절대자에 대한 통렬한 불가지론이기 때문이다. 이러한 점을 감안한다면, 앞에서 나는 칸트가 공간으로부터 괴물성을 지워버렸다고 했으나, 그가 정말로 지운 것은 괴물성 자체가 아니라 그 괴물성에 대한 지식이라고 해야 할 것이다. 게다가 문제는 그 괴물성이 자기 모습을 적나라하게 드러내고 있다는 점이다. 직관이 아니라 개념의 차원에서, 결정론이 아니라 불가지론의 형태로.

4. 도덕의 우주 지평선: 스피노자 대 칸트

이런 난국 속에서 칸트가 제시하는 해법은 실천이성의 영역에서 나타난다. 순수이성의 영역에서 추방해버렸던 신과 영혼의 불멸성을, 실천이성의 영역에서는 윤리적 요청(postulate)의 형식으로 다시

끌어오고, 단 하나의 법칙을 논증해낸다. "네 의지의 준칙이 동시에 보편적인 법칙 수립이라는 원리로서 타당할 수 있도록 행위하라."[5] 칸트의 이런 도덕법칙이 얼마나 내용 없는 것인지는 잘 알려진 바와 같지만,[6] 문제는 그로부터 한 발짝이라도 나갈 수 있는 도덕법칙이 없다는 것이다. 그러니까 그것은, 최악의 것이지만 그보다 나은 것이 없다고 했던 민주주의에 관한 처칠의 농담과 같은 맥락이기도 하다. 기질이 시키는 경향성에 의해서가 아니라 법칙 자체에 대한 외경심 때문에 행하는, 자기 이익에 반한 행동만이 도덕적일 수 있다는 논리, 또한 그것의 윤리성은 자기 행동에 관한 책임으로 보충된다는 칸트의 논리는, 근대적 개인의 윤리가 도달할 수 있는 한계치를 보여준다. 그것은 말하자면 실천이성의 추론이 도달할 수 있는 도덕의 우주 지평선에 해당한다.

관측의 한계 너머에 있는 세계의 존재가 물리학에서는 스캔들이듯이 칸트의 도덕법칙도 마찬가지이다. 자기가 좋아서 하는 일이라면 그것이 아무리 덕성스러운 행동이라도 도덕적 가치가 아니며, 자기가 싫어하지만 자기 안에서 도덕적 지상명령으로 간주되어 하는 악행이라면 그것이 오히려 윤리적일 수 있다는 역설이 그 안에 도사리고 있기 때문이다. 『실천이성비판』의 마지막 대목에서 칸트는 이렇게 쓴다.

5 칸트, 『실천이성비판』, 최재희 옮김, 박영사, 1975, 33쪽.
6 칸트의 도덕법칙이 만들어낸 역설적인 정황에 대해서는, 주판치치, 『실재의 윤리: 칸트와 라캉』, 이성민 옮김, 도서출판b, 2004.

내가 두 가지 사물을 여러 차례 또 장시간 성찰하는 데에 종사하면 할수록, 그 두 가지 사물은 더욱 새롭고 더욱 높아지는 감탄과 경외를 내 마음에 가득 채우는 것이다. 이 두 가지 사물이란, 내 머리 위의 별이 총총한 하늘과 내 마음 속의 도덕법이다. 이 두 낱을 나는 암흑 가운데 싸인 것으로나 혹은 내 시야 바깥의 초절계에 있는 것으로 찾지도 않고 그저 추측하지도 않는다. 나는 그것들을 내 눈앞에서 보고, 그것들을 내 존재의 의식과 직접 결합한다(그것들이 있으므로, 내가 존재한다고 자각한다).

전자는, 외부의 감성계에서 내가 차지하는 위치에서 시작하여 나와 맺는 연결을 세계 위의 세계와 천체 위의 천체를 갖는, 일망무제한 (공간적) 우주에로 확장한다. 뿐더러 전자는, 세계와 천체와의 주기적 운동의 개시와 지속과를 그런 운동의 무한한 시간 중으로 확장한다.

후자는, 내 육안으로 볼 수 없는 자아 즉 인격성에서 출발하여, 「한 세계」 중에서 나를 표시하는데, 이 세계는 참으로 무한성을 가지되 오성만이 그 세계를 찾아볼 수 있다. 또 나와 이 세계(이 세계를 통하여 또한 볼 수 있는 모든 저 우주적 세계)와의 결합은 전자의 경우처럼 우연적이 아니라, 보편적 필연적인 것을 나는 인식한다.(177쪽)

이 대목은 잘 알려진, 밤하늘과 도덕법칙에 관한 찬탄의 장이다. 공간론의 맥락에서 읽자면, 인간의 내면 안으로 들어가 안정을 얻었던 공간이 다시 무한공간이라는 괴물 같은 모습으로 부활하고 있는 대목이기도 하다. 여기에서 밤하늘이 거룩한 것으로 표현될 수 있는 것은 무한공간 앞에 반짝이는 별이 있기 때문이다. 별들이 발하는

빛의 물질성으로 인해 무한공간은 슬그머니 배경의 자리로 숨어들 수 있다. 그리고 별은 밤하늘에만 있는 것이 아니라 사람의 마음속에 내면화된 도덕법칙의 형태로도 있다. 천공과 내면의 두 별이 서로를 마주보고 있는 모습은 일견 아름답고 평화로운 장면이 아닐 수 없다.

그러나 그것이 과연 그럴 수 있을까. 밤하늘의 별을 경탄하는 마음으로 바라봄으로써, 파스칼이 묘사했던 근대인의 불안이 모두 사라진 것일까. 칸트의 별빛이 너무나 약해서 단 한 사람의 고독한 방랑자의 밤길도 밝힐 수 없다고 쓴 것은 청년 루카치였다. 그 빛의 크기는 고작해야 다음 발걸음 하나를 간신히 비춰줄 정도라는 것이었다.[7] 하늘의 별빛은 그 뒤에 도사리고 있는 거대한 어둠을 잠시 잊게 해주는 정도일 뿐이다. 게다가 칸트가 사람의 마음속에서 빛난다고 한 법칙은 그 자체로 역설을 내장한 일그러진 것이다. 그러니 저 무한한 천공의 무한한 별들이(무한성은 그 자체로 괴물적인 것이 아닐 수 없는데) 어떻게 사람들의 길을 밝힐 수 있을까.

이렇게 보면 근대를 만들어낸 정신은, 갈릴레이에서 칸트까지 2백여 년을 배밀이로 기어왔지만, 여전히 무한공간의 트라우마 앞에 벌거벗은 채로 서 있는 셈이다. 연약한 코기토에 기대 서서, 폐허가 되어 있는 자연을 바라보면서. 또한 사라진 절대성에 대한 그리움으로 광포해진 제 마음의 풍경을 바라보면서.

7 루카치, 「소설의 이론」, 반성완 옮김, 심설당, 1987, 41쪽. 이후 인용은 본문에 쪽수만 밝힌다.

이 단계에 오면 분명해지는 것이 스피노자와 칸트의 비/대칭성이다. 절대성에 관한 한, 둘은 서로를 마주 보고 서 있다. 앞 장에서 나는 스피노자가 그려낸 세계의 모습에 대해 말하기 위해, 자연이라는 무대와 객석에 숨은 신의 비유를 들었다. 스피노자가 말하고 있는 것은 신과 자연의 일체화라는 틀이었지만, 문제는 그 자연에 대한 신의 절대적 내재성을 바라보는 관점이다. 세계가 무대라면, 어두운 2층 객석에서 자기가 개입할 수 없는 세계를 바라보고 있는 신의 시선이야말로 스피노자의 세계를 특징짓는 핵심이라고 했다. 그가 말하는 세계의 본성, 즉 코나투스는 기쁨을 향해 가는 것이지만, 이 경우 기쁨(laetitia)이란 고통(tristitia)의 반대말이고 좀더 정확하게는, 프로이트가 모든 유기체의 근본 원리로 상정했던 쾌락(pleasure)이라고 해야 한다. 스피노자보다 250여 년 후의 사람인 프로이트는 여기에서 한발 더 나아가, '쾌락 원리 너머'에 대해 사유할 수 있었으나, 어쨌거나 그것은 세계 내부의 문제일 뿐이고, 그 세계를 바라보고 있는 시선(이것은 신의 시선이자 동시에 그 세계를 하나의 전체로 의식하고 있는 스피노자의 것이며, 또한 그의 시선과 동일시하면서 그의 책을 읽어야 하는 독자의 것이기도 하다)은 세계의 외부(그것도 그냥 외부가 아니라 법칙으로만 구성되어 있는 결정론의 세계와 단절된 것이기에 절대적 외부이다)에 갇힌 채 자기가 개입할 수 없는 세계를 바라보며 비애에 잠겨 있는 것이다. 그것이 스피노자의 세계를 만들어내는 시선, 법칙에 의해 포획된 결정론적 주체의 시선이다.

세계를 바라보는 칸트의 시선은 이와는 정반대이다. 시선의 주체

는 어두운 객석에 있는 것이 아니라 그 반대편에, 무대 위에 있다. 무대 위에서 자기에게 주어진 배역을 충실하게 수행하다가 어느 순간 객석의 어둠 너머를 뚫어지게 바라보고 있는 배우가 칸트적 시선의 주체이다. 그러니까 칸트의 주체는 스피노자의 주체가 어둠 속에서 보내는 시선을, 그것이 그런 시선인지도 모르고 맞받고 있는 인간, 혹은 저 어둠 너머에 내가 알 수 없는 어떤 절대적으로 위력적인 존재가 나를 바라보고 있을지도 모른다고 생각하면서 그 어둠 너머를 뚫어져라 바라보고 있는 인간의 모습에 해당한다.

이와 같은 대칭성은 이 둘이 안출해놓은 공간에 관한 관념에도 동일하게 해당된다. 스피노자는 신(=실체=자연)의 관점에서, 칸트는 인간(=주체)의 관점에서 기술되어 있다. 두 책의 구성 방식의 대조가 이것을 상징적으로 보여준다. 『에티카』는 절대적이고 무한한 실체인 신으로부터 출발하고, 『순수이성비판』은 세상을 받아들이는 인간의 감성으로부터 출발한다. 신의 관점에서 보자면 텅 빈 공간 같은 것은 존재할 수가 없다. 세계의 모든 부분은 신의 몸으로 가득 차 있기 때문이다. 인간의 관점에서 본다면 어떨까. 무한하게 펼쳐져 있는 텅 빈 공간 같은 것은, 설사 그것이 존재한다 하더라도 의미가 없다. 그곳은 인간의 이성이 미치는 범위 바깥이기 때문이다. 그렇다면 무한공간이 우리에게 만들어놓은 문제는 끝난 것인가. 그럴 수가 없어서 또다시 문제가 시작된다.

우리가 볼 수 있는 공간에서 절대성이 사라진다고 해서 그것이 진짜로 사라진 것일 수는 없다. 소설가 이윤기는 "과학이 달갑지 않게

도 이 세계로부터 밤을 앗아간 이래, 온 땅의 절반을 가리고 있던 밤은 이제 사람의 가슴으로 숨어들어 지우기 어려운 어둠이 되었다."[8] 라고 썼다. 무한공간 역시 사라진 것이 아니라 잘 보이지 않는 곳으로 옮겨갔다고 해야 할 것이다.『순수이성비판』에서 추방되었던 무한공간은, 위의 인용문에서 보이듯이『실천이성비판』의 마지막에 가서, 뭐라 분명하게 말할 수는 없지만 외경의 대상이 되어야 할 가장 중요한 가치의 형태로, 너무나 당당한 모습으로 귀환한다. 칸트의 마음을 경외감으로 가득 채우는 것이 단 하나의 유일한 도덕법칙이라는 것은 충분히 납득할 수 있다. 그것은 그가 평생 동안 추구했던 보편적 필연성의 귀결이며, "자유로이 행위하는 원인"(frei handelnde Ursache)[9]으로서의 인간 주체가 스스로를 "절대적 자발성"의 자유인으로 간주하는 한에서 반드시 지켜야만 하는 금과옥조이기 때문이다.

그런데 기껏해야 물리법칙에 속하는 것일 뿐인 밤하늘의 별들이 왜 그런 절대적 도덕법칙과 나란히 경외감의 대상이 되어야 하는가. 별이라는 것이, 우리가 사는 행성 바깥에 있는 다른 천체들에 불과한 것임은 이미 갈릴레이 이후의 인간 이성이 명석판명하게 파악하고 있는 것이 아닌가. 우리가 아무리 이렇게 항변한다 하더라도 별이 빛나는 밤하늘을 바라보고 있는 칸트는 답변할 수가 없다. 질문 자체가 답변할 수 없는 것이기 때문이다.

8 이윤기, 『하늘의 문』 1권, 열린책들, 1994, 53쪽.
9 칸트, 『실천이성비판』, 53쪽.

그리고 답변을 듣지 못한다 하더라도, 별이 빛나는 밤하늘을 들여다본 적이 있는 사람은 그런 칸트의 마음을 알 수 있지 않을까. 밤하늘이 상징하는 무한공간은 여전히 천문학적으로도 미지의 영역이고, 그 자체로 설렘이자 공포이며, 인간의 한계를 너무나 생생하게 물질적으로 구현하고 있는 숭고의 영역이기 때문이다. 문제는 별이 아니라 그 별들을 빛나게 하는 어둠이며, 그 어둠이 지니고 있는 무한성의 상징인 것이다. 유한자들의 입장에서라면 그것은 거룩한 것일 수 있다. 그러니까 우리는 칸트에 이르러 또다시 파스칼의 탄식으로, 무한공간의 개념이 만들어내는 존재론적 섬뜩함(Unheimliches) 속으로 되돌아온 셈이다.

5. 절대적인 별 이야기: 루카치와 칸트

이렇게 보면 별이 빛나는 밤하늘은, 공간의 탈(脫)신비화 과정이 만들어낸 찌꺼기이자, 공간 속에 자리 잡고 있는 시간성의 얼룩이다. 그런데 문제는 그 찌꺼기와 얼룩들이 아름답다는 것이다. 더욱이, 반짝이는 아름다운 빛의 광원들은 그 무수함 때문에 영원성이라는 외관까지 지니고 있다. 별이 빛나는 밤하늘을 바라보는 사람들은 이내 그것이 자기의 반면임을 깨닫고 스스로의 유한성을 새삼 상기하게 된다. 물론 문제는 그런 운명을 지닌 인간 자신에게 있다. 별들은 다만 인간이 지닌 유한성의 반대편 극단에 있는 것으로서 인간의

감각을 자극하며 빛을 발하고 있을 뿐이다.

그러니까 별이 빛나는 밤하늘에는 그 어떤 신비하거나 절대적인 것도 없음을, 미지의 것이라고 해봐야 단지 우리의 감각이 혹은 우리 시대 천문학의 한계를 알려주는 무한성 정도가 불가지론 속에 존재하고 있음을, 근대 천문학의 세례를 받은 사람들은 알고 있다. 여기에서의 무한성이라는 것도 스피노자의 용어로 표현하자면, 신을 지칭하는 '절대 무한' 같은 것이 아니라 '자기 유(類)에 있어서의 무한', 즉 헤아릴 수 없이 많은 모래알 같은 수학적 무한성일 뿐이다. 그런데도 아름답고 신비하며 때로는 신성해 보이기까지 하는 것이 별이 빛나는 밤하늘이다. 그것은 일종의 착시의 산물이되, 근대적 주체의 근본적 인식 구조에서 발현하는 착시이기 때문에 불가피한 착시, 멀쩡한 빨대가 물속에서 휘어져 보이는 것 같은, 칸트의 용어를 빌리자면 초월론적(transcendental) 착시이다. 그런 착시의 바탕에 있는 것이 무수히 반짝이는 빛들의 아름다움이다. 그것이 근대에 들어 새삼 아름답게 평가된 것일 수는 없다. 예전에도 아름다웠고 앞으로도 그러할 별이 빛나는 밤하늘은 그러므로, 어떤 시대의 의미론적 과정에서도 살아남는 찌꺼기이고 어떤 형태의 이성도 지울 수 없는 얼룩일 수밖에 없다.

루카치(1885-1971)의 『소설의 이론』(1916)의 유명한 첫 문장 "별이 빛나는 창공을 보고, 갈 수가 있고 또 가야만 하는 길의 지도를 읽을 수 있던 시대는 얼마나 행복했던가?"(29쪽)가 많은 사람들에게 인상적으로 다가간 것도, 근대성이 초래한 이와 같은 의미론적 과

정의 산물이다. 이 문장의 독일어 원문은 우리말 번역과 달리 현재형으로 되어 있다.[10] 축어적인 번역이 아니라서 정확한 것이 아니라고 할 수도 있겠으나, 그럼에도 전체의 맥락에서 볼 때, 과거형 술어와 영탄의 화법으로 구성된 우리말 번역 문장은 이 단락이 지닌 본래 취지와 잘 들어맞는 측면이 있다. 루카치의 문장에서 중요한 것은 실제로 그런 시대가 있었는지 여부가 아니다. 사람들이 그런 시대를, 한때 있었으나 이제는 사라지고 없는 것으로 느끼고 있다는 사실, 그리고 그러한 실락원의 경험과 상실 이전의 상태에 대한 동경이 근대성의 시선 속에 깔려 있다는 사실이 문제가 되고 있기 때문이다.

『소설의 이론』이 간행된 것은 1차대전이 한창이던 때이다. 아인슈타인(1879-1955)이 이미 두 개의 상대성이론을 모두 발표한 다음이고, 루카치와 동갑내기인 닐스 보어(1885-1962)가 양자역학의 토대를 만들어가던 때이기도 하다. 그런 시대에 루카치는 별이 빛나는 밤하늘을 운위하는 첫 문장에 이어, 한 단락에 걸쳐, 실락원의 경험을 영탄조로 표현하고 있다. 이는 다음 한 문장으로 요약될 수 있겠다. '복될진저! 하늘의 별빛과 내면의 불길이 하나이던 시절이여!'

10　최초 번역자 반성완과는 달리, 이 책의 두 번째 번역자 김경식은 "별이 총총한 하늘이 갈 수 있고 또 가야만 하는 길들의 지도인 시대, 별빛이 그 길들을 훤히 밝혀주는 시대는 복되도다."라고 현재형으로 번역했다. 이쪽이 원문 Selig ist die Zeiten, für die Sternenhimmel die Landkarte der gangbaren und zu gehenden Wege …… 쪽에 충실하다. 김경식은 Selig라는 표현이 〈마태복음〉의 표현과 겹쳐 있어, '복되다'라는 단어를 골랐다고 역주에서 밝히고 있다. 본문에서의 인용은 반성완 번역본으로 하며 앞으로 인용은 본문에 쪽수만 밝힌다. 위의 인용은, 『소설의 이론』, 김경식 옮김, 문예출판사, 2007, 27쪽; Die Theorie des Romans, Luchterhand, 1971, S. 21.

여기에는 당연하게도, 상실에 대한 안타까움과 상실한 것에 대한 동경이 포함되어 있다. 그런 상실의 경험이 한 개인의 차원이 아님은 강조할 필요가 없을 것이다. 계몽주의 시대 이래로 근대성을 논리화하고자 했던 많은 사람들(이를테면, 청년 시대의 헤겔)이 말해왔듯이, 실락원의 경험이 함축하고 있는 원초적 합일 상태에 대한 그리움(동경만이 아니라 그리움이라고 말할 수 있는 것은 그것을 자기가 한때 지니고 있었던 것으로 느끼기 때문이다. 동경은 자기에게 없는 것에 대한 정서적 반응이다)은 근대적 심정의 바탕을 이룬다.

그러나 그것이 어찌 근대인들에게만 해당하는 것일까. 매우 특별한 경우만 아니라면, 실락원의 경험 자체는 시대를 넘어 보편적인 호소력을 지닌다. 어른의 몸으로 완전무장을 한 채 아버지의 머리를 가르고 세상에 나온 아테네 여신 같은 존재가 아닌 다음에야, 누구나 어린 시절을 거쳐 어른이 된다. 어른이 되는 일이란 일종의 낙원 상실의 경험을 포함하며, 그것이 세상에 대해 느끼는 환멸 경험의 기초가 된다. 근대성의 경험이 그와 같은 어른 되기 일반이나 환멸의 경험에 비해 무언가 다르다면, 그것이 지닌 무신론적 속성으로 인해, 낙원의 회복 불가능성이 좀더 예각적으로 드러나는 것일 뿐이라 하겠다. 그러니 『소설의 이론』에서 이 같은 실락원의 경험이 소설의 시대가 지닌 하나의 특징으로 규정되는 것은 당연한 일이겠다.

『소설의 이론』은 제목 그대로 근대의 문학 양식으로서 소설이 어떤 배경에서 나왔는가를 해명하고자 하는 책이다. 하지만 소설 자체가 아니라 소설이라는 근대적 양식을 만들어낸 힘에 대해 말하고 있

다는 점에서, 그것은 근대성에 관한 책이기도 하다. 루카치가 만들어놓은 그리스 정신의 연대기 중에서는 세 번째에 해당하는 철학의 시대가, 소설의 시대라 할 수 있는 근대와 겹쳐진다. 첫 번째는 세계(하늘의 별빛)와 자아(내면의 불길)의 행복한 일치로 표현되는 서사시의 시대이고, 두 번째는 이러한 일치와 조화의 구도가 위태로워지는 비극의 시대, 그리고 세 번째는 세계와 자아의 조화가 깨져 둘 사이의 분리가 만들어진 플라톤의 시대라는 것이, 루카치가 만들어놓은 전체적인 구도이다.

이처럼 하나의 진행선을 만들어내고 있는 서사시/비극/철학 중에서도, 하늘의 별빛과 내면의 불길의 완전한 분리를 특징으로 하는 철학=플라톤의 세계란 무신론적 근대 세계와 다를 바가 없다. 빛은 빛대로 밤하늘에서 빛나고 불은 불대로 사람의 마음속에서만 뜨거울 뿐이다. 그런 빛과 불 사이에 어떤 가교가 있으리라고 생각하는 것은 오로지 천진난만한 영혼들뿐이다. 근대성의 정신은 물론 이런 천진함과 거리가 멀다. 그것은 무엇보다도 근대 부르주아를 자신의 대표자로 삼는 장사꾼=교환자의 영혼이 그 핵심에 있기 때문이다.

그럼에도 사라져버린 서사시의 시대를, 어린 날의 잃어버린 낙원을 회상하듯 끝없이 반추하는 것이 또한 철학 시대의 일이기도 하다. 사람의 육체가 도달할 수 없는 이데아의 순수 세계를 상정했던 플라톤은 말할 것도 없고, 별빛과 도덕법칙을 나란히 세워놓았던 칸트의 경우도 이 점에서는 마찬가지이다. 도달할 수는 없지만 지울 수는 없는 것, 현재 우리에게는 없지만 본래 없었던 것이 아니라 없

어진 것이라고, 그러니까 우리가 한때 가지고 있었으나 어쩌다 보니 잃어버린 것으로 표현되고 있는 것이 곧 분열 이전의 상태이다. 그리스의 서사시와 미술이 근대인들에게도 여전히 매력적인 대상이 될 수 있는 이유에 대해 마르크스가 말한 것도 마찬가지였다.[11] 어느 시대나 자기 시대의 생산양식에 맞춤한 예술을 자기 것으로 지니고 있지만, 여기에서 예외가 되는 대표적인 것이 그리스의 문학과 예술이라고 마르크스는 썼다. 왜 그런가. 마르크스에 따르면, 그리스는 인류 역사의 유년기를 대표하기 때문이라는 것이다. 성숙해진다는 것은 계몽처럼 불가역적이다. 어른이 다시 어려질 수는 없지만 어린 시절의 느낌은 누구에게나 그리움의 대상이다. 이제는 다시 돌아갈 수 없는 유년의 천진함에 대해 어른들이 느끼는 향수와 그리움, 그것이 근대에 들어서도 여전히 그리스 예술이 매력적일 수 있는 이유일 것이라고 했다.

하지만 이 모든 점에도 불구하고 여기에서 거듭 강조되어야 할 것은, 이런 그리스의 모습들은 어디까지나 근대적 시선에 의해 재구성된 것이라는 점이다. 서사시의 시대가 자아와 세계의 일치로 규정된다고 해서, 실제로 기원전 9세기 호메로스 시대의 그리스 사람들이 그랬다고 할 수는 없다. 서사시라는 양식에 의해 포착된 사람들의 모습이 그랬다고 하는 것이 정확하겠다. 실제로 그 시절의 사람들이 어떠했는지에 대해서는 알 수가 없다. 우리에게 남아 있는 것은 그

11 마르크스, 『정치경제학 비판 요강』 1권, 김호균 옮김, 백의, 2000, 83쪽.

시대를 재현한 텍스트들뿐이기에 다만 거기에서 재현된 것에 대해서만 말할 수 있을 뿐이다. 그래서 이런 사정을 루카치는 비유적으로, "유사 이래로 세상사의 무의함과 슬픔의 양은 증가하지 않았고, 다만 위로의 노래만이 어떤 때는 더 커지기도 하고 어떤 때는 보다 약해지기도 했을 뿐"(31쪽)이라고 쓴다. 태어나고 살고 죽는 차원에서 말한다면, 시대가 다르다고 그 본래 모습이 달라질 수는 없다. 다만 그것을 생각하고 받아들이는 방식이, 삶이나 사유의 코드가, 각각의 시대가 지니고 있는 재현 양식의 차이에 따라 서로 다른 모습으로 드러난다는 것이다.

근대성의 경험을 들여다보면서 루카치가 정립한, 서사시(빛의 기억)와 소설(아이러니)의 이러한 대립항에 비하면, 밤하늘의 별과 거룩한 도덕법칙이라는 칸트의 짝지음은 훨씬 더 낭만적이다. 그것은 별빛이 지닌 생래적인 천진함과 18세기 후반 계몽주의 시대 유럽의 지적 분위기가 합세하여 만들어낸 환영일 것이다. 이런 모습의 짝지음은 어디까지나, 칸트의 도덕법칙 자체가 지닌 괴물성이 바깥으로 터져 나오지 않는 한에서만 존재할 수 있다. 빛나는 별 뒤편에는 무한공간의 어둡고 깊은 침묵이 있고, 거룩한 도덕법칙이 빛을 발하는 사람들의 마음 저 밑바닥에는 충동과 욕망이 뒤엉킨 심연이 놓여 있다. 근대성의 경험이 근본화될수록 그런 어둠과 심연이 좀더 뚜렷하게 드러난다. 칸트의 도덕법칙 역시 마찬가지이다. 그것이 지니고 있는 이상적인 장소에서 벗어나 현실적인 차원에서 근본적으로 사유되기 시작하면, 별빛과 도덕법칙의 화사한 커플도 화장 뒤의 맨얼

굴을 드러낼 수밖에 없다. 미지의 무한공간과 인간의 내면을 이루는 바닥 없는 심연이라는 어둠의 커플이 그것이다.

　주체의 내면적 확신에 따른 범죄 행위(이를테면, 예루살렘 법정에서 아이히만이 칸트를 인용하면서 자기 양심의 명령에 따라 직무에 충실했을 뿐이며 그 일을 하지 않았더라면 오히려 양심의 가책을 느꼈을 것이라고 말했던 것[12])가 칸트의 도덕법칙의 산물일 수 있음은 그런 괴물성을 보여주는 전형적인 사례이다. 문제는 이런 경우가 도덕법칙의 예외적인 적용의 결과가 아니라 그 자체로 내재적이라는 점에 있다. 칸트의 도덕법칙과 사드의 도착적 행위를 겹쳐놓았던 라캉의 경우가 분명하게 보여준다.[13] 칸트의 도덕법칙이 그 자신의 괴물성을 드러낸다는 것은, 도덕법칙의 아름다운 외관에 가려 보이지 않던 사람의 마음속에 깃들어 있는 욕망과 충동의 심연이 자기 모습을 드러낸다는 것을 뜻한다.

　이렇게 되면, 칸트가 송가까지 지어가며 예찬했던 도덕법칙이라는 것이, 사실은 바닥 모를 심연 위에 걸쳐져 있는 연약하고 엉성한 수수깡 구조물에 불과했음이 백일하에 노출된다. 물론 마음속의 심연이 좀더 확실하고 구체적인 모습으로 표현되기 위해서는 칸트보다 120여 년 뒤에 나올 『도덕의 계보』의 니체나 『꿈의 해석』의 프로이트 같은 사람들의 논의를 기다려야 하겠지만, 어쨌거나 근대인들에게 문제가 되는 것은 빛의 커플이 아니라 어둠의 커플이고, 그것은 근대성이 출현한 이래로 누구나 느낌으로 알고 있던 것이었다.

12　한나 아렌트, 『예루살렘의 아이히만』, 한길사, 2006.
13　주판치치, 앞의 책, 3장.

만약 누군가 나는 몰랐다고 한다면, 그가 몰랐던 것은 자기가 알고 있다는 사실이었을 뿐이라고 대답해야 한다. 그렇지 않다면 그 사람은 근대성의 외부자이거나 에일리언일 것이다.

6. 존재하지 않는 신과의 만남:
루카치와 우디 앨런의 마술

루카치의 별에 대해서도 이와 동일한 방식으로 말할 수 있겠다. 자아와 세계의 일치 상태는 사라져버린 낙원의 모습이며, 사람들은 유년기로부터 분리되는 과정에서 낙원 상실을 경험한다. 개체의 발생이 계통의 발생을 반복한다는 명제가 지니고 있는 가설적이고 비유적인 차원에서라면, 사람은 자기 자신의 고유한 성장의 체험으로써, 사라져버린 인류사의 유년기를 증거한다고 말해도 좋을 것이다. 그리고 또한 그런 경험의 보편성으로 인해, 낙원은 존재하지 않는 것이 아니라 사라져버린 것으로 존재하게 된다고 할 수 있겠다. 없는 것과 없어진 것은 작은 차이가 아니다. 전자에는 없지만 후자에는 있는 것, 그것은 다름 아닌 회복에 대한 의지이자 희망의 가능성이다. 요컨대 소설의 시대는, 서사시의 시대를 사라진 것으로 기억하는 사람에 의해서만 만들어질 수 있다. 만약 서사시의 시대 같은 것이 없었다고 한다면 그 없음은, 채워지기를 요구하는 자리조차 없는 제대로 된 없음이다. 그런 없음이야말로 진짜 없음, 무시무시하

고 괴물적인 없음이다. 루카치가 총체성이라 일컫는 낙원의 경험에 대해, 없음이 아니라 없어짐이라고 말해야 하는 이유는 그런 절대적 없음, 테두리조차 없는 무제약적 부재, 절대 공허의 도래를 방어하기 위한 것이다.

『소설의 이론』에서 루카치가 실락원의 경험을 매우 큰 소리로 말하고 있는 것도 그 때문일 것이다. 낙원 없음이 아니라 낙원 상실에 대하여, 또한 탈(脫)신비화 과정을 거치고 난 다음에도 여전히 밤하늘을 장식하고 있는 별들의 아름다움에 대하여, 그리고 비록 외관뿐일지라도 그 영원성의 아름다움이 환기시키는 그 어떤 신성함에 대하여 그는 말한다. 그가 "신이 부재하는 시대의 부정적 신비주의"(116쪽)라는 말로 표현하고자 했던 것이 바로 그것이다. 여기에서 부정적 신비주의란, 신비주의의 반면으로서의 현실주의 같은 것이 아니라 오히려 그것에 미달한 상태라고 읽어야 한다. 절대성을 포기하고 외면하는 순간, 존재하지도 않는 신을 만나게 되는 역설적 경험이 곧 소설의 시대, 근대적 정신의 아이러니가 생겨나는 순간이다. 그런 아이러니를 적극적으로 구사하는 순간 그 시선의 주체는, "신으로부터 버림받은 세계가 신에 의해 충만되고 있음"(119쪽)을 알 수 있게 된다. 이 경우 세계에 충만해 있는 것으로서의 신은, 외적 실재로서의 신이 아니라 사람에 의해 포착된, 뜻이자 의미로서의 신이다. 루카치의 용어로 바꿔 말하자면, 절대적 수준에서 작동하는, '의미의 삶-내재성'(die Lebensimmanenz des Sinnes)이다.

신은 사람 밖에 있는 어떤 존재이지만, 신의 뜻은 사람의 마음속

에 있다. 헤겔의 용어를 쓰자면 사람 밖에 있는 신은 외재적 반영태(external reflection)이고, 사람의 마음속에 있는 신의 뜻은 규정적 반영태(determinate reflection)이다. 신이 없어도 신의 뜻은 사람들의 마음속에 살아 있다는 수준이 후자의 경우이다. 계몽된 세계에서 신의 목소리와 모습은 꿈속이나 환각 체험 속에만 있을 수 있다. 사람들은 신을 보거나 신의 목소리를 들을 수 없다. 만약 어떤 사람이 환각을 실재의 차원으로 체험한다면 그는 보통 사람들과는 다른 수준의 삶을 사는 사람이다. 신과의 인격적 교제를 절실하게 원했던 파스칼이 가장 크게 관심을 보였던 것이 기적의 문제였다. 하지만 보통 사람들은 신과 인격적으로 접촉할 수는 없다. 보통 사람들이 찾아 헤매거나 찾을 수 없으리라는 생각에 포기하고 사는 대상은, 신이 아니라 신의 뜻이며, 신과의 인격적 교제가 아니라 신의 뜻에 대한 자기 확신이다.

때로 사람들은 신의 뜻을 안다고, 혹은 알 수 있다고 생각하기도 한다. 당장은 알지 못할 수는 있어도 장차 알게 되리라 생각하기도 하고, 혹은 지나가버린 일에 대해 그것이 신의 뜻이었음을 깨닫게 되기도 한다. 신이라는 단어가 지나치게 인격적인 의미가 있다면, 절대성 혹은 삶의 의미라는 말을 대입해 넣어도 좋겠다. 신=절대성은 우리가 알 수 없는 곳에 있으며 특별한 사람들에게 환각을 통해 나타나지만, 신=절대성의 뜻이 드러나는 것은 보통 사람들의 마음속에서이다. 그런 의미에서 신의 뜻이란 환각의 환각이자 이중의 부정을 거친 신의 목소리이고, 계몽된 세계에 존재할 수 있는 절대성

의 표준 모형이다. 그것이 헤겔이 소리 높여 외쳤던, 실체이면서 동시에 주체인 것으로서의 진리이자 진정한 앎의 차원이다.

『소설의 이론』이 논리화하는 근대성의 세계에 신은 존재하지 않는다. 하지만 신의 뜻은 온 세상에 가득 차 있다. 오히려 신이 사라져버렸기에 신의 뜻이 존재할 수 있다고 해도 좋겠다. 신이 우리 앞에 생생하게 존재한다면 우리가 해석해야 할 신의 뜻 같은 것은 있기 어렵다. 신이 직접 우리에게 자신의 뜻을 말할 것이기 때문이다. 사라졌기 때문에 절대화될 수 있는 낙원의 경험, 탈(脫)신비화되었기 때문에 오히려 아름다울 수 있는 별들의 성좌가, 소설이라는 양식의 아이러니를 대표한다. 서사시가 동화의 세계라면 소설은 동화의 환영이 사라지면서 생겨난 환멸의 세계이다. 그런데 문제는 그 환멸 속에 '환멸 너머'라 이름 붙일 만한 계기가 존재하고 있다는 점이다. 그것이 소설이라는 재현 양식, 미메시스의 효과이며, 아도르노의 『미학 이론』의 방식으로 말하자면 표현적 계기로서의 예술(현실 속에 존재하는 장르로서가 아니다)이 효과를 발휘하는 대목이다. 환멸을 넘어서는 것으로서의 '환멸 너머'란 환멸 이전의 동화로 돌아가는 것을 뜻하는가.

미메시스를 통해 존재하지 않는 것을 포착해내는 것은, 접신의 경험을 하거나 접신했다고 착각하거나 혹은 그렇다고 주장하거나 흉내내는 사람들, 그러니까 무당이나 광인이나 사기꾼 혹은 예술가들의 일이다. 그들은 때로 자기 입에서 나오는 말을 전달하면서도 자기가 무슨 말을 하는지 모르고, 자기가 믿지 않는 말을 하면서도 그

말이 사람들에게 발휘하는 효과를 제 눈으로 확인하기도 한다. 본래는 가짜이지만 효과는 진짜인 것처럼, 미메시스로서의 예술이 만들어내는 위약 효과(placebo effect)는 효력을 미친다는 점에서 현실적이다. 그것은 환멸로 가득 찬 세상을 복사해내는데, 그 복사본 안에는 '환멸 너머'의 영역이 만들어진다. 헤겔이라면 그것이야말로 절대적인 것이라고 할 것이다.

그러니까 여기에도 세 단계가 있겠다. 첫 번째로는 동화나 서사시가 표상하는 착각 혹은 환영의 아름답고 순결한 세계, 두 번째로는 그런 착각이 깨지면서 만들어진 더럽고 추한 소설의 세계가 있다. 그런데 이 두 번째 세계가 다시 한번 반복되면서(사람들에 의해 향유되면서) 만들어진 세 번째 세계가 있다. 이것이 위약 효과의 세계, 환멸 속에서 '환멸 너머'가 보이는 세계이다. 그것이 헤겔적인 절대성의 세계이다.

여기에서 한발 더 나아가도 좋겠다. 위약 효과라고 생각했던 바로 그 미메시스의 결과가 사실은 진짜 약의 효과였다고 하면 어떨까. 그러니까 위약 효과가 아니라 '진약' 효과였고 단지 그 흉내꾼-예술가가 몰랐던 것은 그것이 가짜 약이 아니라 진짜 약이라는 사실이었다고 한다면 어떨까. 어떻게 그런 일이 있을 수 있을까.

물론 루카치라면 소설의 세계에서 그런 것은 불가능하며, 그런 것은 어디까지나 동화나 목가의 세계에서나 가능하다고 할 것이다. 하지만 우리가 사는 세계는 발자크가 그려내고자 했던 19세기의 프랑스가 아니라는 점을 상기하자. 21세기 글로벌 자본주의가 만들어내

는 세계는 다시 마술과 기적과 동화의 영역이 되고 있다. 동화가 자신의 본질을 감출 이유가 없듯이, 신체 없는 상품을 판매하는 금융산업은 자신의 투기적 본성을 감출 이유가 없다. 금융 파생상품의 생산이 선진 금융 기법으로 예찬되는 세계(한국에서는 2007년 이명박의 대통령 당선이 그 세계를 상징한다)에서 자본은, 사용가치를 지닌 물건을 생산함으로써 사람들의 복리에 기여하고 그 대가로 부를 축적한다는, 산업자본식의 외관을 유지해야 할 이유가 없다는 것이다. 금융자본은 유용한 물건을 만들거나 사고팔아서 이문을 남기는 것이 아니라(그런 것은 저급한 상업자본이나 산업자본이 하는 짓이다), '선진 금융 기법'을 발휘하여 그런 중간 절차 없이 곧바로 이익을 향해 나아간다. 그것은 마치 음식을 통해 양분을 섭취하는 과정을 거치지 않고 곧바로 필수 영양소를 공급받는 방식과도 같다. 이 자리에서는 절대자를 기휘하는 예의를 발휘하여 신의 이름을 부르지는 말자. 다만 분명한 것은, 금융자본 전성시대에 신이 자신의 모습을 사람들의 시선 앞에 아무렇지도 않게 드러낸다는 점이다.

신이 자신의 모습을 감추지 않으니, 이야기의 주인공들은 삶의 의미를 찾아 헤매 다닐 이유가 없다. 신이 존재하는 세계의 인물들은 동화나 신화의 주인공일 수 있어도 소설의 주인공이기는 어렵다. 위약 효과 이야기를 했으니 우디 앨런 식의 예를 들어보자. 편두통을 앓는 사람이 약을 먹고 통증이 없어졌다. 그런데 그 약은 진통제가 아니라 항우울제였다. 이것은 위약 효과인가. 그 사람이 앓고 있던 병은 편두통이 아니라 우울증이었다는 것이 제대로 된 답이겠다.

동화가 소설의 단계를 거치고 나면 진짜 동화의 세계가 펼쳐진다. 그것은 착각과 환멸 너머에 존재하는 마술과 기적의 세계이다. 우디 앨런의 장편영화 〈매직 인 더 문라이트〉(Magic in the moonlight, 2014)의 경우가 전형적이다. 아름다운 심령술사로 알려진 매력적인 젊은 여성 소피(엠마 스톤 분)가 있고, 심령술사를 자처하는 사기꾼들을 적발해내는 데 뛰어난 솜씨를 보여준 직업 마술사 스탠리(콜린 피스 분)가 있다. 소피의 심령술이 보여주는 기적 같은 힘은, 사기꾼 적발자 스탠리에게 향해진다. 냉철한 스탠리가 혼란에 빠져 있는 듯한 모습을 보이는 것으로 영화는 절정에 도달하고, 그 순간에 스탠리는 소피의 심령술이 가짜였음을, 인기 높은 마술사인 자신을 질투하는 자신의 동료 마술사와 공모하여 자신을 속이려 한 것이었음을 밝혀낸다. 클라이맥스에서 반전이 일어난 셈이다. 그런데 진짜 반전은 그다음 순간에 생겨난다. 사기꾼 심령술사 소피와 직업 마술사이자 사기꾼 적발자 스탠리가 사랑에 빠진 것이다. 이것이 '환멸 너머'의 영역에서 출현하는 진짜 마술이자 기적이다. 사기도 아니고, 직업적 기술로서의 마술도 아닌 진짜 마술로서의 사랑.

요컨대 마술-기적은 세 단계로 정립된다. 첫 단계는 동화적 환영(착각 혹은 사기)으로서의 마술-기적, 다음으로는 직업적 마술로서의 눈속임 혹은 반(反)기적(소설의 환멸 세계), 그리고 마지막으로는 '환멸 너머'로 사람을 끌어가는 마술-기적으로서의 사랑이다. 이 세 번째 기적은 하늘로부터 내려오는 기적이 아니라, 누구나 그 속을 살아가고 있음에도 다만 제대로 알지 못하는 채로 그렇게 하는 삶의

양식으로서의 마술이자 기적이다. 이 시선으로 보자면, 사람을 만나서 사랑하고 함께 살아가는 평범한 삶 자체가 곧 마술이자 기적인 것이다. 그것을 헤겔적인 절대성의 차원이라고 말할 수 있겠다.

바로 그 세 번째 차원에서 말을 하는 것이 풍경이다. 하지만 풍경이 출현하기 위해서는 먼저, 공간을 분할하고 점유함으로써 만들어지는 장소가 있어야 한다. 보통 사람들을 위한 진짜 동화는 소설을 통과해야 가능한 것처럼, 장소를 통과한 공간만이 풍경이 될 수 있기 때문이다.

7. 반짝이지 않는 헤겔의 별

칸트와 달리 헤겔의 세계에서는 별이 반짝이지 않는다. 헤겔에게 중요한 것은 빛나는 별이 아니다. 그 뒤편의 어둠도, 혹은 그 둘이 어우러져 만들어내는 아름다운 밤하늘 같은 것도 아니다. 그에게 중요한 것은, 그 별을 바라보고 있는 사람들의 시선과 동시에 그 시선들에 의해 서로 다른 방식으로 포착되는 빛의 광원으로서의 별이다. 별의 아름다움이 있기 위해서는 별과 그것을 바라보는 시선이 동시에 있어야 한다. 이것이 헤겔이 말하는 절대성의 세계이다. 여기에는 별 너머의 세계 같은 것이 존재할 수 없고, 또 별을 감지하고 그것의 느낌을 마음속에 배열하는 시선의 문법도 고정되어 있지 않다. 헤겔의 절대자는 하늘 저 멀리에 있는 초월적인 것이 아니고, 단순

히 사람들의 마음속에서만 타오르는 촛불 같은 것도 아니다. 사람의 마음과 그 바깥에 있는 대상이 서로를 제약하면서 만들어내는 움직임의 행로, 그것이 헤겔에게는 절대적 앎의 대상이다. 헤겔에게 절대성은 실체이자 동시에 주체로서 파악되어야 하는 어떤 것이다.

『정신현상학』(1807)의 서설에서 헤겔이 별 이야기를 꺼내며 강조했던 것은 그와 자신의 독자들에게 주어진 시대적 상황이다. 그 앞에는 별들의 질서를 둘러싸고 벌어진 세 단계의 변화가 있다. 첫째는 천상계가 신성시되던 시대, 둘째는 지상적인 것과 경험적 앎이 중시되었던 시대, 그리고 셋째는 그 과정을 통해 만들어진 현재 상태이다. 별들이 표상했던 세계의 성스러움이 이제는 완전한 종말에 다다르자, 반대로 그 세계를 향한 사람들의 갈망은 처절한 수준에 이르렀다. 그의 표현을 빌리자면 이러하다.

그런데 이제 와서는 또 어느새 그와 정반대되는 상황이 요구되기에 이르렀다. 즉 사람들의 관심이 지상계에 너무나 얽매여 있어서 이를 천상계로 향하게 하는 데는 바로 앞에서 본 그 옛적만큼의 강제력이 필요해진 것이다. 천상의 것을 갈구하는 정신의 빈곤함은 몹시도 극심하여 마치 사막을 헤매는 방랑자가 한 모금의 물을 애타게 찾기라도 하듯 그것을 자신의 청량제로 삼기 위하여 단 얼마만큼의 신적 감정이라도 누려보려는 필사의 노력을 기울여야 할 처지가 되었다.(42쪽)

그런데 문제는 어떤 방식으로 천상계의 신성함을 수용하느냐 하

는 점이다. 헤겔이 보기에, 유럽에서 신은 지난 몇백 년에 걸친 앎의 진화 영역에서 사라져갔다. 그것은 기독교 신학이 학문의 왕좌의 지위에서 하야한 것과 같은 과정이었다. 순수이성의 영역에서 신은 포착 불가능한 것이라고 했던 칸트의 언명은 이 같은 과정의 종지부에 해당한다. 그것을 뒤집는 것은 불가능하다. 신과 절대성에 관한 앎은, 논리나 학문이 아니라 개인적인 믿음의 차원에 존재할 수 있을 뿐이다. 그렇다면 어떻게 신을 다시 앎의 영역으로 불러올 수 있다는 것인가. 자신의 첫 번째 주저에서 30대 중반의 철학자 헤겔이 비판의 목소리를 높이고 있는 것은, 아름답고 성스럽고 영원한 것 또는 종교나 사랑 등의 절대적 앎의 대상을 미끼로 하여 개념도 체계도 없이 구사되는 학문적 글쓰기에 대해서이다. 앎의 세속화 과정을 통해 신은 학문의 영역에서 떠나야 했고 그로 인해 절대성에 관한 갈증이 턱에까지 차 있는 것이 철학적 앎의 현실이다. 그러나 "몰아의 경지"가 개념을 대신하고 "끓어오르는 영감"이 사태의 필연성을 덮어버리는 것(43쪽), 또한 "신의 직접적 계시"라거나 아무런 지적 과정을 거치지 않은 이른바 "건전한 상식이라는 것"(106쪽)을 내세워 절대적 앎의 세계에 대해 기술하는 것은, 제대로 된 절대적 앎을 추구하는 철학자에게는 참을 수 없는 일이다.

헤겔이 절대성의 개념을 통해 하고자 하는 것이 무엇인지는, 절대지(絶對知)에 이르는 과정을 서술한 『정신현상학』이라는 책 자체가 보여주는 것이기도 하지만, "진리를 '실체'로서뿐만 아니라 '주체'로서도 파악하고 표현해야만 한다."(51쪽)라는 「서설」의 표현을 통해

직접적으로 언명된다. 이 문장이 출현하는 것은, 모든 것을 실체의 절대성으로 포획해버린 스피노자를 비판하는 대목이거니와, 여기에서 헤겔이 실체 뒤에 주체를 덧붙이는 것은 칸트로써 스피노자를 보충하는 것에 해당한다. 물론 스피노자에 대한 비판에 뒤이어 칸트에 대한 비판도 진행된다. 칸트의 체계에서는 공허한 형식주의가 문제가 된다. 헤겔에게 중요한 것은 체계를 만드는 것이지만, 그것과 똑같이 중요한 것은 그런 앎의 체계가 현실성을 지녀야 한다는 것이다. 곧 실체와 주체를 당면한 현실 속에서 사유하고자 한다는 것이다. 그것은 스피노자에 칸트를 덧붙이고, 칸트의 세계 속으로 스피노자를 삽입하는 것에 다름 아니다.

스피노자가 주창했던 절대적 실체성의 관점에 선다면, 주체의 자유만이 아니라 주체 자체가 설 자리가 없어진다는 것이 헤겔의 생각이다. 자신의 본성에 관한 투철한 인식을 통해 획득하게 되는 스피노자적 자유는, 인격신과 자유의지가 인정되지 않는 세계에서 스스로 주체이고자 하는 개인이 자신의 운명에 대해 취할 수 있는 덕성의 최대치를 보여준다. 그러나 헤겔의 시선으로 보자면 이런 자유는 비현실적이다. 그가 의미 있게 생각하는 자유의 이념은, 추상적인 것이 아니라 구체적인 현실로부터 도출되어야 하기 때문이다. 현실 속에서 주체의 자유는, 한 사람의 개인이 취하는 도덕적 태도에서가 아니라 그가 속해 있는 인륜적 질서 속에서 구현된다. 그것의 세 범주가 가족과 사회와 국가이다. 진정한 절대성에 대한 헤겔의 표현인 "생동하는 실체"(52쪽)란 사람들이 살아가는 현실 속에서 구체적인

모습으로 존재하는 실체를 뜻하거니와, 세 개의 인륜적 질서들은 각각이 인륜적 실체이기도 한다.

또한 헤겔의 관점이 만들어내는 지식의 체계란, 각각의 요소들이 움직이며 하나의 선을 만들어 나가는 형태라는 점에서, 고정된 공간적 배치를 통해 만들어지는 칸트의 정적인 체계와 구분된다. 앎의 요소들이 스스로를 정립하고 그 정립된 것과의 불일치 및 모순을 통해 스스로의 본질을 향해 나아가는 운동 과정 전체가 헤겔적인 의미에서의 체계이다. 그래서 그것은 틀이 갖춰진 전체이거나 고정된 실체가 아니고, 라캉의 용어를 쓰자면 '비(非)전체'(pas-tout)로서의 전체이다. 자기 안에 존재하는 모순적인 요소들을 끌어당기고 뱉어내면서 그 자체가 유동하는 실체인 것이다. 그것은 주체의 인식 작용을 거친 앎의 영역이기 때문에, 또한 그것이 어떤 특수한 개인에게만 해당하는 것이 아니라 보편적 인간 주체에 공통되는 것이기에 때문에 그럴 수 있다. 모든 개별적인 것들은 자기 안에 보편자와 특수자를 계기로서 품고 있으며, 절대성은 주관성과 객관성이라는 계기를 통과해서만 생겨날 수 있다. 그것이 헤겔이 말하는 절대적 앎의 세계이다. 그런 과정의 전체 속에서 실체와 주체와 현실이 하나로 만나며 그것이 하나의 지적 체계를 이룬다. 「서설」의 표현을 빌리자면 이렇다.

오직 체계로서의 진리만이 현실적이라는 것, 또한 실체는 본질적으로 주체라는 것, 이것을 나타내려는 뜻에서 절대자는 정신이며 성령

이라는 표명을 하게 되는데, 실로 정신이야말로 근대 또는 근대 종교에 특유한 가장 숭고한 개념이다. 오직 정신적인 것만이 현실적인 것이다.(61쪽)

헤겔의 관점에서 볼 때, 우리가 추구하는 것이 절대적 앎이라면 실체와 주체는 분리될 수 없다. 어떤 방식으로건 실체가 앎의 영역 안으로 들어오지 않는다면, 그런 앎은 아무래도 상관없는 주관적인 것에 불과해진다. 따라서 칸트처럼 인간의 오성의 한계를 설정하는 것은 사람의 인식과 절대자를 단절시키는 것에 다름 아니며, 이런 모습을 헤겔은 "오류를 두려워한다기보다도 오히려 진리를 두려워하는 편에 가깝다."(116쪽)라고 비판한다. 이런 비판은 칸트만이 아니라, 기본적으로 주체와 객체를 분리하고, 인간의 인식 바깥에 주체의 관찰과 무관하게 존재하는 어떤 실체를 전제하는 사유, 헤겔식으로 표현하자면 근대의 "자연철학적 형식주의"를 겨냥하는 것이기도 하다. 뉴턴에서 아인슈타인으로 이어져온 근대 물리학의 결정론적 사유도 그 연장에 있다. 헤겔의 이런 생각은 주체의 개입 이전에 존재하는 객관적 실체를 인정하지 않는다는 점에서, 결정론을 인정하지 않으며 관측 이전의 대상의 존재를 원리적으로 부정하는 양자역학의 세계상에 가깝다.

요컨대, "인식과 절대적 진리가 서로 분리될 수 있다고 보는 생각이야말로 문제 해결을 불가능하게 하는 불씨가 된다."(116쪽)는 것이 30대 중반의 헤겔의 입장이며, 이런 생각은 그로부터 15년 후에

나온 『법철학』(1821)에서 두 개의 이성의 결합으로 재차 확인된다. "자각적 정신으로서의 이성(Vernunft als selbstbewusstem Geiste)과 현존하는 상태 속의 현실성을 뜻하는 이성(Vernunft als vorhandener Wirklichkeit)"[14]의 결합이 그것이다. 이것은 실체와 주체, 진리와 인식의 결합이며, 또한 인간의 인식능력으로서의 이성과 현실 속에 객관적 대상으로 존재하는 이성의 결합, 즉 칸트와 스피노자의 결합이기도 하다. 이와 같은 헤겔의 구도 속에서 현실의 필연성과 주체의 자유는 서로의 영역을 침범하지 않은 채 자신의 영토를 확보한다. 『법철학』의 다음과 같은 구절이 이를 보여준다.

이성을 현재라는 십자가에 드리워진 장미로 인식하는 가운데 이 현재 속에서 기꺼워한다는 것, 바로 이러한 이성적 통찰이야말로 현실과의 유화이며 화해를 뜻하거니와 결국 철학은 개념적으로 파악하면서도 또한 실체적인 것 속에서 주관적 자유를 유지하는 가운데서도 결코 특수적이거나 우연적인 것이 아닌 즉자대자적인 것 속에서 이 주관적 자유를 간직하고자 하는 내적인 요구를 어떻게든 싹터 오르게 할 사람으로 하여금 그러한 현실성과의 유화, 화해를 마련하도록 해주는 것이다.(35쪽)

14 헤겔, 『법철학』 1권, 임석진 옮김, 지식산업사, 1989, 35쪽. 괄호 안의 독일어 표현도 원문 그대로 인용한 것이다.

8. 공간에서 장소로: 걸어다니는 절대성

헤겔의 이와 같은 절대성의 관점에서 보자면 공간의 문제는 어떻게 되는가. 앞에서 잠깐 언급한 적 있듯이, 그것이 무한공간이건 절대공간이건 간에, 헤겔의 세계에서 공간 그 자체는 중요한 것일 수 없다. 공간은 시간과 함께, 운동하는 물질들을 위한 추상적인 두 계기의 하나일 뿐이다. 공간도 시간도 제각각 혼자 버려져 있다면 자기모순적인 것일 수밖에 없다. 공간 없는 시간도, 시간 없는 공간도 존재할 수 없다는 것이다. 헤겔의 논리에 따르면, 공간의 진리는 시간이고, 그 역도 마찬가지가 된다. 공간과 시간이 하나의 지점으로 합류한다는 점에서 그러하다. 둘이 하나의 범주로 합해지는 지점에 놓여 있는 것이 장소(Ort)이며, 운동(Bewegung)하는 존재로서의 물질이다. 그러니까 공간은 시간과 함께 장소를 이루며, 그것은 운동하는 물질을 담는 수용체로서의 의미를 지니게 되는 셈이다.

이처럼 공간과 시간의 정립된 동일성인 장소는 우선 마찬가지로 정립된 모순인데, 공간과 시간은 그 자체 안에서 각각 모순이다. 장소는 공간적이고 따라서 무관계한 개별성이다. 장소가 그러한 개별성인 것은 오직 공간적인 지금으로서만, 즉 시간으로서만 그렇다. 따라서 장소는 직접적으로는 이곳으로서의 자신에 대해 무관심하고 자신에게 외면적이며, 자신의 부정이자 다른 장소다. 공간이 시간으로 소멸하고 재생하는 것, 그리고 시간이 공간으로 소멸하고 재생하는 것, 즉 시간이 공

간적으로 장소로 정립되고 이러한 무관심한 공간성이 마찬가지로 직접적으로 시간적으로 정립되는 것, 이것이 운동이다. 그러나 이러한 생성은 마찬가지로 스스로 자신의 모순을 자신 안에서 붕괴시키는 것이며, 직접적으로 동일한 현존하는 공간과 시간의 통일, 즉 물질이다.[15]

공간과 장소에 관한 이와 같은 논의는 자연철학과 역학이라는 틀 안에서 이루어진다. 그의 분류에 따르면 유한역학은 지상에서의 물체의 운동, 절대역학은 천상에서의 물체의 운동을 다루는 학문이다. 이와 같은 논리적 프레임과 또한 공허로서의 공간을 인정하지 않는 태도를 본다면, 공간에 관한 헤겔의 관점은 아리스토텔레스에서 브루노와 데카르트, 스피노자, 라이프니츠로 이어지는 전통에 놓여 있는 것처럼 보인다. 이것은 갈릴레이에서 뉴턴으로 이어지는 흐름의 반대편에 놓여 있다. 하지만 여기에서 중요한 것은 공허로서의 공간을 인정하는지 여부 같은 것이 아니다. 앞에서 살펴본 대로, 공간에 관한 한 스피노자와 뉴턴은 정반대의 입장을 지니고 있었지만, 결정론적 사유라는 점에서 둘은 서로의 진리였다.

헤겔의 경우도 마찬가지이다. 여기에서 중요한 것은 공간이 아니라 무한성이다. 공간은 단순히 겉으로 드러나 있는 어떤 것일 뿐이고, 공간의 감추어져 있는 본질은 무한성이다. 『정신현상학』에서 그가 "공간이란 개념의 차이가 단지 장소나 위치의 차이로 나타나는

15 헤겔, 『자연철학』 1권, 박병기 옮김, 나남출판, 2008, 120–1쪽.

공허한 죽은 장으로서, 거기에 나타나는 차이라는 것도 모두가 움직임도 생명도 없는 것이다."(81쪽)라고 한 것은, 철학에 관한 기하학적 형식주의의 공허함을 말하기 위함이었다. 공간 그 자체에 관해 말한다 해도 마찬가지이다. 자기 혼자서 존재하는 공간이 앎의 대상으로서 의미를 갖는 것은, 어떤 방식으로건 인식 주체로서의 인간과 관련을 맺고 있을 때이다. 공간은 주체의 현실이 자기주장을 하는 주관적인 곳으로서의 장소가 될 때, 또한 공간 그 자체가 지닌 무한성이라는 본질이 유한자로서의 인간 주체를 만나 괴물 같은 에너지를 뿜어낼 때, 비로소 앎의 대상으로서의 의미를 지니게 되는 것이다.

요컨대 공간은 그 자체로서가 아니라, 주체를 위한 장소가 되거나 무한성의 에너지가 됨으로써만 유의미한 앎의 대상이 될 수 있으며, 따라서 헤겔의 체계에서 의미 있는 공간의 개념은,『자연철학』이라기보다는 오히려『법철학』의 차원에서 전개된다고 해야 한다.『자연철학』에서 공간은 물질의 운동을 만들어내기 위한 계기에 지나지 않지만, 공간이 주체를 위한 구체적인 장소이자 '진정한 무한성'으로서 포착되는 것은 오히려『법철학』에서이기 때문이다. 헤겔이 '진정한 무한성'을 개념화하는 것은, 칸트와의 대비 아래에서이다. 칸트적인 오성에 의해 포착된 무한성, 포착되었다기보다는 오히려 물자체의 세계로 밀려나버렸다고 해야 할 것인 칸트적 무한성은 결과적으로 성스러운 대상으로 취급된다. 그것이 무엇인지 제대로 알지도 못하면서, 혹은 제대로 알지 못하기 때문에 외경의 대상이 되는 것이다. 그러나 헤겔에게 그와 같은 초월적 무한성은 주체로부터 유리되어,

주체의 앎과 전적으로 무관계한 것으로 존재하기 때문에 그 어떤 의미도 지닐 수 없는 것, 그의 용어를 빌리자면 '악무한(惡無限)'일 뿐이다. 이런 뜻에서 보자면 뉴턴의 절대공간도 마찬가지이다.

그렇다면 진정한 무한성은 어떤 것인가. 현실 속에 현재적인 것으로 존재하는 살아 있는 무한성, 그의 표현을 빌리자면 "현실적으로 무한적인 것"(infinitum actu)[16]이며, 자유의지가 곧 그것의 이름이다. "진정으로 무한한 것은 자유로운 의지 속에서 현실성과 현재성을 지니거니와 — 바로 이 자유로운 의지 그 자체야말로 이렇듯 자체 내에 현재화돼 있는 이념이다."(80쪽)라는 『법철학』의 표현이 그것을 구체화하고 있다. 이 자유의지의 세 가지 구현물이 있다. 세 개의 인륜적 실체로서의 가족과 사회와 국가가 그것이다. 그렇다면 이러한 인륜적 실체들이 점유하고 있는 장소는 어떻게 명명될 수 있을까. 나는 이들에게 다음과 같은 세 개의 장소를 할당해줄 수 있다고 생각한다. 가족에게는 집, 사회에게는 공공장소, 국가에게는 국토이다. 이 셋은 모두 실질적이면서 동시에 상징적인 장소이다. 세 개의 절대성을 위한 장소들이니 그럴 수밖에 없다.

이 각각의 장소 속에는 이른바 '진정한 무한성'으로서의 자유의지가 스며 있다. 물론 여기에서 중요한 것은 무한성 앞에서 있는 진정한이라는 관형어이다. 주어(명사)라는 텅 빈 틀에 내용을 부여하는 것은 술어(형용사)이다. 장소는 진정성에 대한 물음에 의해 자기 자

16 헤겔, 『법철학』 1권, 임석진 옮김, 지식산업사, 1989, 80쪽.

신의 본질과 대면한다. 본질에 대한 질문은 어김없이 틈을 만들고 그 틈에서 진정성의 변증법이 생겨난다. 진정성의 영역이 안정되지 못한 채 변증법의 회로 속으로 다시 진입하게 되면 괴물이 다시 출현한다. 진정한 무한성의 영역에서 추방되어버린 악무한, 헤아릴 수 없는 크기로 존재하는 무한성은 언제든 다시 자신의 괴물성(숭고일 수도, 괴기스러움일 수도 있다)을 드러낸다. 이런 방식으로 장소의 봉인이 힘을 잃을 때, 악무한이 꿈틀거리고 풍경이 시작된다.

앞에서, 『법철학』의 헤겔이 절대적 앎을 위해 두 개의 이성을 결합한다고 했을 때 나는 그것이 칸트와 스피노자의 결합에 상응한다고 썼다. 그리고 좀더 앞에서 나는 무대와 객석의 비유를 들어 스피노자와 칸트의 차이에 대해 썼다. 객석의 어둠 속에 숨어 자기가 개입할 수 없는 세계를 안타깝게 바라보고 있는 슬픈 신이 스피노자의 페르소나라면, 이와는 정반대로, 무대 위에서 보이지 않는 객석 너머의 어둠을 두려움에 가득 찬 시선으로 바라보고 있는 인간이 칸트의 윤리적 주체라는 것이었다.

그렇다면 헤겔의 시선은 어떤 공간 속에 배치될 수 있을까. 일단 무대와 객석의 구분이 사라져야 한다. 헤겔의 연극 속에는, 스피노자의 신이 숨어 있을 수 있는 어두운 객석도, 어둠과 고요 속에 잠겨 텅 빈 것이나 다름없는 칸트의 객석도 존재하지 않는다. 헤겔의 경우는 모든 공간이 무대이다. 헤겔의 연극에서 무대는, 배우들의 동선을 따라 관객들이 함께 이동하는 열린 무대로 비유될 수 있겠다. 배우는 배우대로 관객은 관객대로 자기에게 주어진 배역을 연기하면서, 경

우에 따라서는 수시로 역할을 바꾸면서 움직여 나간다. 객석과 무대 혹은 관객과 배우 사이에 차이가 없으니, 좀더 정확하게 표현하자면, 모두가 배역을 연기하는 배우이고 다만 그들이 수행하는 역할의 경중이 사건의 흐름 속에서 교체된다고 하는 편이 옳겠다.

요컨대, 객석과 무대의 구분이 없는 헤겔의 영역 속에서는 세계 전체가 무대이고 모든 사람들이 자기 배역을 수행하는 배우들이다. 무대와 객석의 구분이 없기 때문에 객석도 있을 수 없고, 객석의 어둠이 없기 때문에 숨어 있는 시선도 있을 수 없다. 어둠 속에서 배우를 지켜보는 어떤 초월적 시선도, 또 어둠 너머를 향해, 거기 있으리라 짐작되는 그 어떤 초월자를 향해 눈길을 던지는 배우도 없다. 모두가 배우로서 연기하고, 그 연기를 받아주는 상대가 있으며, 또 그것을 지켜보는 또 다른 사람들이 있다. 이들은 모두 배우이면서 또한 관객이고, 관객이면서 또한 배우이다. 그래서 하나의 행동을 바라보는 시선은 몇 개의 시선의 중첩으로 이루어진다. 자기 행동을 바라보는 다른 사람들의 시선, 그 시선을 맞받는 자기 자신의 시선, 그리고 그 시선의 연결선을 바라보는 다른 사람들 속으로 자리를 옮긴 자기 자신의 시선 등이 뒤엉켜 있다. 헤겔의 용어를 써서 절대적 시선이라는 것을 상정한다면, 그것은 바로 이 같은 뒤엉킴 속에, 내부와 외부를 오가며 만들어지는 시선의 교차 속에 존재한다.

그렇다면 이런 헤겔의 시선 속에는, 스피노자적 시선의 슬픔도 칸트적 시선의 두려움도 모두 사라졌는가. 그럴 수는 없겠다. 그 시선이란 어디까지나 유한자인 주체의 것이기 때문이다. 칸트의 윤리적

주체의 경우는 말할 것도 없고, 스피노자적 신의 시선도 신의 것이 아니라 그 자리에 옮겨진 인간의 시선일 뿐이다. 인간 자신의 모습을 신의 시선(그가 신의 것이라고 추정하는 시선)으로 바라보고 있을 뿐이라는 것이다. 그러므로 두려움은 물론이고 슬픔도 주체 자신의 것이다. 자기 자신의 유한성을 의식하고 있는 주체라면 그 둘은 피할 수 없는 존재 조건이다.

헤겔의 경우가 이 둘과 다른 것은, 두려움과 슬픔의 방향이 바뀌었다는 점에 있다고 해야 한다. 헤겔의 세계에서 절대성을 향한 주체의 외경심은, 미지의 어둠을 향해서가 아니라 내 앞에 있는 상대들을 향해서 나아간다. 그의 세계에서 절대성은 초월적인 것이 아니라 내재적이기 때문이다. 또 어둠 속에 숨어 있던 신의 시선의 비애는, 이제 객석에서 해방되어 무대 안으로 들어왔다. 때로는 내 뒤통수 뒤에서 나를 내려다보기도 하고, 때로는 내 상대의 시선이 되어 나를 바라보기도 하며, 때로는 나 자신의 것이 되어 내가 걷는 발걸음마다 질퍽거리기도 한다. 사람들의 세계에 개입할 수 없는 신이므로, 그 슬픔 속으로 내가 걸어 들어간다. 절대성은 저 너머에 있는 것이 아니다. 살고 죽고 걸어 다니는 개별자 모두가 저마다 하나씩의 절대자이기 때문이다. 바로 이런 사실이 감각적인 형태로 자신의 모습을 드러내는 것, 그것이 곧 풍경의 출현이다.

───────────────────────── **장소의 정치**

1. 장소, 주관적 공간

장소는 주체에 의해 구획되고 분할되고 점유된 공간이다. 공간이 객관적인 것이라면 장소는 주관적이다. 주체의 개입이 공간과 장소의 차이를 만든다. 공간은 누구의 것도 아니지만 장소는 주인이 있다. 이곳은 나의 장소이고, 그곳은 너의 장소이며, 저곳은 우리들의 장소이다. 객관적인 것으로서의 공간은 내버려두면 스스로 투명해져 무한공간으로 변해가지만, 주체화된 공간으로서의 장소는 그럴 수 없다. 누군가에 의해 울타리 쳐지고 점유된 공간으로서의 장소는, 주체에 의해 설정된 경계나 한계를 지니고 있기 때문이다.

앞에서 살펴본 것처럼, 공간이라는 개념은 우리에게 친숙한 것이면서도 또한 동시에 매우 낯설고 기이하며 추상적이어서 심지어는 인공적이기조차 하다. 공간의 개념 자체가 그런 속성을 지니기 때문이다. 아무것도 없는 순수한 공간이란 현실 속에 존재할 수 없는 것

이며, 그것을 떠올리기 위해서는 우리의 상상력을 동원해야 한다. 이와 달리, 장소는 삶의 구체적인 현실 속에 있는 것이다. 장소 그 자체를 순수하게 개념화해도 공간과 같은 사태가 벌어지지는 않는다. 장소의 핵심에 놓여 있는 것은, 자기 자신의 주관성과 친숙함이기 때문이다. 그래서 공간과는 달리 장소에는 순수공간 같은 기이하거나 일그러진 영역이 있기 힘들다. 오히려 장소의 영역에서 문제가 되는 것은, 장소의 친숙함과 평온함이 흔들리거나 위태로워질지도 모른다는 불안이라고 해야 한다.

사람들은 누구나 특정한 장소에서 태어나서 자라고 살아간다. 그래서 사람들은 종종 말하곤 한다. 나를 오늘의 나로 만든 것은 바로 그 장소의 힘이었다고. 자부심이 강한 자수성가한 사람들은 이렇게 말하곤 한다. 저 산의 정기와 저 강과 바다의 기운이, 혹은 저 들판과 개울과 숲의 힘이 오늘의 나를 있게 했다고. 어느 날 문득 자기 자신의 실상을 발견하게 된 보통 사람이라면 또 이렇게 말할 것이다. 그 도시의 거리와 이 거대한 건물 더미와 그 사이에 놓여 있는 공원과 놀이터, 혹은 시장과 마트, 학교와 학원, 그곳으로 가는 길과 골목, 아스팔트 위를 구르는 자동차와 지하를 누비는 도시 철도가 지금의 나를 만들었다고, 지금도 나는 그 장소의 힘으로 살아가고 있다고, 내 마음속에서 움직여온 심정의 힘은 그 장소들이 만들어낸 것이라고.

이런 진술 속에서 작동하고 있는 것이 공간과 구분되는 장소의 힘이다. 장소는 한 개인의 고유성(singularity)이 깃들어 있는 곳이다.

한 사람에게 고유한 장소, 그가 좋아하거나 의미 있게 생각하는 장소는, 그 사람의 마음과 개성의 세계로 들어가는 출입구와도 같다. 그중에서도 특히, 한 사람의 심성과 성격을 키워낸 장소는 그 사람의 마음속으로 들어가는 정문에 해당한다. 그래서 자기가 생각하는 특별한 장소로 어떤 사람을 데려가는 것은, 그 사람을 자기 마음의 내부로 안내하는 것과 다르지 않다. 어떤 사람에게 자기가 사는 곳을 보여주고 싶어한다면, 그리고 그 사람을 자기 자신만의 장소로 데려가고 싶어한다면, 지금 그는 그 사람을 매우 특별하게 생각하는 것이다. 혹은 자기만이 아는 어떤 비밀스러운 장소를, 유독 그 사람에게만은 보여줄 수 없다고 해도 사정은 마찬가지다. 그것 역시 그 사람을 사랑하고 있다는 증거가 된다.

주관적인 공간으로서의 장소는 그러므로, 투명하고 제약 없는 객관 공간과는 다른 동력을 지닌다. 공간이 존재론적이고 물리적이라면, 장소는 실존적이고 정치적이다. 무한성을 향해 나아감으로써 그 앞에 서 있는 사람을 존재론적 함정 속으로 몰아넣는 공간의 동력속에는, 한 개인의 고유성 같은 것이 존재하기는 어렵다. 공간 앞에 있는 주체는 유한자로서의 보편적 존재이기 때문이다. 누가 거기에 있건 그는 단지 유한한 생명체의 하나로서, 보편성의 체현자로서 있다. 거기에서 그 사람은 이름이나 얼굴이 필요 없는 n분의 1로 존재한다.

이에 반해, 주체의 고유성과 함께 출현하는 장소는 이름과 얼굴이 있다. 이곳은 내가 태어난 곳이다. 이곳은 그분이 처음으로 연설

을 하신 곳이고, 이곳은 우리 집안 어른이 처음으로 가게를 여신 곳이고, 이곳은 우리 민족이 처음으로 도읍을 정한 땅이다 등등. 그러므로 장소는 그것의 존재 자체가 한 사람의 정체성의 근거이자 또한 심문자가 된다. 공간은 아무도 가리지 않고 어떤 것이나 구분 없이 집어삼키는 블랙홀 같은 것이라면, 장소는 유독 나에게만 깐깐한 출입국 조사관과도 같다. 세계 속에서 주체에게 할당된 자리로서의 장소는 주체를 향해 묻는다. 이것이 과연 너의 자리가 맞는가. 너는 과연 이 자리에 합당한 자인가. 네가 점유한 이 장소는 제대로 분할된 것인가. 이런 질문들이 가동되기 시작하면, 우주 공간을 헤매고 있던 주체의 시선이 자기만의 고유한 장소를 향해 귀환한다. 무한공간으로부터 한정된 세계로, 그 세계에 거주하는 다른 사람들에게로, 그리고 종국적으로는 자기 자신에게로. 그래서 공간이 존재론적이라면 장소는 실존적이고 윤리적이며 또한 정치적이다. 거기에는 진정성을 향한 욕망이 작동하는 탓이다.

공간을 분할하는 장소의 힘은 주체의 의식도 바꾸어놓는다. 장소의 힘 속에서 작동하는 것은 무차별적이고 기계적인 충동이 아니라 특정한 주체의 특정한 욕망이다. 한 공동체의 일원으로서 자기에게 주어진 몫을 감당해야 한다는 마음은 어김없이 그 반면을 갖는다. 각자의 몫을 할당하는 방식을 부정하고, 자기에게 주어진 장소를 재(再)정의하고자 하는 마음이 그것이다. 그 두 마음 사이에서 주체는 묻는다. 지금 여기 있는 나는 제대로 된 나인가. 나는 지금 제대로 이 자리에 있는가. 나로 하여금 이런 질문을 하게 하는 나의 이 자리

는 합당한 것인가. 자신의 고유성에 관한 질문은, 자기 자신을 포획하고 있는 진정성에 대한 질문으로 연결된다. 진정성은 두 개의 방향으로 나뉜다. 개인의 내면 속으로 그리고 타인과의 관계 속으로.

장소에서 중요한 것은 앞에서 언급한 대로, 보편적인 것으로서의 존재론적 함정이 아니라, 한 개인이 지니게 되는 윤리적 의식이다. 그래서 장소가 만들어내는 질문 속에서는, 기하학적 공간의 원리적 단정함과 역학적 질서의 싸늘한 객관성 같은 것은 크게 중요치 않다. 여기에서 문제가 되는 것은 장소들의 울퉁불퉁한 분할 면이다. 그것이 한 개인이 아니라 집단 주체의 장소를 향해 나아가면 문제는 심각해진다. 한 장소의 의미를 둘러싸고 벌어지는 우락부락한 힘들의 갈등과, 한 장소의 경쟁적 점유가 촉발해내는 적대와 정치, 또한 그런 정치의 정당성을 심문하는 윤리 등이 그렇다. 여기 장소를 둘러싼 욕망 속에는 땀과 피의 냄새, 눈물 자국과 한숨 소리, 환호와 웃음과 탄식과 통곡이 개입해 있다. 이들이 만들어내는 열정과 열광, 진정성에 관한 자기 심문이 만들어내는 실존적 절박함들은, 무한공간이 만들어낸 존재론적 함정의 인력을 덮어버리기에 충분하다. 덮어졌다고 사라지는 것이 아님은 물론이지만, 이 사실이 확인되는 것이 장소의 영역에서는 아니다. 그 너머로 떠오르는 풍경들을 기다려야 한다.

2. 집과 고향

　이 책에서 나는 지금, 주체의 고유성이 깃든 공간을 장소라는 이름으로 부르고 있다. 이런 뜻에서 보자면 어느 누구에게든 장소의 원형은, 정서적 애착과 인격적 고유성의 공간적 중심으로서 집과 고향이다. 그곳은 나를 편안하고 행복하게 만드는 장소일 수도 있고, 반대로 슬프거나 아픈 기억으로 얼룩져 있을 수도 있다. 어떤 경우건 집은 집이고 고향은 고향이다. 고향은 내 마음을 키워낸 곳이고, 집은 현재 내 마음의 안정을 유지시켜주는 곳이다. 사람들에게 집은 무엇보다 휴식과 안정의 공간이다. 사람들은 일이 끝나면 집에 간다. 그곳이 어떤 집이건, 어떤 장소건, 누구와 함께이건, 자기가 집이라 생각하는 장소로 간다. 그런 곳이 집이다. 고향은 과거의 장소이고 집은 현재의 장소이다. 둘 모두 현재의 나를 있게 했다는 점에서 매우 특별한 장소들이다.

　이렇게 보면, 공간과 장소의 대조는 더욱 현격해진다. 공간이 객관적이고 보편적이며 공적이라면, 장소는 주관적이고 고유하며 사적이다. 공간은 혼자 내버려두면 공간 그 자체를 향해, 즉 자기 안에 다른 어떤 것도 지니지 않는 무한하고 절대적인 공허를 향해 나아간다. 이와 반대로 장소는 한 개인이 지닌 대체 불가능한 고유성을 향해 수렴된다. 이런 점에서, 한 사람에게 그의 현재를 구성하고 있는 모든 장소는 집이자 고향이라 해도 좋겠다. 그가 자주 가는 카페는 집 밖에 있는 집, 혹은 집에서 조금 떨어져 있는 또 다른 집이고, 그

가 앉아 있기 좋아하는 동네 뒷산의 소나무 숲 그늘은, 돌이킬 수 없는 시간과 이제는 너무 커진 몸집으로 인해 돌아갈 수 없다고 느끼고 있는 고향의 다른 모습이다. 한 사람에게 의미 있게 다가오는 장소들은 모두, 조금 다르거나 떨어져 있거나 모양을 바꾼 집이자, 새로 발견한 고향이다. 그 세상의 모든 공간이 무한공간의 우주를 향해 나아간다면, 한 사람에게 모든 장소는 고향과 집으로 수렴된다.

문학작품들은 자주 귀향의 서사를 형상화한다. 그런데 서사의 차원에서 보면 집과 고향의 차이는 매우 선명하게 구분된다. 집은 현재 내 마음의 안정을 유지시켜주는 곳임에 비해, 고향은 한때 그랬으나 지금은 더 이상 그렇지 않은 곳이다. 그런 점에서 고향은 그곳을 떠난 사람에게, 또한 다시는 그곳으로 돌아갈 수 없다고 느끼는 사람에게 유효한 개념이다. 집은 지속되는 현재 시간 위에 존재하는, 그러므로 시간성이 틈입할 수 없는 장소임에 비해, 고향은 이미 시간의 손에 의해 접근이 차단되어버린, 한때는 내가 집이라고 느꼈던 장소이다. 집과는 달리 고향에는 모든 것을 사위게 하는 시간성의 흔적이 역력하게 배어 있다. 그런 점에서 고향은 그 자체가 근대성의 산물이다. 특히 서사의 차원에서 볼 때 둘의 대조는 매우 현격해진다.

집을 향한 충동을 보여주는 대표적인 것은 오디세우스의 이야기이다. 그는 전쟁터에서 10년을 보냈고 집에 돌아가는 데 또 10년을 쓴다. 그중 7년을 아름다운 여신 칼립소와 함께 지냈다. 오디세우스를 사랑하여 곁에 붙잡아두고 싶었던 칼립소는, 자기와 함께 산다면

그를 불사의 몸으로 만들어주겠다고 했다. 그럼에도 오디세우스는 집에 가고자 했다. 무엇 때문인가. 그가 왕 노릇을 했던 이타카는 작은 섬에 불과하고, 거기에는 늙은 아버지와 아내, 얼굴도 모르는 아들이 있을 뿐이다. 있을 뿐이라고 표현한 것은, 저울질을 한다면 불사의 신이 되는 것과 견주기는 힘든 것이겠기 때문이다. 그런데도 신이 되기를 포기하고 집에 가겠다는 이유는 무엇인가. 여러 가지 이유를 댈 수 있겠으나 종국적으로 답은 하나로 수렴된다. 집이기 때문이다. 사람들이 집에 가고자 하는 이유는 단 하나, 그곳이 집이기 때문이라는 동어반복이야말로, 집을 향한 충동을 가장 선명하게 보여준다.

귀향의 서사는 이와는 결이 다르다. 집을 향한 충동이 시간을 뛰어넘는 보편적인 것이라면, 귀향의 서사는 근대적인 것이다. 귀향의 서사에는 근대성의 시간 경험, 시간의 급격한 흐름을 상기시키는 환멸의 경험이 바탕에 깔려 있다는 점에서 그러하다. 그래서 귀향의 서사는 기본적으로, 그곳이 더 이상 자기가 떠나올 때의 그 장소와는 다른 곳임을 확인하기 위한 것이다. 시간이 흘러서 모든 것이 변해버렸을 수도 있다. 이문구의 『관촌수필』(1977)이나 토마스 만의 『토니오 크뢰거』(1903)가 보여주는 것이 그런 예이다. 두 소설의 주인공은 모두 유력한 가문의 출신으로 작가가 되어 귀향길에 올랐다. 그들이 확인하는 것은 달라져버린 고향의 모습이다. 한산 이씨 집안의 뼈대를 상징하던 고향 마을의 왕소나무는 잘려 나가버렸고, 또 유서 깊은 북부 독일 크뢰거 가문의 저택은 시민들을 위한 도서관이

되어버렸다. 그들이 그곳에서 확인하는 것은, 그들의 마음속에 있던 고향이 더 이상 존재하지 않는다는 사실이다.

이와는 반대로, 고향이 그 모습 그대로 그 자리에 있을 수도 있다. 그렇다면 그곳은 고향이 아니라 이미 늪이다. 시간이 멈춘 곳이기 때문이다. 고향의 모습이 바뀌지 않은 것도 문제지만, 거기에 간 사람이 이미 바뀌어버렸다는 것이 더 큰 문제가 된다. 김승옥의 「무진기행」(1964)이나 이청준의 「살아 있는 늪」(1979)의 경우가 그러하다. 40대의 독신인 남자의 꿈에, 20년 전에 깊은 인상을 남기며 스쳐 지났던 아름다운 소녀가 그 모습 그대로 출현한다면 어떨까. 꿈속에서라면 낭만적일 수 있다. 이것은 나쓰메 소세키의 『산시로』(1908)에 등장하는 삽화이거니와, 아름다운 순간을 붙잡아놓은 그림이라면 문제될 것이 없으되 문제는 그것을 바라보는 시선이 늙어버렸다는 것이다. 게다가 그것이 꿈이 아니라 현실이라면 기이하고 공포스러운 것이 아닐 수 없다. 그것을 현실로 느끼는 사람이 있다면 그의 마음에 심각한 문제가 발생한 것이다. 물론 사람이 시간의 손을 타지 않을 수는 없지만, 고향은 그럴 수도 있다. 고향의 모습은 그것을 바라보는 사람의 시선이 결정하는 것이기 때문이다. 「무진기행」과 「살아 있는 늪」의 주인공들은 모두 고향을 떠나 도회지로 이주한 사람들이다. 그들에게 고향은 자기를 키워준 장소이다. 하지만 이미 자라서 다른 장소를 거처로 정한 사람들에게 고향은, 애착이 가지만 이미 몸에 맞지 않는 옷과도 같다. 퇴행의 공간이라서 빠져들면 한없이 빠질 수 있는 달콤한 늪과도 같다. 그 늪의 기이함은

외부자의 시선으로 보아야 포착된다.

정지용이 "고향에 고향에 돌아와도 그리던 고향은 아니러뇨"라고 쓴 것은 그가 돌아간 곳이 집이 아니라 고향이기 때문이라 해야 한다. 그 자신의 마음을 수용할 장소는 이미 그곳에 있지 않기 때문이다. 집에 가고자 하는 사람의 경우와 마찬가지로, 한 사람이 별 까닭없이 고향에 가고자 하는 이유 역시 단 하나, 귀향의 충동 때문이라고 해야 한다. 귀향의 충동에서 작동하고 있는 기본적인 힘은 퇴행에 대한 이끌림이다. 그 충동의 길을 따라가며 귀향자가 결과적으로 드러내게 되는 것은, 집이 이제 그곳에 없음을 확인하고자 하는 무의식적 의지이다. 고향에 가야 집이 그곳에 없음을 확인할 수 있다. 그것을 확인하고자 하는 무의식적 충동은, 근대성의 시간 경험을 분명하고 뚜렷하게 스스로에게 각인시키려는 신체 자체의 의지에 다름 아니다. 그 충동에는 죽음의 시선이 개입해 있다. 퇴행의 안온함과 환멸의 쓸쓸함이 귀향자의 마음속에 뒤섞여 있을 수밖에 없는 것은, 그 안에서 풍경의 시선이 작동하고 있기 때문이다.

고향에 갈 수 있는 사람은 이 지상에 자기 집을 지니고 있는 사람이다. 집이 없는 사람은 고향에 갈 수 없다. 거기에도 집이 없음을 확인하는 것은 치명적이기 때문이다. 귀향자는 한때 집이었던 장소를 바라보면서, 현재의 집 역시 장차 고향이 될 것임을 알게 된다. 헤아리거나 생각해서가 아니라 직감으로 안다. 과거의 집이었던 고향에 현재의 집이 겹쳐진다. 둘 사이의 간극은 공간적인 것이 아니라 시간적인 것이다. 장소는 사람들이 겪어낸 시간이 얼룩져 있는

곳이다. 그래서 귀향은 공간 이동이 아니라 시간 여행이다. 위에서 언급한 귀향 서사의 두 가지 형태는 상반된 것으로 보이지만, 고향과 귀향자 어느 편이 바뀌었는지와는 무관하게 시간의 손이 작동했다는 점에서 일치한다.

귀향 여행에서 돌아온 사람의 시선은 이제 현재의 집을 본다. 시간성의 손길에서 아직 빠져나오지 못한 귀향자의 시선은, 현재의 집에서 장차 고향이 될 장소를 본다. 고향에서 돌아온 귀향자가 현재의 집에서 미래의 고향을 느끼고 있다면, 사라질 집의 미래를 감지하고 있다면, 그 사람은 이미 풍경의 시선에 포획되어 있다. 그는 지금 자기가 서 있는 장소에서 꿈틀거리는 공간의 존재를 느끼는 중이다.

3. 주체를 생산하는 세 개의 장소

장소를 생산하는 공간의 구획은 경계를 만드는 것이다. 담을 쌓고 해자를 파는 것이다. 경계가 만들어지면 안과 밖이 생겨나고, 나와 타자, 동질성과 이질성이 생겨나며, 경계를 기준으로 만들어지는 흐름에 물매와 낙차가 생겨난다. 흐름의 변화와 그것에 대한 통제가 생겨난다. 그런데 이 모든 절차와 과정은, 장소와 역사가 주체를 만들어내는 절차와 과정이기도 하다. 안과 밖의 구분, 나와 타자의 구분은 기본적으로 외부의 침입으로부터 내부를 보호하기 위한 것이

다. 하지만 경계는 동시에 제대로 된 외부의 보존을 위한 것이기도 하다. 나를 규정하는 것은 선명한 외부성의 존재를 통해서 가능해지기 때문이다. 내부를 보존하는 것만큼이나 외부성을 생생하게 만드는 것은 자기 동일성의 유지를 위해 필수적이다. 그래서 중요해지는 것은 구획선이자 경계면 자체이다. 이것이 과연 제대로 된 경계인지, 나는 과연 진정한 내부자인지에 대한 질문이 시작되는 지점이 곧 경계이다.

주체와 장소의 선후 관계에서 보자면 주체가 공간을 전유하여 장소화하는 것이 우선적이다. 하지만 장소를 만들어내는 주체의 매커니즘이 자기 동력을 확보하기 시작하면 주체와 장소 사이의 우선성에 전도가 일어난다. 주체에 의해 생산된 장소가 거꾸로 주체를 생산하기 시작한다. 주체가 장소에 투입한 동력은 자기 서사를 만들어내며, 그 서사가 자리를 잡고 난 다음부터는 장소가 주체의 생산자가 된다. 이럴 때 장소는 자기 서사의 중심점이 된다. 확립된 장소의 자기 서사는 시간을 거슬러 올라가 주체성의 역사와 계보를 정교화하고, 그 서사의 진정성에 대한 질문과 대답을 제도화함으로써 주체에게 소속감과 정체성을 부여한다. 내가 누구냐는 질문에 답을 제공해주고, 진짜 내가 누구냐는 질문에는 스스로 답하게 한다.

이 과정을 통해 주체는, 나는 바로 지금 여기에, 바로 이 장소에 속해 있는 사람이라고 말하게 된다. 그런 주체화의 과정은 장소 생산의 과정이기도 하다. 우리 집과 우리 동네, 내 고향과 내 나라가 주체에게 발휘하는 힘이다. 그 장소들은 그곳을 점유하고 있는 주체

들의 응결점이다. 그것을 명시적으로 받아들이거나 내면화할 때 주체가 태어난다. 이 과정은 무의식적이고 또한 동시에, 집단 주체의 차원에서 보자면 이데올로기적이다.

주체가 확보한 장소는 주체에게 거주할 곳을 제공함과 동시에 정신적 안정감을 부여한다. 주체에게 정체성을 만드는 장소의 힘은 장소라는 개념의 물질성이 발휘하는 힘이다. 고향이나 집이나 나라라는 말들이 장소의 구체적인 형태들이다. 한 사람에게 거처할 집이 단순히 침식만을 위한 곳은 아니다. 한 개인에게 집은, 한 가문에게 종가와 선산이 지니는 의미, 또한 한 나라 사람들에게 영토와 주권이 의미하는 것과 같은 차원에 있다고 해야 한다. 사람들은 무리를 짓고 자기들의 땅을 확보함으로써 나라를 만들지만, 반대로, 한번 만들어진 국가는 국민을 만들어냄으로써 스스로를 유지한다. 이것은 가족과 집의 관계에서도 마찬가지이다. 가족은 집을 짓고, 지어진 집은 다시 가족을 생산한다. 집이 자기 자리를 마련해주어야 개인은 그 가족의 일원이 된다. 집에서 자기 자리를 빼앗긴 개인은 가족일 수 없다. 주체는 공간을 획정하여 장소를 만들지만, 그렇게 만들어진 장소는 다시 주체에게 정체성과 명분을 나누어주는 것이다.

근대 세계를 살아가는 평범한 개인 앞에 놓여 있는 장소는 크게 세 종류를 상정할 수 있다. 집과 공공장소와 국가. 여기에는 두 개의 담장이 있다. 사적 공간을 만드는 집의 담장, 한 국가의 영토를 규정하는 국경이라는 담장. 그리고 국경과 개인의 집 사이에 존재하는 공간은 공적 개인을 위한 공공장소들이다. 길도 공원도 식당도 구

청도 모두 공공장소들이다. 두 개의 담장은 확고부동한 것이지만, 두 담장 사이의 장소들은 명료한 담장이 없고 그래서 유동적이다. 언제든 새롭게 분할되고 통합된다. 사람들은 이 장소들 속에서 주체가 된다. 그러니까 한 개인은 최소한 세 종류의 정신적 신분증을 지니고 있는 셈이다. 그는 가족의 일원이고, 어떤 사회의 일원이며, 또 어떤 국가의 일원이다. 이와 같은 틀은 앞에서 언급한 대로, 헤겔이 상정했던 세 종류의 인륜적 실체, 가족/사회/국가의 틀에 따른 것이다.

장소는 주체의 정체성을 생산하지만 그것은 어디까지나 장소의 관점에서 보았을 때 그렇다. 주체의 관점에서 볼 때 장소의 힘은 그 장소가 만들어낸 주체에 의해 사후적으로 형성된다. 거기에 있을 때는 의식하지 못했지만 지나서 생각해보니 그렇다는 방식으로, 주체에 의해 추인되는 것이 장소의 힘이라는 것이다. 요컨대 장소가 나를 만들었고 또한 우리를 만들어간다는 생각에는, 주체에 의한 사후적인 승인 과정이 개입해 있다. 주체 안에 있는 장소의 힘을 주체 자신이 인정할 때, 장소는 비로소 주체를 생산할 수 있는 힘이 있는 것으로 존재하게 된다. 이런 점에서, 주체를 생산하는 장소의 메커니즘은 무의식을 생산하는 기제와 유사성을 지닌다. 논리적 선후로 따지자면, 주체의 개입 없이 장소는 존재할 수 없다. 사람이 살고 지나다녀야 건물은 집이 되고 도로는 길이 된다. 주체의 점유가 공간을 장소로 만드는 것이다. 그런데 주체의 정체성과 그것의 진정성에 관한 질문이 생겨나면 장소와 주체의 선후 관계가 역전된다. 내가 그

곳에서 살아서 그곳은 나의 장소가 된 것이지만, 오늘의 이런 나를 만든 것은 바로 그 장소라는 식이 된다. 이런 생각에는 기본적으로 나는 누구인지에 대한 자문자답이 들어 있다.

하지만 이런 식의 실존적인 질문이 개입하여 주체와 장소 사이에 전도가 생겨난다고 해도, 장소가 지니는 친숙함 자체는 흔들리지 않는다. 그것이 공간과 구분되는 점이다. 기본적으로 장소는 집이기 때문이다. 공공장소는 시민의 집이고, 국가는 국민의 집이다. 그곳은 서로 다른 차원의 주체들이 거주하는 곳이다. 그러니까 최소한 세 차원의 장소를 자기 것으로 삼고 있는 개인이라면, 그 안에는 세 개의 주체가 형성되어 있는 셈이다. 국경을 통과할 때, 혹은 자기가 속해 있는 국가의 타자들과 접촉할 때 국민-주체가 드러나듯이, 자기가 속해 있는 장소의 경계를 통과할 때 그 장소의 주체성이 드러난다. 특정 장소 속에서 형성된 주체에게 문제가 생긴다면, 이는 집이나 고향이 없어서가 아니라 그것이 진짜가 아닌 가짜였음을 알게 되어서이다. 물론 그런 경우에도 여전히, 고향이자 집으로서의 장소는 주관성의 핵심이자 친숙함의 원천으로서, 다만 지금 여기에 없는 것으로 존재한다.

근대적 주체가 차지할 수 있는 또 다른 장소를 상정할 수 있을까. 국경 너머에 존재하는 것은 국가 너머가 아니라 다른 국가이다. 그 안에는 다시 공공장소와 다른 나라 사람들의 집이 있다. 장소와 주체의 관련성에 대해 좀더 근본적인 문제를 제기하는 것은 장소가 아닌 곳에 거주하는 사람들이다. 노숙인들과 허가 없는 이민자들은 비

(非)장소의 거주자들이다. 비(非)장소는 다시 비(非)주체의 장소, 명백하게 할당된 공간이되 주체의 고유성이 지워지는 장소에 대한 성찰을 낳는다.

4. 두려움과 비애

주체가 자기 흔적을 남김으로써 공간이 장소가 될 때, 그리하여 무한공간의 두려움이 엷어져갈 때, 공간의 짝이었던 시간은 역사가 된다. 이 경우 역사란, 주체와 연관되어 있는 실제 사건들에 관한 이야기라는 뜻이다. 그런 점에서, 공간의 짝이 시간이라면 장소의 짝은 역사이다. 장소는 공간의 무한성을 절단하여 자기 것으로 만들고, 역사는 절단된 시간의 투명한 표면을 자신의 고유한 색채로 채색한다.

주체가 특정한 장소에 뿌리를 내림으로써 자기 동일성의 근거를 확보할 때, 거기에는 무한공간이 뿜어내는 존재론적 압박과 공포로부터의 안도감이 있다. 사람들이, 저 혼자 흘러가는 시간을 그물로 건져 올려 역사로 만드는 것 역시 마찬가지 의미가 있다. 그것은 무엇보다도, 순수공간 못지않은 순수시간의 괴물성으로부터 스스로를 지키는 일이기도 하다. 이런 뜻에서, 장소가 공간의 괴물성에 대한 방어라면 역사는 시간의 참을 수 없는 투명함에 대한 방어가 된다. 즉, 장소와 역사는, 무한공간과 순수시간의 무제약성에 동반되

는 두려움과 공포에 대한, 또한 통렬한 허망함으로서의 「전도서」식 허무주의에 대한 방어이다.

모든 사물을 관통하는 거대한 흐름으로서의 시간은, 무한공간과 마찬가지로 주관성의 체취나 흔적을 갖지 않는다. 공간이 홀로 있으면 무한공간이 되듯이, 시간이 홀로 있으면 순수시간이 된다. 보통 사람들에게 순수시간은, 다른 모든 순수한 것들이 그렇듯 이물스러운 것이다. 이물스러움이라는 점에서 보자면, 순수시간이 무한공간보다 못할 수는 없다. 그 둘은 모두 무한성의 다른 표현들이며, 그런 점에서 그 본성은 서로 일치하는 것이라 해야 할 것이기 때문이다.

순수시간 앞에서 두려움을 느끼고 있는 주체 역시, 무한공간 앞에 선 사람이 그렇듯 한 사람의 특정한 개인일 수 없다. 그 사람은 파스칼이 그렇듯(혹은 그렇게 받아들여졌듯), 추상적 인간으로서 인류의 대표자이다. 무한성 앞에 서면, 그 맞은편에 있는 존재가 어떤 구체적인 생명체인지는 중요하지 않다. 무한성은 그를 반드시 사라질 수밖에 없는 존재의 하나로, 수많은 먼지 중의 한 알갱이로 규정할 것이기 때문이다. 그 자리에 서면 누구든 상관없다. 그 사람은 단지 수많은 먼지 알갱이 중의 하나일 뿐이다. 그런 규정성 밖을 벗어날 수 없는 것이 무한성과 그의 대립자의 경우이다. 순수시간의 경우도 마찬가지이다.

유한자로서의 인간이 자기가 헤아릴 수 있는 공간과 시간 너머의 무한성을 바라볼 때, 그것을 어떤 이름으로 부르건 간에, 그 호칭들의 바탕에는 두려움과 비애가 있다. 둘 모두 사람의 마음속에 있으

나, 두려움은 대상을 바라보는 시선에서 생겨나고, 비애는 그 두려움을 느끼는 주체 쪽에 있다. 바라보고 있는 사람을 먼지 알갱이로 만들어버리는 무한성의 존재는 두려움의 대상이다. 숭배자에게는 거룩함이고 외부자에게는 괴물적인 것이지만, 어느 쪽이건 그 바탕에 놓여 있는 것은 포착 불가능한 대상에 대한 두려움이다. 시선이 그런 대상으로부터 물러 나와 두려움에 떨고 있는 자기 자신으로 향하는 순간, 먼지 알갱이는 비애를 느끼지 않을 수 없다. 그런 점에서 비애는 무엇보다도 자기 인식의 산물이다. 외부자의 시선으로 자신의 처지를 바라보는 것이 비애의 원천이 되고, 그것이 자기에게 주어진 운명이라는 사실에 대한 자각은 그 비애를 강화한다. 이런 뜻에서의 비애란, 세계의 질서 전체를 만들어내는 절대성의 흐름을 외부자의 시선으로 바라볼 수 있을 때 생겨나는 정서이며, 거기에는 반드시 그 어떤 관조자의 자리나 성찰성의 시선이 개입되어야 한다.

물론 불변하는 전체로서의 절대자는(그런 것이 존재한다면), 스피노자의 신처럼 마음이 없고 마음의 주름도 없어 비애 같은 것은 물론이고 다른 어떤 감정조차 있을 수 없겠다. 하지만 사람의 이성에 의해 지적으로 포착된 절대 필연성은, 그런 감정 없음의 자리를 차지한 사람의 마음을 그 바탕에 깔고 있어, 감정이입으로부터 자유로울 수가 없다. 비애는 그 자리에서 생겨나는 정서이며, 초월적 절대자를 바라보는 사람들의 시선의 끝에 매달려 있는 감정, 곧 두려움의 반면이다.

절대성과 먼지 알갱이의 자리 사이에서, 두려움과 비애는 인간적

인 것과 신적인 것으로서 서로를 마주보고 있다. 비애는 세상의 이치를 깨달아버린 현인의 것이라는 점에서 스피노자적이고, 두려움은 자기 인식의 한계 지점 너머를 응시하고 있는 윤리적 주체의 것이라는 점에서 칸트적이다. 두려움은 알 수 없는 무한공간의 어두운 침묵으로부터 흘러나오고, 비애는 순수시간의 흐름을 느끼고 있는 사람의 마음속에 깃들어 있다. 자기가 손쓸 수 없는 필연성을 내려다보고 있으면 비애가 현인의 시선을 따라 올라가고, 절대적 우연성의 세계 한가운데 내던져져 있음을 느끼고 있는 성자에게는 밤하늘의 깊은 어둠으로부터 두려움이 밀려온다. 비애는 자신의 공허함을 채울 수 없는 속물-현인의 것이고, 두려움은 자신이 내딛는 발걸음의 무모함을 알면서도 그럴 수밖에 없는 바보-성자의 것이다. 그런 감정 없이 그 자리에 설 수 있는 주체가 있다면 그는 이미 광인-초인이거나 좀비이거나 혹은 육탈한 존재일 것이다. 품사로 말하자면 이 셋은 각각 허울 좋은 추상명사와 낭만적이고 진지한 형용사, 아무 생각 없이 제 갈 길을 가는 타동사에 해당한다.

5. 장소와 역사

장소가 공간에 대해서 그랬듯이, 역사는 시간을 주체화함으로써 순수시간에 함축된 두려움과 비애를 자기 영역 밖으로 몰아낸다. 주관적인 기억으로서의 역사는 순수시간의 흐름을 절단하여 자기 의

도에 맞게 배치하는 주체에 의해 만들어진다. 짐승들이 자기 흔적과 체취를 남겨 자기들만의 영역을 확보하듯이, 또 사람들이 주인 없는 들판에 말뚝을 박고 울타리를 쳐서 자기들만의 고유한 장소를 확보하듯이, 주체는 시간의 참을 수 없는 순수성을 구획하고 분절하여 자기만의 고유한 서사를 만든다. 시간을 역사로 만드는 일은 순수한 객관성의 공포를 몰아내는 일과도 같다.

공간이 시간의 캔버스이자 저장고와 같음은 4장에서 언급한 바 있다. 그런데 누군가 공간의 문을 열어 창고에 보관된 시간을 꺼낸다면 어떤 일이 벌어질까. 공간이라는 창고로 들어간 것은 시간이었지만, 거기에서 나오는 것은 시간이 아니라 역사이다. 그와 동시에, 시간을 보관하던 공간은 어느덧 장소가 되어 있다. 시간은 공간이라는 창고에 보관되어 있으되, 그 창고를 관리하는 것은 장소의 소관이다. 장소가 한 사람이 지닌 내면의 고유성으로 들어가는 문이라면, 시간 창고로서의 공간에는 거기에 접근하는 주체의 숫자만큼 많은 문이 달려 있다. 장소라는 문을 통해 밖으로 나온 시간=역사란, 한 공동체의 공적 기억이기도 하고, 한 개인의 사적이고 내밀한 기억이기도 하며, 때로는 인류사나 자연사, 우주의 역사일 수도 있다. 그 구체적인 양상은 어떤 주체의 장소를 통해 출현하는지에 따라 달라진다. 창고 안에 보관된 시간이 어떤 문을 통해 나오는지의 차이라 해도 좋겠다. 시간 창고에는 주체의 숫자만큼 많은 문이 달려 있다. 시간이 기억의 손을 잡고 역사의 모습으로 출현할 때 그곳은 주체의 고유한 장소가 된다. 이런 뜻에서, 장소는 시간을 포획하고 봉

인하며 그 봉인을 해제하는 장치라 할 수 있겠다. 장소에 의해 붙잡힌 시간이 곧 역사이다.

이런 점에서, 장소가 자신의 흔적으로서 역사를 갖는 것은 당연한 일이다. 이 점은 무한공간의 투명성과 대비해보면 더욱 두드러진다. 공간이 지닌 충동은 무한성을 향해 나아간다. 시간 역시 마찬가지이다. 사물들을 관통하면서 언제나, 시간은 자신이 정박한 지점으로서의 역사가 아니라 역사 너머를 지향한다. 공간의 본래 모습은 거기에 들어차 있는 것들을 제거해야 드러나듯이, 공간 그 자체는 역사를 넘어서야 비로소 생겨나는 어떤 것이다. 이에 비해 장소는 공간의 무한성을 절단한 것이기에 물리적 거리의 한계와 시간적인 시작이 있다. 그곳을 원점으로 역사가 시작된다. 여기에서 역사란 장소의 울타리 안에 서식하는 기억의 다발들을 뜻한다.

그런데 이것을 뒤집어보면 어떨까. 장소는 필연적으로 역사를 갖지만, 거꾸로, 역사 역시 장소 없이는 존립이 불가능하다고 해야 하겠다. 주체의 기억 다발 속에서 섬유를 이루고 있는 것은 경험된 사건들이다. 사건이 생겨나기 위해서도, 그것이 경험과 기억으로 전환되기 위해서도, 장소는 필수적이다. 주체의 입장에서 보자면, 시간의 평탄한 흐름에 가파른 물매가 생겨서 출현한 특이점이 곧 사건이다. 사건이 기록된 공간의 덩어리가 장소이고, 이야기로서의 역사란 그런 덩어리들의 배열이다. 역사는 자기 자신이 실제로 있었던 것임을 주장하는데, 그런 주장이 가능하기 위해서는 증거가 필요하다. 장소는 역사의 자기 증명을 위한 일차적인 증거가 된다. 역사는 장

소를 가리키며 말한다. 바로 이곳이 네가 태어난 곳이다, 바로 이곳이 우리 동네가 시작된 곳이고, 바로 이곳이 이 나라의 역사가 시작된 곳이다.

장소는 거기에 남겨진 주체성의 흔적으로 인해 필연적으로 역사를 산출하게 되지만, 역사로 시점을 옮긴다고 해도 사정은 마찬가지가 된다. 역사 역시 장소 없이는 존재할 수 없다. 이 둘의 관계를 헤겔식 표현으로 말하자면, 역사는 장소의 진리이고 장소는 역사의 진리이다. 장소와 역사는 사건 속에서 자신의 진리를 발견한다.

그런데 문제는 장소와 역사가 서로를 비껴갈 때이다. 장소가 주어진 역사를 거부할 때, 혹은 역사가 자신이 깃들 장소를 찾지 못했을 때, 익숙한 장소는 낯설어지고 역사는 사실이라 주장할 수 없는 이야기가 된다. 이런 순간에 출현하는 것이 풍경이다. 이럴 때 풍경의 짝은, 역사와는 반대로 자기가 사실이 아니라 허구임을 주장하는 이야기들이다. 소설이 그것의 대표적인 양식이다. 여기에서 중요한 것은, 그 안에 포함되어 있는 이야기가 사실인지 허구인지가 아니라, 그 이야기를 어떤 자리에 놓고자 하는지이다. 그러니까 공간의 짝이 시간이고 장소의 짝이 역사라면, 풍경의 짝은 허구로서의 소설이 된다. 이에 대한 논의는 조금 뒤로 미뤄두고, 일단은 장소와 역사의 짝이 만들어내는 문제들을 들여다보자. 장소와 역사는 두려움과 비애를 제대로 방어했는가.

6. 장소의 불안

장소와 역사가 공간과 시간을 대체하고 나면, 비로소 우리는 한숨을 돌릴 수 있게 된다. 물론 공간과 시간은 우리에게 매우 익숙한 것이다. 우리는 그 안에서 살고, 그 좌표를 기준으로 생활한다. 그럼에도 공간과 시간의 괴물성은, 그 내부로 한발만 옮겨놓더라도 바로 드러난다.

나 자신은 매우 잘 알고 있지만 다른 사람에게 설명하기는 어려운 것이 시간이라고 했던 아우구스티누스의 말은, 공간에도 똑같이 적용될 수 있다. 한계가 있을 수도 없을 수도 없다는 것은 공간과 시간이 동일하게 감당해야 하는 이율배반이다. 공간 그 자체로 말하자면, 아무것도 없는 순수한 공백으로서의 공간 같은 것이 있을 수 있는지, 또는 그런 것은 없고 우주는 우리가 아직 파악하지 못한 힘과 물질로 가득 채워져 있다고 해야 하는지에 대해서도, 우리는 아직 분명하게 말할 수 없다. 어쩌면 그 자체가 대답이 불가능한 질문일 수도 있다. 상대성이론 덕분에 공간과 시간이 함께, 우리의 감각적 직관의 영역을 벗어나는 4차원 연속체를 이루고 있음을 알게 되었지만, 그렇다고 해도 무한공간이 지닌 불가지성은 달라지지 않는다. 이런 양상들의 궁극적 배후에는, 우리 자신이 우리가 알고자 하는 세계의 일부라는 사실, 따라서 주체의 자기 인식을 거쳐서야 비로소 세계에 대한 인식에 도달할 수 있다는 사실, 즉 우주 바깥으로 벗어나지 못한 채로 우주의 전모에 대해 말해야 하는 인식의 역설(러셀의

역설이 이것의 불가능성을 보여주고 있다)이 도사리고 있다. 우주는 전체를 뜻하는 이름이므로 우주의 바깥이라는 말 자체가 모순적이기조차 하다.

장소와 역사의 영역으로 넘어오면, 공간과 시간의 개념이 지닌 이런 역설과 이율배반들을 일단 한쪽으로 치워놓을 수 있다. 공간에 울타리를 치고 시간을 분절해놓으면, 나중에는 어떻더라도 일단은 이율배반적 무한성이라는 괴물의 모습을 마주 보거나 그 거친 숨소리를 듣지 않아도 된다.

그래서, 장소와 역사 속에서 우리는 안전해졌는가. 장소를 통해 공간을 방어함으로써 우리는 다만 한숨을 돌렸을 뿐이다. 공간을 장소화함으로써 우리가 확보한 안전이라는 것이 있다면, 그것은 시간과 공간의 무한성 속에서는 확보할 수 없었던 존재론적 안전일 것이다. 만약 그것이 확보된다면 무한성이 만들어냈던 두려움과 비애도 사라지게 할 수 있을 것이다. 그러나 존재론적이라는 한정어가 있으면 반드시 그 곁에는 함정이 있다. 존재론에서 문제는 언제나 객관적인 대상이 아니라 그것을 바라보는 주체의 유한성에 있기 때문이다. 안전 역시 마찬가지이다. 그것이 존재론적인 것을 뜻한다면 그 안전 역시 존재론적 함정으로부터 안전할 수가 없다.

그러니까 에두르지 않고 말한다면, 보통 사람들에게 존재론적 안전이란 그 자체가 불가능한 개념이다. 이런 불가능성의 바탕에는 진짜 안전이 무엇이냐는 질문이 있다. 그것이 어떤 것이냐에 대한 질문이 아니라 그것이 진짜이냐는 질문, 곧 진정성에 관한 질문이 문

제가 되는 것이다. 이런 질문 따위는 원천적으로 배제해버리는 진정한 존재론적 안전이 가능하기 위해서는 보통 사람과는 다른 어떤 존재가 있어야 한다. 자신의 정체성에 대한 회의나 자기가 지닌 몸의 물질성에 대한 의식이 없는 존재들, 이를테면 좀비나 유령 같은 비(非)인간들이나 그런 수준에 이른, 보통과는 다른 사람들이 주체의 자리에 있어야 한다. 자기 존재의 진정성과 그 의미에 대해 어떤 의심도 없어야 비로소 존재론적 안전 상태에 도달할 수 있다. 그런 일이 보통 사람들에게 가능한 일일까.

게다가 안전이라는 말 자체도, 위험이 고도화된 상태 이후에 찾아오는 순간적인 안도 상태 이상일 수가 없다. 안전이란 위험과 위험 사이를 연결해주는 자기 위안의 작은 조각에 불과한 것이다. 그래서 무한성이라는 괴물의 압박감으로부터 일단 한숨을 돌리고 나면 바로 이런 질문들이 제기된다. 담장 너머로 밀려난 괴물은 과연 내 안전을 위협하지 못할 만큼 멀리 사라졌는가. 무한공간의 두려움과 순수시간의 비애가 그렇게 사라지는 것이 과연 가능하기나 한가. 너무 멀리 가면 오히려 그것을 갈망하는 것이 사람이라는 존재가 아닌가.

따라서 장소와 역사에는 어김없이 진정성에 관한 질문과 불안이 동반된다. 진정성에 관한 질문은 불안과 짝이 된다. 장소와 역사가 담장을 치고 자기 방식으로 채색하여 공간과 시간의 무한성과 순수성을 방어했을 때, 담장 밖으로 밀려난 두려움과 비애의 자리를 차지하는 것이 불안이다. 프로이트식으로 말하자면, 불안은 지하 감옥

에 갇혀 있는 두려움과 비애가 지상을 향해 발신하는 저주파의 울림 같은 것이라고 해도 좋겠다. 맹수는 여기에 없지만, 어디선가 어슬 렁거리며 자기를 노리고 있을지도 모른다는 생각, 지금 여기에서의 내 삶이 진짜가 아니라는 생각, 자기에게 주어진 자리를 지키며 분 수에 맞게 살려고 노력하는데도 주기적으로 찾아오는 내 안의 충동 들을 바라볼 때의 느낌들, 내가 방어하거나 통제할 수 없는 힘이 내 안에서 혹은 담장 밖 어딘가에서 나를 기다리고 있을지도 모른다는 걱정들이 모두 불안의 원천이 된다. 그런 불안들은 모두 현재 내가 속해 있는 장소와 그것이 지닌 역사의 진정성에 대한 의심에서 시작 된다. 이것이 과연 진짜 내 집이고 진짜 내 삶인가. 이것이 나를 만 든 진짜 원천인가.

이런 질문들이 불안을 낳지만, 또한 장소 속에서 느끼는 불안은 진짜 장소에 대한 갈망을 강화한다. 불안은 진정성에 대한 갈망을 강화하고, 진정성에 대한 추구는 불안을 낳는다. 이것은 헤겔의 용 어를 쓰자면 강화된 자기의식이 도달하게 되는 '불행한 의식'의 상 태이다. 이런 상태 속에서 주체는, 맞세워놓은 거울이 만들어내는 것 같은 반복의 무한궤도 속으로 빨려 들어가버린다. 이것은 진정성 에 대한 추구가 만들어낼 수밖에 없는 결과이다. 거기에는 자기 앞 의 모든 것들을 부정하고 나서는 무차별적인 회의주의와, 외계의 사 물과 차단함으로써 스스로의 정체성을 유지하고자 하는 자폐적인 스토아주의가 양극단으로 존재하고 있다. 진정성이 이런 반복의 무 한성으로부터 벗어나기 위해서는, 스스로를 다른 주체들의 경우와

나란히 세워놓아야 한다. 진정성에 대한 질문이 만들어내는 반복의 무한궤도에서 벗어나기 위해서는 도약이 필요하다. 진정성에 외적 형태를 부여하는 것, 곧 제도화된 진정성의 위계가 그런 방법이겠다. 물론 그것이 종국적으로 진정성의 변증법을 완수하는 것일 수는 없으나, 무한 반복이 초래하는 불안의 일시 정지 버튼의 역할 정도임은 인정해도 좋겠다.

7. 장소의 명분론: 신분, 직분, 천분

장소와 역사의 진정성에 대한 질문은 주체의 진정성에 대한 질문과 상응한다. 한 집단에서 주체가 된다는 것은 일차적으로, 자기에게 주어진 고유한 장소를 갖는다는 것을 뜻한다. 이 경우 장소란 물리적인 장소(topos)라기보다는 정신적인 것으로서의 위치나 위상, 자리(locus)에 가깝다. 그것은 제도화된 풍속이라든지 자기 집단이 지니고 있는 고유한 법칙이나 질서에 의해 규정된다. 특히 전통적인 신분제 사회는 그런 자리들의 위계와 연쇄로 가득 차 있다. 세계를 규율하는 질서의 중심이 있고, 그 질서에 의해 배분되고 할당되는 수많은 자리들이 있다. 이런 세계에서 주체가 된다는 것은 자기에게 주어진 그런 자리를 승인하는 것, 곧 자기에게 주어진 고유의 장소를 받아들이는 것이다. 청년 루카치가『소설의 이론』에서 그리스 문화의 비밀이라고 외쳤던 것이 바로 그것이기도 했다. 이것이 그의

착각임은 말할 것도 없다.

원한다면 우리는 바로 여기에서 그리스 문화의 비밀, 즉 우리로서는 도저히 상상할 수도 없는 그리스 문화의 완결성과 또 도저히 뛰어넘을 수 없는 그리스 문화의 완결성과 또 도저히 뛰어넘을 수 없이 우리 앞에 서 있는 그리스 문화의 생소함에 한 발자국 다가설 수 있을 것이다. 다시 말하면 그리스인들은 단지 대답만을 알았을 뿐 물음은 알지 못했고, (그것이 비록 수수께끼 같은 성격을 띠긴 하지만) 해답만을 알았을 뿐 일체의 수수께끼는 알지 못했으며, 또 형식만 알았을 뿐 혼돈은 알지 못했던 것이다.(중략) 그리스인들은 물음 이전에 이미 대답을 갖고 있었다. 선험적 고향에서의 정신의 태도는 이미 완성되어 존재하는 의미를 수동적 예시적으로 받아들이는 것을 의미한다. 의미의 세계는 붙잡을 수가 있고 또 굽어볼 수가 있는 것이다. 그러므로 여기에서 문제가 되는 것은 단지 그 의미의 세계 속에서 각 개인에게 주어진 공간을 찾아내는 일이다.(32-5쪽)

루카치가 그리스 문화의 비밀이라고 한 것은, 그리스만이 아니라 많은 전통 사회, 그러니까 근대 이전 사회의 일반적 특징에 해당한다. 하나의 중심 원리가 있고 그것이 다양한 형태로 나뉘어 세계의 부분을 이룬다는 논리, 즉 전체와 부분의 상관적 위계라는 세계상은 동서양을 막론하고 근대성의 출현 이전에는 보편적으로 존재했던 것이다. 루카치가 말하는 "각 개인에게 주어진 공간"[1]이란, 전체

의 중심 원리가 각 부분에 할당해준 것으로서, 전체 속에서 상대적으로 규정되는 위치나 자리(locus)에 해당한다. 이런 논리는 공자나 플라톤의 경우는 말할 것도 없고, 위계화된 신분 사회라면 어디에서나 발견할 수 있는 것들이다.

『국가』에서 플라톤이 머리/가슴/배로 구분했던 세 부분은 국가의 세 부분이기도 하고 한 사람의 영혼의 세 부분이기도 하다. 거기에 따르는 세 가지 미덕, 지혜/용기/절제가 하나로 어우러질 때 완전한 나라와 완전한 영혼이 되며, 이를 통해 종국적으로 네 번째 미덕인 올바름의 상태가 성취된다. 이러한 사정은 『논어』의 경우도 마찬가지이다. 제대로 다스려지는 나라가 되기 위해서는 어째야 하는가. 나라와 집의 각 부분들이 모두 제구실을 제대로 해야 한다는 것이 공자의 생각이다. 정치를 어떻게 해야 잘하느냐는 제나라 통치자(경공)의 질문에 대한 답변이 그 전형을 보여준다. 왕과 신하, 애비와 자식이 각각 제구실을 제대로 하는 것(君君臣臣父父子子, 「안연편」)이라고 했다. 또 위나라의 정치적 난국을 수습하러 가는 길, 가장 먼저 무엇을 할 것이냐는 제자(자로)의 질문에도 같은 대답을 좀더 간결하게 했다. 이름을 바로잡겠다고(必也正名乎, 「자로편」). 모든 사람들로 하여금 제 이름값을 하게 하겠다는 것인데, 여기에서 문제가 되

1 이 구절이 또 다른 우리말 번역본(김경식 본)에는, "각자에게 미리 정해져 있는 장소"(32쪽)라고 되어 있다. 여기에서 공간/장소로 번역된 독일어는 Ort이고, 영어로는 locus로 번역되어 있다. 문맥 속에서의 말뜻은 전체와의 관계 속에서 상대적으로 주어진 곳을 가리키고 또 공간으로 번역되는 단어는 Raum이 있으니, Ort의 번역어로는 '공간'보다 '장소'가 적당하겠다.

는 것은 왕위 계승권을 둘러싸고 벌어진 아버지와 아들 사이의 갈등
이었다. 이런 공자의 처방에 대해, 너무 에둘러 가는 것이 아니냐고
했던 제자 자로는 모르면 가만히 있으라고 야단을 맞았다(野哉由也
君子於其所不知 蓋闕如也).

　이와 같은 것이 이른바 명분(名分)과 정명(正命)의 사상이다. 명분
이라는 것은 그 자체가 질서의 중심으로부터 각자가 자기 구실로서
나누어 받은 몫이고, 정명이라는 말은 단순히 잘못된 이름을 바로잡
는 일이 아니라, 그 이름이 지니고 있는 내실에 사람들의 행동을 들
어맞게 하겠다는 뜻이다. 각자에게 주어진 역할이 제대로 수행될 때
세계가 제대로 다스려지고 세계의 각 부분은 안정을 얻게 된다. 플
라톤식으로 말하자면, "이 나라가 올발랐던 것이 그 안에 있는 세 부
류가 저마다 제 일을 함에 의해서였다는 것"(441c, 304쪽)이다.[2] 그
러할 때 세계에 올바름의 상태가 구현될 뿐 아니라, 거기에 속해 있
는 한 개인의 영혼 역시 조화를 얻게 된다. 나라의 상태와 한 개인의
영혼은 비유적인 차원이기는 하지만, 균형과 조화라는 점에서는 큰
우주와 작은 우주처럼 서로 조응한다. 이상적인 나라의 조화에 대한
이야기는, 다음과 같이 한 개인의 영혼으로 그대로 옮겨간다. 다음
과 같은 부분이, 세계와 인간 사이의 유비 관계를 바탕으로 만들어
지는 플라톤식의 정명론이 드러나는 대목이라 할 수 있겠다.

2　플라톤, 『국가』, 박종현 옮김, 서광사, 2005.

그것은 외적인 자기 일들의 수행과 관련된 것이 아니라, 내적인 자기 일들의 수행, 즉 참된 저 자신 그리고 참된 자신의 일들과 관련된 것일세. 자기 안에 있는 각각의 것이 남의 일들을 하는 일이 없도록, 또한 혼의 각 부류가 서로들 참견하는 일도 없도록 하는 반면, 참된 의미에서 자신의 것인 것들을 잘 조절하고 스스로 자신을 지배하며 통솔하고 또한 저 자신과도 화목함으로써, 이들 세 부분을, 마치 영락없는 음계의 세 음정, 즉 최고음과 최저음 그리고 중간음처럼, 전체적으로 조화시키네. 또한 혹시 이들 사이의 것들로서 다른 어떤 것들이 있게라도 되면, 이들마저도 모두 함께 결합시켜서는, 여럿인 상태에서 벗어나 완전히 하나인 절제 있고 조화된 사람으로 되네.(443c, 308쪽)

하지만 세계의 각 부분이 자기에게 주어진 소임을 다할 때 커다란 완전성이 이루어진다는 논리가, 단지 고대국가들의 윤리적 강령일 수만 없음은 물론이다. 전체와 부분의 조화라는 생각은, 강력하냐 부드러우냐의 차이는 있을 수 있어도 어떤 사회나 꿈꾸는 유기적 신체성의 이상이기 때문이다. 신분제 사회에서처럼 사회적 위계가 혈통과 복식 및 주거 양식 등으로 철저하게 외면화되어 있는 경우는 말할 것도 없고, 근대 자본주의 세계에서처럼 그것이 내재화되어 있는 경우에도 사정은 크게 다르지 않다.

이런 점을 감안한다면, 명분론은 장소가 지닌 보수적 충동의 당연한 발현이라고 해야 한다. 자기 몫이 생기면 지키고자 하는 동력이 생겨난다. 장소라는 개념 안에는 안정과 평형을 향한 충동이 있다.

그럼에도 여기에서 좀더 중요한 것은 그런 보수적 성향의 존재 같은 것이 아니라, 그러니까 할당과 배분의 방식 자체가 아니라, 누가 어떻게 할당하고 할당된 몫이 어떻게 배치되느냐의 문제이다.

이를테면 주자학의 핵심적인 형이상학인 '원리는 하나이지만 그 나눔은 다수'(理一分殊, 『주자어류』 1권, 1215)라는 논리는 천사만물(千事萬物)의 본성에 대해 자기 보존을 추구하는 코나투스(conatus sese conservandi)로 본 스피노자의 생각과 상응한다. 세상을 이루는 근본적인 원리는 하나이며 세상에 존재하는 모든 것들에 속속들이 삼투되어 있지만, 그것이 개별 사물들에서 발현되는 양상은 저마다 다르다는 논리는, 공자나 플라톤의 명분론과 크게 다르지 않다. 하나의 커다란 원리와 그것의 특수한 분할분이 되는 작은 원리들 사이의 상호 조응이라는 점에서 그러하다. 요컨대 명분론은 공자와 플라톤, 그리고 주자와 스피노자 사이에 놓여 있는 2천 년여의 시간을 가볍게 뛰어넘는다.

하지만 이런 식의 생각이 고대나 중세만의 것이라고 해서는 곤란하다. 그 사이에, 근대성의 격발과 그 이전의 영역 사이에 문지방처럼 놓여 있다고 함이 더 적실할 것이다. 문제는 분할 그 자체가 아니라 분할의 방식이고 분할분들을 재통합하는 논리이다. 부분을 나누는 데에는 수많은 '분(分)의 윤리'들이 있다. 신분, 명분, 직분, 본분, 천분 등이 그것이다. 문제는 누가 그것을 나누고, 그 나눔을 어떻게 받아들이는지의 문제이다. 명분의 자리를, 타고난 혈통이나 고정적으로 주어진 사회적 위계(즉, 신분)가 차지할 때에는 전근대적 질서

를 강화하는 방향으로 나아가고, 거기에 사회적 역할이나 직업(즉, 직분)이 덧씌워지면 중세적 질서가 만들어지며, 모든 사람들이 하늘(=자연=신)으로부터 품부받은 권리와 소양(즉, 천분)이 강조되면 근대성의 혁명이 시작된다.

한 사람이 사회 속에서 어떤 일을 할 수 있는지의 문제, 곧 직분(職分)을 결정하는 이념적 기준이 신분(身分)에서 천분(天分)으로 바뀌는 것이야말로 '근대적 명분론'의 핵심을 이룬다. 자본제적 근대의 이념적 토대를 이루는 자유경쟁, 기회균등, 공평함 등의 바탕에는, 무엇보다도 개인이 지닌 능력에 따라 자신의 운명을 결정하게 하는 능력주의(meritocracy)가 있다. 그것이 근대적 명분론의 핵심 이념이라 할 것이다.

근대로의 이행기의 문제를 다룬 이광수의 장편소설『무정』(1917)에서도 사정은 마찬가지였다. 전통적인 여성의 덕목을 지키지 못했다는 생각으로 자살을 결행하려던 여주인공 박영채를 살려낼 수 있는 말은, 전통적인 덕목을 버리고 새로운 윤리를 취하라는 것이 아니라 그 덕목이 놓이는 배치를 바꾸라는 것이었다. 근대성의 새로운 덕목을 설파하는 김병욱이 전통적 덕성의 화신 박영채에게 준 충고는, 전통적인 윤리를 버리라는 것이 아니라 그 방향을 바꾸라는 것, 직분의 윤리를 버리는 것이 아니라 그 내용을 바꾸라는 것이었다. 당신이 지켜야 할 것은 전통이 부녀자에게 부여한 직분의 윤리만이 아니라는 것, 네이션의 일원으로서 혹은 인류의 일원으로서 지켜야 할 새로운 직분의 윤리가 당신 앞에 놓여 있다는 것이 곧 그것이다.

덕성을 추구하며 당위적인 삶을 살고자 하는 윤리적 주체를 설득할 수 있는 말은 윤리를 버리라는 말이 아닌 것이다. 전통적인 신분 윤리가 근대적인 천분 윤리로 바뀌는 것, 즉 능력주의가 되는 것은, 직분의 윤리라는 틀을 보존하면서 단지 그것이 놓인 배치와 방향을 바꾸는 것으로 충분한 것이다. 그 순간은 전체에 대한 부분으로 존재했던 개인이, 그 자체로 고유성을 지닌 구체적 보편자의 모습으로 바뀌는 순간이며, 또한 외부로부터 부여되었던 자리(locus)가 스스로의 내면에서 길어 올린 장소(topos)로 바뀌는 순간이기도 하다.

전통적 장소의 위계가 물리적인 모습으로 드러나 있는 선명한 예는, 중국 전통의 전각 건축양식이 보여준다. 중국의 3대 전각으로 불리는 자금성의 태화전(太和殿), 곡부(曲阜) 공묘(孔墓)의 대성전(大成殿), 태안(泰安) 대묘(岱廟)의 천황전(天皇殿)이 지니고 있는 형태적 위계를 예시할 수 있겠다. 자금성의 중심 전각인 태화전은 황제의 즉위식 등 국가의 중요한 행사가 치러지는 전각으로 현실 권력의 상징이다. 이 전각은 전면에서 보았을 때 12개의 기둥이 6열로 배열되어 전체 72개의 기둥이 2층 지붕을 받치고 있다. 대성전은 공자의 사당인 공묘의 중심 전각이다. 자금성의 태화전이 현실 권력의 상징이라면, 대성전은 이념 권력의 상징이다. 대성전은 전면에서 보았을 때 10개의 기둥으로 되어 있고, 태화전과 마찬가지로 두리기둥을 용이 감싸고 있다. 태화전은 12개의 기둥 중 6개의 기둥만을 용이 감싸고 있지만, 대성전은 전면의 10개 기둥 전부를 용이 감싸고 있다. 현실 권력이 약화될수록 이념 권력은 강화된다. 현실 권

력이 압도적인 힘을 가지고 있을 때는 이념적으로 유연하고, 반대로 약화될 때는 이념에 대한 통제와 지배가 강화된다. 대성전이 지니고 있는 석조 용기둥은 그런 결과의 산물이겠다. 대묘의 천황전은 종교 권력의 상징이다. 대묘는 태산으로 오르는 길목에 자리 잡고 있으며 하늘에 제사를 지내는 봉선 의식이 거행되는 곳이다. 대묘의 주인은 동악대제로서 망자들의 혼을 관장하는 천신이며 중국 도교의 주신이기도 하다. 중국 도교의 신앙에 따르면 죽은 혼은 태산으로 가서 동악대제의 다스림을 받는다. 천황전은 사후 세계를 관장하는 초월적 힘의 상징이다. 천황전의 전면부 기둥의 숫자는 대성전과 같이 10개이다. 대성전과 다른 것은 나무 기둥이고 용이 감싸고 있지 않다는 점이다.

이와 같은 방식으로, 중국의 전통 건축양식을 대표하는 세 개의 전각은 현실 권력과 이념 권력, 종교 권력을 상징한다. 12개의 두리기둥으로 표상되는 황제를 중심으로 하여, 10개의 용조각 두리기둥을 지닌 공자와 용 없는 10개의 두리기둥을 가진 동악대제가, 각각 이념과 사후 세계의 표상으로 배치되어 있는 형국이다. 현실 권력은 교체되는 것이지만 힘이 세고, 이념 권력은 영속적이지만 현실 정치적 힘을 갖고 있지는 않다. 저승 권력은 사후 세계에 대한 일종의 보험의 성격을 지닌다고 해야 하겠다. 그런 힘의 차이가 세 전각의 형태로 드러나고 있다.

중국의 경우가 아니더라도, 건축이나 공간 분할의 위계와 상징성이 자기 체계를 드러내는 것은, 어느 나라건 자기 고유의 방식이 없

을 수 없다. 한 나라의 수도로 건설된 도시라면, 그 나라의 규모나 지형에 따라 공간은 다양한 방식으로 분할되고 배치되며, 그 결과는 건축으로 드러난다. 공간이 분할되고 집이 들어서면 그곳은 주체의 공간이 된다. 정치적 질서나 이념적 지형에 따라, 혹은 도시가 건설되었던 역사적 정황에 따라 자기 나름의 위계를 지닌다.

현재 타이페이의 총통부 건물은 특이하게도 동쪽을 향해 들어서 있다. 그것을 특이하다고 하는 것은, 지구 북반부에 있는 나라 수도의 중심 건물 대부분이 남쪽을 향해 들어서 있는 것과 다르기 때문이다. 그 까닭을 이해하기 위해서는 두 가지가 고려되어야 한다. 그 건물이 일본의 식민지였던 1919년에 타이완 총독부 건물로 건축되었다는 점, 그리고 1926년에 완공된 조선총독부 건물(1995년에 철거되었다)이 경복궁 앞에 위치해 남쪽으로 들어선 것과 대조를 이룬다는 점이다. 남쪽을 향해 앉아 있는 경복궁이 아니었더라면, 조선총독부 건물도 일본이 있는 동쪽을 향해 들어섰을 수도 있었을 것이다.

장소성이 지닌 이념적 혹은 정치적 위계는 장소의 명분론이라 불러도 좋겠다. 이에 관한 한, 어떤 도시의 예를 들어도 크게 다르지 않은 서사가 존재할 것이다. 그것은 장소 자체가 지닌 명분론적 속성이라 할 수도 있겠다. 공간의 분할과 배치를 통해 만들어진 공적 장소들이 자기 고유의 위계를 지니고 있다는 사실에는 어떤 경우에도 큰 차이가 없을 것이기 때문이다.

8. 진정성의 변증법

추상적인 차원의 장소성이 지닌 윤리적 표현으로서의 명분론은, 『논어』의 예에서 보이듯이 동어반복의 논리적 구조를 지니고 있다. '왕은 왕이고, 신하는 신하이다'라는 형식이다. 이러한 동어반복은 소크라테스의 최후를 다룬 플라톤의 『파이돈』에서도 '법은 법이다'라는 형태로 드러난다. 그런데 문제는 반복이 매끄럽게 떨어지지 않는다는 점, 어떤 반복도 차이를 만들어낸다는 점에 있다. 이를테면 '군군(君君)'이라는 동어반복의 구조 속에서, 의미는 주어와 술어 간의 반복을 통해 만들어진다. 주어로서의 왕과 술어로서의 왕다움은, 각각 명사-주어와 형용사-술어의 자리에 있다. 명사인 왕은 범위를 규정하고 형용사인 왕다움은 그것의 내용을 채워 넣는다. '신신(臣臣)'의 구조도 마찬가지이다. 그러나 명사와 형용사는 필연적으로 불일치할 수밖에 없다. 무엇보다도 두 개의 형식 자체가 다르기 때문이며, 좀더 근본적으로는 시간의 불가역적 구조 위에서라면 어떤 반복도 정확히 일치를 만들어낼 수 없기 때문이기도 하다. 문제는 그 차이가 유의미한 것인지 여부이다.

주술 구조를 이루는 동어반복에서 중요한 것은, 거기에서 생산되는 차이가 의미 있는지 여부를 따지기 이전에, 그것의 형식 자체가 의미심장한 차이를 생산한다는 점에 있다. 주어로서의 왕은 그 내용이 채워지기를 요구하는 빈자리로서의 왕이고, 술어로서의 왕은 주어인 왕의 자리를 채워 넣고자 하는 의지나 기획으로서의 왕이다.

어떤 내용도 주어인 왕의 자리를 정확하게 채워 넣을 수 없고, 반대로 어떤 왕의 자리도 남김이나 모자람 없이 정확하게 채워질 수는 없다. 그것이 채워져버리면 더 이상 주어의 요구가 작동하지 않기 때문이다. 그것이 이 동어반복의 형식이 지닌 운명이다.

공자나 플라톤은 그런 불일치의 간극을 당위의 형식으로 번역했다. 이것은 명사-주어와 형용사-술어 사이에서 생겨난 틈을 동사로 활성화시킨 경우이겠다. 명사이자 주어로서의 왕은 제대로 된 왕의 내용을 요구하는 비어 있는 자리이고, 어떤 현실적 왕도 제대로 된 것이 아니라며 거부할 수 있는 자리이기도 하다. 그것이 당위적 명제의 세계에서 주어이자 명사가 지니고 있는 힘이다. 그것은 무엇보다도 진정성에 관한 요구이다. 이것은 진짜 왕이 아니고, 이것은 진짜 신하가 아니다. 장소의 보증자인 진정성은 그러한 심문 과정을 통해서 존재하게 된다. 수많은 비(非)진정한 것들의 뒤에 있는 바탕으로서, 그것들을 치워버리고 났을 때 비로소 생겨나는, 비(非)진정한 것들이 결코 채워 넣을 수 없는 밑자리로서, 좀더 정확하게 말하자면, 미리 존재하는 그릇 같은 것이 아니라 하나의 비(非)진정한 것이 나타나는 순간 어느새 그 밑을 받치고 있는 그림자로서, 진정성은 생겨난다. 그와 같은 진정성에 대한 요구를 행사하는 것이 명사-주어의 힘이다. 그것은 내용 없는 텅 빈 틀이고, 채워지기를 요구하는 검은 구멍이다.

명사가 지배하는 세계는 당위의 세계이다. 하지만 형용사가 말을 하기 시작하면 그 당위의 세계에 동요가 일어난다. 형용사는 말한

다. 내가 왜 당신이 요구하는 왕이어야 하는가. 왜 내가 당신이 요구하는 자식이야 하는가. 나는 왕으로서 나 자신일 뿐이고, 나는 자식으로서 나 자신일 뿐인데, 당신이 요구하는 그 왕과 자식 자리의 당위성은 누가 보증하는가. 당신이 말하는 그 성스러운 원리의 당위성은 어떻게 증명될 수 있는가. 왜 형용사는 명사라는 틀 속으로 들어가야 하는가. 왜 술어가 주어를 갈아 치우면 안 된다는 것인가. 이런 반발이 가능한 것은, 형용사 없는 명사는 내용 없는 형식처럼 공허한 존재이기 때문이다. 납득할 수 없는 법이지만 그 법을 지키기 위해 태연하게 자기 목숨을 바치는 소크라테스의 모습에 경악했던, 『비극의 탄생』의 젊은 니체는 형용사-사상가의 전형이다. 자기 앎에 대한 확신에 목숨을 거는 이 특이한 '이성적 충동'의 괴물성 앞에서, 점잖은 교양 같은 것이 아니라 야생의 힘으로 가득 찬 예술을 기리고자 했던 젊은 바그너주의자가 경악에 가득 찬 표정을 짓는 것은 당연한 일이다. 니체 자신의 표현을 빌리자면, 소크라테스는 경외심을 가져 마땅한 "존경할 만한 적"(『도덕의 계보』, 368쪽)이다. 이것은 명사-사상가 플라톤을 향한, 형용사-사상가 니체의 시선인 셈이다.

　장소가 지닌 주관적 속성 역시 언제나 그 진정성에 대한 심문의 대상이 된다. 진정한 장소성에 대한 요구는 한번으로 끝나는 것이 아니라는 점이 문제이다. 그 요구가 지닌 변증법적 속성은 진정성이 스스로를 구현하는 틀 자체의 논리적 구조이기도 하다. 진정성은 언제나 더 깊은 진정성에게 양위할 준비가 되어 있다. 진정한 공간으

로서의 장소의 경우도 마찬가지여서, 주관적 공간으로서의 장소는 언제나 자신의 외부자와 함께 태어난다.

렐프의 무(無)장소성(placelessness)과 오제의 비(非)장소(non-place) 같은 개념은, 진정성을 잃어버린 장소를 지적하기 위해 고안되었다. 대중사회가 되면서 공간 배치와 건축이 특성을 잃고 비슷비슷해진다든지 관광객들을 위한 겉치레가 되어 특정한 장소가 진정성을 잃거나 정체성이 약화되는 현상을 두고, 렐프는 무(無)장소성이라 했다.[3] 오제가 비(非)장소라는 말로 지칭하는 것 역시 이와 유사하다. 비(非)장소는 여행자들이나 이동하는 사람들을 위한 공간이며 또한 익명의 공간이다. 그는 "승객 및 재화의 가속화된 순환(고속도로, 인터체인지, 공항)이 필요한 설비일 뿐 아니라 교통수단 그 자체, 또한 거대한 쇼핑센터, 그리고 지구상의 난민을 몰아넣은 임시 난민 수용소" 등을 비(非)장소라 부르고자 했다.[4] 이러한 공간의 특징은 개인들의 고유한 체취가 배어 있지 않은 곳이라는 점에 있다. 그런 점에서, 진정성이 있는 공간일 수 없고, 그 어떤 개인도 그곳에 고유한 사람으로 받아들이지 않아서 인간적일 수 없는 공간을 지적하는 것이다.

그러나 진정성의 변증법을 염두에 둔다면, 여기에서 문제는 그 같은 규정들을 만들어내는 기준이 장소라는 점, 즉 주관성의 공간이라는 점이다. 싸구려 문화 상품이나 키치를 통해 오히려 탈(脫)위선적

3 에드워드 렐프, 『장소와 장소 상실』, 김덕현 외 옮김, 논형, 2005, 6–3절.
4 마르크 오제, 『비장소: 초근대성의 인류학 입문』, 아카넷, 2017.

인 예술적 감흥을 표현할 수 있는 캠프(camp)적인 감각처럼, 오제가 비(非)장소라고 규정한 곳에서 장소성이 생겨나는 것 역시 가능할 뿐만 아니라 오히려 당연한 것이라 해야 하지 않을까. 마치 산불이 지나간 뒤 시간이 흘러 비옥해진 땅에서 새로운 나무와 풀이 돋아나듯이, 삭막하게 보였던 '비(非)장소'에 누군가 들러붙어 자기 체취를 남긴다면 그것은 또 다른 이야기가 되지 않을까.

한 작가가 파리의 공항을 두고, "샤를 드골 공항의 붉은 톤 – 버건디도 아니고 레드도 아닌, 그건 '샤를 드골 레드'라고밖에 할 수 없을 것인데 – 과 그 톤으로 된 카펫과 의자, 그 의자들이 도열해 있는 풍경이 좋다."고 한다면 어떨까. 그가 이 공항을 두고, "명상적인 공간"이자 "좀 덜 조용한 세속의 기도실"[5]이라 하는 것을 특이한 취향이라고 내쳐버릴 수 있을까. 여기에서는 물론 공항이나 터미널 자체가 지니고 있는 '경계적 성격'(liminality)도 감안되어야 할 것이다. 렐프는 산업화 시대 이후 새로 뚫린 고속도로가 옛길과는 달리 '무(無)장소성'의 대표적인 것이라 했는데(198쪽), 한 여성 엔터테이너가, 한국의 고속도로 망에 있는 많은 휴게소의 독특성을 거기에서 파는 독특한 음식을 통해 호명해낸 것이 TV 프로그램에서 많은 사람들의 호응을 끌어내고, 고속도로 휴게소 식당으로 사람들을 불러 모으는 것[6]은, 초(超)근대성이 만들어놓은 비(非)장소 위에서 새로운 장소성이 만들어지는 대목이라고 해야 하지 않을까.

5 한은형, 『베를린에 없던 사람에게도』, 난다, 2018, 12쪽.

산과 바다가 아니라 대규모 아파트 단지와 거대 놀이공원과 대형 쇼핑몰, 대기업 패스트푸드점이 있는 환경에서, 그러니까 전형적인 비(非)장소에서 태어나서 자라온 사람들에게 장소에 대한 감각은 어떻게 존재할까. 한마디로 어떻다고 말하기는 어렵겠지만, 특정 장소에 대한 감각이나 애착이 생겨나고 만들어지는 일에 관한 한, 전통적인 장소의 경우와 다르다고 하기는 어려울 것이다. 산업화 이전의 장소-감(sense of place)의 체계와는 다른 것이라 할지라도, 한 사람이 자기 환경 세계와 나누는 정서적 교감의 차원에서 본다면, 그 둘이 질적으로 다른 것이라 하기는 힘들겠다는 것이다. 장소와 연관된 진정성의 경우도 마찬가지이다. 주관적인 것으로서 진정성이라는 항목은, 그 자체가 지속적인 탈피 과정을 통해 새롭게 조형되는 변증법적인 것이다. 한때 진정했던 것은 시간이 지남에 따라 상투적인 것이 되고, 비(非)진정성 위에서는 새로운 진정성의 처소가 만들어진다. 그와 같은 전이 혹은 역전의 순간에 개입해 있는 것, 그 서로 다른 '장소 구성체'(place-formation)사이에서 발생하는 것이 풍경이다. 풍경은 은성한 현재 속에 깃들어 있는 미래의 폐허이다.

6　MBC에서 2018년 3월에 방영을 시작한 〈전지적 참견 시점〉에 출연한 연예인 이영자 씨의 경우이다. 그가 소개한 고속도로 휴게소의 맛집들이 화제가 되었고 맛집 리스트와 후기가 다양한 기사와 개인 블로그로 올라 있다. 다음과 같은 예를 들어두겠다. http://www.topstarnews.net/news/articleView.html?idxno=399509#08e1.

9. 장소의 정치, 너머

전통적 지식인에게 천문과 지리를 살피는 것은 하늘과 땅의 원리를 파악하고 또한 구현할 수 있는 중요한 통로였다. 근대성이 도래하면서 드넓은 우주 공간이 천문학과 물리학의 대상이 되었다면, 장소는 지리학의 대상이 되었다. 그중에서도 특히 지리에 대한 관심은, 근대성의 형성 과정에서 내셔널리즘(nationalism)과 결합함으로써 특별한 중요성을 지니게 된다. 왕조국가 체제를 대신하여 근대적 국민국가(nation-state)가 들어설 때 결정적인 것은 네이션(국민=민족)의 핵심으로서 구성원의 동질성과 일체성을 확보하는 일이다. 이 과정에서 국민국가를 위한 장소로서의 국토는 압도적 중요성을 지닌다. 네이션의 역사와 결합된 땅으로서의 국토는 네이션의 정신이 자리 잡게 될 신체와 같은 것이기 때문이다.

국토의 상징성이 만들어지는 매우 현저한 예는 최남선의 경우에서 찾아볼 수 있겠다.[7] 일제 치하에서 그는, 국토를 순례의 대상으로 만들고 국토를 향한 곡진한 배례의 기록을 남겼다. 국권을 상실하고 식민지가 된 땅이었기에 국토를 향한 그의 애착과 공간적 실천에는 남다른 절실함이 있다. 매우 짧은 공식 학력을 가진 그가 잠시 적을 두었던 대학의 전공은 역사지리과였고, 국권 상실 이전의 애국계몽기에도 국토의 상징에 대한 관심은 지대하여, 한반도의 지

7 최남선에 대한 자세한 것은, 졸저, 『아첨의 영웅주의: 최남선과 이광수』, 소명, 2011, 1부.

도를 토끼가 아니라 호랑이의 도상으로 만들었던 것도 그 시절 그의 작품이다. 국토에 대한 그의 관심은 특히, 그가 역사학자로서 민족사의 연원을 단군에서 찾고, 일제 역사가들에 의해 부정당한 단군 역사의 회복을 기도하던 1920년대에 정점에 달한다. 이는 연이어지는 금강산, 지리산, 백두산 기행을 통해 실현되는데, 특히 금강산과 백두산 기행문인 『풍악 기행』과 『백두산 근참기』는 그의 작업의 백미이다. 역사학자로서의 실제 답사와, 국토에 대한 경모 및 애착, 그리고 빼앗긴 땅과 민족 신화에 대한 간절한 그리움이 하나로 합해져 강렬한 정서로 분출하는 매우 특별한 장면을 보여준다는 점에서 그러하다.

최남선에게서 드러나는 이와 같은 모습은 국권을 상실한 나라의 지식인이 보여준 조금 특별한 경우라 할 수도 있겠다. 그러나 국토가 네이션의 정체성 담론에서 중심적인 위치를 차지한다는 점에는 시대나 지역의 차이가 있기 어렵고, 국제적 분쟁의 중요한 부분이 영토의 소유권을 둘러싸고 드러난다는 점에서 현재에도 사정은 마찬가지이다. 영토가 갖는 현실적 이익의 문제도 있지만, 여기에서 좀더 근본적인 것은 타자에 의해 침해될 수 없는 성스러운 신체로서의 국토가 지니는 상징성이다. 네이션의 이익에 우선하는 것은 네이션의 자긍심이자 마음이다. 국가적 장소로서의 영토만이 아니라, 집단 주체의 마음이 개입하는 경우에 장소는 어김없이 정치적인 것이 된다. 한 공동체의 구체적 삶이 개입해 있는 곳이기 때문이며, 한 집단에게 의미 있는 역사적 혹은 사회적 장소란 집단 주체의 정체성과

마음이 얽혀 있는 공간이기 때문이다. 구체적인 현실 정치일 수도 있고 또한 이념 정치와 마음 정치의 문제일 수도 있다. 각종 기념관과 박물관, 대형 기념물, 광장, 도시계획과 개발, 특정 지구 지정 등이, 정치에서 지역행정에 이르는 다양한 차원에서 장소의 개념과 얽혀 있다.

이런 점에서 보자면, 1980년대 이후로 지리학의 영역을 넘어 인문사회과학의 영역에서 매우 폭넓은 조망을 받아온 공간에 대한 관심[8]은, 사실은 공간이 아니라 장소에 관한 것이라고 함이 좀더 타당할 것이다. 여기에는 두 가지 방향성이 있는 것으로 보인다. 첫째는, 인간 해방을 향한 진보적 사상의 동력이 마르크스주의에서 구조주의로 이행해간 흐름과 나란히 놓여 있는 공간론이다. 1967년 푸코가 '헤테로토피아'라는 자신의 공간에 관한 생각을 발표하는 자리에서, "역사와 변전(becoming)은 혁명적인 반면, 공간은 반동적이고 자본주의적"이라는 논리로 한 싸르트르주의자에게 공격당했던 것[9]은, 이와 같은 변화가 태동하던 때의 모습을 상징적으로 보여준다. 시간과 역사(정확하게는 역사의식이라고 해야 하겠다)가 놓여 있던 엄숙한 자리에, 공간과 장소가 틈입해 들어온 것이라고도 할 수 있을 것이다. 푸코를 비판했던 사르트르주의자는 그것을 쿠데타와 같은 것으로

8　소자는 이러한 경향을, '언어적 전회'(linguistic turn, 리처드 로티의 동명의 책에 의해 널리 알려졌다)와 나란히, '공간적 전회'(spatial turn)라고 명명했다. 외르크 되링 & 트리스탄 틸만 엮음, 『공간적 전회』, 이기숙 옮김, 심산, 2015.

9　푸코, 『헤테로토피아』, 이상길 옮김, 문학과지성사, 2014, 87쪽.

느꼈던 셈인데, 설사 공간의 침공이 성공했다고 해도 역사(의식)가 사라질 수는 없는 것이다. 흐름을 가진 역사는 여전하되, 공간은 단지 그 흐름의 단면을 보여줄 뿐이다. 변증법은 정지될 수 없으며, 오히려 정지 상태의 변증법을 통해 그 흐름의 방향성을 보여주는 것이 공간론적인 접근이다. 이런 흐름은 프랑스의 사회학자 르페브르의 작업과 그의 영향을 받은 캘리포니아의 마르크스주의자들, 프레드릭 제임슨, 에드워드 소자, 데이비드 하비 등이 주도해왔거니와,[10] 여기에서 사라진 것이 있다면 역사가 아니라, 20세기 전반기까지의 마르크스주의가 역사를 대해왔던 방식(목적론적 거대 역사)일 뿐이라고 해야 할 것이다.

둘째는, 1970년대 이-푸 투안과 렐프 같은 인문주의 지리학자(humanistic geographer)들에 의해 시작된 장소에 관한 논의[11]가 1980년대 이후로 지리학의 범위를 넘어 인문사회과학 일반의 관심을 받게 된 현상이다. 이것은 무엇보다도, 20세기 후반에 급격하게 변화된 현실의 영향 때문이라 해야 할 것이다. 세계를 지배하는 유일 체제로 등장한 자본주의의 세계 체제는 냉전 말기였던 1980년대에 이미 골격을 갖추었고, 소련의 붕괴와 현실 사회주의권의 몰락 이후로 뚜렷이 가시화되었다. 이로 인해 생겨난 괄목할 만한 현상이 지구화(혹은 세계화)였다. 그로 인해 자본주의 세계 체제의 외부

10 박영민·김남주, 「르페브르의 공간 변증법」, 국토연구원 엮음, 『공간 이론의 사상가들』, 2001, 477쪽.

11 Tim Cresswell, *Place: A Short Introduction*, Oxford: Blackwell, 2004, 2-2장.

를 상상하기 어려워진 곧 '역사의 종언'이라는 말을 불러오게 되었다. 주주자본주의라는 미국식 경제 표준이 이른바 '글로벌 스탠더드'로 놓이게 되고, 이것은 단지 경제만이 아니라 정치와 사회문화의 영역에서까지 세계의 많은 지역을 자신의 영역으로 장악해왔다. 이에 따라 세계는 새로운 형태의 중심과 주변으로 재편되어 블록과 지역(region), 지방(local) 등이 각각의 현실과 이념을 생산하게 되었고, 이러한 경계를 넘나드는 정치적·경제적·문화적 실천이 주목을 받게 되었다.

이와 같은 두 흐름은 크게 보아, 자본주의 세계 체제의 외부를 사유하고 실천하기 위한 이론적 대응으로 통합될 수 있다. 탈(脫)냉전 시대 이후로 세계 전체를 움직이는 힘이 명시적으로 스스로를 드러낸 탓이다. 따라서 이런 배치 속에 놓인 공간과 장소는, 정적인 곳이 아니라 서로 다른 힘들의 길항에 의해 형성되는 역동적인 곳일 수밖에 없다. 『공간의 생산』에서 행해진 르페브르의 초석적인 논의와 이를 이어받아 발전시킨 소자의 공간 개념이 이를 잘 보여준다. 이들에 따르면 공간은 셋으로 구분된다. 첫째, 그 공간이 함유하고 있는 물질적 특성에 의해 지각되는 공간으로 이를 지각 공간(르페브르의 용어로는 공간적 실천)이라 한다. 둘째, 사회의 각 집단이 자기 시각으로 개념화한 공간으로 이를 개념 공간(공간의 재현)이라 한다. 여기에서는 다양한 사회적 집단 사이의 헤게모니 경쟁이 벌어질 수 있다. 과학자와 공학자, 도시계획가, 정치가 등의 서로 다른 관심이 충돌할 수 있는 공간이다. 그리고 셋째, 거주자의 입장에서 본 열린 공

간으로서 이를 삶의 공간(재현의 공간)이라 부른다. 이곳은 진부한 일상의 반복과 규범화된 지배 코드에 맞서 그것에 반항함으로써 만들어지는 다양한 시도들의 공간을 뜻한다. 메트로폴리탄의 불량 지역, 불법 이민자들과 하위문화 실천자들의 공간 등이 그런 예이다. 첫 번째가 물리적 특성으로 정의되는 공간이라면, 두 번째는 특정 주체에 의해 영역화된 사회적 관심이 생산하는 공간이다. 그리고 세 번째 공간은 자본주의 체제에서 해방적 관심이 움터올 수 있는 공간을 뜻한다.

장소 너머를 세 번째 공간이라고 한다면, 그곳은 '정치 너머의 정치' 혹은 윤리가 숨쉬는 공간이겠다. 이 책에서, 바로 그 세 번째 공간의 자리에 풍경의 시선이 놓이게 된 것은 그 때문이다. 풍경이 만들어내는 정서는, 오제가 비판적으로 기술했던, 여행자들의 비(非)장소에 짝이 되는 스냅사진들 속에서 파편화된 여행지의 풍경들[12]과는 거리가 멀다. 예를 들자면, 풍경이 만들어내는 정서는 다음과 같다.

산시로가 가만히 연못 수면을 응시하고 있으려니까 커다란 나무가 몇 그루인가 물속에 비치고 그 속에 푸른 하늘이 보인다. 산시로는 이때 전차보다도 도쿄보다도 일본보다도 멀고 또 아득한 느낌이 들었다. 그러나 잠시 후 그 느낌 속에 엷은 구름과도 같은 외로움이 온몸으로 퍼

12 오제, 앞의 책, 106–7쪽. 우리말 번역본에서 '풍경'(paysage)은 '경관'으로 번역되어 있다.

겨왔다. 그래서 노노미야 씨의 지하실에 들어가 홀로 앉아 있는 듯한 적막함을 느꼈다. 구마모토의 고등학교에 있을 때도 이보다 조용한 다츠타야마에 오르기도 하고 달맞이꽃만이 온통 피어 있는 운동장에 눕기도 하며 완전히 세상을 잊은 듯한 기분이 든 적은 몇 번인가 있다. 그렇지만 이런 고독감은 지금 처음으로 느꼈다.[13]

집을 떠나 도쿄에 온 『산시로』(1908)의 주인공에게 놓여 있는 세계는 세 개이다. 첫째는 고향 마을, 둘째는 도쿄라는 화려한 도시, 그리고 그 사이에 놓여 있는 것은 대학이라는 회색의 공간이다. 위의 인용문은 대학이라는 공간의 심장이 어디에 있는지를 보여주는 대목이다. 삭막한 연구실도, 청년이 가짐 직한 연애 감정 같은 것도 아니다. 연못의 응시야말로 산시로가 받아들여야 할 새로운 장소로서의 대학의 핵심이다. 연못의 응시 속에서 산시로는 그 자신을 바라본다. 연못의 응시 속에서 시간과 공간이 순수한 상태로 돌아간다. 몸이 고독을 느끼는 순간에 도달한 산시로는, 풍경의 습격을 받아 풍경 속에 사로잡혀 있는 것이다.

자기 장소를 잃은 사람이 새로운 장소를 확보하기 위해서는 풍경의 시선을 통과해야 한다. 산시로의 연못은, 그의 삶의 역정 속에 도사리고 있던 풍경이 출현하는 지점, 공간과 장소 너머에 있는 세 번째 공간이다. 앞에서 언급했듯이, 공간이 시간의 짝이고 장소가 역

13 나쓰메 소세키, 『산시로』, 최재철 옮김, 한국외국어대출판부, 1995, 23쪽.

사의 짝이라면, 풍경은 순간의 짝이다. 그러면서 동시에 풍경은 공간이다. 단순히 객관적인 것도, 그렇다고 그의 마음속에만 있는 주관적인 것도 아닌 곳, 절대공간이다. 풍경의 시선과 주체의 시선이 교차하는 바로 그 지점에, 주체 자신이 풍경의 일부로 포착되어 있다. 공간이 객관적이고 장소가 주관적이라면, 풍경을 절대적인 것이라고 할 수 있는 것은 그 때문이다. 풍경은 순간이자 장면이면서 동시에, 한 사람을 감싸안고 있다는 점에서 하나의 공간이다. 한 장소와 새로운 장소 사이에 놓여 있는 점이지대이며, 누구나 예외 없이 그곳에 사로잡히게 된다는 점에서 절대적이다. 아이가 어른이 되기 위해 통과해야 하는 막이기도 하다. 이제 절대공간으로서의 풍경에 대해 살펴보자.

7장

───────────── **절대공간으로서의 풍경**

1. '두 번째 풍경'

일상적인 언어 사용에서 풍경이라는 단어는, 주체의 시선에 포착되는 특별한 정경이나 장면을 뜻하는 중립적인 말이다.[1] 그러니까 풍경은 좋을 수도 나쁠 수도 있다. 그러나 좋은 것이든 나쁜 것이든, 시선의 주체에게는 보통 때와는 다른 것이라는 점에서 근본적인 이질성을 지닌다. 그런 점에서 풍경은, 일상적으로는 접하기 어려운 특별한 경관(scenery)이나 풍치라는 의미를 지니고 있다. 즉, 풍경은 좋은 경우는 물론이고 나쁠 경우에도 평범한 나쁨이 아니라 특별한 나쁨이다. 그러므로 풍경이 익숙해지고 그것을 포착하는 시선의 주체가 속해 있는 영역의 일부가 되면, 풍경은 풍경이기를 그친다. 풍경이 아니라 일상적인 경관이 되는 것이다. 벤야민의 다음과 같은

[1] 이 장은 「절대공간으로서의 풍경: 두 번째 풍경과 존재론적 순간」(『한국현대문학연구』 41, 2013)이라는 제목으로 발표된 것이다.

언급은 이런 사정을 잘 보여준다.

어떤 마을이나 도시를 처음 볼 때 그 모습이 형언할 수 없고 재현 불가능하게 보이는 까닭은, 그 풍경 속에 멂이 가까움과 아주 희한하게 결합하여 공명하고 있기 때문이다. 아직 습관이 작동하지 않은 것이다. 일단 어디가 어딘지 분간하기 시작하면 그 풍경은, 마치 우리가 어떤 집을 들어설 때 그 집의 전면이 사라지듯이 일순간 증발해버린다. 그 풍경은 아직 우리가 습관적으로 늘 하듯이, 꼼꼼하게 살펴보는 일로 인해 과도하게 무거워지지 않은 상태다. 우리가 그곳에서 한번 방향을 분간하게 되면 그 최초의 이미지는 다시는 재생할 수 없게 된다.[2]

벤야민의 이런 생각에 따르면, 처음 보는 도시의 풍경을 만나는 일은 순간적인 경험에 속하는 것으로서, 일상에 길든 지각에게는 일종의 불꽃 현상과도 같이 다가온다. 풍경이란 사물들을 감싸고 있는 얇은 막과도 같은 것이라 비유될 수도 있겠다. 풍경이 휘발성 껍질처럼 사라져버리고 나면 그 나머지 알몸은 평범한 경관이 된다. 그러므로 일상화된 것들 속에는 풍경이 존재할 수 없다. 물론 일상 속에도 풍경은 존재할 수 있지만(뒤에 말하겠지만, 이것이 좀더 중요한 논점이다), 풍경이 된 일상은 이미 일상이 아니라 탈(脫)일상으로서의 풍경이기 때문이다.

2 발터 벤야민, 『일방통행로, 사유 이미지』, 김영옥 외 옮김, 도서출판 길, 2007, 120쪽.

이런 점에서 풍경은, 고정된 객관적 실체가 아니라 주체의 순간적인 경험에 의해 생겨나는 것이며, 그 경험은 일상의 낯익음과 대비되는 어떤 것이라 해야 할 것이다. 그런데 여기에서 강조되어야 할 것은, 이런 의미의 풍경 속에는 낯섦과 낯익음이 중첩되어 있다는 점이다. 전혀 낯선 세계의 모습은 아직 풍경일 수 없다. 그것은 '풍경 이전'이라고 해야 할 것이다. '풍경 이전'의 전적으로 낯선 것이 주는 충격이 사라지고 그것을 바라보는 시선이 관조적 거리를 확보할 때, 비로소 풍경은 출현한다. 벤야민의 표현을 빌리자면, 풍경은 '멂이 가까움과 공명'하고 있을 때 생겨난다. 거기에서 낯섦이 사라지게 되면, 이제는 낯익음만이 홀로 남고 그리고 풍경은 일상이 된다.

그러나 우리 삶의 경험은 벤야민이 예시한 것과 정반대되는 맥락의 풍경을 제공하기도 한다. 너무나 낯익은(혹은 그렇다고 생각했던) 어떤 것이 문득 낯선 것으로 다가올 때의 경험이 곧 그것이다. 벤야민식으로 말하자면 '과도하게 무거워진' 어떤 것이 갑자기 허깨비같이 가벼운 어떤 것으로, 즉 갑자기 처음 보는 듯 낯선 어떤 것으로 다가올 때의 경험과 같은 것이다. 과연 이것이 내가 매일같이 다녔던 그 길이고 그 식당이며 내가 매일 보아온 그 건물인가. 익숙한 일상의 모습들이 갑자기 낯선 것으로 다가올 때, 혹은 한때 너무나 낯익은 것이었으나 이제는 더 이상 그렇지 않게 되었다는 것을 확인할 때 출현하는, 낯익으면서 또한 낯선 장면이나 그림 또한 우리는 풍경이라 부를 수 있다. 앞에서 논의해왔던 풍경의 시선에 포착된 장면들이 그런 것이겠다.

이런 경우의 풍경이란 대상의 교체가 아니라, 동일한 대상에 대한 시선의 이동이 만들어내는 효과이자 양상이다. 아주 작은 공간적인 이동에서부터 시간적인 이동에 이르기까지, 시선의 높이나 방향이 달라져 대상이 평소와는 다른 각도에서 포착될 때에도 풍경은 출현한다. 사람들이 보통 풍경이라 생각해온 '낯설고 특별한 경관으로서의 풍경'과 구분하여 이것을 '두 번째 풍경'이라 지칭한다면, 오늘날 우리 삶에서 좀더 문제적인 것은 바로 이 '두 번째 풍경'이다. 다양한 시각매체가 지구 전체의 모습을, 지구 너머의 세계까지 보여주고 있는 현재의 상황 속에서, 지구상에 존재하는 미지의 대상으로서의 풍경 같은 것은 존재하기 힘들어졌다. 지구의 전역이 속속들이 알려져 있기 때문에 어떤 오지나 자연의 풍경이라 할지라도 이미 우리에게 근본적 놀라움을 주기는 어렵기 때문이다. 그것에 비하면 시선의 이동이 만들어내는 '두 번째 풍경'은 우리 현실 속에서 좀더 강렬한 힘으로 다가온다. 풍경의 시선이 만들어내는 힘이라는 점에서도 또한 그러하다.

2. '두 번째 풍경'의 속성

'두 번째 풍경'을 만드는 시선의 이동은 두 종류로 구분된다. 첫째는 시선의 공간적 이동이다. 작은 이동일지라도 주어진 자리를 벗어난 시선은 보이던 것을 보이지 않게 하고 보이지 않던 것을 보이게

도 한다. 천정에 달린 전등의 전구를 갈기 위해 의자 위에 올라갔다 자기 방을 유심히 둘러보고 있는 사람, 혹은 창밖에서, 다른 사람들이 그렇게 하듯 자기 방 안을 들여다보게 된 사람에게, 방 안의 모습은 낯익으면서 동시에 낯선 어떤 것이다. 자기 방을 타인의 방처럼 느끼고 있는 그 사람은 이미 풍경의 주체가 되어 있다. TV 화면 속에 담긴 자기 동네의 모습을 바라볼 때, 착륙을 앞둔 비행기의 창문 밖으로 자기가 사는 도시의 모습을 처음으로 내려다볼 때, 건너편 고층 아파트 옥상에서 자기 집 주차장을 내려다볼 때도 마찬가지이다. 공간의 이동을 통해 타자의 시선이 될 수 있는 계기가 주어지면, 풍경의 주체에게 '두 번째 풍경'이 태어날 지반이 갖추어진다.

둘째, 시선의 이동에 시간성이 개입할 때에도 '두 번째 풍경'이 만들어질 수 있다. 성년의 시선 앞에 놓여 있는 유년의 정경 같은 것이 대표적인 예이다. 어렸을 때 살던 동네를 찾아갔다가, 갑자기 작아져버린 유년의 물상들 앞에서 당황하고 있는, 성장기의 끝에 다다른 청년은 이미 풍경의 주체가 되어 있다. 그 순간 그는 모든 것들을 사위게 하는 시간성의 경험 한가운데 내던져져 있다. 보들레르가 근대의 미적 경험의 두 핵심으로, 영원하고 불변적인 것과 함께 일시적이고 무상하고 우발적인 것을 지적했을 때,[3] 후자의 핵심에 놓여 있는 것이 바로 그 시간성이다. 시간성의 경험을 통과하는 순간 그의 마음은 그가 아무리 어린 나이라 할지라도 이미 노인의 것이 되어

[3] Charles Baudelaire, *Baudelaire: Selected Writings on Art and Aartists*, translated by P. E. Charvet, New York: Cambridge University Press, 1972, p. 403.

있다.

　짧지 않은 여행을 끝내고 자기 동네로 돌아오는 귀향자의 내면 역시, 시간을 이동한 시선의 대표적인 예이겠다. 그는 물론 여행자로서 공간을 이동했으나, 그의 이동은 '두 번째 풍경'을 만들어내는 시선의 공간적 이동과는 다르다. 친숙했던 자기 동네의 모습을 마치 다른 동네의 모습인 양 찬찬히 살펴보면서 귀향하고 있는 귀향자의 시선은, 이미 시간 여행자의 것이다. 지구의 지표면을 시간적 위계로 분할해버린 근대성의 존재가 이런 시선을 만들어내고 강화한다. 근대성이 중심부에서 왔다면 미래에서 돌아온 셈이고, 그 반대라면 과거에서 귀환한 것이 된다. 그에게 오랜만에 다시 보는 자기 동네와 자기 집의 모습은 낯익으면서도 낯설다. 낯익음과 낯섦이 교차하는 이 같은 경험이 생겨나는 것은, 그의 시선이 이방의 경험으로 착색된 것이기 때문이다. 여행지에서 맛본 이방의 모습은 그의 시선이 지닌 시간 이동적 속성을 강화한다. 이방의 공간 속에서 만들어진 낯선 지각의 경험은, 자기 동네의 낯섦을 만드는 시간성의 재료가 된다. 귀향자는 이방인의 시선을 가진 채로, 자기가 여행지에서 보았던 다른 동네의 모습들과 자기 동네를 견주면서, 또한 자기가 떠나기 전의 동네의 기억과 현재의 모습을 자기도 모르게 비교하면서 찬찬히 주시한다. 그런 귀향자 앞에 펼쳐지는 자기 동네의 모습 역시 하나의 풍경이 된다. 거기에는 낯섦과 낯익음이 공명하고 있는 까닭이다.

　'두 번째 풍경'의 경우도, 벤야민이 언급했던 풍경(이것을 '첫 번째

풍경'이라 부르자)과 마찬가지로 낯섦은 낯익음과 이어져 있다. 달라진 것은 그 둘 간의 방향성이다. '첫 번째 풍경'의 경우가 낯섦에서 낯익음으로 이행해가는 것이라면, '두 번째 풍경'은 낯익음으로부터 낯섦으로 나아간다. 근대적 삶의 주체에게는 이 '두 번째 풍경'의 경우가 좀더 강렬한 경험으로 다가온다. '첫 번째 풍경'은 어느 정도 예기할 수 있는 것임에 비해, '두 번째 풍경'은 대부분이 예상치 못한 경우이기 때문이다. '두 번째 풍경'의 출현은 그야말로 '어느 순간 갑자기'이기 쉽다. 그리고 낯익음에서 낯섦으로 전도되는 순간이 짧을수록 정동(affection)의 강도는 증가한다. 그것은 흡사, 언제나 거실 TV 옆에 얌전히 놓여 있던 인형이 갑자기 움직이며 말을 하기 시작하는 경우와도 같다. 내가 잘 알고 있다고 생각했던 어떤 것이 사실은 그것이 아니었다는 느낌으로 다가올 때, 낯익은 존재는 이미 과거의 것이 되고 지금 내 앞에 있는 그것은 처음 마주친 낯선 대상이된다. 그러니까 여기에는 과거의 것인 낯익음 위에 현재에 속하는 낯섦이 덧씌워져 있는 셈이다.

'두 번째 풍경'이 좀더 문제적이라 해야 하는 것은 그것이 풍경의 시선을 만들어내는 좀더 확실한 원천이기 때문이다. 낯익었던 것이 낯설게 다가온다는 것은, 그 경험을 하는 사람이 한 공간에 축적된 시간의 틀 바깥으로 벗어난다는 것을 뜻한다. '두 번째 풍경'이 만들어내는 낯섦과 낯익음 사이의 긴장은, 과거와 현재(과거와 차단되어 진행되고 있음이 드러나는) 사이의 긴장에서 만들어진다. 시선이 공간을 이동한 경우라 하더라도 사정은 마찬가지다. 그 시선의 이동은 공간

에 남겨진 시간의 얼룩들을 거쳐간 것과 다르지 않기 때문이다.

그리고 이처럼 시간성이 문제가 된다는 점에서 보자면, '첫 번째 풍경'이 만들어지는 것도 '두 번째 풍경'과 큰 차이가 없다고 해야 한다. 이방의 낯선 모습이나 아름다운 자연 경관이 왜 한 사람에게 풍경이 되는가. 그것이 단순히 지각적 차원에서 생겨난 낯섦과 낯익음 사이의 긴장 때문이라고 할 수는 없다. 낯섦이 야기하는 지각 차원의 긴장은 풍경이기 위한 필요조건이지만 충분조건일 수는 없다. 지각의 긴장이, 그것을 느끼는 사람의 좀더 근본적인 마음의 차원과 연결될 때, 그때야 비로소 그 지각의 긴장을 만들어낸 장면은 풍경이 될 수 있다. 그런 마음의 차원을 무엇이라고 할 수 있을까. 단적으로 말한다면, 유한자로서의 인간 본성에 내재된 본원적 차원의 시간성이라고 할 수 있겠다. 사람의 삶이 지닌 유한성과 그에 대한 거울상으로 버티고 있는 영원성, 그 둘이 두 개의 대극이 되어 만들어내는 강렬한 존재론의 자기장이 곧 그것이다.

이런 점을 감안한다면 한 사람에게 풍경으로 다가오는 것은, 과거와 현재의 길항과 공명에 의해, 또한 유한성과 영원성 사이의 뛰어넘을 수 없는 간극에 의해 만들어지는 것이라고 해야 하겠다. '첫 번째 풍경'이든 '두 번째 풍경'이든 이런 점에서는 마찬가지이다. 다만, '자기관여적 관조'라는 풍경의 시선을 염두에 둔다면, 낯선 것으로 다가왔다 점차 익숙해지는 '첫 번째 풍경'보다는, 그 반대의 방향성을 가진 '두 번째 풍경'이 좀더 문제적이라고 할 수 있겠다. 여기에는 주체의 현재적 삶과 연관된 실존적 체취가 진하게 배어 있기 때문

이다. 그리고 바로 그런 점에서, 주체가 풍경의 문을 열고 그 안으로 들어가는 것이 첫 번째 경우보다 쉽기 때문이다. 풍경이 만들어지는 공간은 그의 일상이 유지되는 장소이며, 풍경의 출현 이후에도 일상은 유지되어야 하기 때문이다. 그리고 그럴 때 풍경은 정지된 사진 같은 장면이 아니라 사람이 드나들 수 있는 3차원의 공간이 된다. 풍경의 문을 열고 들어가는 한 사람은, 아직 오지 않은 풍경 속으로, 혹은 이미 와 있는 미래의 풍경 속으로 입장하고 있는 것이다.

3. 절대공간으로서의 풍경

풍경이 주관적인 경험에 그치지 않고 하나의 공간으로 사유될 수 있는 것은 어떤 과정을 통해서인가. 앞에서 언급한 바와 같이, 풍경을 만들어내는 데 가장 중요한 것은 사람의 시선이다. 아무리 대단한 경치가 있어도 그것을 바라보는 사람이 없다면 풍경은 존재할 수 없다. 그만큼 풍경의 영역에서 시선의 역할은 절대적이다. 그런데 바로 이 때문에, 주체의 시선에 위력을 행사할 수 있는 것이라면, 대단하거나 멋진 경치만이 아니라 그 어떤 사소한 일상적인 광경이라 하더라도 풍경이 될 수 있다. 이런 점에서 보자면, 대단한 경치 같은 것만이 아니라 일상의 모든 장면들은 이미 그 자체가 잠재적인 풍경으로 존재하고 있는 셈이다. 다만 발견되지 않은 풍경인 채로, 아직 풍경으로 드러나지 않은 채로 존재하는 잠재적인 풍경인 것이다. 그

렇다면 풍경을 발견하는 주관의 경험이란 그 잠재적인 것을 현실적 실체로 바꾸어놓는 것일 뿐이겠다.

'두 번째 풍경'이 우리의 논의에서 좀더 문제적이라 할 수 있음은 이와 같은 과정을 염두에 둔 탓이다. '두 번째 풍경'은 주체가 거기에 있었던 곳에서, 그와 친숙하고 그에게 일상적인 장소에서 생겨난다. 그 장소 속에 주체가 있는 것은 전혀 어색한 일이 아니다. 앞에서 언급한 대로, 풍경은 그 자체가 관조적인 시선에 의해 만들어지는 것이지만 그와 동시에 주체의 영역이 그 안에 삽입될 때, 비로소 사람을 습격하는 풍경일 수 있다. '자기관여적 관조'로서의 시선이 작동하는 영역은 세 겹이다. 내가 풍경을 보고, 풍경이 나를 보고, 풍경과 내가 마주 보는 것을 또 다른 내가 본다. 이런 틀 속에서 시선의 주체는 동시에 시선의 대상이며, 그런 봄과 보임 사이의 선을 바라보는 또 다른 시선의 주체이기도 하다. 풍경의 주체는 '자기를 바라보는 자기 자신'을 보고 있다. 그것은 미장아빔(mise en abyme)[4]의 효과와도 같은 자기반영성을 지닌다. 낯익은 것이라 생각했던 대상이 낯선 것으로 드러나는 순간의 그 낯섦은, 대상과 관계되는 것일 뿐 아니라 그것을 낯익다고 생각했던 주체 자신과도 긴밀하게 연관되어 있는 것이다. 그러니까 그 낯섦의 풍경 속에는 단지 낯설게 다가

4 미장아빔(mise en abyme)은 액자의 안과 밖 사이가 반영적 관계를 가진 채로 연결되어 있는 경우를 뜻한다. 하나의 프레임 내부에 그 프레임의 일부나 전부를 재현하는 또 다른 프레임을 집어넣는 것이 대표적인 방식이다. 거울을 맞세워놓는 것도 그것의 한 예가 될 수 있다. 로잘린드 크라우스, 『사진, 인덱스, 현대미술』, 최봉림 옮김, 궁리, 2003, 227쪽; 박성범, 『필로아키텍처』, 향연, 2009, 132쪽.

온 대상만이 아니라 그것을 낯익은 것이라 생각했던 자기 자신의 경험이 포함되어 있다는 것이다.

이런 점에 주의를 기울인다면, 우리는 풍경을 하나의 공간으로 사유할 수 있게 된다. 두 번째 풍경의 경험은 풍경이 단지 우발적으로 생겨나는 주관적인 경험이 아니라 그 자체가 모종의 객관성을 지니고 있음을 알려준다. 시선의 시공간적 이동(좀더 정확하게는, 일상의 이동선으로부터의 시선의 이탈)이라는, 풍경을 만드는 일반적 인자를 상정할 수 있기 때문이다. 게다가 풍경이 그것을 바라보는 주체의 시선을 자기반영성의 형태로 자기 안에 지니고 있다면, 그것은 단순히 주관적인 효과일 수만은 없다. 풍경은 단순히 평면적(순간적) 장면이 아니라 그 자체가 깊이와 부피를 지닌 입방체로서, 곧 상호 주관적이라는 의미에서 하나의 객관적 공간으로 상정될 수 있는 것이다.

풍경을 공간으로 사유할 수 있다는 것은 이런 뜻에서이다. 여기에서 필요한 것은, 시선으로 하여금 시간 이동을 할 수 있게 해주는 잠재적인 것과 현실적인 것 사이의 간극이다. 풍경 경험이 만들어내는 현재와 미래 사이의 간극이라고 해도 좋겠다. 그 공간은 단순히 주관적이지 않고 목숨 가진 사람이라면 누구나 가질 수밖에 없는 것이라는 점에서 객관적이다. 주관성과 객관성이 서로를 제약하면서 하나의 동일성을 이룰 때, 헤겔적 의미의 절대성이 생겨난다.[5] 따라서 그것은 초월적이거나 신비주의적인 것과는 거리가 멀다. 절대적인 것은 상호 주체성의 영역에 들어와 있는 객관성이다. 이를테면 절대자로서의 신은 저 하늘 위에 있는 것도, 사람들 각각이 지닌 믿음 속

에 서로 다른 모습으로 흩어져 있는 것도 아니다. 믿음의 공동체를 이룬 사람들의 마음속에, 그러니까 한 집단의 마음속에 함께 있는 것이 곧 절대자로서의 신이다. 의미 없는 객관성과 변덕스러운 주관성이 서로를 제약할 때 주관적인 객관성으로서 절대성이 출현하는 것이다. 이와 같은 헤겔의 논리학에 따르면, 지금까지 논의해온 공간 역시 다음 세 가지 구분이 가능하다.

첫째, 추상적이고 객관적인 것으로서의 공간(space)이 있다. 이것은 실증주의 지리학(positivist geography)이 전제하고 있는 중립적인

5 헤겔의 절대성 개념은 『피히테와 셸링의 철학 체계의 차이』(1801)에서부터 『정신현상학』(1806)과 『대논리학』(1812-6) 등에 이르기까지 그의 철학의 논리적 뼈대를 이루는 개념이다. 그럼에도 절대성이라는 말은 그 자체의 형이상학적 어감 때문에 왕왕 오해되곤 한다. 헤겔에서 절대성이란 초월적이거나 플라톤적 이데아와 같은 형이상학적 개념을 뜻하는 것이 아니며, 인간의 지적 능력 속에서 행해지는 개념적 작용의 궁극적 지점을 뜻한다. 이런 의미에서 헤겔의 절대성 개념은 후기 라캉이 주목했던 실재(the real) 개념과 중첩되거니와, 지젝은 특히 이러한 점에 주목하여 '외양의 외양으로서의 본질'이나 '주체로서의 실체'(지젝, 『그들은 자기가 하는 일을 알지 못하나이다』, 박정수 옮김, 인간사랑, 2004, 321쪽)와 같은 개념을 통해, 또한 필연성과 우연성의 상호 의존 관계 등을 통해 헤겔과 라캉의 논리를 적극적으로 활용했다. 그가 이런 논리를 구사함으로써 강조하고자 했던 것은 헤겔의 개념이 지니고 있는 수행성의 차원이며 이것은 라캉의 실재 개념에서도 마찬가지이다. 이러한 추구를 통해 확보되는 것은, 탈근대적 사유가 지니고 있는 현실의 실재성에 대한 근본적 회의주의를 극복하고 실천으로서의 행위를 향해 나아가기 위한 최소한의 논리적 발판이거니와, 이러한 논리는 그의 첫 영문 저서 『이데올로기라는 숭고한 대상』에서부터 최근 저작에 이르기까지 폭넓게 확인된다. 이 책에서 구사되는 절대성이라는 개념은 지젝에 의해 사용되고 있는 이러한 용법에 바탕을 둔다. 이 경우 절대성이란 '주관성에 의해 제약된 객관성이자 동시에 객관성으로 고양된 주관성'이라는 의미를 지니며 라캉의 실재와 마찬가지로 자신의 실체적 부재를 통해서만 확인되는 진리의 형태를 지닌다. 헤겔의 절대성에 관한 기본적 내용은, 이우백, 「헤겔의 '차이 저작'에서 주관, 객관 그리고 절대성」(『철학연구』 53집, 1994)를, 그리고 지젝이 구사하는 절대성 개념은, 지젝, 『이데올로기라는 숭고한 대상』, 이수련 옮김, 인간사랑, 2001, 6장; 지젝, 『그들은 자기가 하는 일을 알지 못하나이다』, 358-78쪽; 지젝, 『까다로운 주체』, 이성민 옮김, 도서출판b, 2005, 132-45쪽 등을 참조할 것.

대상으로서, 사람 없이 텅 비어 있는 틀로서의 공간이다. 이런 객관적 규정으로서의 공간이 잠재적인 풍경에 해당한다.

둘째, 구체적이고 주관적인 공간으로서의 장소(place)가 있다. 이는 투안(Yi-Fu Tuan)과 렐프(Edward Relph) 등에 의해 대표되는 인문주의 지리학(humanistic geography)이 전제하고 있는 대상이다. 장소는 추상적이었던 공간이 개별적 주체들과의 접합을 통해 특이성을 지니게 되는 곳, 곧 공간 자체의 개성이 드러나는 곳이다. 다양한 주체들의 독특함과 정서와 또한 집합적인 경험으로서의 역사가 그 안에 새겨져 있는 특별한 공간이 곧 장소이다. 일차적으로 풍경은 바로 이러한 의미를 가진 장소에서 말을 하기 시작한다. 장소는 텅 빈 공간에 색채와 개성을 부여하는 주관성이 힘을 발휘하는 공간이라는 점에서 그러하다.

그리고 셋째, 하나의 장소가 자기 자신과의 불일치를 드러내는 공간으로서의 풍경이 있다. 주관성이 자신을 객관화하려는 힘과 상충하여 불일치를 빚어낼 때, 장소라고 생각했던 공간이 더 이상 장소가 아닌 것으로 드러날 때, 공간의 낯섦과 장소의 낯익음이 서로 어긋나면서 역설적 힘의 공간이 만들어질 때, 바로 그곳에서 절대공간으로서의 풍경이 생성된다. 객관과 주관이 동서하고 공명하면서 만들어내는 기이하면서(주관 속에서 예외적인 것으로 등장하는 경험이기에), 동시에 보편적(누구나 이런 경험은 없을 수 없는 것이기 때문에)인 공간이라는 점에서 풍경은 절대적이다. 그러니까 절대공간은 현실 세계를 넘어서 있는 어떤 초월적인 공간 같은 것이 아니다. 마치 라캉의 대

상 *a*나 실재계가 그렇듯, 절대공간은 일상적 현실의 저 너머에 있는 것이 아니라 우리가 사는 현실 세계 도처에 널려 있다.

『정신현상학』의 헤겔에 따르면, 제대로 된 자기 자리를 찾지 못해 '불행한 의식'에 빠져버린 자기의식이 그런 불행한 상태로부터 빠져나와 이성이 되는 길은, 분열 상태에 빠져 있는 것이 자기만이 아니라는 깨달음, 그러니까 '불행한 의식'의 분열 상태야말로 모든 자기의식의 전제이자 본질이라는 깨달음을 얻는 것이었다. 그것을 헤겔은 "이성이란 개별 의식이면서도 절대적으로 그 자체가 온갖 실재라는 의식의 확신인 것이다."[6]라고 표현했거니와, 그것을 확신하는 순간 자기의식은 이성이 되고, 여기에서 한발 더 나아가 그런 주관적 확신이 객관적 진리로 확인되는 순간 정신이 된다. 그리고 그 정신이 절대성의 영역에 들어서는 것은 자기가 정신임을 알게 되는 순간이며 그것은 "절대지, 즉 자기가 정신임을 아는 정신"[7]이라 표현된다. 절대공간도 마찬가지이다. 그것은 어떤 특별한 장소나 경험 너머에 있지 않다. 보통 사람이 일상적 삶을 유지하는 현실 세계 자체가, 발견되기를 기다리고 있는 절대공간인 것이다.

절대공간이 에너지를 받은 전자처럼 빛을 발하며 자기 모습을 드러내는 곳은, 공간(즉, 잠재적 풍경)과 장소(즉, 현실적 풍경) 사이의 간극과 불일치 속에서이다. 그것은 절대성이 객관성과 주관성의 불일치로 인해 출현하는 것과도 마찬가지이다. 헤겔의 용어를 빌려 말하

6 헤겔, 『정신현상학』 1권, 임석진 옮김, 한길사, 2005, 263쪽.
7 같은 책 2권, 361쪽.

자면, 풍경은 '자신 자신과의 불일치로 인해 괴로워하는 장소의 자기의식'이라 할 수도 있을 것이다. 텅 비어 있는 중립적인 공간이 스피노자의 것이고, 모든 개별자들의 체취와 흔적이 묻어 있는 공간으로서의 장소가 칸트적이라면, 절대공간으로서의 풍경은 헤겔적이다.[8] 시선의 주체를 풍경의 공간 안으로 끌어당겨 주체이면서도 또한 동시에 대상으로 만들어놓는다는 점에서 그러하다. 그리고 바로 이러한 점에서 볼 때, 뒤에서 좀더 자세히 살펴보겠지만, 풍경은 라캉의 응시 개념과 접합되고, 특히 '두 번째 풍경'은 '존재론적 순간'과 함께 출현한다.

풍경의 주체는 풍경을 보는 사람일 뿐 아니라 그 풍경 안에 있는 자기 자신을 발견하는 사람이며 또한 동시에 풍경에 의해 포착되는 사람이기도 하다. 라캉의 수사법을 빌리자면, 주체가 풍경을 보는 것이 아니라 풍경이 주체를 바라본다. 좀더 정확하게는, 주체는 풍경 속으로 들어가 풍경을 바라보는 자기 자신을 바라본다. 주체는 시선을 가진 존재이면서 동시에 그 시선에 포착되는 대상의 형태로 이중화된다. 그런 이중성 속에서, 그 불일치의 간극 속에 절대공간이 존재한다. 절대공간으로서의 풍경이 태어나는 것은 바로 그런 계기(momentum) 속에서이다.

8 여기에서 스피노자, 칸트, 헤겔의 구별은 지젝이 마슈레의 헤겔 비판을 재비판하면서 제시한 논리적 틀로서, '이교/유대교/기독교'의 틀과 동일한 의미를 지닌다. 이것은 헤겔의 '정립 반영/외재적 반영/규정적 반영'이라는 틀을 바탕으로 한 것으로서, '공허한 객관성/주관성/절대성'의 틀로 이해될 수 있다. 이런 논리에 대해서는, 지젝, 『신체 없는 기관』, 김지훈 외 옮김, 도서출판b, 2004, 72-96쪽을 참조할 것.

4. 풍경의 응시

풍경이라는 절대공간 속에 있는 자기 자신의 모습을 알아차리는 것은 자기 자신의 무의식에 접근하는 것만큼이나 쉬운 일이 아니다. 그럼에도 문학과 예술 작품들은 주체가 풍경과 만나는 특별한 장면들을 풍부하게 포착해낸다. 일상적 인식의 틀 바깥에서 생겨나는 경험의 특별함이 기본적인 자원으로 유통되는 매체가 문학이며 예술이기 때문이다.

칸트적 차원에서 작동하는, 주관적인 것으로서의 풍경에 대한 논의는 『일본 근대문학의 기원』의 가라타니 고진의 논의에서 가장 전형적인 모습을 보인다. 풍경은 고독한 사람의 내면이 만들어내는 것이라는 명제가 바로 그것이다. 이 명제를 렐프의 용어로 번역하자면, 풍경의 발견은 일종의 '무(無)장소성'의 발견이기도 하다는 것이다. 그런데 바로 그 특정한 공간에서 느끼는 '장소 없음'이 근대적 주체의 원초적 조건이고 또한 그래서 우리의 일상 한가운데 존재한다는 것을 알게 될 때, 우리는 절대공간으로서의 풍경을 만나게 된다.

하지만 고진은 그 길을 가지 않았다. 그가 보고자 했던 것이 근대성이 출현하는 순간이었기 때문일 것이다. 그가 가지 않았던 발걸음에 대해 살펴봄으로써 우리는 '두 번째 풍경'과 절대성의 세계에 한 발 더 가까이 가볼 수 있다. 그것은 되돌아오는 주체의 시선으로서의 응시를 풍경 속에서 포착해내는 것이기도 하거니와, 이를 위해 고진이 읽었던 한 일본 작가의 소설과 그의 독법을 다시 읽어보자.

고진은 풍경의 발견을 내면적 인간 및 근대성의 출현과 연관시켰다. 그것은 일본에서의 근대성이 외부적인 것으로 시작되었다는 점과도 연관된다. 이 점에서는 한국이나 중국의 경우도 마찬가지거니와, 그가 풍경=내면의 발견이라는 테제를 설명하기 위해 선택한 대표적인 사례는 메이지 시대의 소설가 구니키다 돗포의 단편 「잊을 수 없는 사람들」(1898)이었다. 이 단편에서 소설의 화자이기도 한 오쓰라는 무명작가가 말하는 '잊을 수 없는 사람들'이란, 잊어서는 안 되는 사람들(이를테면 친구나 스승 같은 사람들)이 아니라, 삶의 어떤 장면에서 무심하게 스쳐 지나간 사람들을 뜻한다. 그러니까 자기와 인간적인 유대나 공통의 경험을 나눈 사람이 아니라, 마치 창밖의 풍경처럼 스쳐 지나가버린 사람들이라는 것이다. 무명작가 오쓰는 그런 사람들의 모습이 잊혀지지 않는다고 했다. 무엇 때문인가. 이에 대해 속 시원히 말할 수 있는 사람은 많지 않다. 오쓰 역시 다만 자기 자신의 외로움에 대해 술회하면서 고립감이 고도화되는 순간 떠오르는 것이 바로 그 '잊을 수 없는 사람들'의 모습이라고 했을 뿐이다. 그리고 그는 풍경처럼 스쳐 지나가며 보았던 모든 사람들과 유한자로서의 운명을 공유하고 있다는 점에서 일체감을 느낀다고 했다. 고진은 바로 이런 점에 착안하여 다음과 같이 썼다.

여기에는 〈풍경〉이 고독하고 내면적인 상태와 긴밀하게 연결되어 있다는 것이 잘 나타나 있다. 이 인물은 아무래도 상관없는 타인에 대해 〈나와 다른 사람의 구별이 없다〉고 말하는 식의 일체감을 느끼는데 거꾸

로 보면 눈앞에 있는 타자에 대해서는 냉담하기 그지없다. 바꾸어 말하면 주위의 외적인 것에 무관심한 〈내적 인간〉에 의해 처음으로 풍경이 발견되고 있는 것이다. 풍경은 오히려 〈바깥〉을 보지 않는 자에 의해 발견된 것이다.[9]

고진의 이런 논리에서 두드러지는 것은 풍경과 내면의 일치라는 테제이다. 풍경은 누가 발견하는가. 내면적인 사람이라는 것이 고진의 대답이다. 그리고 그 '내적 인간' 앞에서는 모든 것이 대상이 된다. 그는 다른 사람들에게는 전혀 무관심하기 때문이다. 그러니까 그가 무언가를 보았다면 그건 사실 자기 자신이다. 말하자면 그는 자기 자신 이외에는 어떤 것도 보지 않는 사람이 된다. 이 무명작가 오쓰는 철저하게 관조적인 인물이다. 그는 자기가 보았던 '잊을 수 없는 사람들'과 일체감을 느낀다고 했지만, 스피노자의 범신론이 실질적인 무신론을 내장하고 있듯이, 모든 사람들과 일체감을 느낀다는 것은 그 누구와도 일체감을 느끼지 못한다는 말에 다름 아니다. 그러면서 오쓰는 자기가 느끼는 외로움에 대해 말했고 또 고진은 바로 그런 외로움이 풍경을 발견한다고 했다. 그러나 과연 그렇다고 할 수 있을까. 그는 진정으로 외로운 사람이었을까.

'풍경=내면'이라는 테제에 대해 말할 때 고진은 정확하게 칸트적 인간학의 차원에 있다. 이 관점에서 보자면, 관조적 삶의 단단한 표

9　가라타니 고진, 『일본 근대문학의 기원』, 박유하 옮김, 민음사, 1997, 36쪽.

면을 뚫고 한 사람이 자기 삶의 한가운데로 진입하기 위해서는 세계의 평면에 주름을 만들어야 한다. 내면적 인간이 되는 것이 그 한 방법이 된다. 철저하게 자기 자신의 고독 속으로 들어가는 것, 인간 일반이 지닌 인식의 한계를 인정하면서도 여전히 그 한계 너머를 향한 추구와 갈망을 거두지 않는 것이 또한 그것이다. 그것이 칸트의 인간학이 지니고 있는 차원이다. 고진은 바로 그 자리에 서 있다.[10]

고진은 여기에서 한발 더 나아갔어야 했다.[11] 고진은 외롭다는 오쓰의 말을 너무 있는 그대로 받아들였던 것이 아닌가. 이렇게 물어보자. 오쓰가 과연 외로운 사람인가. 그리고 풍경을 발견하는 것이 고독한 사람의 내면인가. 오쓰는 외로운 사람이라기보다는 자기가 외롭다고 생각하고 있는 사람이다. 그의 외로움은 그가 '잊을 수 없는 사람들' 모두와 일체감을 느낀다고 주장하는 것과 같은 수준에 있다. 풍경은 자신의 고독 속에 머리를 박고 있는 사람에 의해서가 아니라, 오히려 자신의 고독을 자기 외부의 것으로 바라보고 있는 사람에 의해, 좀더 정확하게는 고독이 자기를 바라보고 있는 지점에

10 『트랜스크리틱』에서의 고진 역시 마찬가지였다. 그가 마르크스와 병치한 것은 칸트였다. 그는 보편성을 강조하는 칸트의 세계시민주의(코스모폴리타니즘) 입장에서, 특수성과 국가주의의 현실을 강조하는 헤겔을 비판했다. 하지만 이런 비판은 자기 자신을 공중 부양한 상태에서만 가능하다는, 실천의 현실성과 주체의 개입이라는 관점을 희생함으로써만 가능하다는 재비판을 피하기 어렵다. 고진의 헤겔 비판에 대해서는, 가라타니 고진, 『트랜스크리틱』, 송태욱 옮김, 한길사, 2006, 1부 3장 참조.

11 김예리는 '풍경의 외부'를 사유하지 않는 고진의 풍경론이 지니고 있는 한계를 '원근법적 풍경'이라는 말로 지적하고, 김기림의 시론에 등장하는 '지도적 풍경'과 정지용의 산문에 나타나는 '절대적 풍경'을 그 대안으로 제시했다. 김예리, 「1930년대 한국 모더니즘 문학에 나타난 시각 체계의 다원성: 새로운 풍경 개념 정립을 위한 시론」, 『상허학보』 34, 2012. 2.

서 (고독의 응시를 통해) 포착되는 것이라 해야 한다. 그러니까 스스로 고독하다고 생각하고 있는 오쓰는 진짜 고독한 사람이라 하기 어렵다. 정확하게 말하자면, 그는 다만 자기가 고독하다고 주장하는 사람인 것이다. 진짜 고독한 사람은 자기가 고독하다는 사실조차 의식하지 못하고 있는, 자기가 홀로 있다는 사실은 의식하고 있을지라도 그 사실에 정서적으로 반응하지 않는(혹은 그런 것처럼 보이는) 사람이다. 천명관의 소설 『고래』(2004)에 나오는 '붉은 벽돌의 여왕'이나 멜빌의 '필경사 바틀비'(1853)와 같은 사람들이 그런 존재들이다.[12] 평범한 사람의 시선으로 볼 때 그들은 인간보다는 오히려 기계나 좀비 쪽에 가깝다. 진짜 풍경은 이들에 의해 포착된다고 해야 한다. 물론 그들은 자기 고독에 대해 말을 하지 않는 존재이므로 풍경에 대해서도 말하지는 않을 것이다. 그렇다면 오쓰의 경우는 어떠한가. 그는 풍경의 발견자라기보다는 풍경의 발견을 두려워하는 자, 자기 고독과의 대면을 회피하는 자에 가깝다고 해야 한다.

돗포의 단편에서 무명작가 오쓰가 '잊을 수 없는 사람들'에 대해 말하면서 처음으로 들었던 예는, 10여 년 전 그가 열아홉이었을 때 배를 타고 세도나이카이 바다를 지나가면서 보았던, 어떤 섬의 갯벌에서 무언가를 줍던 남자의 모습이었다. 이것은 다음과 같이 표현된다.

12 천명관, 『고래』, 문학동네, 2004; 허먼 멜빌, 『필경사 바틀비』, 공진호 옮김, 문학동네, 2011.

그렇게 바라보고 있을 때 햇볕에 빛나는 갯벌에 사람 하나가 눈에 들어왔어. 분명히 남자이고 아이는 아니었지. 뭔가 자꾸 주워서 망태인지 통 같은 것에 담고 있는 듯했어. 두세 걸음 걷고는 쭈그려 앉아 뭔가를 주웠어. 나는 적막한 섬 그늘의 작은 해변에서 조개를 캐고 있는 그 사람을 오랫동안 바라보았지. 배가 점차 멀어지자 그 사람은 검은 점처럼 보였어. 그러는 중에 해변과 산, 섬 전체가 안개 속으로 사라져버렸지. 그 후 오늘까지 거의 십 년간, 나는 그 섬 그늘의 얼굴도 모르는 사람이 얼마나 자주 떠올랐는지 모르네. 그가 나의 '잊을 수 없는 사람들'의 한 사람일세.[13]

이 대목은 고진이 강조하면서 인용한 부분의 일부이기도 하거니와, 여기에서 오쓰가 본 것은 과연 무엇이었을까. 물론 그의 술회에 따르면 그가 본 것은 외딴섬의 갯벌에서 조개를 캐던 어떤 남자였다. 그러나 이것만으로는 충분하지 않다. 오쓰가 본 것은 조개 캐는 남자가 아니라, 오히려 그 남자를 바라보고 있는 자신의 모습이라 해야 한다.

오쓰에게 '잊을 수 없는 사람들'은 어김없이 회상의 형태로 재현되고 있다. 그가 그 사람들을 바라보고 있을 때, 그들이 과연 '잊을 수 없는 사람'이 될 것인지에 대해서는 알 수가 없다. '잊을 수 없는 사람들'은 시간이 지나고 기억 속에서 지속적으로 반추되면서 생겨

13 구니키다 돗포, 『무사시노 외』, 김영식 옮김, 을유문화사, 2011, 78쪽.

나는 것이기 때문이다. 그러니까 '잊을 수 없는 사람들'과의 대면은 오로지 회상 속에서만 가능하며, 그것은 또한 그 사람들을 바라보고 있는 자기 자신과의 대면이기도 하다. 조개 캐던 남자를 바라보던 오쓰의 경우를 예시해보자. 이 장면을 회상하는 오쓰의 시선은 과거의 한 장면 속에서 조개 캐던 남자를 바라보는 동시에, 그 모습을 보면서 세도나이카이 바다를 건너는 자신의 뒷모습을 포착하고 있다. 그러니까 이 경우 카메라의 시선은 오쓰의 시선과 같은 방향을 유지하고 있다. 다만 회상의 카메라는 오쓰의 시선보다 한발 뒤에 물러서 있어, 조개 캐는 남자와 그것을 바라보는 오쓰의 뒷모습을 함께 포착하고 있는 것이다. 그러니까 회상을 통해 '잊을 수 없는 사람들'의 추억을 반추하고 있는 오쓰는, 그 남자를 바라보면서 동시에, 그 남자를 보는 자기 자신을 바라보고 있다는 것이다.

여기까지가 칸트의 차원이다. 하늘의 별만을 자신의 친구로 삼을 수 있는, 스스로를 윤리적 결단 속에서 고독과 함께 있다고 생각하고 있는 인간이 칸트적 인간학의 모델이다. 이러한 차원에서 말하자면, 오쓰와 그 앞의 풍경을 포착하는 회상의 카메라는 오쓰의 뒤통수 뒤에 놓여 있다. 회상의 카메라가 관심을 가지고 있는 것은 대상만이 아니라 그 대상을 바라보고 있는 자기 자신의 자세인 것이다.

그런데 여기에서 한발 더 나아가면, 응시가 만들어내는 절대공간이 기다리고 있다. 이제 카메라는 대상의 위치로 옮겨간다. 이 카메라가 포착해내는 것은 대상을 바라보는 자기 자신의 모습이다. 그것은 곧 응시가 출현하는 순간이기도 하다. 오쓰의 경우로 말하자면,

보고 있었던 사람은 배를 타고 있었던 오쓰가 아니라 오히려 섬에서 조개를 캐고 있던 어떤 남자였다고 해야 한다. 조개 캐던 남자의 눈이 아니라 오쓰가 보았던 그 남자의 모습 전체가, 멀리 배를 타고 지나가는 오쓰를 보고 있었다고 해야 한다. 그것이 풍경의 응시이다. 대상을 향한 주체의 시선을 맞받아 돌려주고, 혹은 주체의 시선을 끌어당기기조차 하는 응시의 인력을 오쓰의 눈은 느끼고 있었다고 해야 한다.

이런 것이 어떻게 가능하냐고 묻는다면, 우리는 그에게 오쓰의 '잊을 수 없는 사람들'이라는 것 자체가 회상의 시점으로 포착된 것임을 다시 한번 환기시켜주어야 한다. 한발 더 나아가 다음과 같은 점이 지적되어야 한다. 여기에서 중요한 것은, 소설 속에서 회상하고 있는 오쓰의 시선이 회고적이라는 것이 아니라, 배를 타고 바다를 지나고 있던 과거의 바로 그 시점에 그는 이미, 장차 회상할 시선을 현재의 것으로 가지고 있었다는 사실이 바로 그것이다.

그러니까 그는 '잊을 수 없는 사람'이 될 존재를 바라보면서 미리 회상하고 앞질러 추억하고 있었다. 그리고 그때 그 회상하는 카메라의 시선은 그의 뒤가 아니라 그의 앞에서 그를 정면으로 포착하고 있었던 것이다. 그 속에서 그는 마치 거울을 보듯이, 혹은 유리 상자 안에 있는 미니어처를 보듯이 배를 타고 가는 자신의 모습을 바라보고 있었던 것이다. 그 시선은 라캉의 용어법에 따르자면 타자의 응시라 일컬을 수 있다. 오쓰에게 조개 캐던 사내가 '잊을 수 없는 사람'이 되었다는 사실은, 그가 단순히 창밖의 풍경을 보듯 무심하게

그 남자를 보지 않았다는 것을 뜻한다. 오쓰는 그 남자의 모습 전체로부터 날아오는 타자의 응시를 알고 있었다는 것, 다만 그가 몰랐던 것은 자기 알고 있다는 사실이었을 뿐이라고 해야 한다. 그랬기 때문에 그는 자신의 외로움에 대해 다음과 같이 토로할 수 있었다.

그래서 오늘 같은 밤 나 홀로 밤늦게 등불을 마주하고 있으면, 인생의 고독을 느껴 견딜 수 없을 정도의 애상을 불러일으키지. 그때 내 이기심의 뿔은 뚝 부러져 왠지 사람이 그리워지네. 옛날 일과 친구가 생각나지. 그때 강하게 내 머리에 떠오르는 것은 바로 그 사람들이네. 아니, 그때 그 광경 속에 서 있던 그 사람들이네. 아(我)와 타(他) 사이에 무슨 차이가 있겠는가. 모두 다 이승의 어느 하늘 어느 땅 한구석에서 태어나 머나먼 행로를 헤매다가 서로 손잡고 영원한 하늘로 돌아가는 게 아닌가. 이런 감정이 가슴속 깊은 곳에서 일어나서 나도 모르게 눈물이 뺨을 타고 흘러내린 적이 있네. 그때는 실로 아도 아니며 타도 아닌, 단지 모두가 그립고 애틋하게 느껴지네.

나는 그때만큼 마음의 평온을 느낀 적이 없다네. 그때만큼 자유를 느낀 적이 없다네. 그때만큼 명리경쟁의 속념이 사라지고 모든 것에 대한 동정이 깊어지는 때가 없다네.

나는 어쨌든 이 제목으로 내 힘껏 한번 써보려고 생각하네. 내게 동감하는 자가 반드시 세상에 있으리라 믿네.[14]

오쓰가 외로운 사람일 수 없다는 것은 위의 인용문만으로도 명백

하다. 그는 지금 자기가 느끼는 외로움에 대해 누군가에게 말하고 있다. 그가 세상의 누구와도 유대감을 느낀다고 하는 것은 그의 주장일 뿐이니 무시해도 상관없을 것이다. 무엇보다도, 자기 속내를 이렇게 털어놓을 사람이 있는데 그가 외로운 사람일 수는 없는 것이다. 게다가 오쓰는 그것에 대해 쓰겠다고 말하고 있는 작가가 아닌가. 그는 해야 할 일이 있고, 그 일에 대해 털어놓을 수 있는 상대나 상황이 있는데, 외로운 사람이기는 어렵지 않은가. 이러한 사실은 소설의 상황 속으로 들어가보면 좀더 여실해진다. 오쓰가 지금 말하고 있는 상대는 누구인가. 무사시노의 한 여관에서 우연히 옆방에 들게 된 무명의 화가 아키야마가 그이다. 이 둘은 그날 처음 만났지만 이미 친구처럼 술자리를 함께하며, 진눈깨비와 바람이 들판을 몰아치는 초봄의 늦은 밤 이런 이야기를 나누고 있다. 경어와 반말을 섞어가면서. 이것만으로도 오쓰는 이미 고독한 사람일 수 없음은 명백하다.

그런데도 모두 다 그 사실을 모르(는 척하)고 있다. 태연하게 자기 외로움에 대해 말하고 있는 오쓰도, 그것을 반박하지 않고 듣고 있는 무명 화가 아키야마도, 그리고 고독한 사람의 내면이 풍경을 발견한다고 말하고 있는 가라타니 고진도 마찬가지이다. 현재의 우리에게 무겁게 다가오는 것은 '첫 번째 풍경'이 아니라 '두 번째 풍경'이다. 그것은 내적 인간의 시선에 의해서가 아니라 그것의 불가능성

14 구니키다 돗포, 앞의 책, 84–5쪽.

을 감지하는 순간, 곧 '존재론적 순간'에 터져버린 껍질의 틈새로 주체를 향해 날아오는 타자의 응시에 의해 만들어진다. 이런 점에서 고진의 풍경=내면이라는 테제는, 스스로 성찰적이 됨으로써 주체로 자임하는 근대인의 회피 전략의 하나라 할 수 있다. '풍경 앞에서 나는 고독하다'라는 명제는 풍경의 표면 뒤편에서, 절대공간의 저 깊은 곳에서 날아오는 응시를 회피하고 있다는 것이다.

5. 시선과 응시

시선(eye)과 응시(gaze)의 차이에 대해 라캉은 고대의 전설적인 두 화가, 제욱시스와 파라시오스의 예를 들어 다음과 같이 설명했다.

제욱시스와 파라시오스에 관한 고대의 일화에서 제욱시스의 뛰어남은 그가 새들을 끌어들일 만큼 감쪽같이 포도송이를 그려냈다는 것입니다. 이때 강조점은 이 포도송이가 정말 진짜 같은 포도송이였다는 사실이 아니라 그것이 새들의 눈까지 속였다는 사실에 놓여야 하지요. 이에 대한 증거는 그의 동료 파라시오스가 벽에 베일을 그림으로써 그를 이겼다는 사실입니다. 그 베일이 얼마나 진짜 같았던지 제욱시스는 그를 돌아보며 이렇게 말했지요. "자, 이제 자네가 그 뒤에 무엇을 그렸는지 보여주게." 여기서도 분명히 드러나듯이, 중요한 것은 바로 눈을 속이는 것입니다. 눈에 대한 응시의 승리인 것이지요.[15]

눈(즉, 시선)에 대한 응시의 승리란 무슨 말인가. 어째서 응시의 승리인가. 라캉은 그답게 명료한 설명을 제시하지는 않는다. 그러니 그가 뿌려놓은 빵조각을 따라 흔적을 추적해가는 수밖에 없다. 이 이야기는 전설적인 두 화가의 그림 그리기 내기에서 시작한다. 제욱시스는 포도송이를 그렸는데 솔거의 그림처럼 그의 포도 그림은 새들을 속였다. 반면에 파라시오스는 베일을 그렸다. 그리고 그의 베일 그림은 경쟁자인 제욱시스를 속였다. 라캉이 여기에서 강조하고 있는 것은 어떤 그림이 더 잘 그려졌는지 혹은 사실에 가까운지 같은 것이 아니다. 문제는 그들의 그림이 누구의 시선을 향한 것인지이다.

패배자 제욱시스가 그린 포도나무의 그림에 속는 것은 새이다. 이미 그림 그리기를 끝내고 확인에 들어간 두 화가의 시선이 포도를 바라보는 새의 시선과 마주치는 일은 없다. 그들은 제3자의 시각으로 새와 포도나무 그림을 바라볼 뿐이다. 하지만 베일을 그려 승리자가 된 파라시오스의 그림에서는 경우가 다르다. 베일을 그린 그림이 속이는 것은 새의 시선 같은 것이 아니라 경쟁자인 제욱시스의 시선, 이 내기의 직접적인 당사자의 시선이다. 포도를 향한 새의 시선은 새를 향해 돌아갈 뿐 화가들을 향해 날아오지는 않는다. 하지만 베일을 향한 화가들의 시선은 어김없이 화가들을 향해 되돌아온다. 그것이 응시이다. 파라시오스의 그림 속에서 그 응시는 베일 뒤

15 자크 라캉, 『정신분석의 네 가지 근본 개념, 세미나 11』, 맹정현·이수련 옮김, 새물결, 2008, 160쪽.

에 감추어져 있다. 물론 그 베일은 결코 열릴 수 없는 베일이라는 사실, 그러니까 베일 뒤에는 아무것도 없다는 사실도 기억해두어야 한다. 그러니까 베일 뒤에 응시를 감추어둔 것은 그 베일을 그린 파라시오스가 아니다. 베일 뒤에 무언가 굉장한 그림이 있을 것이라 생각했던 제욱시스의 시선, 그 시선에 내장된 리비도 에너지, 그림의 이데아를 향한 "충족시켜야 할 눈의 욕심"과 경쟁자를 향한 "질시(invidia)"[16]가 응시를 그 뒤에 숨겨두었다. 그러니까 그 응시란 제욱시스가 바라보는 그림(그림의 대상 a)으로부터 되돌아오는 것이기도 하다.

이렇게 보면, 베일을 걷으라고 했던 제욱시스도 또 고독한 사람을 자처했던 오쓰도 결국 응시로 인해 펼쳐질 절대공간과의 대면을 피할 수 있었던 사람들이다. 그 둘은 모두 자기가 보고 싶었던 것만 보았을 뿐이다. 오쓰는 조개 캐는 사내의 모습 속에서 자기 고독을 보았고, 제욱시스도 경쟁자의 베일 그림을 통해, 베일 뒤에 감추어진 채 드러나지 않고 있는 절대 그림, 그림의 이데아를 보았다. 그 것이 그들의 착각임은 길게 설명할 필요가 없다. 그림 뒤에 다른 그

16 라캉은 "응시로서 기능하는 invidia"와 질투(jalousie)를 구별했다. 질투란 내가 갖고 싶은 것을 다른 사람이 가지고 있을 때 느끼는 감정으로 이해된다. 그러나 질시로 번역된 invidia란 "통상 질시하는 자에게는 아무 소용도 없으며 그것이 과연 어떤 것인지 짐작조차 하지 못하는 것을 다른 이가 소유하고 있을 때 부추겨지는 감정"이라고 했다. 이를테면 젖을 먹는 동생을 응시하는 아이는 자기가 젖먹이의 상태로 돌아가기를 원하는 것은 아니라는 것이 라캉의 설명이다. 젖 먹는 동생을 하얗게 질린 얼굴로 바라보는 질시(응시)는 "바로 그 앞에 그 자체로 완결되어 있는 충만함의 이미지가 있기 때문"이라는 것이다. 요컨대 질시란 회복할 수 없는 대상의 완전성으로 인해 촉발되는 증오의 감정이 되며, 헤겔의 용어를 빌리자면 절대적 질투라 할 수도 있겠다. 같은 책, 179쪽.

림은 없고, 조개 캐는 사내는 그저 자기가 해야 할 일을 하고 있었을 뿐이다.

진짜 풍경은 이와 같은 방식으로 상징화된 회피 전략을 뚫고, 저 뒤에 있는 사물의 응시가 나를 향해 날아올 때, 그 시선을 정면으로 맞받을 때 생겨난다. 칸트의 용어로 말하자면, 그것은 미지의 어둠 속에 잠겨 있던 '물자체'의 응시에 노출되는 것과도 같다. 그래서 그것은 치명적이다. 뒤돌아보지 말라는 신의 전언을 거역하고 뒤돌아보는 것이나, 메두사의 머리를 보는 것과도 같다. 돌이 되지 않은 채로 그것을 바라보고자 한다면, 세이렌의 노래를 듣고자 했던 사람들이 그랬듯이 모종의 특별한 장치가 필요하다. 풍경은 '타자의 응시'가 지닌 치명성을 방어하기 위해 짧은 순간이 펼쳐낸 방어막이다.

6. 홍상수의 〈북촌 방향〉

홍상수의 장편영화 〈북촌 방향〉(2011)에는 응시로 인해 펼쳐지는 풍경의 절대공간이 등장한다.[17] 물론 매우 짧은 순간의 일이다. 문제의 장면은 이 영화의 클라이맥스에 등장한다. 극적 구성이 없는 영화이기 때문에 클라이맥스라는 말이 어울리지 않지만, 분량으로 보자면 클라이맥스가 있어야 할 자리에 놓여 있다. 다음과 같이 묘사될 수 있는 장면이다.

한 남자가 골목길을 걸어 나오다 문득 멈추어 서서 자기가 나온 길을 뒤돌아본다. 그 뒤에는 어떤 특별한 것도 없다. 그것은 그 자신도 관객들도 알고 있다. 그 아무도 없는 곳을 향해 그가 몸을 반쯤 돌려 바라보고 있을 때, 관객들은 그가 바라보고 있는 곳을 바라봄과 동시에 그곳을 바라보고 있는 그의 옆모습까지 보게 된다. 그 정지의 순간은 10초 동안 이어진다. 그리고 그는 다시 몸을 돌려 골목 밖으로 나온다. 가볍게 한숨을 쉬며 카메라 옆을 스쳐 지나간다.

이 장면으로부터 우리는 다음과 같은 두 개의 질문을 도출해볼 수 있겠다. 그는 왜 뒤를 돌아다보았던 것일까. 그가 무엇을 보고 있었는가. 이 질문에 대답함으로써 우리는 절대공간으로서의 풍경에 대해, 또한 한 영화가 공간을 사유하는 방식에 대해 접근해볼 수 있다.

영화의 주인공 남자(유준상 분)는 네 편의 영화를 찍은 적이 있는

17 〈북촌 방향〉은 홍상수의 열두 번째 장편영화이다. 그는 공간 자체에 대해 특별한 감수성을 지니고 있는 감독이다. 이전 그의 영화들이 배경으로 삼았던 곳들(설악산, 춘천의 호반, 경복궁, 경주, 통영, 제주 등)은 상징적 로컬리티를 지니고 있으며 그중 몇몇은 한국의 대표적인 관광 명소이기도 하다. 북촌 역시 마찬가지이지만 그의 영화들이 포착해내는 것은 관광객의 시선과는 매우 거리가 멀다. 관광은 명소를 대상으로 하며, 관광의 경험에서 문제가 되는 것은 그곳에 대한 사전 정보와 실제 경험 사이의 거리이다. 홍상수의 영화가 보여주는 것은 그런 공간에서 벌어지는 다양한 형태의 만남과 연애이되, 그의 인물들의 연애는 아름답거나 달콤하지 않다. 유령과 좀비들의 연애이니 그럴 수가 없다. 그들이 먹고 마시며 대화하는 장면들을 포착한 그의 영화는, 속물성과 괴물성을 보여주는 기록과도 같다. 그의 영화는 관광지라는 공간을 배경으로 하면서도, 관광의 시선이 결코 포착할 수 없는 세속적 순례의 기록들을 그 위에 겹쳐놓는다. 그의 영화는 그런 점에서 세속의 성전에 대한 순례기이며, 사람들이 그 세속성 속으로 얼마나 깊이 들어갈 수 있는지를 추적해본 탐험기이기도 하다.

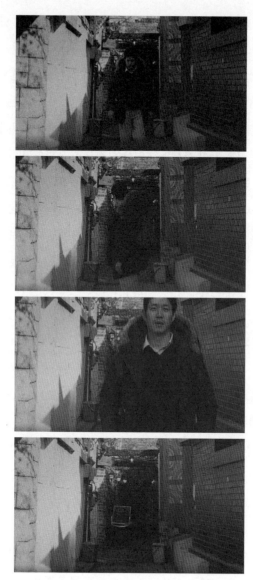

영화 〈북촌 방향〉 중 골목길을 돌아보는 장면

전직 영화감독이고, 현재는 대구에서 학생들을 가르치고 있다. 그가 서울에 올라와서 4박 5일을 보냈다. 사람들을 만나 밥 먹고 술 마셨고, 이틀 걸러 두 명의 여자와 섹스를 했다. 그가 멈춰 서 있던 곳은 서울의 북촌에 있는 한 카페 앞이다. 그는 자기가 원했던 여자(김보경 분)와 매우 만족스러운 하룻밤을 보냈다. 그는 유부남이고, 서울에서 살던 시절 자기 학생과의 연애 사건으로 물의를 빚었던 전력이 있는 바람둥이다. 그가 여자에게 원하는 것은 무엇인가. 그 최종 심급이 섹스라는 것만은 분명해 보인다. 그것도 자기의 명예에 손상을 입히지 않을, 혹은 자기와 헤어진 뒤에도 자기를 좋아하고 존경할 여자와의 뒤끝 없는 깨끗한 섹스이다. 이 경우 뒤끝이 없다는 것은, 여자들이 자기를 귀찮게 하지 않아야 하고 반대로 자기는 원할 때마다 언제든 찾아갈 수 있어야 하며, 그러면서도 자신에 대한 여자들의 존경심과 사랑이 지속되어야 한다는 것을 뜻한다. 이 바람둥이는 우연히 만나게 된 아름다운 카페 여주인을 상대로 이 미션을 완벽하게 수행했다. 하룻밤을 보냈지만 자기 전화번호를 노출하지 않았고 그러면서도 여자에게서 추억을 만들어주어 고맙다는 소리까지 들었다. 게다가 인생의 선배 노릇을 하면서 지혜로운 현인 흉내까지 냈다. 더 이상이 불가능할 정도의 성과였다. 만족스러운 표정으로 걸어나오면 되는 것이다. 그런데 그는 왜 뒤를 돌아보며 서 있었을까. 뒤에 아무것도 없는 줄 알면서.

　이 장면의 해석적 스펙트럼은, 원하던 바를 이룬 바람둥이를 찾아온 회감의 순간이라는 한쪽 극단과 자기 확신을 위한 바람둥이의 결

의라는 다른 한쪽 극단 사이에 펼쳐져 있다. 그런 대단한 것이 아니고 그저 되돌아가려 몸을 돌렸다가 망설이고 있었을 뿐이라 할 수도 있겠다. 하지만 여기에서 중요한 것은, 어떤 구체적 해석의 시도가 아니라 그런 장면이 하나의 얼룩처럼 텍스트의 표면에 남겨져 있다는 사실 자체이다. 그 얼룩은 영화 전체에 비하면 비록 작은 점에 불과할지도 모르지만 그것이 텍스트 전체에서 지니고 있는 의미론적 힘은 매우 강력하다. 물처럼 유연하게 이어지던 한 속물-현인(모든 것을 보는 관객들에게는 속물이고, 그러지 못하는 여주인공에게는 현인이다)의 가소로운 행동의 흐름을 비록 짧은 순간이나마 정지시키고, 그럼으로써 삶의 의미에 대한 성찰을 제공해준다는 점에서 그러하다.[18]

그가 멈춰 서 있던 그 카페에서 그는 연달아 사흘 동안을 친구들과 함께 술을 마셨고 마지막 날에는 그 집의 여주인과 섹스를 나눴다. 그럼으로써 그곳은 그에게 친숙하면서도 의미 있는 장소가 되었다. 바로 그곳에 그가 멈춰 서서 뒤를 돌아다보았다. 아무도 없는 공간을 돌아다보면서 혼자 서 있었다. 그 짧은 순간 동안 무슨 일이 일어났을까. 그는 그렇게 서 있다가 짧은 한숨을 내쉬며 뭔가 잘못된 듯한 표정으로 골목을 빠져나갔다. 그가 말없이 바라보았던 것이 무엇인지는 주인공도 관객도 모두 알고 있다. 멈춰 서 있던 그가 카메라의 오른편으로 빠져나가고 난 다음에도 카메라는 잠시 동안 그 집

18 홍상수의 필모그래피를 놓고 볼 때 그것은, 〈오, 수정〉(2000)이나 〈생활의 발견〉(2002) 같은 영화에서 터져 나왔던 어둡고 강렬한 유머의 자리를 대체하고 있는 것으로 보인다. 그것은 속물의 세계를 뚫고 나온 괴물성의 자리이며 홍상수의 서사가 지니고 있는 윤리적 계기에 해당된다.

앞을 향하고 있었다. 장식등이 반짝거리고 있는 그 집 현관의 모습과, 잠시 그 앞을 가리고 있던 한 바람둥이의 빈자리가 거기에 있다. 그리고 그 안쪽에 착하고 예쁘고 천사/바보 같은 젊은 여성이 있을 것이지만, 관객에게 보이는 것은 어떻든 그것이 전부이다. 그러고도 남는 무엇인가가 더 있다면, 그것은 그것들이 놓여 있던 추상적인 틀로서의 공간일 것이다. 감각적 질료들과 주관적 경험들이 다 치워지고 난 다음에야 모습을 드러낼 어떤 잠재적인 것으로서의 투명한 공간이 곧 그것이겠다. 돌아서 나오는 남자의 얼이 빠진 듯 공허한 얼굴은 무엇 때문이었을까. 그가 본 것은 관객도 이미 본 것이므로, 거기에는 어떤 대단한 것도 없었음을 모두 알고 있다. 그렇다면 그가 본 것이 아니라 보지 못한 것에 대해, 보고 싶어했지만 찾지 못한 것, 혹은 보았으면서도 자기가 보았음을 알지 못하고 있는 어떤 것에 대해서 말해야 할 것이다.[19]

그가 거기에서 남다르게 발견하거나 생각했던 것이 무엇인지는 알 수 없지만, 우리가 분명히 알 수 있는 것이 있다. 그는 자기가 걸어 나온 곳을 향해 몸을 돌리고 있었다는 사실이다. 그리고 그것은, 그가 그곳을 지속적으로 바라보고 있었다는 것과 크게 다르지 않다. 무언가를 보기 위해 몸을 돌린 것이 아니라 해도 결과적으로 바라보게 된 것은 마찬가지이다. 요컨대 그는, 그가 어떤 특정한 것을 찾고자 했던 것이 아니라면, 자기 눈앞에 펼쳐져 있는 일상적인 장소를

19 이에 대해서는 이 책의 8장 4절에서 좀더 자세히 쓴다.

향해 시선을 지속적으로 투여해 넣고 있었던 셈인데, 바로 그것이 문제이겠다.

　지속적으로 투여된 시선은 대상을 특별한 것으로 만든다. 설사 그 앞에 놓여 있는 것이 익숙하고 평범한 것이라 할지라도, 지속적인 시선이 투여되는 순간 그것은 특별한 대상이 된다. 설사 그것이 바로 그 직전까지는 일상적이고 익숙한 것이었다 하더라도, 지속적으로 시선이 투여되는 순간 이미 그것은 일상적인 것일 수 없다. 그리고 그 시선이 실용적 관심이나 인식적인 관심과 무관한 것일 때, '지속적으로 투여된 시선으로서의 응시'[20] 앞에 놓여 있는 대상은 풍경이 된다. 그리고 라캉적 응시는 그 대상으로부터 주체를 향해 되돌아온다. 이때의 풍경이 단순히 아름답거나 인상적인 경관만을 뜻하는 것이 아님은 물론이다. 카메라를 향해 되돌아오는 응시는, 주인공 바람둥이만이 아니라 카메라의 시선으로 골목길 안쪽을 바라보고 있는(10초 동안 바라보고 있을 수밖에 없는) 관객들에게 '두 번째 풍경'을 만들어준다. 일상이 풍경이 되는 바로 그 순간은, 자기 자신과의 불일치가 자각되는 순간이며 그로 인해 만들어진 틈의 인력을 주체가 느끼게 되는 순간이기도 하다. 그런 순간은 '존재론적 순간'이

20　일상적으로 쓰이는 응시라는 말은 시선의 지속적인 투여를 뜻한다. 라캉적 의미의 응시는 대상으로부터 주체를 향해 시선이 되돌아오는 것을 뜻한다. 이 두 개의 응시는 상관적이다. 지속적인 시선으로서의 응시는 대상으로부터 되돌아오는 라캉적 응시의 시동자이며 따라서 이미 그 자체로 잠재적인 형태의 '라캉적 응시'이다. 그래서 이 둘은 서로 섞어 쓸 수도 있지만, 여기에서는 개념적 혼란을 피하기 위해, 라캉적 응시만을 응시라 칭하고 일상적인 응시는 위의 표현을 쓰거나 '주시'(注視)라고 쓴다.

라 지칭될 수 있을 텐데, 그 순간은 일상이 자기 자신으로부터 벗어나 풍경으로 변화되는 순간이기도 하다. 그것은 자기 자신을 바라보고 있는 어떤 이상적인 시선의 존재를 알아차리는 순간 만들어지는 마술이거니와, 그것을 그리스의 화가 파라시오스와 마찬가지로 홍상수도, 한 바람둥이 남성을 통해 관객들을 대상으로 구사하고 있었던 셈이다.

7. 숭고, 풍경, 존재론적 순간

풍경은 주체의 시선이 중요한 역할을 한다는 점에서 칸트가 언급했던 숭고와 유사한 메커니즘을 지니고 있다. 칸트의 숭고 개념에서 중요한 것은 어떤 거대하고 위력적인 대상이 아니라 그것을 바라보고 있는 사람의 마음이다. 폭풍우 치는 바다의 한복판에서 위험에 빠져 있을 때 사람이 느끼는 것은 미적 감흥으로서의 숭고가 아니라 죽음에 대한 공포이다. 그것을 숭고함으로 느낄 수 있기 위해서는, 주체가 대상의 격렬함으로부터 떨어져 나와 안전한 공간에 있어야 한다. 동일한 대상이지만 어떤 경우의 주체에 의해 포착되느냐에 따라 공포가 될 수도 있고 숭고가 될 수도 있는 것이다. 칸트는 거대하거나 위력적인 자연 현상 속에서 숭고의 예를 끌어왔다. 그 거대함이나 위력은 자연에 속한 것이지만, 자연이 자기 자신을 거대하거나 위력적인 것으로, 곧 숭고한 것으로 느낄 수는 없다. 거기에서 숭고

를 발견하는 것은 어디까지나 그것과 반대되는 지점에 놓여 있는 인간의 시선을 통해서이다. 풍경도 숭고처럼 인간 주체의 특별한 시선의 산물이다. 매일 아침 해가 뜨는 바다로 고기를 잡으러 나가는 어부에게 해 뜨는 풍경이란 일상적인 배경의 한 부분일 것이다. 그러나 바로 그 바다가, 난생처음으로 그것을 보게 된 사람 앞에 있다면, 혹은 도시로 이주해야 했던 어부의 향수 어린 마음속에서 떠오르는 영상이라면, 그것은 매우 다른 어떤 것일 수밖에 없다. 그런 점에서 풍경은 반드시 어떤 아름다운 경관일 필요는 없다. 매일 보았던 동네의 모습이나 집 안의 모습이라 할지라도 임종을 맞이하고 있는 사람의 눈에는 잊을 수 없는 풍경이 되는 것이다.

앞에서 논의해온 것처럼, 풍경의 출현에서 중요한 것은 시선의 지속이다. 반복이 차이를 만들어내듯, 시선의 지속적인 투여는 대상을 동어반복의 틀 위에 올려놓음으로써 그것의 자명성을 흔들어놓는다. 뒤집어 말하면 지속적으로 시선이 투여되는 것은, 그 존재의 자명성이 의심스러운 대상을 향해서이다. 두 사람의 시선이 한번쯤 마주치는 것은 흔한 일이다. 그러나 처음 만난 두 사람이 계속 서로를 쳐다보고 있다면 혹은 지속적으로 힐끗거리고 있다면 그것은 흔한 일일 수 없다. 그 어떤 것이라도 지속적/반복적 시선 투여의 대상이 되면 특별해진다. 우리가 뛰어난 경관(자연이나 혹은 도시의)이라 부르는 것은 사회적인 혹은 집단적인 시선이 지속적으로 투여된 산물이며, 그것은 관광의 대상이 된다. 그리고 개인들에게는 자기만의 경험과 결부된 독특한 풍경이 있을 수 있다. 그 둘은 집단의 것인지 개

인의 것인지의 차이만 있을 뿐이다.

〈북촌 방향〉의 바람둥이가 바라보고 있던 것도 그런 의미에서의 풍경이었을까. 그렇다고 한다면 그것은 어디까지 일차적인 의미에서 그럴 뿐이다. 문제는 시선이 아니라 그 시선의 집적으로 인해 되돌아 나올 응시이다. 그가 카페 입구를 바라보고 있는 동안, 그의 눈앞에 있던 평범한 정경들은 동요하기 시작하고 점차 평범하지 않게 변해가고 있었을 것이다. 그에게 매우 익숙했던 것들이 사실은 익숙한 것이 아니었음을 그는 알아채기 시작했을 것이다. 그의 몸을 담고 있던 공간과 그 자신의 경험에 결부되어 있던 장소가 어긋나기 시작했을 것이다. 공간과 장소의 그 불일치가 만들어내는 틈 사이로 낯선 풍경이 태어나고 있는 것을 그는 바라보고 있었을 것이다.

만약 그가 바라보고 있었던 것이 하나의 풍경이었다고 한다면, 그것은 그가 왜 돌아보았는지에 대한 대답이 될 수 있겠다. 돌아본 그는 무엇인가 보기를 원했다(의식적으로든 무의식적으로든). 그리고 그의 시선이 다가가는 곳에는 무언가가 있었다. 그 대상이 어떤 실용적이거나 인식적인 것이 아님은 서사의 맥락 속에서 알 수 있다. 그렇다면 그의 눈앞에 있는 그것은 그 내용이 어떤 것이든 상관없이 그 자체로 하나의 풍경일 것이다. 그것은 실용적 관심과 무관하게 그의 눈길을 끌어들이고 자기에게 머물게 한 대상이기 때문이다. 특별한 시선이 풍경을 만든다면 반대로 어떤 풍경도 그것이 풍경인 한 시선을 이끌어내는 힘을 지니고 있다. 그것을 풍경의 인력이라고 불러도 좋겠다. 그 두 힘 사이에서 응시가 태어난다.

풍경은 그것을 바라보는 주체의 부재를 전제로 한다. 그것은 폭풍우 치는 바다 위에 시선의 주체가 없어야 숭고가 성립되는 것과 마찬가지이다. 이런 점에서 풍경은, 대상과의 일정한 거리를 지닌 관조적 주체와 상관적이다. 그러나 이런 진술이 전적으로 타당한 것이 아닌 것은 앞에서 논의해온 바와 같다. 폭풍우 치는 바다는 그것을 바라보는 주체와 연관되어 있는 한에서만 숭고한 대상이 될 수 있다. 즉, 인간이 지닌 유한성과 연약함의 반면으로 표상되는 한에서만 그것은 숭고한 풍경일 수 있다는 것이다. 바꿔 말하면 주체는 자신의 부재를 입증하는 자신의 공간을 그림 속에 남겨둠으로써만, 자신의 자리를 부정적으로 기입해 넣음으로써만, 그것을 숭고한 것으로 받아들일 수 있다. 주체가 마땅히 있어야 할 빈자리, 주체가 빠져나가고 생긴 주체의 공백을 그 안에 품음으로써만 그 장면은 풍경일 수 있다. 조개 캐는 남자를 멀리서 지켜보았던 「잊을 수 없는 사람들」의 오쓰의 경우도 마찬가지이다. 그 대상이 만년설에 덮인 히말라야의 봉우리이건 맨해튼의 빌딩 숲이건, 혹은 목가적인 전원이건 황폐하게 버려진 사막이건 간에, 풍경 속에서는 그 어떤 것도 부재하는 주체의 표상이 되며, 종국적으로는 인간의 유한성과 그로 인해 생겨나는 존재론적 갈망의 상징이 된다. 그렇게 존재하는 한에서만 그것은 풍경일 수 있다.

풍경이란 그러므로 종국적으로는 유한자로서의 인간이 도달할 수 없는 곳, 영유할 수 없는 것, 버리고 갈 수밖에 없는 어떤 것들에 대한 표상이 된다. 그런 점에서 풍경은 숭고를 자기 안에 지니고 있

다. 숭고한 대상이 유한자에 의해 포착된 절대성의 표상이라는 점에서 그러하다. 그것은 더 이상 육화하기를 그쳐버린 신, 지상에 개입하기를 그만둬버린 초월적 위력, 자신의 존재 증거를 땅 위의 사람들에게 현시해주기를 포기해버린 절대자의 표상이다. 풍경의 응시 속에서 숭고를 느끼고 있는 사람이란 그러므로 사실은, 자신의 영역에는 더 이상 존재하지 않는 객관적 초월성의 흔적을 확인하고 있는 것이라 해야 하겠다. 그것을 확인할 수 있는지와 무관하게, 응시를 자기 안에 품고 있는 공간으로서의 풍경과 또한 그로 인해 응시 앞에 서게 된 대상으로서의 풍경의 주체는 그 자체가 존재론적 불안의 표상이며, 세계의 한계와 자신의 유래를 모르는 채 살아갈 수밖에 없는 근대적 개인이 겪어야 할 형이상학적 질병의 상징이다.

카페의 입구를 응시하고 있던 남자의 경우는 어땠을까. 고개를 돌린 그 앞에 놓여 있던 것이 풍경이라면, 그가 보고 있었던 것은 그 골목이나 현관과는 무관한 어떤 것이라고 해야 할 것이다. 그의 시선이 그곳을 향해 있었던 것은 사실이지만, 그가 정작 보고 있었던 것은 그런 평범한 사물들이 아니라 그것들에 의해 부정적으로 표현되는 그 자신의 빈자리, 혹은 자기 자신의 뒷모습(스크린 밖에 있는 사람의 시선으로 포착된 그의 뒷머리와 옆모습)이라 해야 할 것이다. 그러므로 고개를 돌리고 있는 동안 그는 무엇인가를 바라보았다기보다는 어떤 순간에 직면했다고 함이 더 정확할 것이다. 그 순간은 아마도 '존재론적 순간'이라고 불러도 좋을 것인데, 그것은 한 사람의 생애가 통째로 조망되거나 그 사람을 둘러싸고 있는 세계가 조용히 들썩

여 그로 인해 생겨난 그 자체와의 간극이 슬쩍 드러나버린 순간이라 할 수 있겠다. 그 순간에 직면한 사람에게 무엇보다 절실한 것은 자기 자신과의 불일치, 자기 자신의 비(非)통합성, 자기 자신의 비(非)존재감, 자기가 서 있는 장소의 비(非)장소성이다. 짧지만 강렬한 그런 순간과 직면했을 때 그는 자신의 속물성을 날것 그대로 들여다보게 되고 그럼으로써 자신의 괴물성을 마음으로 느끼게 된다. 고개를 돌린 그는 자기 앞에 놓여 있는 풍경을 바라보고 있었을 뿐인데, 그의 주시가 응시를 불러일으키고 그 둘의 접속이 지속되는 동안 어느덧 그는 이미 그 풍경 속을 걸어가고 있는 존재가 되어 있는 것이다.

풍경 속을 걷고 있다는 것은 과거 속을 걷고 있음과 동시에 미래 속을 걷고 있다는 것을 뜻한다. 왜 과거인가. 그곳은 기시감으로 충만해 있는 곳이기 때문이다. 그는 자신이 과거에 이미 그곳을 걸었던 것을 미처 깨닫지 못하고 있을 뿐이다. 왜 미래인가. 그곳을 걷고 있는 자신의 모습을 이미 추억의 형식으로 바라보고 있기 때문이다. 지금껏 걸어왔던 그 방식이 또다시 반복될 것임을 그는 희미하게나마 느끼고 있다. 풍경이 제공하는 그 공간 속에서는 그렇게 과거와 미래가 중첩된다. 그 중첩은 사건의 반복을 통해 드러난다. 처음으로 만난 여자인데도 이미 만났던 여자이고(이 영화에서는 한 명의 배우가 1인2역으로 옛 애인과 카페의 여주인 역할을 했다. 그 둘은 모두 영화 속에서 남자 주인공과 섹스를 했다. 관객 입장에서 볼 때 남자 주인공은 '서로 다른 한 사람'과 섹스를 한 셈이다), 다시 만나게 될 여자이다(사흘 동안 같이 술을 마셨던 또 한 명의 여자[송선미 분]는 매우 흡사한 용모를 가진 다른 배우

[고현정 분]가 되어 영화의 마지막 장면에 출현한다. 그 둘은 모두 남자 주인공에게 매우 강한 호감을 표하는 인물들이다). 잠시 동안 서울 북촌의 한 카페 앞에 서 있던 그는, 사실은 풍경 속의 일부가 되어 그 그림 속을 걷고 있었던 셈이다. 따라서 그곳은 그에게 절대적인 공간의 의미를 지닌다. 자신의 존재를 들썩이게 하는 공간, 자신의 유한성을 자각시켜주고 그 너머에 대한 조용한 열망을 스스로에게 확인시켜주는 공간, 이 바람둥이에게 그런 절대공간은 사찰도 교회도 아니다. 바람둥이로서의 작업을 성공적으로 수행한 아침 홀로 떠나와야 하는 어떤 카페 앞의 골목이 그에게는 절대공간이다. 그가 타자의 응시를 경험하는 것은 바로 그런 곳에서이다.

8. 유령과 좀비의 절대공간

이제 우리는 〈북촌 방향〉의 바람둥이가 무엇을 보았는지만이 아니라 그가 왜 돌아보았는지에 대해서도 말해볼 수 있겠다. 그 뒤에는 풍경이 있었고, 풍경의 인력이 있었으며, 그리고 그 핵심에는 타자의 응시가 있었다. 이미 늦어버린 말이겠지만, 그 인력이 아무리 강력했더라도 그는 뒤를 돌아보지 말았어야 했다. 뒤를 돌아보면 소금 기둥이 된다. 봐서는 안 될 것을 보면 돌이 되어버린다. 타자의 응시 앞에 노출되는 순간 그는 자신의 눈으로 자기의 부끄러운 모습을 보아야 한다. 자기가 했던 속물 같은 짓, 여자들에게 했던 거짓

말, 그 거짓말을 부끄러워하지 않았던(들키지 않았으므로 부끄러워할, 혹은 부끄러워하는 사람의 자세를 취해야 할 이유가 없다) 자신의 괴물 같은 모습, 게다가 앞으로도 그렇게 살아갈 수밖에 없을 자신의 충동의 모습을 그 자신의 눈으로 샅샅이 지켜보아야 한다. 그렇게 그가 타자의 응시에 직면하고 그럼으로써 자기 자신의 모습을 바라보고 있는 동안 그는 소금 기둥이 되어간다. 타자의 절대적 응시를 버텨낼 수 있는 것은 오직 소금 기둥뿐이다. 10초의 시간이 흐른 뒤 무언가 이상한 듯한 표정으로 걸어 나오는 바람둥이 남자는 그러므로 유령이거나 좀비이다. 뒤에 남겨진 소금 기둥은 단지 투명해서 사람들에게 보이지 않을 뿐이다. 그런 투명한 소금 기둥들이 있는 곳을 우리는 지금 절대공간이라고 부르고 있는 것이다. 그 골목길이 바로 그곳이다.

하지만 그의 유령과도 같은 위상이 이 장면에 국한되는 것은 아니다. 4박 5일 동안 북촌을 맴돌았던 그는 영화의 마지막까지 그곳을 빠져나가지 않았다. 골목길을 나와서 그가 간 곳은, 영화의 첫 장면이 시작되었던 나흘 전의 지점이었다. 첫 장면과 동일한 장소와 프레임이 다시 마지막 부분에서 반복된다. 그런 반복의 구조는 영화 전체를 감싸고 있다. 주인공은 같은 사람들을 다시 만나고 같은 술집에 다시 간다. 북촌을 지배하고 있는 반복의 세계 속을 남자 주인공은 유령처럼 배회하고 있다. 영화의 첫 장면에는 북촌에 도착한 그의 1인칭 내레이션이 있었다. "얌전하고 조용하고 깨끗하게 서울을 통과할 거다." 하지만 그 말이 끝나기가 무섭게, 그에게 반갑게

말을 건네는 여자의 목소리가 들려왔었다. 그의 영화에 출연하고 싶어하는 여배우의 목소리였다(그는 북촌 거리에서 이 여배우를 연달아 세 번이나 마주쳤다. 그 여배우와의 반복적인 조우는 맥거핀일 뿐이었지만 그에게 그런 문제는 언제 어디서든 생길 수 있다). 그는 영화를 네 편이나 만들었던 실력 있는 젊은 감독이어서 호감과 호기심을 가진 여자들이 그 주변을 맴돈다. 게다가 그는 충동적이고 바람둥이 기질을 지니고 있다. 그러니 아무 일 없이 서울을 통과해 가는 것은 매우 어려운 일이고, 그것은 그 자신이 너무나 잘 알고 있는 것이기도 하다.

영화의 마지막 장면은, 매력적인 젊은 여성 팬(고현정 분)의 카메라 앞에 서 있는 그의 모습을 담고 있다. 클로즈업되는 화면 속에서 약간 입을 벌린 채 전방을 응시하는 그의 공허한 표정은, 그가 다시 그 골목길에, 그 절대공간 속에 서 있다는 사실을 알려준다. 그러니까 그는 북촌을 배회하고 있는 한 언제든 소금 기둥으로 변신할 준비가 되어 있는, 몸을 가진 유령이자 생각하는 좀비인 것이다. 그는 영화가 끝날 때까지 북촌을 떠나지 않고 있었지만 조만간 그곳을 떠나야 할 것이다. 하지만 그가 가는 곳이면 어디든 풍경이 된다. 절대공간을 만드는 것은 유령적 존재인 그 자신이기 때문이다.

홍상수의 〈북촌 방향〉이 종국적으로 보여주게 되는 것은 일상의 모든 공간이 사실은 풍경으로서의 절대공간이라는 사실이다. 그러니까 그 안에 거주하는 사람들은 모두 응시의 위력 속에서 소금 기둥이 되어버린 존재들, 몸을 가진 유령이자 생각하는 좀비에 다름 아닌 것이 된다. 일상을 살아가는 사람들이 사실은 그들 자신이 풍

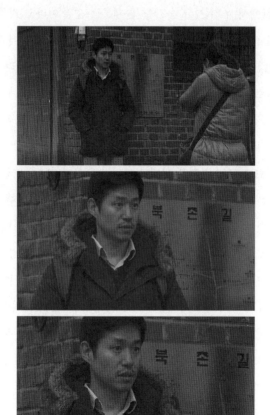

영화 〈북촌 방향〉의 마지막 장면

경 속을 살아가고 있음에도 불구하고 비록 단편적이나마 그 사실을 알아채는 것은 일상의 흐름이 정지되는 어떤 순간들 속에서일 뿐이다. 이 글에서 우리는 그 순간을 '존재론적 순간'이라고 지칭하고자 했다. 그 순간과 만나는 주체에게 세계는 '두 번째 풍경'이 된다. 그 것은 관광객의 시선이 만날 수 있는 풍경 같은 것이 아니라 진짜 풍경, 실재로서의 풍경이라고 할 수 있을 것이다.

절대공간을 객관적으로 분명하게 확인하는 것은 치명적이다. 그 것은 자기 자신이 유령이거나 좀비임을 확인하는 것과 같기 때문이다. 그러므로 그런 경험은 실재가 아니라 환상이거나 단순한 착각이거나 혹은 예술 작품과의 만남을 통해 향유되는 미적 경험 같은 것이어야 한다. 그래야 좀비의 현실과 유령의 삶이 그런 상태인 채로 유지될 수 있다. 뒤집어 말한다면 예술 작품들은 미적 경험이라는 매우 특수한 방어막이 있기 때문에 '두 번째 풍경'과 '존재론적 순간'의 모습을 풍부하게 포착해낼 수 있다. 여기에서는 구니키다 돗포의 단편과 홍상수의 영화를 예로 들었지만, 그 밖의 수많은 문학과 예술 작품 속에서 이런 예를 찾는 것은 어렵지 않은 일이다. 우리가 어떤 것을 예술적인 것이라고 인식하는 순간은, 그 자체가 이미 절대 공간으로서의 풍경을 만들어내는 존재론적 순간에 다름 아니기 때문이다.

운명애

1. 풍경과 운명

사람은 누구나 자기에게 주어진 장소에서 태어나고 살고 죽는다. 태어난 곳에서 살다 죽는 사람도 있고, 낯선 곳에 정착해서 사는 사람도 있다. 때로는 아주 먼 곳으로 이주하기도 하며, 정해진 거처 없이 떠도는 사람도 있다. 그럼에도 사람은 누구나 자기에게 주어진 장소가 있다고 생각한다. 여러 세대가 오랜 시간 거주해온 곳일 수도, 혹은 선대가 이주해 정착한 곳일 수도, 자기 자신이 개척한 곳일 수도 있다. 그곳이 어디인지는 중요하지 않다. 한 사람이 밤에 몸을 눕힐 수 있는 곳, 자기가 자기 장소로 인정하는 곳, 그곳이 그의 장소이다. 어떤 사람에게는 나서 자란 고향이, 어떤 사람에게는 지금 일하며 사는 곳이, 또 어떤 사람에게는 그를 떠나게 하는 길이 자기 자신을 위한 장소일 수 있다. 어떤 특별한 존재나 힘이 있어 그들에게 그 장소를 배당해준 것은 아니다. 어쩌다 보니 거기에서 그런 모

습으로 살게 된 것일 뿐이다. 그런데도 사람들은 대개 그 장소를 자기에게 주어진 것으로 느낀다. 생각해보면 그럴 수는 없는 일이지만, 오래전부터 그렇게 되게끔 정해져 있던 것처럼 느껴질 때도 있다. 그것이 장소의 힘이다.

풍경은 장소의 안정감이 흔들릴 때 생겨난다. 비유하자면 풍경은 장소를 감싸고 있는 얇은 막과도 같다. 그 막 안에 들어가 있을 때, 자기가 사는 곳에서 아침에 깨고 밤에 잠이 들 때, 풍경은 보이지 않는다. 자기 자신이 풍경 안에 있기 때문이다. 어느 날 갑자기 그가 풍경의 시선의 습격을 받아 그 막 바깥으로 퉁겨져 나오게 되었을 때, 그는 비로소 눈앞을 가로막고 선 풍경을 본다. 어쩌다 이런 일이 벌어졌을까. 저 얇은 막 안에는, 그가 매일 아침 다니던 바로 그 길이 있다. 매일 그가 보고 살던 너무나 익숙한 동네의 모습이 있다. 길거리에는 사람이 오가고, 노선버스 정류장과 낯익은 가로수가 있다. 거기에 그의 방이 있고 침상이 있다. 어쩌자고 그는 그 세계 바깥으로 나와버린 것일까. 유체이탈한 영혼이 자기 몸을 바라보듯이, 자기 세계 바깥에서 그것을 바라보고 있는 지금의 모습은 대체 어찌된 일인가. 그는 자기 자리에서 한 발짝도 움직이지 않았는데, 단지 이상하게 마음이 쏠리는 장면이 있어 잠시 시선을 쏟았을 뿐인데, 세계는 문득 투명막으로 둘러싸여 저 안에 떨어져 있고 그는 그 막 바깥에 서 있게 되었다. 풍경의 습격이 시작된 것인가.

앞 장에서 두 개의 풍경에 대해 언급했거니와, 습격자라는 점에서는 첫 번째와 두 번째 풍경이 다르지 않다. 풍경의 습격을 받으면,

일상적 장소들에 의해 단단하게 지탱되던 삶의 실감이 흐려져 장소감의 지반이 흔들리기 시작한다. 익숙한 삶의 장소들이 한발 저만치 물러서니, 세상도 삶도 꿈인 듯 아련해진다. 풍경의 습격은 한 사람의 감각 세계를 뒤흔드는 지진과도 같다. 감각 세계의 지반이 조금만 흔들려도, 그 위에 쌓아 올려진 삶의 실감은 무겁게 휘청거리고, 마음속의 공허감은 흔들리는 건물 안의 사물들처럼 격렬하게 요동친다. 새로운 풍경을 만났을 때도, 익숙한 경관이 낯설게 다가와 풍경이 될 때도 경우는 다르지 않다. 풍경은 3인칭 시선에 의해 포착되는 것이지만 그 안에 자기 자신의 자리가 새겨져 있다는 점에서, 그리고 마침내 자기 자신이 풍경의 주인공으로 입장하게 된다는 점에서, 단지 일상에서 생겨나는 '두 번째 풍경' 쪽이 좀더 극적인 동요를 만들어낸다는 차이가 있을 뿐이다.

　풍경은 그것을 바라보는 사람의 눈앞에서 만들어지며, 정지된 시간으로서의 순간과 짝이 되는 것이지만, 그럼에도 그 자체가 하나의 공간으로 사유되어야 한다고 했다. 풍경을 보는 사람이 마침내는 풍경의 문을 열고 그 안으로 들어가게 된다는 점에서 그렇다고 했다. 그렇게 만들어진 풍경이라는 절대공간[1]을 지배하는 것은, 자신의 유한성을 실감하는 주체의 시선, 곧 미리 다가온 죽음의 시선이다.

1　7장의 절대공간이, 4장에서 말한 뉴턴의 절대공간과 같지 않음은 이제 크게 강조할 필요 없겠다. 뉴턴의 절대공간은 주관을 배제함으로써 극단화된 객관 공간이며, 역학 법칙의 구현을 위해 필요한 논리적 전제이다. 그 존재가 물리적으로 증명될 수 없는 사변적인 것이라는 점에서는 둘이 다르지 않다.

그것이 곧 풍경의 시선이라고도 했다.

풍경의 문을 열고 투명한 막 안으로 들어가는 사람은, 자기에게 주어진 운명 속으로 들어가는 사람이기도 하다. 풍경의 습격을 받기 전과 다른 것은, 그가 이제는 그 삶이 자기에게 주어져 있음을 알게 되었다는 점이다. 한 사람이 풍경의 문을 열고 들어가는 순간은 운명애가 구현되는 순간이다. 운명애(amor fati)란 자기에게 주어져 있(다고 스스로 판단하)는 삶을 다시 한번 자신의 의지로 선택하는 사람의 마음을 뜻한다. 운명은 판단과 인정의 대상이고, 운명애는 선택의 대상이다. 눈앞에 있는 것을 인정하는 것도 또한 문을 열고 들어가는 것도 모두, 한 사람이 몸과 마음으로 감당해야 할 책임의 영역에 속한다. 누군가의 손에 의해 문이 열리는 순간, 풍경은 윤리의 차원에서 작동하게 되는 것이다.

2. 운명과 운명애

신성한 존재의 계시나 예언 속에 존재하는 필연적 운명 같은 것은, 신화나 마법의 세계에나 어울리는 일이다. 근대는 고대적인 것과 탈근대적인 것이 공존하는 공간이지만, 어쨌거나 신비한 계시로서의 운명은 이성이라는 근대성의 핵심 원리와는 무관하다. 그럼에도 오늘날 우리가 운명이라는 말을 쓴다면, 그것은 신비하거나 초월적인 힘과는 전혀 다른 차원에 작동하는 것이다. 우리가 사용하는

운명이라는 단어에서 핵심적인 것은 윤리적 주체의 책임이다. 책임과 의지, 주관성의 윤리의 영역에서 움직이는 운명은 한발만 더 나아가면 운명애가 된다. 윤리의 시선으로 보자면 운명과 운명애는 하나로 이어져 있다.

운명이란 한 사람의 마음속에서 필연으로 받아들여진 우연을 뜻한다. 물론 어떤 필연도, 순수 논리의 영역을 제외하고 말하자면, 우연의 도움 없이 스스로를 입증할 수 없다. 인간 없이는 신이 신으로 존재할 수 없는 것과도 같다. 신과 인간이 그렇듯, 필연과 우연도 상호 의존적이다. 필연은 우연의 반복을 통해 자기 존재를 증명하며, 필연이 요구하는 반복을 거부함으로써 우연은 우연으로 남는다. 반복되는 우연에 의해 만들어진 필연을 객관적인 것이라 한다면, 이와는 반대로 운명은 주관적 필연이라 해야 할 어떤 것이다. 우연을 운명으로 만드는 것은 순전히 주관성의 힘이다. 한 사람이 자기가 지나온 삶을 바라보며 그것이 그에게 필연적이었던 것으로 인정할 때 그 행정은 비로소 운명이 된다. 요컨대 운명은 주체의 사후적 승인에 의해 필연의 자리로 등극하는 우연의 연쇄이다. 따라서 운명은 언제나 과거를 바라보는 사람의 시선 속에 존재한다. 그는 말한다. 이것은 이렇게 될 수밖에 없는 일이었다.

그렇다면 운명애는 어떻게 생겨나는가. 시선의 방향이 정반대로 바뀔 때, 지난 사건들이 만들어낸 선을 바라보며 그것을 필연으로 인정하던 시선이 미래를 향하게 될 때, 운명애가 생겨난다. 과거의 자기 삶에 대한 주체의 승인이 미래를 향한 의지가 될 때, 즉 시간의 순

서가 역전되어 완료-과거형이 진행-미래형으로 바뀔 때, 운명은 운명애가 되는 것이다. 운명애는, 장차 다가올 사건을 필연이 되게 할 의지가 작동하는 곳에서 출현하는 것이다. 이런 점에서, 우연적인 사건을 필연으로 만들고자 하는 주체의 의지가 곧 운명애라고 해야 한다. 그 의지를 작동시키는 것은 자기 선택을 책임지고자 하는 윤리적 힘이다. 당위의 힘이, 운명이라는 주어진 틀을 채워낸 결과이다.

그런 점에서, 운명이 이미 확인된 것으로서의 필연이라면(결국 그렇게 될 수밖에 없는 것이었어!), 운명애는 장차 확인하게 될 것으로 당위(그렇게 되어야 해, 그렇게 되게 할 거야!)에 속한다. 운명을 바라보는 사람의 시선은 관조적이지만, 운명애를 가슴에 지닌 사람은 자기 자신의 삶을 그 운명의 틀 속에 투여해 넣는다. 자기가 외부자의 시선으로 그것을 바라본다는 점에서 관조적이고, 자기 자신을 그 그림 안에 던져 넣는다는 점에서 관여적이다. 자기관여적 관조로서의 풍경의 시선은 운명애와 같은 형식을 지닌다. 생동하는 천연색의 명랑성이 그림을 지배하지만, 그 그림을 감싸고 있는 틀 자체는 비애의 회색이다. 그 둘 사이에서 만들어지는 긴장이 풍경의 색조이다. 풍경의 회색 문을 여는 사람의 마음속에서 작동하는 것, 풍경 속으로 입장하여 걸어가는 사람의 발걸음이 뜻하는 것이 바로 그 운명애의 의지이다. 풍경의 시선이 놓여 있는 곳도 또한 바로 그 운명애의 자리다. 자기 삶을 외부자의 시선으로 바라보면서, 또한 그 자리에 자기 자신을 투여해 넣는 것이 풍경의 시선이다. 그것은 의지이면서 또한 자기 책임의 자리에 대한 윤리이다. 풍경의 윤리는 관조가 그

자체로 자기관여가 되는 선의 연장에 놓여 있다.

지금까지 논의해온 것을 바탕으로 말하자면, '우연/운명(필연)/운명애(당위)'의 3항조(三項組, triad)는 '공간/장소/풍경'의 3항조와 상응한다. 그리고 그 밑에는 '시간/역사/순간'의 3항조가 뒷받침되어 있고 좀더 깊은 곳에는 객관/주관/절대의 범주가 있다. 뒤에 쓰겠지만, 이것은 요구/욕망/충동의 3항조로 이어질 수 있다. 풍경은 절대공간이라 했는데, 어떻게 순간과 겹쳐질까. 풍경은 순간에 출현하는 것이면서 동시에 토막 난 시간들의 연쇄라는 점에서 그러하다. 이런 틀에서 보자면 운명애란 의지가 된 운명으로서, 연이어지는 시간 토막들과 그것들이 중첩됨으로써 만들어진 공간으로서의 풍경에 상응한다. 어느 순간 자기 앞에 나타난 풍경의 문을 열고 기꺼이 그 안으로 들어서는 사람의 마음속에서 움직이는 의지가 곧 운명애이다.

운명애를 가슴에 품은 사람의 발길을 이끄는 것은, 자기 책임을 향해 나아가고자 하는 주체의 의지이다. 그는 말한다. 장차 나는 이것이 나의 운명이었다고 말하게 될 것이다. 그가 문을 열고 입장하는 세계는 현재의 그가 설정한 당위의 세계이다. 풍경을 바라보는 사람은 자기의 운명을 관조하는 사람이지만, 그 안으로 걸어 들어가는 사람은 그 운명을 움직이게 하고 또한 그 자신이 그 안에서 움직이는 사람이다. 그 둘이 운명과 운명애의 차이다. 자기에게 주어진 것으로서의 운명은 비애라는 틀을 만들어내지만, 그 틀을 채워 넣으려는 사람의 의지는 생동하는 자연색의 에너지로 회색 틀의 기운을 빨아들여버린다. 그것이 풍경의 시선이 내장하고 있는 윤리적 힘이다.

3. 다시, 풍경의 시선: 이문구

제3자의 관점에서 본다면, 한 사람이 특정 장소에서 나고 자라고 죽는 것은 모두 우연의 소관이다. 왜 하필 그가 그 시간대에 그런 곳에서 그런 모습으로 생겨났는지, 그 근본적 인과에 대해 설명하기는 어렵다. 물론 결정론의 관점에서 말하자면, 현생 우주에 속하는 모든 것들의 운명은 빅뱅의 순간에 이미 결정되었다. 하지만 그렇게 말해버리고 말기에는 138억 년 인과의 사슬이 너무 길다. 게다가 그 시간과 인과의 질서는, 지난 백여 년 동안 물리학이 발전함에 따라 바뀌어온 것이다. 현재의 물리학 수준이 파악하고 있는 한계와 질서는 또 언제 어떤 방식으로 바뀔지 모를 것이기도 하려니와, 빅뱅 이후 현재까지 우주의 역사가 지닌 거대한 물결에 비하면, 별 먼지에서 태어난 지구와 그 위에 사는 생명체의 역사도 사소하기 짝이 없는데, 한 사람의 삶은 두말할 나위가 없다.

한 사람의 삶에 대해, 스스로를 보존하려 하는 DNA들의 힘이 작동한 결과라고 하는 것도 역시 마찬가지이다. 아무리 대단한 생존 기계들의 힘이라 해도 한 사람의 삶을 이루는 이 미세한 디테일에까지 영향을 미쳤을 것이라 생각하기는 힘들다. 그래서 현재의 자기 삶이 어떤 필연의 한 조각이라고 말하기는 쉽지 않다. 17세기의 파스칼이나 20세기의 하이데거처럼, 그냥 이 무한한 우주 공간에 어쩌다 보니 내던져진 존재라고 스스로를 생각하는 것이 보통 사람의 실감에 훨씬 가깝다. 설사 그것이 어떤 필연의 결과라 하더라도 그

것은 커다란 틀에 불과할 뿐이고, 그 안에서 직접적으로 작동하는 것은 우연이라는 생각이, 그런 실감을 논리화한 것이겠다.

하지만 그럴 때 생겨나는 문제는 파스칼의 언어로 표현된 바로 그 허망함이다. 세상의 모든 것을 우연의 소관으로 돌려버리는 일의 허망함은 어떻게 해야 하는가. 그 허망함이 머리가 아니라 가슴으로 밀어닥치는 것은, 보통 사람이 감당할 수 있는 수준을 넘어선다. 절망적 우연성과 삶의 무의미함에 대해 어떤 방식이건 방어막이 필요하다. 죽음 이후의 응보 체계와 인격적 절대성을 방패로 제공하는 종교는, 인간의 집단 지성이 오랜 시간에 걸쳐 만들어낸 가장 효과적인 대응 수단이다. 개인의 내면적 수양을 통해 삶의 통렬한 무의미함과 맞서게 하는 정신적 전사들의 방식과, 또한 한 집단이 함께하는 보람과 대의, 책임감을 통해 현세적 삶의 의미를 고양해내는 방식도 또 다른 대응 수단이다. 삶을 유지해야 할 이와 같은 이유와 근거와 대의의 눈으로 바라보면, 자기 존재는 설사 우연이라 할지라도 단순한 우연일 수만은 없다. 오히려 당연히 존재해야 할 것으로서의 필연성의 사슬을 찾아내게 된다. 그것은, 그래야 하니까 그럴 수밖에 없다는 마음의 수준이 된다. 당위가 필연을 끌어당기고, 운명애가 운명을 만들어내는 것이다.

이와 유사한 대처 방식이, 무한공간의 공포를 방어하는 장소 만들기의 수준에서도 펼쳐진다. 일단 장소가 들어섬으로써 공간이 뒤로 물러서고 나면, 한 사람에게 장소는 마치 당연히 있어야 할 곳으로, 어떤 대의나 초월적인 목적에 의해 만들어진 곳처럼 느껴진다. 그

장소에서의 삶도, 이미 어떤 특별한 힘에 의해 마련되어 자기에게 주어진 것처럼 생각되는 것이다. 그것은 착시일 것이지만, 물 담긴 컵 속에서 빨대가 삐뚤어져 보이는 것처럼 사람으로서는 어쩔 수 없는 '초월론적 착시'라서, 대다수의 사람들이 안고 살아갈 수밖에 없는 것이다. 바로 그 초월론적 착시가 운명의 형식이다.

풍경은 그 거대한 착시의 틀에 틈이 생겨날 때 비어져 나온다. 운명의 형식이 갈라져 생긴 간극으로부터, 풍경은 자기 존재에 대한 질문과 함께 등장한다.

바람은 점심나절이 거울러질 만해서부터 일었다. 언제나 수심의 수채가 수갈색(水褐色)을 띠면서부터 수문(水紋)과 함께 일었다. 수갈색은 차츰 물가를 찾아서 수묵색으로 일었다. 수문도 파란으로 바뀌고 물은 물 위에서 타는 듯이 빛났다. 물이 물 같지 않게 황홀해지는 것이었다. 만약에 꽃밭이 그렇게 아름다운 꽃밭이 있을 수 있다면 그 꽃밭을 가꾼 사람은 끝내 실성을 하고 말 수밖에 없을 것처럼. 만약에 옷이 그렇게 아름다운 옷이 있을 수 있다면 그 옷을 입은 사람은 결국 이 세상 사람이 아닐 수밖에 없을 것처럼.[2]

위의 인용은 이문구의 단편소설에 묘사된 저수지 풍경의 한 부분이다. 은퇴하여 고향에 자리 잡은 한 퇴직 공무원의 눈에 포착된 수

2 이문구, 「장동리 싸리나무」, 「내 몸은 너무 오래 서 있거나 걸어왔다」, 문학동네, 2000, 291-2쪽.

면의 모습이 저와 같다. 천상의 것같이 아름다운 물결이라 하더라도, 실상을 보자면 그렇게 대단할 것도 없는 동네 저수지에 불과할 뿐이다. 널리 알려진 명소 같은 곳과는 거리가 멀다는 것이다. 하지만 모든 풍경이 그렇듯이, 한 장소를 이 세상의 것이 아닌 듯한 놀라운 풍경으로 만드는 것은 그것을 바라보는 사람의 시선이다.

하석귀라는 이름을 가진 퇴직 공무원이 사는 곳은 저수지 옆에 있는 집이다. 그가 밤낮으로 바라보게 되는 것이 물과 거기에 부서지는 햇볕과 달빛, 그리고 물에 사는 생명체들이다. 달이 뜬 밤, 쏟아져 내린 하현달 밝은 빛이 창가의 풍란 그림자로 방바닥에 그려놓은 수묵화에 소스라쳐 놀라고, 저수지를 여관 삼아 들락거리는 철새 떼들에게서 세상 사는 이치를 배우기도 한다. 어느 날 그는 그 물 위에서 설명할 수 없는 환각을 본다. 존재할 수 없는 어부와 존재할 수 없는 배를 본다. 그렇다고 해도 하나 이상할 것이 없다. 그가 입장해 있는 곳은 이미 절대공간 속이기 때문이다. 어떤 일이 일어나도 이상하지 않은 곳이기 때문이다. 풍경이라는 절대공간의 질서는 보통 세상과는 같지 않기 때문이다. 그곳에서 그는 이미 유령의 시선이 되어, 좀비였던 자기 자신의 모습을 바라보고 있기 때문이다. 그가 저수지를 바라보면서, 또한 자기가 보았던 것이 환각이었음을 확인하면서 내뱉는 말은 이러하다. "나 역시 저냥 저랬던겨. 저냥 물에 뜨는 물마냥 살아온겨. 못나게. 지지리도 못나게."[3]

3 같은 책, 157쪽.

이 문장이 상기시키는 것은 다시 풍경의 시선이다. 한 퇴직 공무원이 물가에 있는 집에서 밤낮으로 바라보고 있었던 것이 무엇이었는지가 드러나는 대목이기도 하다. 햇빛의 기울기에 따라 수시로 변하는 물결의 아름다움도, 바람 없는 물결 위에 달빛이 쏟아져 눈 내린 얼음판처럼 환하고 넓게 반들거리는 한밤중의 수면도, 밤낮 없이 들락거리는 철새 떼도, 또 저녁 어스름에 그물을 치고 새벽 어스름에 걷는, 고달픈 겨울 노동의 현실과는 달리 목가적으로 보이는 두 사람의 어부도 아니다. 물론 이 모든 것들은 그의 시야에 들어왔던 것들이고, 때로는 놀라움으로 때로는 환시로 그의 시선을 사로잡았던 것들이지만, 그가 진짜로 보았던 것이라고 할 수는 없다. 그가 보았던 것은 이 모든 것들이 투영되는 스크린 너머에 있다. '물에 뜨는 물처럼 못나게 살아온 자신의 삶'이 곧 그것이다.

풍경의 시선이 포착해내는 단 하나의 대상이 바로 그것, 한 사람의 생애가 하나의 전체로 관조됨으로써 생겨나는 것, 곧 운명이다. 누구로부터도 그것을 받은 적이 없지만 그럼에도 누군가에게 받은 것으로 느껴지는 것으로서의 운명, 풍경의 시선이 포착해내는 궁극적 대상이 바로 그것이다. 그 문을 열고 들어가는 것은 또 다른 수준의 일이거니와 이는 조금 후에 쓰겠다.

4. 자연, 시간성의 폐허

풍경 속에서 운명을 바라보는 사람의 시선은 말한다. 지나온 모든 것들이 폐허다. 물론 시간의 흐름을 객관적 시점에서 생각하면 그럴 수는 없는 일이다. 시간의 흐름 속에는, 사라지는 것만이 아니라 생겨나는 것들도 있고, 바야흐로 생육의 정점에 도달하는 것들도 있기 때문이다. 그러나 그 흐름의 한복판에서 문득 뒤를 돌아보는 사람의 시선이라면 다를 수밖에 없다. 시간과 함께 흘러가면서 뒤를 돌아다보는 사람에게, 시간성 속에 그가 남겨두고 온 생애는 그 어떤 것도 폐허이고 폐허만이 남을 수 있다. 그 안에서 무언가 자라나고 솟아오를 만한 것이 있었다면, 그런 힘이 그의 삶을 앞을 향해 이끌고 있었다면, 그는 뒤돌아보지 않았을 것이다. 말을 뒤집어, 그가 뒤를 돌아본 것은 폐허가 그의 시선을 끌어당겼기 때문이라 해도 같은 이야기가 된다. 그리고 바로 그런 점에서, 풍경의 시선에 포착되는 폐허는 자연과 일치한다. 둘 모두 시간성으로 얼룩져 있는 까닭이다.

걸출한 자연 경관은 많은 사람들의 감탄을 산다. 때로 자연은 사람에게 깊은 감동을 주거나 놀라운 순간을 선물하기도 한다. 하지만 자연이 사람에게 잊을 수 없는 풍경으로 다가가곤 하는 것은, 자연이 지닌 풍광 때문만은 아니다. 눈앞에 있는 깊은 골짜기를 홀린 듯 바라보고 있는 사람은 무엇을 보고 있는가. 아무리 아름답고 빼어난 자연미라고 해봐야, 물리적으로 분해하면 인간의 시신경을 자극하는 빛과 공기의 특별한 조화일 뿐이다. 그것을 알면서도 한 사람

이 어떤 광경 속으로 빨려들어가고 있다면, 그가 지금 주시하고 있는 것이 단순히 자연의 경치 그 자체일 수는 없다. 그렇다면 그 순간 그가 바라보고 있는 것은 무엇인가. 단순히 자연의 아름다움일 수가 없다면, 자연의 아름다움에 흔들리는 그 자신의 마음인가. 아무리 아름답다 한들 한갓된 감각의 산물일 뿐인데, 어찌하여 내 마음이 이토록 흔들리는 것인가. 내 마음을 흔들어놓는 것은 무엇인가.

풍경 속에서 사람을 사로잡는 것은 풍경 자체가 아니라 풍경의 시선이듯이, 풍경을 주시하는 사람이 보고 있는 것 역시 시간성의 얼룩이라고 해야 할 것이다. 좀더 자세히 말하자면, 대상 속에 새겨져 있는 시간성의 얼룩이자 그것이 환기시키는, 그것을 바라보고 있는 사람의 생애에 새겨져 있는 또 다른 시간성의 얼룩이라고 해야 할 것이다. 대상 속에 있는 시간성의 얼룩이 주체의 신체에 새겨진 얼룩의 존재를 일깨워주는 것이다. 그 시간성이야말로 운명의 내용에 해당한다.

자연은 자기를 관통해가는 시간을 온몸으로 표현한다. 풍경을 바라보는 사람의 시선에는 그 흐름이 잠시 정지된 것으로 보일 수도 있다. 그럼에도 풍경의 시선에 사로잡힌 사람은 그것이 거대한 흐름의 단면임을 안다. 반짝이며 흐르는 강물이나 바람에 흔들리는 나뭇잎이 아니더라도, 그의 눈앞에 있는 자연은 온통 시간의 흔적으로 얼룩져 있다. 설악산 천불동 계곡 붉게 물든 단풍나무 잎새에 부서지며 빛나는 것은 햇살이 아니라 시간이다. 아름다운 가을 계곡을 찰랑거리며 흐르는 것도 계곡물이 아니라 시간이다. 그것은 귀로 듣

거나 눈으로 보고 아는 것이 아니다. 누가 가르쳐주지 않더라도 그 것을 보고 듣는 사람의 몸이 이미 알고 있다. 그 자체가 자연의 일부 이기에, 시간의 흐름과 시간성을 체득하고 있는 것이 사람의 몸이 다. 시간성의 한복판에서 그 일부임을 느끼는 몸이, 시선의 대상인 자연의 시간성과 공명한 결과라 해도 같은 이야기가 될 것이다.

자연 경관에 새겨져 있는, 흐르고 고이고 쌓이고 터져 나온 것들 의 흔적은 모두 시간성에서 말미암는다. 그것을 바라보면서, 정지 된 카메라처럼 자기 자신을 고정된 존재라고 순간순간 착각하고 있 는 인간에게, 변화와 흐름을 환기시켜주는 대상이 곧 자연이다. 저 놀라운 자연 경관도 거대한 시간이 만들어낸 것이고 또한 그 속으로 사라져갈 것이다. 그것을 바라보고 있는 사람 역시 마찬가지 운명을 지니고 있다. 홀린 듯 자연 경관을 바라보는 사람은 바로 그 시간성 을 보고 있는 것이다.

응시의 대상이 되는 순간 자연이 그 자체로 폐허로 변해버리는 것 은, 그 한복판에 놓여 있는 시간성 때문이다. 물론 여기에서 자연이 곧 폐허라는 말은, 모든 것들을 삼켜버린 사막이나 거대한 대양 혹 은 나무와 풀이 없는 높은 산 같은 것을 놓고 하는 말은 아니다. 왕 성한 생명력으로 가득 찬 숲이나 잘 가꾸어진 공원이라 해도 역시 폐 허이기는 마찬가지이다. 풍경을 바라보는 사람은 대상을 관통하는 거대한 시간의 흐름을 느낀다. 그 대상이 자연이라고 해도 다를 것 이 없다. 왕성한 생명의 현장에서 폐허를 바라보는 사람의 시선은, 공화국의 물질적 풍요가 정점에 달했던 시절, 진주 목걸이와 페르시

아산 카펫 같은 값지고 귀한 대상들 옆에 해골을 그려 넣은 17세기 네덜란드 정물화가들의 시선과 다르지 않다.[4] 그들이 포착해낸 해골의 표정, 검은 눈구멍이 만들어내는 우울한 눈빛은, 돌이킬 수 없는 시간성을 감지하고 있는 사람의 보편적 얼굴이자 표정이다. 성공한 부르주아들의 벽을 장식했던 해골의 표정은, 미적 가치라는 점에서, 고대 도시의 폐허가 지닌 아름다움과 다르지 않다. 해골이 사람에게 그렇듯, 폐허는 시간성이 바라보는 자연의 보편적 얼굴이다.

풍경을 풍경으로 만드는 힘이 기본적으로 자연이자 폐허라는 점에서는, '두 번째 풍경'도 예외일 수가 없다. 〈북촌 방향〉의 바람둥이 사내[5]가 바라보고 있었던 것도 자연이라는 것인가. 그것 역시 자연이 드러내는 폐허라는 것인가. 당연히 그렇다고 대답해야 한다. 그렇다면 그 바람둥이 사내가 넋이 나간 듯 10초 동안 주시하고 있던 골목의 모습이 자연이라는 것인가. 이것 역시 물론 그렇다고, 두 번 그렇다고 대답해야 한다. 그가 바라본 것이 단순히 텅 빈 골목길이 아님은 말할 것도 없다. 그의 시선이 포착한 대상은 골목길 너머에 있다. 그 너머에서 그가 본 것은 그의 마음속에 있는 폐허의 풍경이다. 그것은 자연이되 사람의 마음속에 있는 자연이다. 그의 마음속에서 꿈틀거리고 있는 본성과 충동으로서의 자연, 내적 자연이다. 한 바람둥이가 소기의 목적을 달성하고 난 다음 날 아침, 자기 안에 있는 자연을 응시하고 있는 장면 자체가 또 하나의 지독한 폐허의

4 이 책 3장을 참고할 것.
5 이 책 7장을 참고할 것.

풍경이 아닐 수 없다. 그런 점에서, 그 장면은 이중의 폐허라고 해야 할 것이다.

사람은 자기 내부에 있는 충동을 무시간적인 것으로 느낀다. 좀처럼 시간을 타지 않는 것이 사람의 본성이기 때문이다. 동물로서의 본성도 그렇고 사람으로서의 본성도 마찬가지이다. 자기가 걸어 나온 골목을 골똘히 바라보던, 〈북촌 방향〉의 바람둥이 사내의 마음속에 있던 자연도 역시 마찬가지이다. 아무리 마음먹어도 좀처럼 통제되기 힘든 것이 충동이자 본능이다. 머리 없는 몸처럼 작동하는 충동의 불변성과 무시간성이 역으로 사람에게 환기시키는 것, 그것 또한 시간성이다. 사람의 내적 자연은 마치 시간성이라는 거대한 사막에 사는 전갈과도 같다. 문제의 심각성은 그 사막과 전갈이 내 마음 안에 있다는 사실에 있다. 물론 그것 역시 종국적으로는 시간성의 거대한 흐름에 휩쓸려갈 테지만, 그럴 것을 알면서도 자기 마음속에서 꿈틀거리며 위력을 행사하는 충동은 사람의 내부에 거주하는 에일리언과도 같다. 강렬한 독기를 내뿜으며 시간에 저항하는 저 끈질기고 거대한 내적 자연 역시 시간성이 만들어놓은 폐허의 일부이다. 사람에게 미치는 치명성 자체로 보자면, 몸속에 있는 에일리언의 강력함은 지진이나 폭풍 같은 것에 비할 수가 없다. 적이 나의 내부에 있으니 내가 도망갈 곳이 없다.

5. 현미경, 단자, 무한성

　길들지 않는 자연은 공포의 대상이다. 아름답고 단정하게 관리된 정원의 자연은 이미 인공의 일부이다. 자연이라 하더라도 인공 속에 포장된 자연이기 때문이다. 사람의 목숨을 위협하는 난폭한 자연이나, 자기 자신을 이상한 사람으로 만들 수 있는 통제 불가능한 내부의 자연은, 사람의 손길 밖에 있다는 점에서 진짜 자연이라 할 수 있다. 자연이란 인간이나 문명의 타자이기 때문이다. 그런 점에서, 길들지 않은 자연이 지닌 공포는, 순수공간과 순수시간의 공포와 상응한다. 내적 자연으로서의 충동에는 시간성이 없다고 했거니와, 그 무시간성은 순수공간의 다른 모습이며 또한 그것은 동시에 순수시간(그것은 스스로를 표상할 방법이 없어 흐를 수 없는 시간이다)이라고 할 수 있겠다. 공간이건 시간이건 혹은 자연이건, 순수성은 무한성과 마찬가지로 사람을 두렵게 한다.

　앞에서 언급한 대로, 파스칼로 하여금 무한공간의 공포에 대해 언급하게 한 바탕에는 망원경의 힘이 놓여 있다. 1609년 갈릴레이의 천체 관측은 천공에 구멍을 뚫어놓았고 그 구멍으로 무한공간의 어둠이 쏟아져 내려왔다. 망원경을 통한 천체 관측 이전에도 무한공간은 누구나 상상할 수 있는 것이었지만, 그것이 생생하고 돌이킬 수 없는 것으로 밀려온 것은 또 다른 차원의 일이다. 단순히 무한성의 출현이 문제가 되는 것이 아니라, 천동설의 시대를 지배했던 조화로운 천체와 거기에 상응하는 지상 세계의 유비 관계(르네상스 시대의

이런 생각은 "하늘에 일곱 개의 혹성이 있는 것처럼 그의 얼굴에는 일곱 개의 구멍이 나 있다"[6]라는 말로 대표된다) 자체가 무참하게 파괴된다는 점이 문제적이다. 천상의 질서를 대표하는 대우주(macro-cosmos)와 지상적인 것을 대표하는 인체의 소우주(micro-cosmos) 사이의 상사성이 끊어지는 수준이 아니라, 이들을 감싸고 있던 우주적 조화 자체가 사라지고 거대한 카오스가 세계 전체를 휘감아버리게 되는 것이다. 그 어둠의 힘이 파스칼로 하여금 절망적인 문장을 뱉어내게 했고 그의 언어에 많은 사람들이 공감하게 했다. 그것은 갈릴레이의 망원경 관측이 만들어낸 결과라 해도 지나친 말은 아니다.

그런데 17세기의 렌즈가 발견한 또 하나의 무한공간이 있다. 현미경이 발견한 무한소의 공간이 그것이다. 스피노자와 동갑내기 네덜란드인으로, 아마추어 과학자 레이우엔훅(Anthony van Leeuwenhoek, 1632-1723)은 직접 렌즈를 갈아서 현미경을 만들고 그것으로 맨눈으로 볼 수 없는 세계를 본다.[7] 그가 처음으로 현미경을 만든 것은 아니지만, 3백 배율에 달하는 현미경다운 현미경을 사용하여 빗물 속의 미생물과 곰팡이와 혈관, 그리고 정액 속의 정자

6 푸코, 『말과 사물』, 이광래 옮김, 민음사, 1987, 47쪽.

7 현미경이 등장한 것은 1590년 네덜란드에서지만, 영국의 훅(Robert Hooke, 1635-1703)과 그루(Nehemiah Grew, 1641-1712), 네덜란드의 스바메르담(Jan Swammerdam, 1637-80) 등에 의해 현미경이 본격적으로 사용된 것은 17세기 중엽 이후부터이다. 특히 레이우엔훅은 1673년 275배율의 단일렌즈 현미경을 사용하여 미생물을 관찰하고, 원생동물 및 세균에 대한 그림을 발표하여 많은 사람들을 놀라게 했으며, 이후 1673년 90세로 사망할 때까지 50여 년 동안 수많은 현미경으로 미생물 관찰 결과를 발표하였다. 안태인·최지영, 『광학현미경, 원리와 사용법』, 아카데미서적, 1996, 7-19쪽.

를 관찰하고 그 결과를 세상에 알린 것은 그의 공적이다. 그를 출발점으로 일군의 현미경 학자들이 족출함으로써 또 하나의 새로운 세계가 열린다. 망원경을 통한 천체 관측이 주었던 충격만큼 클 수는 없겠지만, 1660년대부터 본격화된 현미경 관찰의 기록들은 또 하나의 맨눈 너머의 감각 세계를 보여준다.

　오늘날의 관점으로 말하자면, 망원경이 만들어낸 세계는 거대 세계를 관장하는 상대성이론의 세계가 되었고, 현미경이 만들어낸 세계는 양자이론으로 기술되는 아주 작은 입자들의 세계로까지 이어져왔다. 둘은 모두, 보통 사람의 감각이 관측하거나 도달할 수 없는 두 개의 무한공간이다. 원자핵을 중심으로 전자 궤도가 동심원 구조로 배열된 러더포드-보어(Rutherford-Bohr)의 원자 모형은 태양계의 구조와 흡사하여, 새로운 형태의 대우주-소우주 상사성 모델을 보여주는 듯싶다. 그러나 이것이 르네상스의 상사성 모형과 결정적으로 구분되는 것은, 서로 마주보고 있는 것이 두 개의 코스모스가 아니라 두 개의 카오스라는 사실이다. 둘 모두 무한성을 자신의 본질로 지닌 헤아릴 수 없는 세계인 데다, 게다가 그 무한성은 포장되지 않은 야생의 무한성이기도 하다.

　우주가 무한하다는 것은 그렇다 치더라도 원자의 세계도 그렇다는 것인가. 두말할 것 없이 그렇다고 해야 한다. 우주를 무한하다고 하는 것은 현재의 과학 수준으로는 측정할 수 없는 영역이 있기 때문이다. 그런 점에서는 원자의 세계도 마찬가지이다. 원자 안의 전자는 행성들과 달리 감각적으로 확인할 수 없는 실체이다. 그 힘의

존재만 확인할 수 있을 뿐, 모래 알갱이처럼 핀셋으로 집어서 살피거나 그것을 갈라서 안에 무엇이 있는지를 볼 수가 없다는 뜻이다. 또한 원자핵을 이루는 표준 입자들 역시 전자와 마찬가지이다. 누구도 전자라는 입자를 본 사람이 없을뿐더러, 전자가 입자라는 사실조차 확인된 것이 아니다. 너무 작아서 확인할 수가 없다. 게다가 전자는 입자만이 아니라 파동의 속성도 동시에 지니고 있다. 단지 관측되는 순간에 입자의 형태로 붕괴하는 것, 곧 결어긋남(decoherence)을 보여주는 것이, 현재의 양자이론이 기술하는 전자의 모습이다. 그것이 지닌 효과로서 그 존재를 확인할 수는 있으나 겉모습과 내부를 볼 수 없다는 점에서 그 실체를 정확하게 규명할 수 없는 것이 전자와 같은 극소 입자들의 세계이다. 전자가 입자라 하더라도, 그것과 그 내부는 우주 지평선 너머처럼 관측 불가능의 영역인 것이다.

이와 같은 점을 고려한다면, 물질의 세계에는 최소한 두 개의 무한성이 존재하고 있는 셈이다. 망원경과 현미경으로 세상을 관찰하기 시작했던 시기에, 라이프니츠가 논리화한 네 개의 무한성[8]은 이와 같은 우리 감각 너머의 세계를 담아내고 있다. 그가 설정한 네 개의 무한성은 18세기에 칸트가 만들어놓은 네 개의 이율배반과 상응한다. 이 중에서 신과 영혼(자유)의 문제를 들어내버린다면 오로지 두 개의 세계가 남는다. 무한대의 세계와 무한소의 세계가 그

8　들뢰즈는 이 넷을, 자기 자신에 의한 무한, 원인에 의한 무한, 내적 극한을 가진 무한, 외적 극한을 가진 무한으로 구분했다. 이들은 각각 신, 외연, 내포, 실존하는 개체를 지칭한다. 들뢰즈, 『주름, 라이프니츠와 바로크』, 이찬웅 옮김, 문학과지성사, 2004, 42쪽.

것이다. 라이프니츠가 '연속 합성의 미로'(labyrinthus compositione continui)라고 지칭했던 것[9]이 곧 칸트에게는 순수이성의 두 번째 이율배반에 해당한다. 물질의 세계를 이루는 최소 단위가 존재하는지 그렇지 않은지의 문제가 곧 그것이다. 그 답은 알 수 없다고 했던 칸트와는 달리, 무한공간으로 진행해가는 그 현기증 나는 흐름을 멈추기 위해 라이프니츠가 제시한 것은, 그 자신이 "자연의 진정한 원자"(les véritables Atomes de la Nature, 『단자론』 3장)라고 불렀던 단자(monade)라는 독특한 개념이다. 한 개체의 유일성을 보존하고 있는 개체의 영혼이며, 어떤 부분으로도 나뉠 수 없는 개체적 실체가 곧 단자이다. 21세기의 유물론자라면 세계를 이루는 최소 단위에 대해 아주 단순하게 말할 것이다. 세계를 구성하는 기본단위는 단 하나, 원자만이 있을 뿐이라고. 물질의 기본단위로서의 원자는 두 방향의 무한성을 지닌다. 한정 없이 커지는 방향의 무한성, 그리고 한정 없이 작아지는 방향의 무한성. 라이프니츠의 세계에서는 그 두 방향의 무한성을 각각 신과 단자(칸트에게서는 자유로운 인간의 영혼이 단자의 자리를 차지한다)가 방어하고 있다. 라이프니츠와 칸트에게서 불멸의 영혼(혹은 단자)과 신의 존재는 무한공간의 공포를 차단해줄 두 개의 방어막이었던 셈이다.

라이프니츠는 레이우엔훅의 현미경으로 미생물을 들여다본 적이

9 이상명, 「연속 합성의 미로: 아리스토텔레스와 라이프니츠에 있어 무한 분할의 문제」, 『철학』 111집, 2012. 5, 62쪽.

있었다.[10] 그는 망원경과 현미경을 통해 두 개의 무한성을 생생하게 경험할 수 있었던 세대의 일원이다. 수학적으로 말하자면 두 개의 정수 사이에는, 이를테면 1과 2 사이에는 무한개의 실수가 있다. 그렇다 해도 그것은 어디까지나 논리의 세계일 뿐이다. 현미경이 열어 젖힌 것은, 무한소의 세계로 가는 경험적인 관문이다.

무한대가 무한공간의 우주라면, 무한소는 깊이를 헤아릴 수 없는 심연과 같다. 망원경이 지붕을 날려버려 비를 피할 수 없게 만들었다면, 현미경은 바닥에 구멍을 뚫어 발밑을 함몰시켰다. 게다가 모든 개체들도 또한 그 자체가 무한성으로 이루어졌다고 한다. 무한 속으로 빨려들어가면서 머리 위의 무한을 바라보고 있는 존재 자체가 살아 있는 무한이라는 것이다. 그러니 사람이 내딛는 발걸음은 무한성의 심연을 딛고 무한공간을 향해 나아가는 셈이다. 라이프니츠는 이 현기증 나는 무한성의 세계에 두 개의 마개를 달아두었다. 전능자 신과 그의 작품인 단자가 있어 무한 세계의 앞뒤를 절단해낸다. 그래서 그가 상상한 세계는 무한하지만 그 무한성은 포장된 무한성, 닫힌 무한성이다. 그 세계에서 신과 단자는 무시무시한 괴물을 가두고 있는 두 개의 마개이다. 그 마개가 열린다면 어떤 일이 벌어질까. 현재 우리가 사는 세계가 곧 그것을 보여주고 있는 것이 아닌가.

10 토마스 데 파도바, 『라이프니츠, 뉴턴 그리고 시간의 발명』, 박규호 옮김, 은행나무, 2016, 240쪽.

6. 자연사의 시선: 다윈과 벤야민

자연은 거대한 카오스의 들판에서 근대가 발견한 새로운 절대성의 원천이다. 라이프니츠가 범주화한 네 개의 무한성으로 말하자면, 신과 단자(개체의 영혼)를 제외하고 남는 두 개의 무한을 하나로 결합하면 자연이 된다. 그 자연 속에서 무한대와 무한소는 하나로 이어져 있다. 데카르트가 연장(모든 것이 하나로 이어져 있는 전체)이라고 생각한 물체의 세계가 그 바탕에 있다. 무한으로 분할되는 세계가 또다시 무한으로 연결되어 있는 셈이다. '자연은 비약하지 않는다'(Natura non faci saltum)라는 라이프니츠의 금언은 이를 두고 하는 말이거니와, 150여 년 후의 다윈(Chales Robert Darwin, 1809-82)은 그것을 생명 세계의 모토로 받아들인다.[11] 1600년에 화형당한 과학자 브루노에 의해 무한성의 영역에서 추방령을 받았던 인격적 절대자로서의 신은, 그로부터 250여 년 후 『종의 기원』(1859)에 의해서는 아예 없는 존재 취급을 받는다. 자연신학의 방어막 속에서 목숨을 부지하던 창조론도 같은 처지가 된다. 인격신이 추방되어 텅 비어버린 자연의 들판을 바라보는 시선이 곧 박물학이자 자연사[12]의 시선이다. 거기에도 여전히 어떤 신성이 존재한다면, 그 신은 이신

[11] 찰스 다윈, 『종의 기원』, 김관선 옮김, 한길사, 2014, 242쪽.
[12] natural history는 박물학과 자연사, 두 가지로 번역된다. 박물학은 동물학, 식물학, 지질학 등이 포괄되었던 19세기적 개념이라서, 이들이 모두 독립한 현재에는 자연사라는 번역어가 더 적당해 보인다. 『종의 기원』 우리말 번역본에서는 naturalist는 박물학자로, natural history는 자연사로 번역했다.

론자들의 신이거나 아인슈타인이 믿는다고 했던 스피노자의 신일 수 있어도, 기독교나 유대교의 신은 아니다.

근대 유럽에서 자연은 힘을 잃어버린 인격신을 대신하여 절대성의 자리를 채워주었다. 자연법(law of nature)과 자연철학(natural philosophy), 자연사(natural history) 등에 자리 잡고 있는 자연들이 그러하다. 계시를 통해 자기 자신을 드러내는 신은, 『리바이어던』의 예에서 보듯이 근대성의 도래와 함께 더 이상 유효하지 않은 것이 되었다. 마녀와 마법이 사라지면 기적과 계시도 사라질 수밖에 없다. 초자연력에 대한 믿음이 미신이 되면 계시의 신은 더 이상 자기 뜻을 드러낼 방법이 없어진다. 신의 뜻을 알기 위해서는 이제 사람이 신성한 자리를 향해 다가갈 수밖에 없다. 신성한 신의 법의 자리를 차지한 것이 자연법이다. 3장에서 언급했듯이, 홉스는 자연법을 두고 신성한 실정법(divine positive law)이라 부른다. 그가 말하는 자연법은 사람의 본성에 기초를 두고 사람이 가진 이성으로 추론을 통해 도달한 것이다. 사람의 힘으로 도달한 것을 신성한 것이라 부르는 것은 신성모독이 아닐까. 거기에 도달하기 위해 쓴 이성이라는 도구 역시 절대자가 사람에게 준 선물이라고 하면 그뿐이겠다.

이런 논리는 자연철학(혹은 자연신학)에서도 역시 마찬가지가 된다. 뉴턴의 경우에서 보이듯이, 자연에 대한 관찰을 통해 그것이 얼마나 정교하고 치밀하게 만들어져 있는지를 밝히는 것, 그 정교함과 완전함을 통해 신의 뜻에 이르게 된다는 것이 자연철학의 기본적인 발상이다. 그것이 이신론의 전제이기도 하거니와, 실질적인 무신론

으로 귀결된다 하더라도 겉으로는 여전히 신의 존재를 인정하는 것이 이신론자의 태도이다. 하지만 신이 준 가장 큰 선물인 인간의 이성을 가지고, 신성함의 자리를 향해 가기 위해 자연에 접근해가다 보면, 어느덧 신의 자리는 희미해지고 자연 그 자체가 거대한 대상으로 부각된다.

『종의 기원』보다 정확하게 백 년 전에 발간되었던『도덕감정론』(1759)에서 애덤 스미스는 신(God)과 창조주(Author of nature), 자연(Nature)이라는 단어를 섞어 쓴다. 신과 창조주, 대문자 자연은 완벽한 동의어이고, 소문자 자연은 그 섭리가 실현되어 있는 것으로서, 문자적으로만 구분되는 사실상의 동의어이다.[13] 놀랍도록 정교하게 만들어진 자연과 그것을 만든 능력자 창조주가 하나가 되는 것은 자연신학적 사유가 임계치에 이른 것을 보여준다. 스미스에 따르면, 사회를 유지하게 하는 도덕 감정의 핵심에 있는 것은, '공평한 관찰자'(impartial spectator)의 공감 능력이다. 그것은 모든 사람들의 마음속

13 우리말 번역본에서는 Author of nature와 Nature를 모두 조물주로 번역했다. 다음 세 가지 예에서 드러난다. 1) "자연의 모든 부문에 조물주의 섭리가 골고루 나타나 있으므로, 우리는 인간의 나약함과 어리석음 속에조차 신의 지혜와 인자함에 감탄하지 않을 수 없다."(202쪽) / "But every part of nature, attentively surveyed, equally demonstrates the providential care of its Author, and we may admire the wisdom and goodness of God even in the weakness and folly of man."(p. 96) 2) "조물주가 사회를 위해 인간을 만들 때"(221쪽) / "Nature, when she formed man for society"(p. 105) 3) "조물주가 불행 중에 있는 사람의 훌륭한 태도에 수여하는 보상은 이처럼 그 태도의 훌륭함에 정확하게 비례한다."(272쪽) / "The reward which Nature bestows upon good behaviour under misfortune, is thus exactly proportioned to the degree of that good behaviour"(p. 129). 애덤 스미스, 『도덕감정론』, 박세일 · 민경국 옮김, 비봉출판사, 2016; Adam Smith, *The Theory of Moral Sentiments*, São Paulo: Metalibri, 2006.

에 있는 '내부 인간'(the man within) 혹은 '가슴속의 동거인'(inmate of the breast)의 존재로부터 말미암는다. 여기에서 그는, 신의 섭리(Providence)와 '보이지 않는 손'(invisible hand, 17년 후 『국부론』[1776]에서 유명해진 단어이다)을 실질적인 동의어로 사용하고 있으나,[14] 그 둘의 관계는 자연신학과 진화론의 관계와도 같다. '보이지 않는 손'의 작동(작용인)은 결과로서 알 수 있으나, 그것이 신의 섭리라는 것은 그렇지 않다. 즉, '보이지 않는 손'의 주인이 신이라는 것(목적인)은 확인되지 않는 것이다. 확인되지 않는 것은 결국 논리의 영역에서 사라질 수밖에 없다.

다윈이 열독했던 자연신학자 페일리(William Paley, 1743-1805)는, 정교한 시계를 만든 사람이 있듯이, 정교한 자연을 만든 존재가 없을 수 없다고 기독교의 신과 창조론을 옹호했다.[15] 그런데 자연이라는 시계는 살아서 저 혼자 움직일 뿐 아니라 변해간다는 것, 게다가 그 변화의 최종 지향점이 어디인지를 모른다는 것이 문제이다. 그렇게 알 수 없게 만들어놓은 것조차 신의 뜻이라 할 수도 있겠다. 그렇다면 그 신은, 자연이라는 시계를 만든 분이라 해도 '눈먼 시계제조자'(blind watchmaker)가 된다. 다윈이 발견해낸 원리가 바로 그 눈멂의 구조, 자기도 모르게 선택해버린 자연의 모습이다. 자연에 존재하는 생명의 고리들 사이의 인과는 존재하지만, 그 인과의 사슬이 어디에서 출발하여 어디로 향하는지는 알 수가 없다는 것, 곧 작용

14 『도덕감정론』, 346쪽.

15 리처드 도킨스, 『눈먼 시계공』, 과학세대 옮김, 민음사, 1994, 19쪽.

인은 있어도 목적인은 없다는 것, 그것이 곧 역사가 아닌 자연사의 시선이다.

이런 관점에서 볼 때, 다윈의 『종의 기원』이 지니고 있는 독특함은 자연에 대한 접근 방식에서 드러난다. 그가 자신의 작업을 이론화하기 위해서 동원하는 논리는 자연과 인공의 상사성이다. 그것은 대우주-소우주의 르네상스식 상사 관계를 연상시킨다. 예를 들자면, 자연이 만든 사람의 눈동자와 사람이 만든 망원경을 나란히 놓는 방식 같은 것이 그러하다. 하지만 르네상스식 사유와의 유사성은 겉모습만 그럴 뿐, 실상을 들여다보면 둘은 정반대의 방향임을 알게 된다. 르네상스의 대우주-소우주 상사 관계에서 우선적인 것은 대우주의 힘이다. 닫힌 무한성인 신의 질서가 우선적이고 그것이 그대로 지상에서 구현된 것이 지상의 질서이다. 예를 들자면, 일곱 개의 별(5행성과 해와 달)이 만들어내는 질서가 먼저 있고, 그 질서가 사람의 얼굴에서 일곱 개의 구멍을 찾아내는 방식이다. 하지만 다윈의 경우는 이 순서가 정반대로 뒤집어져 있다. 망원경(인공)과 눈동자(자연)의 관계에서 우선적인 것은 인공이다. 인공을 파악함으로써 자연으로 접근해가는 것이 『종의 기원』의 논리이다. 예를 들자면, 다음과 같다.

눈을 망원경에 비교하지 않을 수가 없다. 우리는 이 도구가 인간의 높은 지성이 오랫동안 작용함으로써 완벽하게 개선되었다는 것을 알고 있다. 따라서 눈도 이와 비슷한 과정을 거쳐 형성되었다고 유추하는 것

은 자연스럽다.(221쪽)

저 짧은 문장에서 주목되어야 할 것은, 출발점의 자리에 놓여 있는 것이 눈이 아니라 망원경이라는 사실이다. 요컨대 다윈은 사람이 확실하게 다룰 수 있고 알 수 있는 것에서 출발하여 미지의 세계로 나아가는 것이다. 전체를 먼저 획정하고, 그 원리를 인간 세계의 세부에 투여해 넣는 르네상스의 방식과는 반대로 되어 있다는 것이다. 『종의 기원』 첫 장의 제목이 '가축과 작물의 변이'라는 점, 진화론을 다루면서 그 출발점을 자연이 아니라 자연을 다루는 인간의 기술에서 시작한다는 사실은, 이런 논리 전개의 방향성을 감안한다면 당연할 것이다. 생명체의 역사가 지닌 커다란 원리로서 '자연선택'에 도달하기 위해, 다윈이 그 첫 발판으로 뽑아낸 것이 육종학과 원예학이다. 그 둘은 사람이 가축과 작물의 번식에 개입하여 사람이 원하는 변이를 만들어낸 과정과 원리를 보여준다. 길지 않은 시간에 사람이 할 수 있는 일을, 거대한 시간을 가진 자연이 못할 수가 없다는 것이 다윈의 생각이다.

인간이 세밀하고 조직적인 선택으로써 그레이하운드의 민첩성을 향상시킬 수 있듯이, 또한 인간이 품종을 개선하겠다는 생각을 하지 않으면서도 그저 가장 훌륭한 개를 선택함으로써 그들을 개량할 수 있는 것을 생각해보면 자연의 힘이 이보다 못할 이유가 없다.(127쪽)

개량하겠다는 특별한 의도 없이도, 위의 예문에서처럼 품종 개량
은 저절로 이루어지기도 한다. 자연이 특별한 의도를 지니고 있지
않아도, 말 그대로 자연적으로 이루어진 선택에 의해, 마치 품종이
개량되듯이 우월한 인자들이 살아남게 된다. "인간이 미래에 대한
예측 없이 그저 조직적인 선택의 수단을 이용해 엄청난 결과를 얻고
있는데 자연이 그러지 말라는 법이 있겠는가?"(120쪽)라는 문장에
서 보이는 것이 자연에 관한 다윈의 생각이다. 그리고 그 증거는 현
재 지구상에 살아 있는 다양한 생명체들의 모습 자체이며, 또한 지
층에 보존되어 있는 화석들이다. 그래서 다윈의 자연학의 한편에 육
종학과 원예학이 있다면, 다른 한편에는 지질학이 있다. 지질학이
밝혀주는 것은 죽은 자연(nature morte)의 역사, 즉 말없이 숨죽인
채 놓여 있는 생명체(still life)의 재현물, 즉 정물화에 해당한다. 그것
도 그냥 정물화가 아니라 해골이 함께 그려져 있는 17세기 네덜란
드의 바니타스 정물화이다.[16]

자연에서는 아무리 사소한 구조의 차이나 체질의 차이도 생존경쟁에
중요하게 작용할 수 있으면 그러한 차이가 보존된다. 인간의 소망과 노
력은 얼마나 무상한 것인가! 인간의 시간은 얼마나 짧은 것인가! 인간
이 만든 것은 모든 지질학적 시기를 거치며 자연에 의해 축적된 산물과
비교해볼 때 또 얼마나 보잘것없는 것인가! 그렇다면 우리는 자연의 산

16 nature morte, still life는 모두 정물화를 뜻한다. 바니타스 정물화에 대해서는, 2장을 참조할 것.

물이 인간의 산물에 견주어 훨씬 더 '진짜'일 수밖에 없다는 사실을 의심해야만 하는가? 자연의 산물이 복잡한 삶의 조건에 훨씬 더 잘 적응할 수밖에 없고, 훨씬 더 훌륭한 솜씨의 특징을 간직하고 있다는 사실을 믿지 않을 수 있는가?(120-1쪽)

다윈의 논리가 전제하고 있는 자연의 개념은 17세기 이래로 변화를 거듭해온 자연 개념의 종착역을 보여준다. 자기 자신을 박물학자(naturalist)로 규정하는 다윈에게 자연은 이제 대문자가 아니라 소문자 자연이 된다.[17] 대문자 자연이 사라지는 것은, 역사가 자연사가 되는 것과 궤를 같이한다. 다윈 앞에 있는 자연은 하나의 거대한 전체이자 비약을 모르는 존재이다. 그런데 문제는 그 전모를 제대로 볼 수 없는 인간의 한정된 시선이다. 땅속에 묻혀 있는 지질학적 연대기 속에, 하나로 이어진 자연의 흔적이 흩어져 있다. 목걸이가 끊어져 흩어진 진주 알갱이처럼, 수많은 '잃어버린 고리'들이 산재해 있다. 그것이 다윈 앞에 있는 '비약하지 않는 자연'의 모습이며, 자연신학에서 신학이 있던 자리에 역사가 들어섬으로써 만들어진 자연사(=박물학)의 시선에 포착된 대상이다. 자연사는 축적된 시간의 무게가 지닌 거대한 중량감으로 사람에게 다가온다. 그 원리는 추론할

[17] "박물학자 자격으로 비글호를 타고 항해하던 중"이 『종의 기원』의 첫머리이다. 자연이라는 단어는 특히 4장 '자연선택'에서 많이 사용되는데, 예외적인 경우도 없지 않으나 대부분이 소문자 자연으로 표기된다. Charles Darwin, *On the Origin of Species*, A Penn State Electronic Classic Series Publication, 2001, pp. 80–1.

수 있지만 그것이 실현된 전체 모습은 알 수 없는 것으로, 지질학의 연대기 속에 조각조각 흩어져 파편화된 것으로, 그래서 무엇보다도 고고학자의 시선 앞에 놓인 폐허와 같은 이미지로 다가오는 것이 자연사이다.

그와 같은 자연의 이미지는, 벤야민이 바로크 유럽의 드라마를 통해 보았던 것이기도 하다. 그에게 17세기 바로크 드라마는 그 안에 자연사적 시선이 전면으로 부각되어 있다는 점에서 문제적이다. 거기에 슬픔과 우울이 가득한 것은, 사람의 운명이 바로 그 폐허로서의 자연을 배경으로 자리 잡고 있기 때문이다. 바로크의 드라마가 과장되고 일그러진 것은 자연사적 시선이 주는 거대한 공허감이 작동하고 있기 때문이다. 바로크의 드라마가 무대에 올린 자연은, 르네상스 때의 자연처럼 거룩한(verklärt)[18] 것이 아니라 쇠락해가는 어떤 것이며, 바로크 시대가 자신의 것으로 주조해낸 알레고리라는 양식의 바탕에는 바로 그 폐허로서의 자연이 있다. 역사가 아니라 자연사의 시선으로 볼 때, 인간 역시 결국 몰락할 수밖에 없는 운명을 지닌 자연의 일부가 된다. 물론 그와 같은 인간의 운명은 당연한 것이라 하겠지만, 그 당연한 운명을 무대에 올려 연극화하는 일이 문제라는 것이다. 그것이 벤야민이 파악한 바로크적인 것의 핵심이다. 자연이 자연신학의 대상이 아니라 자연사의 대상이 되는 것도

18 이 구절은 "정화된 자연"으로 번역되어 있다. 발터 벤야민, 『독일 비애극의 원천』, 조만영 옮김, 새물결, 2008, 235쪽. 원문을 참고하여 수정했다. Walter Benjamin, *Gesammelte Schriften*, *Band I-1*, Frankfurt am Main: Surkamp, 1980, S. 299.

문제적이지만, 사람이 자연사적 시선에 포착되는 것이 훨씬 더 문제
적이다.

 자연사가 전면에 등장하는 순간 자연신학은 사라질 수밖에 없다.
객관적 주장 없는 순수한 주관으로서의 믿음이나 절대자와의 비밀
스러운 교제는 있을 수 있어도, 논리로서의 신학은 자연사의 들판이
지닌 압력을 버티기 힘들다. 시간성이 만들어낸 폐허를 통해 자연사
가 바라보는 것은 자연이라는 '보이지 않는 손'의 주체, '자연선택'의
주체이다. 그것이 신의 섭리일 수 있다는 생각은 자연사 속에 들어
설 여지가 없다. 이런 경우 다윈은 '무의식적'이라는 단어를 사용하
거니와,[19] 그 단어는 nature라는 단어의 번역어 '자연(自然)'이 지닌
본래 의미 '저 스스로 그러하다'라는 말과 상응한다. 자연을 만든 시
계제조자의 존재는 여전히 유효할 수 있고, 또 그가 만든 시계가 정
교하게 작동하는 것은 맞다고 할 수도 있겠지만(오작동까지 그 정교함
의 일부이다), 그가 시계를 왜 만들었고, 작동하는 시계의 종국적 존
재 이유가 무엇인지에 대해서는 누구도, 시계제조자 자신도 말하지
못한다. 알고 있다고 해도 입이 없어 말할 수 없고, 말할 수 있다 해
도 사람에게는 그 말을 들을 귀가 없어 말이 전해지지 않는다. 최소
한 다윈의 세계에서는 그러하다.

19 다윈이 사용하는 '무의식적'이라는 단어는 '특정한 의도 없이'라는 뜻이다. "이와 같은 모든
변화의 원인에 대해 나는 선택의 누적된 작용을 믿으며, 조직적이고 빠르게 적용되든 효과적이기
는 하지만 무의식적이고 느리게 적용되든 간에 모두 엄청난 힘을 발휘한다는 것을 확신하고 있
다."와 같은 구절이 대표적이다. 『종의 기원』, 앞의 책, 80쪽. 번역은 앞의 영문판을 기준으로 일부
수정했다.

한때의 절대 능력자는(아직도 그가 존재하는 것이 맞다면) 눈멀고 말 못하고 심지어 자폐증에 빠진 딱한 신이 되었다. 그러니 방법이 없지 않은가. 코마 상태에 빠진 신을 구하러 내가 갈 수밖에. 그것이, 운명의 문을 열고 풍경 속으로 입장하는 사람의 마음속 천공에서 울려오는 소리이겠다.

7. 비애의 형식: 밀란 쿤데라

운명애의 시선으로 바라보자면, 한 사람의 운명은 역설과 아이러니로 가득 찬 들판과도 같다. 운명은 우연의 연쇄로 가득한데 곰곰 생각해보면 그럴 수밖에 없는 필연적인 일이었다. 그것은 루카치의 표현을 빌려 말하자면 "신에 의해 버림받은 세계가 신에 의해 가득 차 있음"[20]을 깨닫는 것이라 할 수 있다. 좀더 정확하게 말하자면, 신이 떠난 세계에 가득 찬 것은 신이 아니라 신의 뜻이라고 해야 할 것이다. 계시하고 개입하는 신이 사라져야 비로소 생겨날 수 있는 것이 신의 뜻이기 때문이다. 운명의 문을 열고 풍경 속으로 진입하는 사람들의 발걸음이 바로 그 충만한 신의 뜻을 증언한다.

그들에게 운명은, 라캉의 용어로 말하자면 '타자의 결여의 기표' (signifier of lack in the Other)[21]와 같다. 그것은, 상상계에서 출발한

20 루카치, 『소설의 이론』, 김경식 옮김, 문예출판사, 2004, 107쪽.

사람의 마음이 상징계를 넘어 도달할 수 있는 가장 높은 지점에 위치해 있는 단어이다. 운명이 놓여 있는 지점에서 보자면, 세계는 비애로 가득 차 있다. 자기 운명을 바라보는 사람은 신이 코마 상태에 빠졌음을 알게 되기 때문이다. 그럼에도 불구하고, 혹은 그렇기 때문에 더욱더 그 길을 가겠다고 나서는 사람들, 자기 운명을 승인하면서 그 시선을 다시 미래로 돌린 사람들은, 운명애를 가슴에 품은 사람들이다. 그들의 의지가 신의 부재를 메우고, 그럼으로써 그들의 행위는 운명애의 표상이 된다. 운명은 인식의 대상이지만, 운명애를 만드는 것은 자기 운명을 받아들이는 사람들의 행위이자 실천이다.

운명을 정해준 신이 없는데도 운명애를 가슴에 품은 사람, 풍경이라는 절대공간 속으로 진입하는 사람은 도처에 있다. 밤하늘의 별을 보며 "나에게 주어진 길을 걸어가야겠다."(「서시」)라고 생각하는 사람이 시인 윤동주 한 사람일 수는 없다. 누구도 그들에게 삶의 길을 알려주지는 않았다. 그들이 바라보는 삶의 길은 그들 자신이 찾아낸 것이다. 그럼에도 그들은 그 길이, 사람들에게 자기 고유의 장소가 그렇듯이 누군가로부터 주어진 것이라고 생각한다. 그 누군가에 해당하는 것이 '타자의 결여의 기표'이다. 그 기표의 자리에는, 한 사람이 가치 있고 고귀하게 생각하는 것이라면 어떤 단어도 올 수 있다. 일반명사도 추상명사도 혹은 고유명사도 가능하다. 다만 그 단어가 문장 속에서 구사됨으로써 만들어내는 의미는 그 자신의 몫이다. 명

21 Jacques Lacan, *Écrits*, translated by Bruce Fink, New York: W. W. Norton & Company, 2006, pp. 693–700.

사라는 텅 빈 틀을 채워내는 것은 그것을 바라보는 시선으로서의 형용사이자, 그 시선을 활성화시키는 행위로서의 동사들이다.

한 남자와 한 여자가 만나서 사랑하고 결혼하여 함께 살다 죽었다. 이것은 일반성의 차원이다. 잘나가는 외과 의사 이혼남 독신주의자가, 출장길에 시골 처녀를 만나 눈이 맞고 결국 사랑에 빠져 결혼하게 되었다. 그 사랑 때문에 그는 자기 경력을 포기하고 시골 농장의 트럭 운전사가 되어 교통사고로 죽었다. 이것은 일반적이지 않다. 우리가 운명이나 운명애에 대해 이야기한다면 이 수준에서이다. 밀란 쿤데라의 소설 『존재의 참을 수 없는 가벼움』(1984)은 자기 운명 속으로 입장하는 사람의 모습을 보여준다. 소설의 작가=내레이터가 시간을 뒤섞어 그들의 운명을 미리 공개해두었기에, 흡사 두 주인공의 행위는 자기 운명을 알고 살아가는 사람처럼 보이기도 한다. 물론 그것은 독자의 착각이겠지만, 그 착각이라는 것도 그렇게 단순한 것이 아니다.

운명애가 하나의 의지라면 그 의지에는 무의식도 충동도 함께 있을 수밖에 없으며, 그것이 지시하는 것은 삶의 디테일이 아니라 방향성이다. 결국 누구나 죽게 되어 있다는 수준도 아니고 또 어떻게 구체적으로 죽게 된다는 수준도 아닌 것, 세상은 우연으로 가득 차 있으나, 그 우연들이 만들어내는 어떤 선 하나를 선택하는 것, 그리고 그 선택이 지시하는 길에서 자기 충실성의 거처를 발견하는 것, 그것이 운명애의 방식이다. 거기에는 무의식의 차원도 뒤섞여 있을 수밖에 없다는 것이다.

1968년 봄 프라하가 소련의 침공을 받아 참혹하고 답답한 세상이 되었을 때, 실력 있는 외과 의사 토마시와 그의 아내 테레자는 결혼 7년째였다. 그들은 스위스의 취리히로 이주하여 자유로운 삶을 누리고자 했으나, 토마시의 바람기를 견딜 수 없었던 테레자가 반년 만에 프라하로 돌아가고 토마시가 그 뒤를 따랐다. 자유로운 영혼의 소유자 토마시는 전체주의 권력 집단과 각을 세워 결국은 사회적 영락의 길을 걷는다. 유리창 청소부가 되고, 결국은 시골에 있는 농장으로 가게 된다. 테레자도 그 길을 함께한다. 그래서 무엇이 문제라는 것인가. 토마시가 취리히에 있을 때, 그를 초대했던 병원 원장은 테레자를 따라 프라하로 돌아가고자 하는 토마시에게 묻는다. 꼭 그래야 하는가. 천성적으로 자유주의자인 토마시가 전체주의 지옥으로 변해버린 프라하로 돌아가겠다니 묻는 말이었다. 토마시가 답한다. 꼭 그래야만 한다. 베토벤 현악4중주 16번의 모티프가 되는 독일어 문장, 'Es muss sein!'(그래야 해!)은 그의 운명애의 표현이 된다. 물론 그것이 토마시의 경우에 국한되는 것은 아니다. 어떤 운명애도 당위가 아닌 것은 없다. 한 사람의 의지가 결정하는 것은 삶의 디테일이 아니라 삶의 방향이다. 그 방향을 포기하지 않는 것이 운명애의 표현이다. 토마시의 선택 역시 마찬가지이다. 그것이 자기 삶에 대한 충실성을 표현한다.

소설은 전체가 7장으로 이루어져 있거니와, 토마시와 테레자는 3장 말미에서 죽는다. 한 작중인물(토마시와 테레자의 친구이자 또 다른 주인공인 사비나)이 그들이 죽었다는 통지를 받는다. 소설이 절반쯤 진

행되었을 때 날아온 주인공들의 죽음을 알리는 편지는, 사실 독자에게 배달된 것과 다름없다. 따라서 4장 이후로 펼쳐지는 두 사람의 이야기는, 독자에게는 이미 죽은 사람들의 이야기가 된다. 소설 중간에 주인공들의 사망 통지서가 배달된 것은 그렇게 읽으라는 작가의 요구이겠다. 그런데 4장의 첫 장면, 그러니까 그들이 죽은 후의 이야기 첫 대목에는 프라하에서 유리창 청소부로 전락한 토마시가 미친 듯이 바람을 피우는 이야기가 배치되어 있다. 일을 끝내고 한밤중에 집에 온 테레자가 잠든 토마시의 머리에서 풍겨오는 다른 여자의 '국부 냄새'에 진저리를 치는 장면으로 시작된다. 충동 기계처럼 바람을 피우는 남자도 그것을 못 견뎌하면서도 그 남자와 함께 사는 여자도, 이미 죽은 사람이라는 것을 독자들은 알고 있다. '바람 피우는 유령'을 전면에 배치해놓은 이와 같은 구성은, 쿤데라의 통렬한 유머 감각이라고 해야 할까. 그것이 유머라면 우주적 유머라고 해야 하겠으나, 김영하가 장편 『검은 꽃』(2003)에서 보여준 것과 마찬가지로, 그 자체가 아이러니인 삶에 대한 냉정한 통찰이라 해야 할 것이다.

소설의 마지막은 토마시와 테레자가 시골 마을 작은 호텔에서 마을 사람들과 함께 춤을 추는 장면으로 구성되어 있다. 프라하에서 떠나온 토마시는 트럭 운전사가 되었고, 테레자는 소를 친다. 거기에서 그들은 식구였던 개 카레닌을 잃었다. 암에 걸려 고통받는 개를 토마시가 안락사시키고 묻어주었다. 개를 보내는 그들의 애도가 기이하게 다가오는 것은, 독자에게 그들은 이미 죽은 존재이기 때

문이다. 이미 죽은 사람들이 죽어가는 개의 모습에 가슴 아파하고 있는 것이다. 그렇게 개를 보내고 또 이상한 꿈을 꾸고, 상처가 되었던 관계들을 한발 떨어져 바라보면서 그들은 춤을 춘다. 그들이 추는 춤은 다음 날 죽을 사람들의 춤이고, 이미 죽은 사람들의 춤이기도 하다. 그들은 낡은 트럭 때문에 사고로 죽었다고 밝혀져 있으니, 이 장면은 그들이 죽기 직전의 장면이겠다. 이미 죽은 사람들이기 때문에 소설 속에서 다시 죽지는 않는다. 소설의 마지막 장면은 이러하다.

그들은 피아노와 바이올린 소리에 맞춰 스텝을 밟으며 오고 갔다. 테레자는 그의 어깨에 머리를 기댔다. 안개 속을 헤치고 두 사람을 싣고 갔던 비행기 속에서처럼 그녀는 지금 그때와 똑같은 이상한 행복, 이상한 서글픔을 느꼈다. 이 슬픔은 우리가 종착역에 있다는 것을 의미했다. 이 행복은 우리가 함께 있다는 것을 의미했다. 슬픔은 형식이었고, 행복이 내용이었다. 행복은 슬픔의 공간을 채웠다.

그들은 테이블로 돌아왔다. 그녀는 그러고도 조합장과 두 번, 젊은 남자와 한 번 춤을 췄다. 젊은 남자는 너무 취해서 그녀와 함께 스테이지에 쓰러졌다.

그런 뒤 네 사람 모두 위층으로 올라와 방으로 들어갔다.

토마시가 문을 열고 불을 켰다. 그녀는 나란히 붙어 있는 침대 두 개와, 머리맡 램프가 달린 탁자를 보았다. 불빛에 놀란 커다란 나방이 전등갓에서 빠져나와 방 안을 맴돌기 시작했다. 아래에서 희미하게 피아

노와 바이올린 소리가 들려왔다.(506-7쪽)

　이 장면을 포착하는 시선은 우선 테레자의 것이다. 테레자는 자기 욕심 때문에 유능한 외과 의사 토마시의 경력을 망쳐버렸다는 죄책감을 지니고 있다. 그러나 토마시는 그런 테레자의 생각을 강렬하게 부정한다. 그리고 둘은 춤을 춘다. 위 장면에서 두드러지는 것은 "슬픔은 형식"이라는 말이다. 바로 앞 장면에는 테레자의 꿈 이야기가 나온다. 거기에는 공포와 슬픔이 대조되어 있다. 공포는 하나의 충격이지만, "슬픔이란 우리가 무엇인가를 안다는 것을 상정한다"(493쪽)고 되어 있다. 무엇을 안다는 것일까. 그들이 무언가를 안다면 그것은 단 하나, 그들 자신의 운명일 수밖에 없다. 여기에서도 그들이 아는 바로 그 운명이란 디테일이 아니라 방향성이다. 그들이 언제 어떤 방식으로 죽을 것이라는 따위가 아니다. 그들이 알고 있는 것은, 자기가 타고 있는 배가 조만간 난파할 수밖에 없다는 사실, 그럼에도 그것을 의식하지 않은 채로 살아간다는 사실이다. 그것을 안다는 것을 의식하고 있는 한, 그것을 의식하면서 사는 한, 죽음의 시선이 포착해내는 삶의 형식은 비애일 수밖에 없다.

　테레자가 그 비애의 공간을, 토마시와 함께 있는 행복으로 채웠다고 쿤데라는 쓴다. 하지만 그것은 쿤데라의 착각이라고 해야 한다. 사랑하는 사람과 함께하는 행복이 있어 슬픔이 물러서고 공간이 채워지는 것이 아니라, 그곳이 비애의 공간이기 때문에 둘이 함께 있음이 비로소 행복일 수 있다고 해야 한다. 1장에서 보았듯이, 이창

동의 영화 〈시〉가 표현한 것이 바로 그것 아닌가. 어떤 내용이든 상관없이 그것을 행복으로 만드는 것은, 그것을 둘러싸고 있는 틀과 형식이 죽음이자 비애의 시선이기 때문이다. 그것이 운명애의 기본 형식이다. 자기 운명의 궁극적 방향을 알고 있는 사람에게 주어진 것은 비애의 형식이다. 그것을 알고 그 내용을 채우는 사람에게, 그의 행위는 그것이 무엇이든 그 자신의 보람이자 행복일 수 있다.

이 장면을 포착해내는 또 하나의 시선은 작가로 추정되는 내레이터의 것이다. 그는 신의 시선으로 테레자와 토마시가 죽음을 향해 가는 모습을 지켜본다. 좀더 정확하게는, 소설의 내용에 수시로 논평함으로써 그가 거기에서 지켜보고 있음을 독자들에게 공개한다. 테레자와 토마시라는 인물을 만든 방식까지 공개하는 것으로 소설의 얼개가 짜였던 터라, 그런 정도는 이상할 것이 없다. 그렇다면 작가 쿤데라는 무엇을 보고 있는가. 답은 풍경이라고 해야 한다. 그렇다면 그는 지금 그 자신을 바라보고 있다는 것인가. 당연히 그렇다고 해야 한다. 그렇다면 그는 지금 자기의 죽음을 바라보고 있다는 것인가. 여기에 대해서도 물론이라고, 세 번 그렇다고 대답해야 할 것이다. 여기에서 한발 더 나아가, 쿤데라뿐 아니라 소설을 쓰는 사람들은 모두 풍경이라는 절대공간 속에 들어와 있다고 해야 한다. 이런 뜻에서, "보바리 부인은 바로 나다"라고 한 플로베르의 말[22]이 그에게만 해당되는 것일 수는 없다. 모든 소설은 작가 자신의 이야기이다. 소설가가 인물을 만들고 사건을 꾸며내 그 속에서 움직이게 해도, 이야기하는 과정을 통과하는 순간 인물들의 이야기는 결국 자

기 자신의 것이 된다.

여기에서 두 발 더 나아가, 보통 사람들도 소설가와 다르지 않다고 주장한다면 어떨까. 물론 사람들이 삶을 살아가는 방식이 소설가들이 허구 세계를 만들어내는 방식과 같다고 하기는 어렵다. 삶의 방식이 한쪽은 허구이고 다른 쪽은 실제(사람들이 실제라고 말하는 실제)이기 때문이다. 하지만 인물을 설정하고 그 인물에게 자기 성격의 길을 가게 한다는 점에서라면 어떨까. 그런 점에서라면 그 둘이 근본적으로 다른 것은 아니라고 해야 하지 않을까. 다른 점은, 소설가는 자기 세계의 인물들에게 그 역할을 시키는 반면, 사람들의 경우는 자기 자신에게 역할을 주고 자기 자신을 연기한다는 점이다. 그런 정도를 제외한다면 차이는 없다고 해야 할 것이다. 그러니 소설가만이 아니라 모든 사람들이 풍경이라는 절대공간 속을 살아간다고 해야 할 것이다. 그 사실을 의식하고 있는 사람과 그렇지 않은 사람이 다를 뿐이다.

한 사람이 절대공간 속을 살아간다는 것은 그가 무언가를 알고 있는 존재임을 뜻한다. 자신의 의지와 무관하게 세상에 던져졌음에도 불구하고, 어느 순간 무언가를 알고서 그 공간 속으로 자진해서 들어온 존재가 되었음을 뜻한다. 테레자가 꿈속에서 느꼈듯이, 무언가

22 플로베르가 직접 했다는 이 말은, 1909년에 발표된 데샤르므(Descharmes)의 논문에서, 플로베르에게 그 말을 직접 들었다고 주장하는 사람의 증언이 간접 인용됨으로써 알려지기 시작했다. 이 말에 대해, 1935년 티보데(Thibaudet)가 신뢰할 만하다고 했고, 여러 사람들이 플로베르의 말로 인정함으로써 이제는 사실로 통용된다. 박선희, 「『보바리 부인』의 한국 대중 수용: 1950~80년대 신문과 잡지 기사를 중심으로」, 『프랑스어문교육』 57, 2017. 6, 232-3쪽.

를 아는 사람에게 삶은 비애의 형식일 수밖에 없다. 알고 있지만 피할 수는 없는 거대한 것이 자기 앞에 있기 때문이다. 그것을 깨닫는 순간은, 자기가 무언가를 아는 사람이었음을 그 자신이 비로소 알게 되는 순간이다. 그 순간 그의 눈에 세상 사람들은 두 종류로 보일 것이다. 자기가 절대공간 속을 살아가고 있음을 아는 사람과, 그것을 아직 알지 못하고 있는 사람.

그 앎이 그로 하여금, 자기 앞에 존재하는 비애의 형식을 깨닫게 하고, 그에게 운명애의 동지들을 발견하게 해준다. 그 앎이 그로 하여금, 절대공간의 삶이 그에게 행복일 수 있는 것은 비애의 형식이 그에게 선물해준 바로 그 동지들 때문이라고 말하게 한다. 요컨대 자기가 발견한 비애의 형식이 운명애의 동지들을 찾아주는 힘인 셈이니, 주어진 형식으로 존재하는 그 비애야말로 그 자체가 행복의 원천이라고 해야 하겠다.

8. 풍경의 윤리

풍경은 한 사람의 마음속에서 운명애가 터져 나오는 순간의 그림이다. 누구에게나 풍경은 형용사로 다가온다. 머리가 아니라 가슴으로, 생각이 아니라 느낌으로 다가오는 탓이다. 바보-형용사의 진정성은 포석(鋪石)으로 깔끔하게 포장된 명사들의 세계를 들썩거리게한다. 형용사가 명사의 세계를 습격하여 풍경의 문이 열리면 동사의

세계가 시작된다. 형용사에서 동사로 이어지는 길은, 운명이 운명애로, 명사의 세계 밑에서 움직이던 욕망이 충동으로 이어지는 길이기도 하다.

형용사의 세계는 비타협적으로 진정성을 추구하는 바보-성자의 나라이다.[23] 산초 판사가 그랬듯이, 형용사는 사랑에 빠진 품사다. 그 사랑의 대상이 누구인지는 중요하지 않다. 형용사의 세계가 문제 삼는 것은 사랑을 가동시키는 마음의 진정성이다. 형용사 세계의 시민들을 못 견디게 하는 것은 명사 세계가 지닌 가식과 형식주의이다. 형용사 나라의 시민들에게, 대상 같은 것을 따지는 것은 속물적일 뿐이다. 사랑에 빠진 사람들에게 외관이나 틀이나 형식은 아무런 중요성을 지니지 못할 뿐 아니라, 오히려 그 사랑의 진정성에 방해가 된다.

명사 세계의 시민은 계획하고 계산하는 속물-현인들이다. 여기에서 중요한 것은 느낌이 아니라 앎이다. 그 앎도 가슴의 앎이 아니라 머리의 앎이다. 명사에게 중요한 것은 규정과 격식과 틀이다. 명사는 압도적으로 밀어닥친 감각적 재료들을 분류하고 조직하여 개념화한다. 대책 없이 날뛰는 철부지 형용사가, 명사에게는 경멸의 대상이면서 한편으로는 부러움의 대상이기도 하다. 사리를 짐작하고 사태를 파악하는 명사는 흐트러지지 않는다. 그래야 명사일 수 있다. 명사는 판단한다. 이것은 현명하고 저것은 바보 같다. 명사가 보

23 명사/형용사/동사를 속물/바보/광인과 연결시킨 것은 「속물 바보 광인 사이에서, 부사처럼」이라는 글에서였다. 이 글은 졸저 『미메시스의 힘』(문학동네, 2012)에 수록되어 있다.

기에 형용사는 자기에게 밀려온 상태 속에 갇혀 있는 바보이다. 자기 세계에 대한 비타협적 추구가 사람들을 다치게 한다. 그로부터 한발 떨어져 나와 그것을 바라보는 것이 명사의 일이다.

동사의 시선으로 본다면, 형용사도 명사도 제자리에서 꼼짝하지 못하는 품사들이다. 형용사는 풍경의 압도적인 느낌 속에 빠져 허우적거리고, 명사는 풍경을 눈앞에 두고도 수수방관으로 그저 바라보고 있을 뿐이다. 철없는 형용사는 깡충거리고 폴짝거리고, 자기가 설정한 한계 밖을 벗어나지 못하는 명사는 혼자서 끙끙거리며 속앓이를 한다. 명사와 형용사가 움직일 수 있기 위해서는 타자와의 접촉이 필요하다. 동사가 그것들을 문장으로 만들어준다. 다른 품사를 만나서 문장을 이루거나, 대화적 상황 속으로 들어가 수행성을 지닐 때, 명사와 형용사는 비로소 움직일 수 있게 된다.

사람의 입에서 발화되어 나오면, 명사도 형용사는 모두 동사가 된다. 한 사람이 말한다. 아름답군요. 듣는 사람은 생각한다. 어쩌라는 말인가. 공감을 표하라는 말일 수도, 나는 저런 것을 아름답다고 느끼는 사람임을 알아달라는 말일 수도, 저 아름다운 것을 사달라는 요청일 수도, 아무 말이나 좋으니 말 좀 하자는 말일 수도 있다. 그 자리에 형용사가 아니라 명사가 있어도 사정은 마찬가지이다. 대화라는 상황은 그 안에 있는 명사와 형용사들을, 또한 부사까지도 동사의 휘하에 집어넣거나 동사로 만든다. 좀더 정확하게 말하자면, 그 모든 품사들이 애당초 동사였음을 깨닫게 한다고 해야 하겠다. 대화 상황 속에 등장하는 순간 그 품사들은 자기 본래 상태로 활성

화된다고 해도 좋겠다.

개체발생의 관점에서 보자면, 사람은 누구나 동사로 태어나서 형용사를 거쳐 명사의 세계에 도달한다. 울고 먹고 자고 꼼지락거리는 동사의 세계에 태어나, 느낌을 알고 표현하는 형용사가 되고, 그 끝에 공동생활의 범절을 갖추게 되면 그는 비로소 명사의 세계에 이른다. 명사가 된다는 것은 자기에게 주어진(혹은 자기가 선택한) 틀에 자기 자신을 담는 것이며, 또한 다른 명사들과의 네트워크 속으로 진입하는 것이다. 자기에게 중요한 의미로 다가오는 추상명사의 내실을 스스로 채워야 하고, 자기 주변에서 나타났다 사라지는 수많은 고유명사들을 관리해야 한다. 명사의 세계에 들어서는 것은, 라캉의 용어로 말하자면 공동생활이 요구하는 상징적 거세를 받아들이는 것이다. 그럼으로써 그는 비로소 한 사회의 주체가 된다.

풍경은 주체가 거주하는 바로 그 명사의 세계를 요동치게 만든다. 습격하는 풍경이란, 진정성의 이름으로 명사의 세계를 공격하는 형용사의 행위들이다. 형용사가 제기하는 진정성에 대한 질문은 명사의 세계가 지닌 성벽을 무너뜨려 그 내부에 있는 것이 다만 공허뿐이었음을 노출시킨다. 그 공허로부터 풍경의 응시가 쏟아져 나온다. 그것은 주체로 하여금, 자기 안에서 언어화되지 못하고 있던 욕망을 보게 한다. 좀더 깊은 곳에서 꿈틀거리는 충동의 모습을 확인하게 한다. 다시 라캉의 용어법을 써서 말하자면, 동사는 충동이고 형용사는 욕망이며 명사는 요구에 해당한다. 풍경의 문이 열리고 3인칭 카메라가 작동하기 시작하면, 요구도 욕망도 충동이 된다. 동사

의 세계를 열어젖히고 충동을 포착해내는 것은 곧 죽음의 시선이기도 하다.

근대 세계의 보통 시민이라면 누구나, 자기에게 중요하고 의미 있는 사람들이 성자나 초인이 아니라 현인이기를 원한다. 형용사나 동사가 아니라 명사이기를 원한다는 것이다. 우리 시대가 계산과 이익을 근간으로 하는 속물-현인의 시대이기 때문이다. 사람의 목숨을 가장 중요하게 생각하고, 사리 바르게 살려고 노력하되 시의적절하게 판단하고 행동하여 다른 사람들과의 관계를 어그러뜨리지 않는 현명한 사람이 되는 것, 그것이 사람들이 자기 가족과 친구들에게 원하는 것이다. 또한 그의 가족과 친구들이 그에게 원하는 것이도 하다. 그런 사람이 되는 데 성공한다면, 혹은 그것을 위해 노력한다면, 그는 다른 사람들의 인정과 존경을 받고 또 다른 사람들의 멘토가 될 수 있다.

이에 비하면 바보-성자와 광인-초인은 근대적 일상에서 벗어난 비상사태의 존재들이다. 비타협적으로 올바름을 추구하거나 목숨을 던져 대의를 실현하는 사람들, 자기희생을 통해 믿음을 실천하거나 신조를 구현하고 그리하여 한 무리의 정신적 지도자가 되는 것이 성자와 초인의 일이다. 초인은 새로운 세상을 열어젖히고 그 세상 너머로 사라져가는 사람이다. 초인의 행로와 운명 자체가 성스러운 풍경이 된다. 성자는 초인이 열어젖힌 세계와 그 역사의 진정성을 믿는다. 그 역사가 숨 쉴 수 있는 장소를 만들고 그 역사의 성스러움을 지키기 위해 자기희생을 마다하지 않음으로써 스스로 역사가 된다. 초

인과 성자에게 견딜 수 없는 것은 속물들의 형식주의이다. 속물의 시선으로 보자면, 초인은 사람을 전율시키는 두렵고 무서운 존재이고, 성자는 사람들을 불안에 빠뜨리는 불편한 존재이다. 초인과 성자는 그 존재 자체가 비상사태의 표상이기 때문에, 누구도 평범한 일상에서 분란을 원하지 않듯이, 성자를 존경하고 초인을 우러르면서도 그들이 몰고 올 비상사태가 자기 현실 속으로 들어오는 것을 원하지 않는다. 자기 가족과 친구가 그런 존재가 되기를 원하지 않는다.

우리 모두는 처음에 아무 말도 통하지 않는 아주 조그맣고 냄새 좋은 광인이었다가, 또한 자기가 원하는 것만을 비타협적으로 맹렬하게 추구하는 작고 고집스러운 바보였다가, 가까스로 말이 통하고 다른 사람들과 소통할 수 있는 속물이 되었다. 근대성의 공간 속에서 그런 존재들이 만들어낸 세계가 속물-현인의 세계이다. 자기의 속물성을 모르(는 척하)는 존재가 속물이고, 자기의 속물성을 철두철미 깨닫고 비(非)속물성을 실천하려 하는 존재가 현인이다. 속물이 눈앞의 작은 이익을 탐하는 사람이라면, 현인은 좀더 크고 근본적인 이익을 생각하는 사람이다. 그럼에도 그 둘은 모두 계산과 이익 추구의 공간을 벗어나려 하지 않는다는 점에서 같은 세계의 시민들이다. 속물-현인의 시선으로 보자면, 사랑을 추구하는 바보-성자와 올바름을 추구하는 광인-초인들은, 이익과 계산의 영역을 벗어나 있다는 점에서 근본적으로 다른 차원의 존재들이다.

풍경의 습격은 바로 이 속물-현인의 세계에 속하는 사람들, 근대적 공간의 거주자들에게만 이루어진다. 바보와 광인에게는 풍경의

습격이 있을 수 없다. 그들은 이미 풍경 속을 살고 있거나 그들 자체가 풍경이기 때문이다. 풍경은 속물-현인 세계의 시민들에게 잠시 열린 창문과도 같다. 그 창으로 그들은 바보-성자와 광인-초인의 세계를 맛본다. 그 순간 단정한 포도(鋪道)는 들썩거리고 근대성은 일그러져 왜상이 된다. 그 일그러진 모습이 세계의 진짜 모습이 아니란 것은 누구도 보증하지 못한다. 다만 나는 내 친구들과 함께 가는 길을 선택했을 뿐이다.

풍경의 문이 열려 명사가 형용사가 되고 또 동사가 된다 해도 그것은 어디까지나 순간의 일이다. 근대 세계가 시민들에게 요구하는 것은 명사의 삶이기 때문이다. 그 세계의 시선으로 보자면 형용사와 동사의 세계는 퇴행일 뿐이다. 근대성의 세계를 벗어나려 하지 않는 한, 누구도 명사 되기의 운명을 피할 수 없다. 우리에게 풍경이 다른 무엇이 아니라 비애의 형식인 것은, 테레자가 그랬듯이 우리는 무언가를 알고 있(다고 스스로 생각하)는 존재들이기 때문이다. 우리가 풍경의 문을 열고 들어가 무언가를 보았다면, 이제 남은 것은 그 저항할 수 없는 필연성의 틀을 스스로의 의지로 채우는 일이다. 근대 세계의 시민 앞에 놓여 있는 것은 어김없이 무한공간의 막막함이다. 풍경이 제공하는 압도적인 시간성 속에서 나는 나의 자리를 확인하게 된다. 다른 사람이 아니라 바로 내가 그것을 나의 운명으로 승인한다. 그러면 남게 되는 것은, 나에게 주어진 것(이라고 내가 느끼는 것)을 내가 감당하러 나서는 것이다. 그것이 운명애의 형식이자 풍경의 윤리이다.

인용 및 참고 문헌

1장

김사인, 『가만히 좋아하는』, 창비, 2006.
벤야민, 『독일 비애극의 원천』, 조만영 옮김, 새물결, 2008.
서영채, 『사랑의 문법』, 민음사, 2002.
세르반테스, 『돈끼호테』, 민용태 옮김, 창비, 2012.
신경림, 『어머니와 할머니의 실루엣』, 창비, 1998.
이상, 『이상 전집』, 문학사상사, 1991.
칼데론, 『세상이라는 거대한 연극 / 살라메아 시장』 김선욱 옮김, 책세상, 2004.
헤겔, 『미학강의』, 두행숙 옮김, 은행나무, 2010.
황동규, 『외계인』, 문학과지성사, 1998.

2장

곰브리치, 『서양미술사』, 이종승 외 옮김, 예경, 1994.
김우창, 『풍경과 마음』, 생각의나무, 2003.
몰리뉴, 『렘브란트와 혁명』, 정병선 옮김, 책갈피, 2003.
하인리히 뵐플린, 『미술사의 기초 개념: 근세미술에 있어서의 양식 발전의 문제』,
 박지형 옮김, 시공사, 2009.
러셀 쇼토, 『세상에서 가장 자유로운 도시, 암스테르담』, 허형은 옮김, 책세상,
 2016.
아리에스, 『죽음 앞에 선 인간』, 유선자 옮김, 동문선, 1977.
이재희, 「17세기 네덜란드 미술시장」, 『사회경제평론』 21호, 2003.
전준엽, 『나는 누구인가』, 넥서스, 2011.
주경철, 『네덜란드: 튤립의 땅, 모든 자유가 당당한 나라』, 산처럼, 2003.
최정은, 『보이지 않는 것과 말할 수 없는 것: 바로크 시대의 네덜란드 정물화』, 한길

아트, 2000.

로라 커밍, 『자화상의 비밀』, 김진실 옮김, 아트북스, 2012.

로데베이크 페트람, 『세계 최초의 증권거래소: 가장 유용하고 공정하며 고귀한 사업의 역사』, 조진서 옮김, 이콘, 2016.

하우저, 『문학과 예술의 사회사 근세편』, 백낙청 외 옮김, 창비, 1989.

Huizinga, Johan. *Dutch Civilisation in the Seventeenth Century*. London, 1968.

Popper-Voskuil, Naomi. "Self-Portraiture and Vanitas Still-Life Painting in 17th-Century Holland in Reference to David Bailly's Vanitas œvre". In *Pantheon* 31 (1973).

Wurfbain, Maarten. "David Bailly's Vanitas of 1651". In Roland E. Fleischer & Susan Scott Munshower (Eds.), *The Age of Rembrandt*. Pennsylvania State University Press, 1988.

Regin, Deric. *Traders, Artists, Burghers: A Cultural History of Amsterdam in the 17th Century*. Amsterdam, 1976.

3장

김춘진, 「『돈키호테』 비평의 몇 가지 반성적 회고와 성찰」, 『인문논총』 64, 2010.

노승희, 「『햄릿』에서의 복수의 불가능성과 경제적 무의식」, 『영어영문학』 21 (1), 2016.

스티븐 내들러, 『스피노자와 근대의 탄생』, 김호경 옮김, 글항아리, 2014, 105-6쪽.

존 B. 베리, 『사상의 자유의 역사』, 박홍규 옮김, 바오, 2005.

벤야민, 『독일 비애극의 원천』, 조만영 옮김, 새물결, 2008.

요하네스 비케르트, 『아인슈타인』, 안인희 옮김, 한길사, 2000.

서영채, 『문학의 윤리』, 문학동네, 2005.

_____, 「광주의 복수를 꿈꾸는 일: 김경욱과 이해경의 장편을 중심으로」, 『문학동네』 78, 2014년 봄호.

설준규, 「『햄릿』, 곰곰이 읽기」, 『햄릿』, 셰익스피어 지음, 설준규 옮김, 창비, 2016.

세르반테스,『돈끼호테』, 민용태 옮김, 창비, 2012.

신정환,「『돈 끼호테』, 매혹과 환멸의 서사시」,『안과 밖』 39, 2015.

신정환,「스페인 황금세기의 문학과 예술후원 연구」,『외국문학연구』 65, 2017.

이태하,「17-8세기 영국의 이신론과 자연종교」,『철학연구』 63, 2003.

지젝,『이데올로기라는 숭고한 대상』, 이수련 옮김, 인간사랑, 2002.

최정설,「세르반테스의 삶과 문학적 형상화」,『중남미연구』 22, 2004.

볼프강 케스팅,『홉스』, 전지선 옮김, 인간사랑, 2006.

토마스 데 파도바,『라이프니츠, 뉴턴 그리고 시간의 발명』, 박규호 옮김, 은행나무, 2016.

홉스,『리바이어던』 1권, 진석용 옮김, 나남, 2008.

Hobbes, Thomas. *Leviathan : The Matter, Forme & Power of a Common-Wealth Ecclesiastical and Civill*. Auckland N.Z: The Floating Press, 2009.

Spinoza, Baruch. *The Ethics*, translated by S. Shirley. Indianapolis: Hackett Publishing Company, 1992.

_____, *The Ethics*, tanslated by R. H. M. Elwes. S.L: The Floatin Press, 2009.

4장

김성환,『17세기 자연철학』, 그린비, 2003.

뉴턴,『프린시피아』 전3권, 조경철 옮김, 서해문집, 1999.

_____,『프린키피아』 전3권, 이무현 옮김, 교유사, 1998.

레비나스,『존재에서 존재자로』, 서동욱 옮김, 민음사, 2003.

스피노자,『에티카』, 추영현 옮김, 동서문화사, 1994/2013.

야머,『공간의 개념: 물리학에 나타난 공간론의 역사』, 이경직 옮김, 나남, 2008.

웨스트폴,『프린키피아의 천재』, 최상돈 옮김, 사이언스북스, 2001.

이강환,『우주의 끝을 찾아서』, 현암사, 2014.

이상,『이상 전집』, 문학사상사, 1989.

파스칼,『팡세』, 김형길 옮김, 서울대학교출판문화원, 2016.

푸코, 『헤테로토피아』, 이상길 옮김, 문학과지성사, 2014.

헤겔, 『정신현상학』 1권, 임석진 옮김, 한길사, 2005.

헨리, 『서양 과학사상사』, 노태복 옮김, 책과함께, 2013.

헴레벤, 『갈릴레이』, 안인희 옮김, 한길사, 1998.

후설, 『유럽 학문의 위기와 선험적 현상학』, 이종훈 옮김, 이론과실천, 1993.

Newton, I. *The Principia: mathematical principles of natural philosophy*, translated by I. Bernard Cohen and Anne Whiteman. Berkeley: University of California Press, 1999.

Snobelen, Stephen D. "God of gods and Lord of lords: The Theology of Isaac Newton's General Scholium to the Principia". John Hedley Brooke et al. (Eds.), *Science in Theistic Contexts: Cognitive Dimensions*. Chicago: Chicago University Press, 2001.

5장

루카치, 『소설의 이론』, 반성완 옮김, 심설당, 1987.

_____, 『소설의 이론』, 김경식 옮김, 문예출판사, 2007.

마르크스, 『정치경제학 비판 요강』, 김호균 옮김, 백의, 2000.

한나 아렌트, 『예루살렘의 아이히만』, 한길사, 2006.

아우구스티누스, 『고백록』, 김병호 옮김, 집문당, 1991.

이윤기, 『하늘의 문』, 열린책들, 1994.

이철송, 『땅고風으로 그러므로 희극적으로』, 도서출판b, 2016.

주판치치, 『실재의 윤리: 칸트와 라캉』, 이성민 옮김, 도서출판b, 2004.

칸트, 『순수이성비판』, 백종현 옮김, 아카넷, 2006.

_____, 『실천이성비판』, 최재희 옮김, 박영사, 1975.

모리스 클라인, 『수학의 확실성』, 심재관 옮김, 사이언스북스, 2007.

헤겔, 『법철학』, 임석진 옮김, 지식산업사, 1989.

_____, 『자연철학』, 박병기 옮김, 나남출판, 2008.

Lukács, György. *Die Theorie des Romans*. Luchterhand, 1971.

6장

나쓰메 소세키, 『산시로』, 최재철 옮김, 한국외국어대출판부, 1995.
외르크 되링 & 트리스탄 틸만 엮음, 『공간적 전회』, 이기숙 옮김, 심산, 2015.
에드워드 렐프, 『장소와 장소 상실』, 김덕현 외 옮김, 논형, 2005.
박영민·김남주, 「르페브르의 공간 변증법」, 『공간 이론의 사상가들』, 국토연구원 엮음, 2001.
서영채, 『아첨의 영웅주의: 최남선과 이광수』, 소명, 2011.
마르크 오제, 『비장소: 초근대성의 인류학 입문』, 아카넷, 2017.
푸코, 『헤테로토피아』, 이상길 옮김, 문학과지성사, 2014.
플라톤, 『국가』, 박종현 옮김, 서광사, 2005.
한은형, 『베를린에 없던 사람에게도』, 난다, 2018.

http://www.topstarnews.net/news/articleView.html?idxno=399509#08e1.

7장

가라타니 고진, 『일본 근대문학의 기원』, 박유하 옮김, 민음사, 1997.
_____, 『트랜스크리틱』, 송태욱 옮김, 한길사, 2006.
구니키다 돗포, 『무사시노 외』, 김영식 옮김, 을유문화사, 2011.
김예리, 「1930년대 한국 모더니즘 문학에 나타난 시각 체계의 다원성: 새로운 풍경 개념 정립을 위한 시론」, 『상허학보』 34, 2012.
자크 라캉, 『정신분석의 네 가지 근본 개념, 세미나 11』, 맹정현·이수련 옮김, 새물결, 2008.
허먼 멜빌, 『필경사 바틀비』, 공진호 옮김, 문학동네, 2011.
박성범, 『필로아키텍처』, 향연, 2009.
발터 벤야민, 『일방통행로, 사유 이미지』, 김영옥 외 옮김, 도서출판 길, 2007.

이우백, 「헤겔의 '차이 저작'에서 주관, 객관 그리고 절대성」, 『철학연구』 53집, 1994.

지젝, 『이데올로기라는 숭고한 대상』, 이수련 옮김, 인간사랑, 2001.

_____, 『그들은 자기가 하는 일을 알지 못하나이다』, 박정수 옮김, 인간사랑, 2004.

_____, 『신체 없는 기관』, 김지훈 외 옮김, 도서출판b, 2004.

_____, 『까다로운 주체』, 이성민 옮김, 도서출판b, 2005.

천명관, 『고래』, 문학동네, 2004.

로잘린드 크라우스, 『사진, 인덱스, 현대미술』, 최봉림 옮김, 궁리, 2003.

헤겔, 『정신현상학』, 임석진 옮김, 한길사, 2005.

Baudelaire, Charles. *Baudelaire: Selected Writings on Art and Aartists*, translated by P. E. Charvet. New York: Cambridge University Press, 1972.

8장

찰스 다윈, 『종의 기원』, 김관선 옮김, 한길사, 2014.

리처드 도킨스, 『눈먼 시계공』, 과학세대 옮김, 민음사, 1994.

들뢰즈, 『주름, 라이프니츠와 바로크』, 이찬웅 옮김, 문학과지성사, 2004.

루카치, 『소설의 이론』, 김경식 옮김, 문예출판사, 2004.

박선희, 「『보바리 부인』의 한국 대중 수용: 1950-80년대 신문과 잡지 기사를 중심으로」, 『프랑스어문교육』 57, 2017.

발터 벤야민, 『독일 비애극의 원천』, 조만영 옮김, 새물결, 2008.

서영채, 『미메시스의 힘』, 문학동네, 2012.

애덤 스미스, 『도덕감정론』, 박세일·민경국 옮김, 비봉출판사, 2016.

안태인·최지영, 『광학현미경, 원리와 사용법』, 아카데미서적, 1996.

이문구, 「장동리 싸리나무」, 『내 몸은 너무 오래 서 있거나 걸어왔다』, 문학동네, 2000.

이상명, 「연속 합성의 미로: 아리스토텔레스와 라이프니츠에 있어 무한 분할의 문

제」,『철학』111집, 2012.

밀란 쿤데라,『존재의 참을 수 없는 가벼움』, 이재룡 옮김, 민음사, 2014.

토마스 데 파도바,『라이프니츠, 뉴턴 그리고 시간의 발명』, 박규호 옮김, 은행나무, 2016.

푸코,『말과 사물』, 이광래 옮김, 민음사, 1987.

Benjamin, Walter. *Gesammelte Schriften*, Band I-1. Frankfurt am Main: Surkamp 1980.

Darwin, Charles. *On the Origin of Species*. A Penn State Electronic Classic Series Publication, 2001.

Lacan, Jacques. *Écrits*, translated by Bruce Fink. New York: W. W. Norton & Company, 2006.

Smith, Adam. *The Theory of Moral Sentiments*. São Paulo: Metalibri, 2006.

찾아보기

풍경이 온다
공간 장소 운명애

ⓒ서영채, 2019

초판 1쇄 발행일 2019년 1월 11일
초판 2쇄 발행일 2019년 2월 18일

지은이 서영채
펴낸이 배문성
디자인 서채홍
편집 권나명
마케팅 김영란

펴낸곳 나무플러스나무
출판등록 제2012-000158호
주소 경기도 고양시 일산서구 송포로 447번길 79-8(가좌동)
전화 031-922-5049
팩스 031-922-5047
전자우편 likeastone@hanmail.net

ISBN 978-89-98529-21-5 93600

이 저서는 2013년 정부(교육부)의 재원으로 한국연구재단의 지원을 받아 수행된 연구임
(NRF-2013S1A4018643)